미술관 밖 예술여행

예술가들의 캔버스가 된 지구상의 400곳

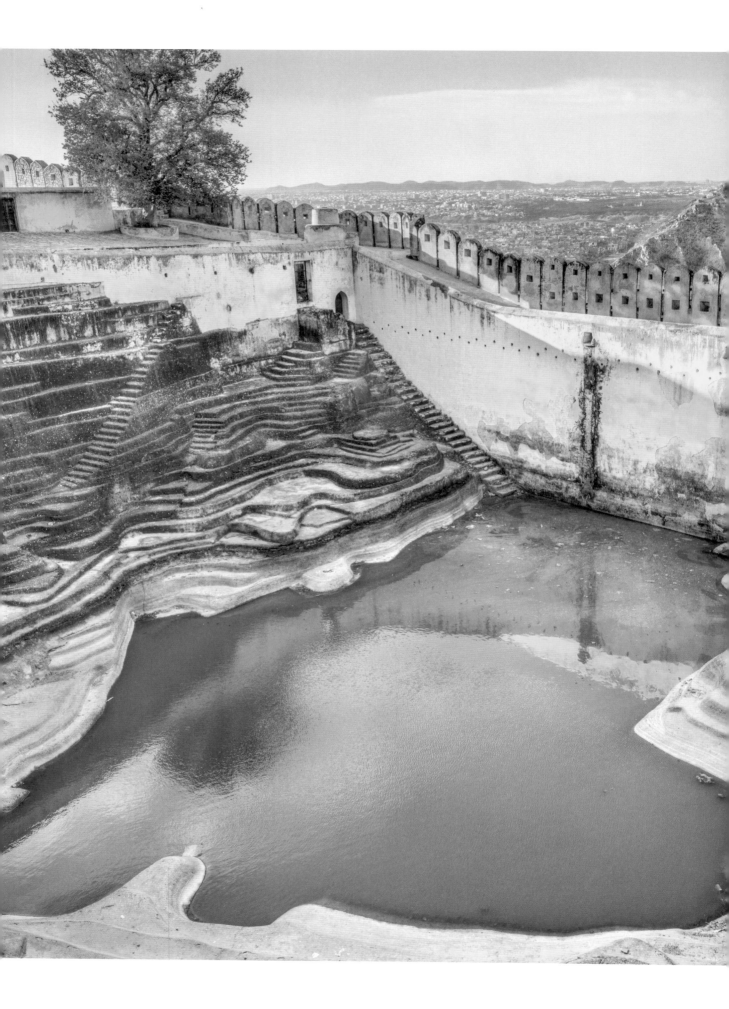

미술관 밖 예술여행

예술가들의 캔버스가 된 지구상의 400곳

욜란다 자파테라 **지음** | 이수영 · 최윤미 **옮김**

마로니에북스

Contents

서문

수천 년 동안 인류는 세상에 반응하고 감정을 표현하고 믿음을 형상화하기 위해 현실과 신화 등을 재현하며 시각예술을 창조해왔다. 암각화, 조각상, 프레스코, 벽화로 이어지던 3만 년 미술사가 현대에 이르러 추상, 상징주의, 표현주의와 합류하면서 세계 박물관과 미술관에는 캔버스, 사진, 멀티미디어, 설치 작품이 보관되었다. 하지만 박물관과 미술관은 전체 이야기의 절반만을 들려줄 뿐이다.

또 다른 절반의 미술 이야기는 창조에 영감을 준 장소, 감정, 경험, 그리고 오랜 세월에 걸쳐 출현한 뜻밖의 여러 예술 저장소에 들어 있다. 그러므로 미술의 역사는 세계 박물관과 미술관에 수집된 작품을 통해서만 성립되는 게 아니라, 예술가가 정처 없이 떠돌고 거닐던 거리나 풍경을 통해서도 만들어진다. 예술가들이 머물던 집, 살아낸 시대, 그들이 경험한 환상적이거나 일상적인 장소, 예술가의 마음을 끌어당기고 사로잡은 특별한 풍경, 그들 앞에 나타나 영감을 주거나 예술가와 마찬가지로 특별하게 창의적이던 사람, 또는 그들의 삶과 작업에 영향을 끼쳤을 연인, 가족, 친구들을 통해서도 미술사는 쓰인다.

『미술관 밖 예술여행』에서 내가 모아내려는 것이 바로 이런, 미술관 안팎에서의 경험이 조합되는 예술이다. 특히 새로운 장소와 문화에 대해 배우고 그것과 연관된 예술을 보고자 여행하는 사람들을 위해서 이 책은 수백 곳에 달하는 전 세계 예술 경험을 한데 모은다. 또한 예술에 흥미 있는 모두에게 영감을 주는 여행 안내서이자 설계자로 기능할 것이다.

이 책에서 세계적으로 유명한 작품을 다루지 않거나 스치듯 언급하고 지나가 독자들은 꽤 놀랄 수도 있겠다. 하지만 나는 그렇다고 미안해하지 않겠다. 예술에 대한 판단은 주관적이며, 여기 선별된 목록 역시 주관적이다. 내가 스스로에게 물은 가장 핵심적인 질문은 '이 책을 읽는 모든 독자가 이 작품, 장소에서 직접 경험하고 싶게 만드는, 뭔가 놀랍고 특별하고 잊기 힘든 것을 발견할 수 있을까?'였다. 예술에 대해 아는 독자든 모르는 독자든, 전시장에 가본 적이 있는 독자든 없는 독자든 말이다.

그 해답은 종종, 주요 미술관이나 전시장에서 예술에 대한 색다른 접촉 방식을 제시하는 이 책의 각 항목들 안에, 혹은 소규모 미술관의 뛰어난 전시를 소개하는 페이지들에 들어 있다. 이 책이 선정한 많은 장소가 전통적인 의미에서의 미술관 및 전시장과 전혀 관계가 없다. 여러 도시에서 건물 벽과 거리 바닥이, 거주자들

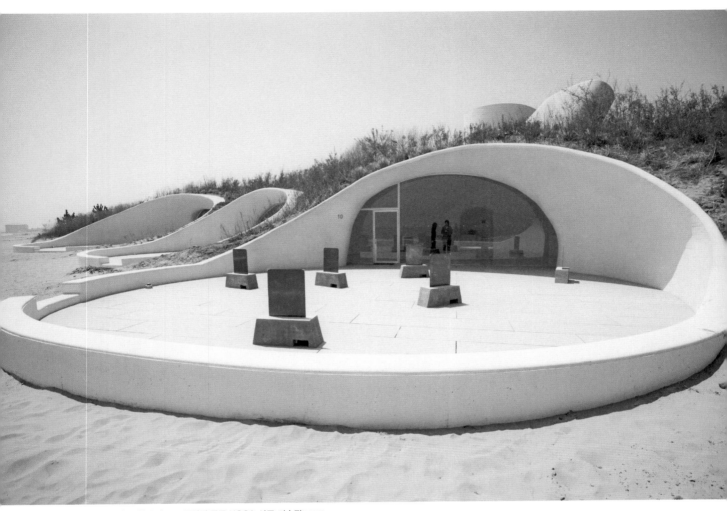

지하 전시실들의 복합 공간으로 구성된 중국 UCCA 사구 미술관(237쪽).

의 재산과 생활 수준을 바꾸고자 하는 예술가들의 캔버스가 되어왔다. 이탈리아에서는 세계 최고의 종교예술과 고대 로마 유적 사이에 위치한 어느 건물이 난민과 예술가들에 의해 점거되어(squat), 함께 살며 일하는 난민과 예술가 모두에게 안전한 삶터가 될 만큼 정치적 영향력이 충분히 커졌다. 주요 미술관이나 유명 컬렉션에서는, 너무 뻔한 작품보다는 그동안 간과된 작품에 조명을 비출 수도 있다. 이는 너무 유명한 작품 앞에서는 그다지 경험할 수 없는 숭고에 가까운 새로운 경험을 선사할 것이다.

작품의 전시 공간은 마르크 샤갈의 독특한 작품들을 보유한 켄트의 작은 교회(105쪽), 구석기시대 벽화가 가득한 프랑스의 동굴(134쪽), 중국 아란야 황금해안에 위치한 사구 미술관의 굽이치는 동굴 공간(237쪽) 등 다양한 모습으로 존재한다. 정원, 해변, 공원, 포도밭, 협곡 등 야외와 자연 속에도 예술이 있을 뿐 아니라 그 자체로도 뜻밖의 예술이 되어, 예술에 대한 우리의 정의와 이해를 흥미롭고 새로운 방향으로 확장한다. 이것이 이 책에 수록된 모든 항목의 선정 목표이며, 그 내용을 통해 예술을 사랑하는 여행자라면 누구나 찾아갈 수 있는 장소와 경험을 선사하고자 했다. 독자가 이 책에 소개된 장소 중 몇 군데라도 방문할 꿈을 꾸며, 상상 이상으로 삶을 풍요롭게 해줄 예술 경험의 세계를 발견하길 바란다.

01
북아메리카

다양한 장소에 그려진 벽화

thegroupofsevenoutdoorgallery.com

맥마이클 캐나다 아트 컬렉션
(McMichael Collection of Canadian Art)

10365 Islington Avenue, Kleinburg,
ON L0J 1C0, Canada

온타리오 자연 속 예술 서식지로 떠나는 도보여행

하이킹과 예술을 좋아하는가? 캐나다 온타리오에는 머스코카 구역과 앨곤퀸 국립공원에 걸친 독특한 하이킹 코스가 있다. 바로 톰 톰슨과 그에게서 영감을 받은 '그룹 오브 세븐(Group of Seven)'의 회화들을 복제한 벽화를 90점 이상 볼 수 있는 도보길이다. 그룹 오브 세븐을 결성한 일곱 화가 프랭클린 카마이클, 로런 해리스, 알렉산더 영 잭슨, 프랭크 존스턴, 아서 리스머, 제임스 에드워드 허비 맥도널드, 프레더릭 발리는 자연과의 직접적인 접촉을 통해 캐나다적 예술 운동을 일으키고자 한 이들인데, 그렇기에 원작이 그려졌던 장소마다 벽화가 설치된 것이 아주 적절해 보인다. 벽화는 원작 회화보다 매우 커졌지만 완벽하게 재현되어, 톰 톰슨과 그룹 오브 세븐의 작품들은 물론 20세기 초 예술가들의 기교와 작품 속 자연의 아름다움을 감상할 좋은 기회를 제공한다. 온타리오 클라인버그에 위치한 맥마이클 캐나다 아트 컬렉션에서 원작도 함께 감상해보자.

밴쿠버 아트 갤러리(Vancouver Art
Gallery)

750 Hornby Street, Vancouver, BC
V6Z 2H7, Canada

브리티시컬럼비아 풍경과 에밀리 카

들어보지 못한 사람이 많을지도 모르지만, 브리티시컬럼비아 출신 화가이자 작가인 에밀리 카는 많은 영역에서 최초라는 업적을 이룬 사람이다. 그중에는 환경 문제에 관여한 세계 최초의 화가 가운데 한 명이자, 19세기와 20세기의 전환기에 광범위하게 유럽을 여행한 후 모더니즘과 후기 인상주의 스타일을 채택한 최초의 캐나다 화가라는 사실도 포함된다. 그녀는 캐나다의 다양한 면모에 관심의 뿌리를 내리고, 밴쿠버 섬의 우클루릿 반도 원주민 마을에서부터 브리티시컬럼비아에 이르기까지 여러 곳에 수십 년간 열정적으로 관심을 쏟으며 풍경화들을 환한 빛과 색채로 채웠다. 그 결과는 〈커다란 갈까마귀(Big Raven)〉(1931), 〈붉은 삼나무(Red Cedar)〉(1931), 〈목재로 비호감, 하늘에서 호감(Scorned as Timber, Beloved of the Sky)〉(1935), 〈자갈 채취장 위에서(Above the Gravel Pit)〉(1937)의 네 작품으로 대표된다. 이 작품들은 자연의 활기를 찬양하고 해안 우림에 대한 지극히 개인적인 시각을 보여준다.

오른쪽 캐나다 노바스코샤 아트 갤러리 안에 있는 모드 루이스 하우스 내부.

▼ 가난한 예술가의 호화로운 집, 모드 루이스

노바스코샤 아트 갤러리(Art Gallery of Nova Scotia)
1723 Hollis Street, Halifax, NS B3J 1V9, Canada

캐나다 민속 화가 모드 루이스(Maud Lewis)는 외진 지역인 노바스코샤에서 가난하게 살며 도로가에서 자동차를 타고 지나가는 사람들에게 몇 달러에 그림을 팔다가 1960년대 중반에 어느 정도 성공을 이뤘다. 선천적 기형과 소아 관절염으로 평생 고통에 시달렸음에도 그녀의 작품에는 노바스코샤 풍경과 사람들의 모습이 즐겁고 유머러스하게 담겨 있다. 그녀가 남편 에버렛과 살던 집은 217번 고속도로 옆 조그만 방 한 칸짜리 판잣집이었는데, 나중에 이 집의 상징이 된 '그림 팝니다' 푯말 같은 그녀의 발랄한 예술로 명랑하게 꾸민 곳이었다. 모드가 1970년, 에버렛이 1979년에 세상을 떠나자, 신화가 되어버린 이들의 집이 무너지기 시작했다. 이에 주민들이 모여 이 명소를 살리기로 결정했고, 마침내 집이 핼리팩스의 노바스코샤 아트 갤러리에 팔려 이 특별한 여인에 대한 기념물이 오늘날까지 보존될 수 있었다.

데일 치훌리의 유리 작품 정원

치훌리 가든 앤드 글라스(Chihuly Garden and Glass)
305 Harrison Street, Seattle, WA 98109, USA

이곳에 들어서면 '우와' 소리가 절로 나온다. 유리 조각품이 아름답다는 사실은 말할 것도 없고 기교적으로도 뛰어나고 신기하기 때문이다. 데일 치훌리와 그의 작업 팀이 만들어낸 놀라운 작품들은 이 세상 것이 아닌 듯싶다. 우아한 이파리부터 초현실적인 원형 구조물까지 크기, 색, 모양이 다양하다. 시애틀의 랜드마크인 스페이스 니들 근처에 위치한 이 정원에는 여덟 곳의 강렬한 전시실과 글라스하우스가 있으며, 글라스하우스에는 치훌리의 가장 큰 공중 설치 작품 중 하나인, 빨강, 주황, 노랑의 정교한 꽃들이 흐르듯 설치되어 있다. 이곳에서 가장 사랑받는 장소는 야외로, 유리가 자연과 상호작용하는 모습을 볼 수 있다. 더욱 탄성이 터지는 유리 작품들은 타코마 유리 미술관(12쪽)에서 볼 수 있다. 참고로 오클라호마 시립미술관에 있는 〈엘리너 블레이크 커크패트릭 기념탑(Eleanor Blake Kirkpatrick Memorial Tower)〉은 치훌리의 작품 중 가장 높다.

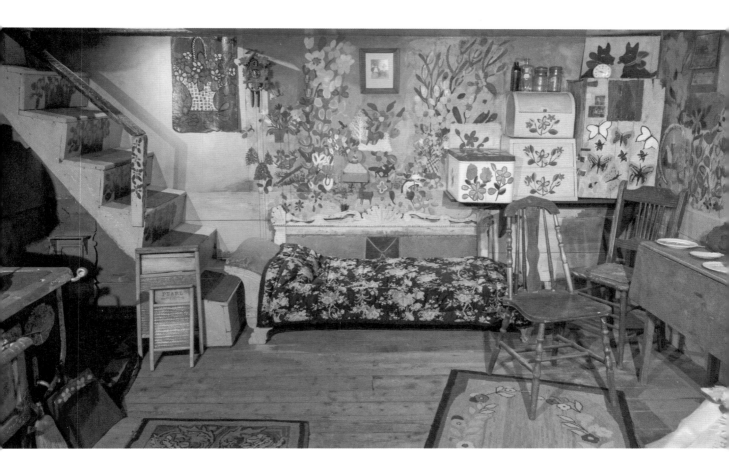

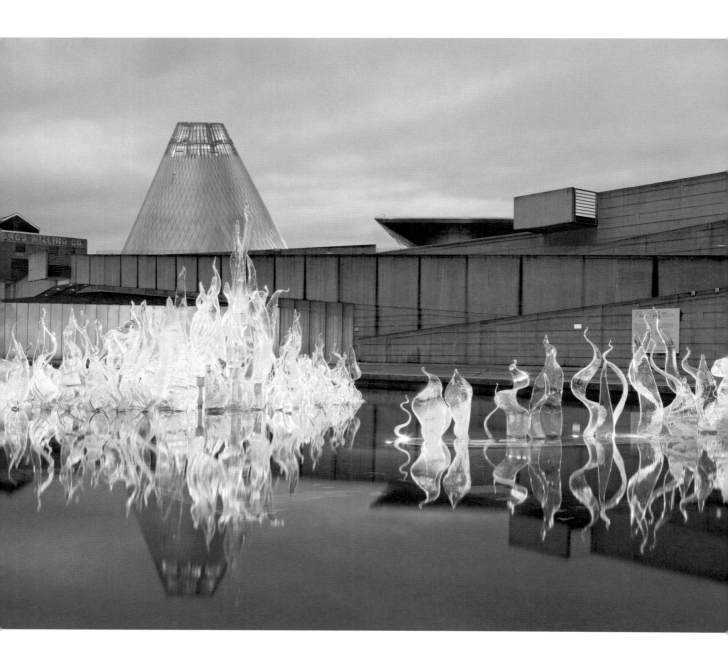

유리 미술관(Museum of Glass)
1801 Dock Street, Tacoma, WA
98402, USA

위 밤에 조명을 밝힌 타코마 유리 미술관.
오른쪽 『임피 앨범』에 수록된 셰이크
자인 알딘 〈잭프루트 그루터기 위
검은목걸이오리올과 벌레(Black-hooded
Oriole and Insect on Jackfruit Stump)〉(1778).

타코마 유리 미술관과 유리 보행교

이 유리 미술관의 가장 뛰어난 작품은 건물 안에 있는 것이 아니라 건물 자체라고
하는 이들도 있다. 미술관의 일부인 치훌리 유리 다리는 타코마 시내와 미술관을
이어주는 152미터 길이의 육교로, 현지 태생이자 유리공예의 거장 데일 치훌리가
타코마 시의 의뢰를 받아 2002년 제작했다. 이 보행교는 세 부분으로 구성되는데,
사이키델릭한 60년대식 환각을 발랄하게 재현한 수제 유리공예품 2,364점으로
이루어진 지붕 패널과, 12미터 높이의 탑 한 쌍이 그것이다. 미술관 안에서 관람
객들은, 뜨겁게 달궈진 용광로에서 유리공예가들이 작품을 만들며 솜씨를 뽐내는
원형극장인 핫숍(Hot Shop)과 작은 숲 등 걸출한 광경을 맞이하게 된다. 유리공예
수업에 참가하려면 무라노 호텔에 숙박하기를 권한다. 무라노 호텔에는 색유리로
장식된 바이킹 배들과 유리 드레스 등이 전시되어 있다.

안 보이는 것을 보이게 만든 정체성의 정치

워커 아트 센터(Walker Art Center)
725 Vineland Place, Minneapolis, MN 55403, USA

워커 아트 센터에서 훌륭하게 선별한 케리 제임스 마셜(Kerry James Marshall)의 회화 17점에는 거시적 정치와 미시적 정치가 모두 깃들어 있다. 이외에도 기라성 같은 국제적 현대 미술가들의 작품이 수두룩한 이곳에는 이 책을 집필하는 현재 전시 중인 마셜의 회화가 2점뿐이지만, 두 그림 모두 수세기 동안 예술계에서는 볼 수 없던 '흑인들의 몸'을 가시화하는 마셜의 지속적인 작업을 보여준다. 미국의 인종, 흑인 정체성, 식민 체제의 부당함을 탐구하는 마셜의 작품이 가진 힘과 강렬함은 처음 마주하는 순간부터 놀라움을 멈출 수 없게 한다. 그의 작품은 시카고 현대미술관과 로스앤젤레스의 더 브로드 미술관(35쪽)에서 더 만나볼 수 있다.

▼동서양이 행복하게 결합한 미니애폴리스

미니애폴리스 미술관(Minneapolis Institute of Art)
2400 Third Avenue South, Minneapolis, MN 55404, USA

셰이크 자인 알딘(Sheikh Zain al-Din)에 대해 들어본 적 없는 독자도 많겠지만, 그의 그림을 한번 본다면 절대 잊지 못할 것이 틀림없다. 이 18세기 인도 예술가의 걸작은 『임피 앨범(Impey Album)』에 수록되었던 것들이다. 캘커타에 동물원을 소유한 영국 식민지의 관료였던 엘리야 임피와 그의 아내 메리는 자인 알딘에게 앨범 제작을 의뢰했다. 자인 알딘이 창조한 명료하면서도 섬세하기 그지없는 그림의 아름다움은 영국의 식물 세밀화와 무굴 장식예술의 황홀한 결합에 뿌리를 둔다. 『임피 앨범』 중 11점이 미니애폴리스 미술관에 전해졌는데, 이 미술관은 남아시아와 동남아시아의 엄선된 예술품들 외에도 빈센트 반 고흐, 앙리 마티스, 니콜라 푸생 등 9만 점에 이르는 보물로 가득하다.

▼모든 현대미술관의 어머니에게 가는 여정

뉴욕 현대미술관(Museum of Modern Art)
11 West 53rd Street, Manhattan, New York, NY 10019, USA

종종 미친 듯이 붐비지만, 다섯 층에 걸쳐서 시간순으로 근현대미술사를 망라하는 뉴욕 현대미술관의 컬렉션은 실로 놀라우며 이곳에서 이뤄지는 예술적 체험 또한 대단하다. 저녁 무료 관람 시간(금요일 오후 4~8시)에 방문하면 재스퍼 존스의 〈깃발(Flag)〉(1954~1955), 파블로 피카소의 〈아비뇽의 처녀들(Les Demoiselles d'Avignon)〉(1907), 잭슨 폴록의 〈넘버 31(Number 31)〉(1950), 빈센트 반 고흐의 〈별이 빛나는 밤(The Starry Night)〉(1889) 같은 유명 작품에 관람객들이 우르르 몰려 있을 것이다. 그럴 때는, 지금은 덜 알려졌지만 앞으로 위대해질 작품을 관람하는 건 어떨까? 예를 들어 카라 워커(Kara Walker)의 〈40에이커의 노새들(40 Acres of Mules)〉(2015)은 역사의 어두운 면을 기록한 대규모 트립틱(triptych, 3면 제단화) 목탄화로, 미국 남북전쟁 및 인종차별에 관한 토템적 이미지들을 쌓아 올려 지배와 오욕의 끔찍한 장면을 만들어낸 작품이다. 보기에는 힘들지만 가히 압권이다.

내부 공간의 확장, 디아 비컨의 정원과 광장

디아 비컨(Dia: Beacon)
3 Beekman Street, Beacon, New York, NY 12508, USA

예술 후원자인 필리파 드 메닐(Philippa de Menil)이 공동 창립한 예술 재단의 일부인 디아 비컨은 뉴욕 허드슨 강변에 1930년대 지어진 저층 건물로, 한때 나비스코 과자 회사의 포장 공장이었다. 이곳은 하나의 공간에 한 예술가의 작품만 둔다는 기획으로, 자연의 빛 가득한 25개 전시실이 25명의 예술가에게 헌정되었으며 그중에는 댄 플래빈, 리처드 세라, 마이클 하이저, 월터 드 마리아, 도널드 저드 등이 있다. 그런 전시실들만으로도 장관이지만, 로버트 어윈이 내부 공간의 확장 차원에서 디자인한 정원과 광장도 눈부시다. 정원과 광장의 비자연물들 사이를 걷다보면 전시실 내부 작품과의 관계가 확연히 드러나는데, 이러한 연결점을 찾아내며 고요한 장소들을 탐험하는 쾌감이 크다. 캘리포니아 출신이자 빛과 공간의 예술가인 로버트 어윈의 감탄을 자아내는 또 다른 작품 〈새벽에서 황혼까지(Dawn to Dusk)〉(2016)는 텍사스의 치나티 재단(44쪽)에서 만날 수 있다.

브루클린 미술관(Brooklyn Museum)
200 Eastern Parkway, New York,
NY 11238-6052, USA

역사 속 위대한 여성들과 함께 둘러앉는 식탁

몇몇 이들로부터 최초의 페미니스트 미술 대작으로 평가받는 주디 시카고의 〈저녁 만찬(The Dinner Party)〉은 1979년 공개되었을 때부터 논쟁이 끊이지 않았다. 국회에서는 '포르노그래피'로 낙인찍히는가 하면, 평론가들에게는 '나쁜 예술' 혹은 '키치(kitsch)'로 폄훼되었다. 사실 이것은 전혀 그런 작품이 아니다. 이 강력한 혼합 매체 작품에는 오히려, 남성에 압도적으로 편중된 역사의 균형을 바로잡고자 한, 그리고 경시되고 무시되어온 여성들에게 환한 조명을 비추고자 한 주디 시카고의 의도가 담겨 있다. 이 작품은 삼각형 식탁에 마련된 주목할 만한 여성 39인의 자리와, 바닥에 새겨진 또 다른 여성 99인의 이름으로 구성된다. '여자들이나 하는 일'로 평가절하되어온 바느질, 도자기공예, 섬유공예 같은 방법을 사용하여 400명의 인력이 5년에 걸쳐 완성한 작품이다. 모두 수작업으로 이뤄졌으며 접시마다 그려진 양식화된 여성 외음부 이미지는 각각 조지아 오키프, 버지니아 울프, 메리 울스턴크래프트 등 특정 여성을 상징한다.

뉴욕 구겐하임 미술관(Guggenheim)
1071 5th Avenue, New York, NY
10128, USA

구겐하임 나선형 경사로에 숨겨진 호안 미로의 벽화

프랭크 로이드 라이트의 대표작인 뉴욕 구겐하임 미술관 건물에는 유명한 나선형 경사로가 있는데, 주로 그 초입의 길고 하얀 벽에 기획전의 가장 중요한 첫 작품이 전시된다. 그런데 그 벽에 관해서 잘 알려지지 않은 사실이 하나 있다. 그 '뒤'에 호안 미로의 벽화 〈알리시아(Alicia)〉(1966)가 있다는 것이다. 190장의 도자기 타일을 조합해 만든 6×2.5미터의 이 벽화는 굵게 굽이치는 특유의 검정 선들과 군데군데의 노랑, 파랑, 빨강이 도드라진다. 1967년 공개되었을 때는 미술관에 인상적인 도입부가 되어주었지만 2년 후에 '임시' 흰 벽으로 가려졌다. 이 작품이 너무 인상 깊은 나머지, 이어지는 다른 전시와 작품들에 집중하기 힘들다는 큐레이터들의 의견 때문이었다. 최근에는 딱 한번 재공개되었는데, 2003년 기획전 ≪피카소에서 폴록까지: 근현대미술의 클래식(From Picasso to Pollock: Classics of Modern Art)≫ 때였다. 그다음은 언제가 될지 궁금하다.

허드슨 밸리 숲길의
자연 속 자연과 비자연

스톰 킹 아트 센터(Storm King Art Center)
1 Museum Road, New Windsor, NY 12553, USA

마운틴빌에 위치한 스톰 킹 아트 센터의 이름은 인근의 스톰 킹 산을 따라 지어졌다. 이곳의 빼어난 환경은 1년 중 어느 때고 예술 탐방의 필수 코스가 되지만, 특히 가을에는 허드슨 밸리가 황금으로 타오르며, 자전거나 도보로 둘러볼 수 있는 100여 개의 조각과 설치 작품으로 한층 특별해진다. 미국에서 현대미술 야외 작품을 가장 많이 보유한 곳 중 하나인 이곳에는 언뜻 보기에 자연물 같은 작품도 있고 그와 대조적으로 비자연적이면서도 놀라울 정도로 생동감 넘치는 작품도 있다. 전자에는 굽이치는 둔덕 같은 마야 린(Maya Lin)의 〈스톰 킹 파도 밭(Storm King Wavefield)〉(2007~2008), 돌덩이를 이어놓은 길 같은 퍼트리샤 조핸슨(Patricia Johanson)의 〈노스톡 2(Nostoc II)〉(1975), 그냥 깨뜨려놓은 암석 같은 매뉴얼 브롬버그(Manuel Bromberg)의 〈캐츠킬(Catskill)〉(1968) 등이 있고, 후자에는 빨강이 강렬한 마크 디 수베로(Mark di Suvero)의 〈어머니 평화(Mother Peace)〉(1969~1970), 밝은 주황 원통과 타원 단면을 보이는 알렉산더 리버만(Alexander Liberman)의 〈일리아드(Iliad)〉(1974~1975) 등이 있어, 어느 계절에 어느 쪽으로 가든 즐거움이 보장된다. 그 외에 벌집 형상을 한 우르줄라 폰 뤼딩스파르트(Ursula von Rydingsvard)의 〈폴을 위하여(For Paul)〉(1990~1992/2001), 돌담을 이룬 앤디 골드워시(Andy Goldsworthy)의 〈스톰 킹 벽(Storm King Wall)〉(1997~1998) 등은 인위적 건축물이면서도 주변 경관과 탄복할 만큼 어우러져 관람객의 눈을 현혹한다.

오른쪽 스톰 킹 아트 센터 부지 내에 있는 탈 스트리터의
〈끝없는 기둥(Endless Column)〉(1968).

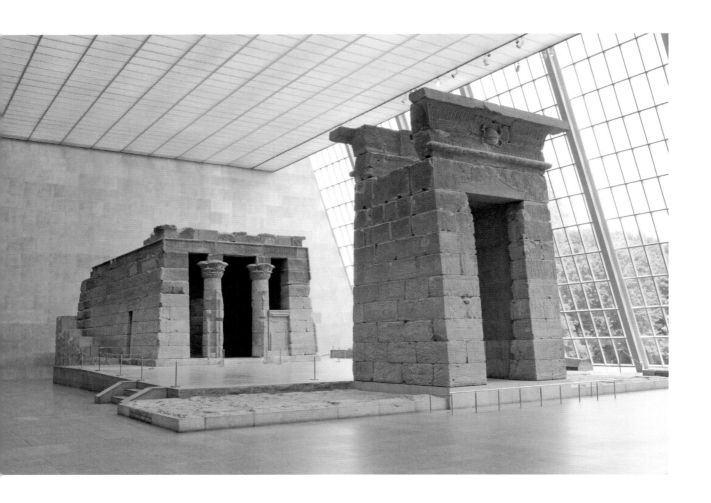

▲3일 만에 압축 체험하는 5,000년

메트로폴리탄 미술관(Metropolitan Museum of Art)
1000 5th Avenue, New York, NY 10028, USA

세계에서 가장 인기 있는 미술관 중 하나인 이곳을 둘러보려면 어디서부터 봐야 할까? 지구 곳곳에서 수집된 200만 점에 달하는 컬렉션은 5,000년에 걸친 예술과 문화를 아우른다. 많은 빼어난 작품들이 있지만, 그중에서도 일본 에도시대의 인형, 가면, 도자기, 그리스 로마의 조각상, 피에르 오귀스트 르누아르, 폴 세잔, 빈센트 반 고흐, 조르주 브라크, 앙리 마티스 같은 유럽 예술가 작품 등은 며칠에 걸쳐서도 다 보지 못할 수 있다(다행히 입장권은 연속 3일간 유효하다). 여기서 단 한 작품만 골라야 한다면, 2,000년도 더 전에 이집트 나일 강 유역에 세워진 덴두르 신전이 좋겠다. 세월을 증명하듯 상형문자가 새겨진 이 신전은 탁 트인 전용 전시실에 나일 강을 상징하는 약간의 물웅덩이와 함께 설치되어 있다.

메트로폴리탄 분관에서 만나는 유니콘

메트 클로이스터(Met Cloisters)
99 Margaret Corbin Drive, Fort Tryon Park, New York, NY 10040, USA

메트로폴리탄 미술관이 예술 애호가에게 필수 코스라지만, 같은 맨해튼이라도 조금 외진 북쪽, 워싱턴하이츠에 있는 분관은 덜 알려져 있다. 그러나 분관 또한 현존하는 최고의 예술로 평가받는 작품들을 소장하고 있다. 이름 그대로 네 곳의 야외 복도(cloister)로 둘러싸인 메트로폴리탄 미술관 분관의 수도원 같은 분위기는 12~15세기 유럽 건축, 조각, 장식예술 등의 컬렉션과 잘 어울린다. 그중에서 '유니콘 태피스트리(The Unicorn Tapestries)'라고 불리는, 〈유니콘 사냥(The Hunt of the Unicorn)〉(1495~1505)을 구성하는 7장의 거대한 태피스트리는 이 시기 섬유예술의 대표작들 중 하나다. 고운 양모와 비단에 호화로운 색색의 실들로 희귀한 마법의 유니콘을 사냥하는 장면들을 짜 넣었다. 그토록 아름다운 공간에서 장인 정신이 담긴 작품을 바라보는 것은 진정으로 감동이다.

예일 영국 예술 센터(Yale Center for
British Art)

1080 Chapel Street, New Haven,
CT 06510, USA

코네티컷에서 다시 체험하는 영국 문화의 황금시대

향수병에 걸린 영국인이나 영국 문화 애호가라면 코네티컷의 예일 영국 예술 센터에 흠뻑 빠질 것이다. 이곳은 영국을 제외하면 가장 폭넓고 방대한 영국 예술 컬렉션을 소장하고 있으며 회화와 조각에서부터 그림, 판화, 희귀본과 원고까지 500년 이상의 영국 예술과 문화 발전사를 포괄한다. 회화 작품만 해도 2,000점 정도이며 1697년 윌리엄 호가스의 탄생부터 1851년 조지프 말로드 윌리엄 터너가 사망하기까지의 기간에 비중을 두고 있지만 그 외 시대 컬렉션도 얕볼 수 없다. 2만 점의 소묘 및 수채화, 윌리엄 블레이크와 월터 시커트의 작품을 포함한 4만 점의 판화 등 그 모든 것이 1970년대 모더니즘 건축의 대표작 중 하나인 이곳에 소장되어 있다. 이 센터는 루이스 칸의 마지막 건축물로, 그의 첫 주요작인 예일 아트 갤러리의 길 건너편에 위치함으로써 성공적인 경력의 유종의 미를 거두었다.

왼쪽 뉴욕 메트로폴리탄 미술관에서 보는
덴두르 신전.

아래 예일 영국 예술 센터의 롱 갤러리.

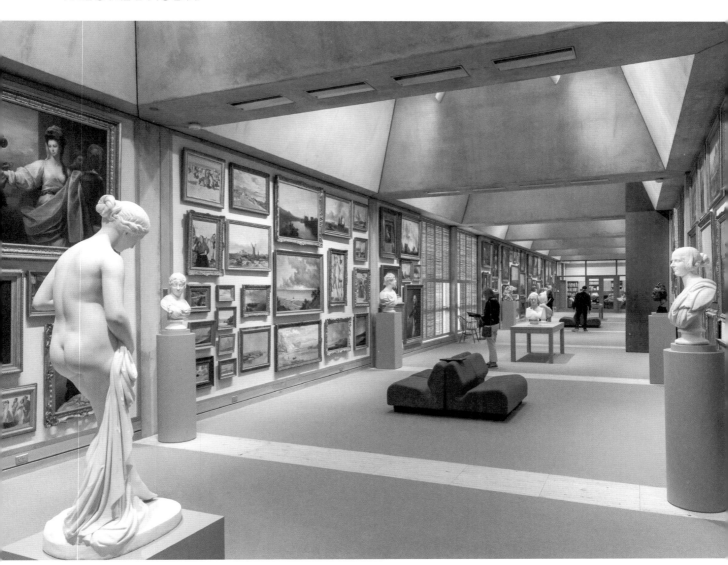

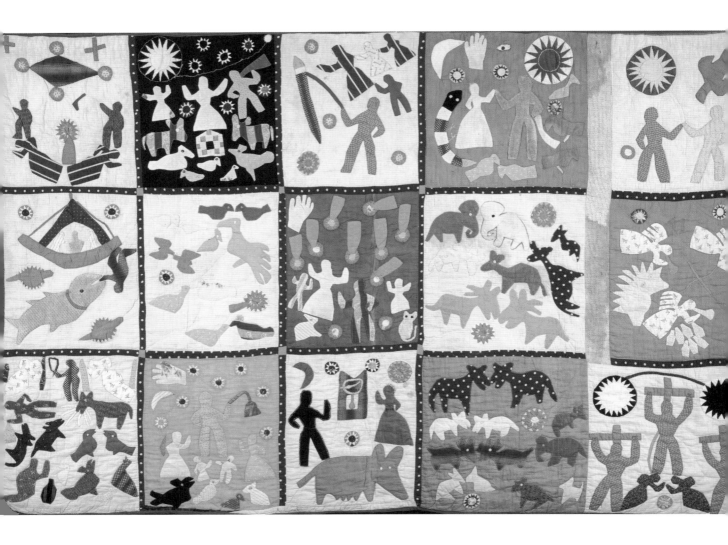

보스턴 미술관(Museum of Fine Arts Boston)

Avenue of the Arts, 465 Huntington Avenue, Boston, MA 02115, USA

아프리카계 미국인 해리엇 파워스의 퀼트

보스턴 미술관을 꼭 방문해야 할 이유라면 얼마든지 있다. 일본을 제외하고 일본 미술과 도자기 컬렉션 규모가 가장 크다는 것도 한 가지 이유가 될 수 있지만, 그보다는 해리엇 파워스(Harriet Powers)의 〈그림 퀼트(Pictorial Quilt)〉(1895~1898)를 보러 직행하기를 추천한다. 그녀는 미국 조지아 시골의 아프리카계 미국인 노예였으며 민속예술가이자 퀼트 제작자였다. 전통적인 아플리케(appliqué) 기법을 사용하면서도 혁신적이던 대담한 문양과 독창적 디자인 덕분에 100여 년이 지난 지금의 현대적 감성에도 여전히 부합한다. 독학 예술가 파워스의 퀼트에는 그녀가 읽은 책이나 성경 속 이야기들, 지역의 전설부터 역사적 일화까지 다양한 서사가 담겨 있다. 19세기 남부 퀼트의 영광스러운 사례로, 한번 보면 잊을 수 없다.

위 해리엇 파워스 〈그림 퀼트〉.
오른쪽 쿠사마 야요이 〈반복되는 시각 (Repetitive Vision)〉.

스미스소니언 미술관(Smithsonian American Art Museum)

8th St NW, Washington, D.C. 20004, USA

조지아의 색채를 폭발시킨 앨마 토머스

앨마 토머스(Alma Thomas)의 회화는 그녀의 생애만큼이나 특별하다. 1891년 조지아에서 태어난 아프리카계 미국인 토머스는 35년간 교사로 지냈으며, 70대에 은퇴할 때까지 예술 활동은 미뤄두었다. 그 긴 세월 동안 넘치는 예술 에너지를 어떻게 참았는지 상상도 안 될 만큼, 일단 특유의 작품 스타일을 드러내기 시작한 후로는 표현주의적이고 대담한 추상화를 폭발적으로 쏟아냈다. 눈을 자극하는 색색의 조각들로 구성된 모자이크 같은 앨마 토머스의 작품은 한때 백악관을 장식하기도 했으며, 워싱턴 D.C. 내의 다른 장소들에서는 아예 영구적으로 설치되었다. 예를 들어 〈워싱턴 팬지(Pansies in Washington)〉(1969) 같은 사랑스러운 작품은 워싱턴 국립미술관에서 상설 전시 중이다. 하지만 미국 미술사 전체의 맥락에서 그녀의 작품을 감상하려면 스미스소니언 미술관의 아프리카계 및 라틴계 미국인 미술의 인상적인 컬렉션 관람이 필수다.

◀침대 공장의 복합 예술 몰입 체험

매트리스 팩토리(The Mattress Factory)

500 Sampsonia Way, Pittsburgh, PA 152112, USA

피츠버그의 매트리스 공장이던 이곳은 40년 넘게 '장소 특정적 미술 작품'을 위한 공간으로 여러 예술가에 의해 재창조되어왔다. 지금까지 비디오와 행위예술, 그리고 세계 최고 수준의 '몰입 체험' 창작자들의 작품이 750가지 이상 전시되었다. 이곳은 한정된 기간에 전시되는 작품과 상설 작품이 멋지게 어우러져 있어, 키키 스미스나 크리스티앙 볼탕스키, 쿠사마 야요이의 신작과 우연히 마주칠 수도 있지만, 어쨌든 쿠사마에게 헌정된 무기한 상설 전시실 두 곳은 꼭 찾아보자. 제임스 터렐의 초기 조명 설치 작품이나 빌 우드로의 설치 조각과 롤프 율리우스의 소리예술도 마찬가지다. 모두 환상적인 복합 예술 체험을 만들어낸다. 게다가 매트리스 팩토리에서 거리를 따라 조금 걸어가다보면 엉뚱 발랄한 '랜디랜드(Randyland)'를 만날 수 있다. 알록달록 현란한 이 집은 랜디 길슨(Randy Gilson)이 창조한 아웃사이더 예술 작품으로, 온갖 방식으로 가득 채운 멋진 괴짜 공간이다.

▲100만 대탈주의 발자취를 따라서

필립스 컬렉션(Phillips Collection)
1600 21st St NW, Washington, D.C. 20009, USA

그저 그런 붉은 벽돌의 외관 뒤, 던컨 필립스(Duncan Phillips)의 가족이 살던 집에는 놀라운 내부가 감춰져 있다. 예술 평론가로서 1920년대 현대미술계에 미국을 소개하는 데 지대한 역할을 한 필립스는 프란시스코 고야를 비롯해 엘 그레코, 에두아르 마네, 앙리 마티스, 파블로 피카소, 조지아 오키프, 마크 로스코에 이르기까지 일류 작품을 대거 수집했다. 이곳의 특별함은 작품들이 놓인 내밀한 공간 자체와, 위대하지만 이미 과거의 인물이 된 거장들의 저장고라는 위상에 안주하지 않는 태도에 있다. 특히 눈여겨볼 작품은 제이콥 로렌스(Jacob Lawrence)의 회화 60점으로 이루어진 〈흑인들의 이주(The Migration of the Negro)〉(1940~1941) 연작으로, 100만 명이 넘는 아프리카계 미국인이 제1차 세계대전 발발 후 남부에서 북부로 탈출하는 모습을 묘사했다. 역사적 대이주의 고군분투를 세세하고 설득력 있게 담았으며, 이주민의 아들이라는 로렌스 자신의 개인적인 경험을 녹여냈다.

워싱턴 D.C.에서 걷는 십자가의 길

워싱턴 국립미술관(National Gallery of Art)
Constitution Avenue NW, Washington, D.C. 20565, USA

들쭉날쭉한 수직의 상처와 틈새가 빈 캔버스를 둘로 가르는 흑백의 회화 〈십자가의 길: 레마 사박타니(The Stations of the Cross: Lema Sabachthani)〉(1958~1966)는 15점으로 구성된 바넷 뉴먼(Barnett Newman)의 연작 추상화다. 이 작품은 예수가 죽음 직전에 던졌을 뿐 아니라 인간의 상황에도 필수적인, 근본적 질문을 한다. "레마 사박타니(왜 저를 버리셨나이까?), 즉 왜 저를요? 무슨 목적으로? 왜? 이것이 십자가의 수난이다. 예수의 이 외침이 수난이다. 고통의 길(Via Dolorosa)을 걸어 오르는 끔찍한 여정이 아니라, 답이 없는 질문이 수난이다"라는 뉴먼의 메모가 전시 도록에 실려 있다. 〈1처(First Station)〉부터 〈14처(Fourteenth Station)〉, 그리고 흑백 이외의 색을 아주 약간 사용한 열다섯 번째 그림 〈존재 2(Be II)〉를 끝으로 하는 이 연작은 절망과 죽음의 고통을 완벽하게 전달한다. 그밖에도 이 멋진 미술관이 소장한 〈지네브라 데 벤치(Ginevra de' Benci)〉(1474~1478) 또한 놓치지 않길 바란다. 미국에 있는 유일한 레오나르도 다빈치의 초상화다.

힐우드 에스테이트 박물관과 정원
(Hillwood Estate, Museum & Gardens)

4155 Linnean Avenue NW,
Washington, D.C. 20008, USA

러시아 걸작들과 함께하는 소풍

힐우드 에스테이트 박물관과 정원은 워싱턴 D.C.의 매혹적인 박물관과 갤러리 등
이 지칠 만큼 줄지어 늘어선 구역(National Mall)에서 멀리 떨어진 장소에 위치한다.
이곳은 놀라운 볼거리를 제공하는데, 그중에는 유럽 이외의 나라에 소장된 최상
의 러시아 성화들도 있다. 마저리 메리웨더 포스트(Marjorie Merriweather Post)가 1950
년대에 설립한 이 미술관은 인상적인 18세기 프랑스 장식예술 수집품과 더불어
10만 제곱미터의 평온한 풍경이 펼쳐진 정원과 자연 삼림지대 한복판에 자리한다.
프랑스 전시실에서 파베르제 달걀공예와 섬세한 하늘색 세브르 도자기를, 러시아
전시실에서 신성한 러시아 정교회의 성화, 성배, 섬유공예를 감상한 다음, 특별 전
시로 향하자. 예전에는 일본의 아르데코 양식의 작품과 벨기에 예술가 이자벨 드
보르크그라브(Isabelle de Borchgrave)의 오트 쿠튀르 종이공예 의상 등을 전시했다.

왼쪽 필립스 컬렉션 일부인 샌트 빌딩의
내부 전시실.

아래 힐우드 에스테이트 박물관과 정원에
있는 일본식 정원.

시카고 시내 밖에서 발견하는
진짜 시카고 예술

스마트 아트 박물관(Smart Museum of Art)
The University of Chicago, 5550 S. Greenwood Avenue,
Chicago, IL 60637, USA

시카고 시내만 해도 볼 만한 예술 작품이 매우 많은 탓에 스마트 아트 박물관을 놓치고 지나치기 쉽다. 하지만 그건 크나큰 실수다. 1만 5,000점에 달하는 소장품 가운데 특히 베네수엘라 예술가 아르투로 에레라(Arturo Herrera)의 과도하게 발랄한 만화와 미술이 융합된 작품, 존 체임벌린의 찌그러진 자동차(더 많은 작품이 마파에 있는 치나티 재단에 전시되어 있다. 44쪽), 발길을 머물게 하는 케리 제임스 마셜의 〈슬로우 댄스(Slow Dance)〉(1992~1993) 등이 절정을 이룬다. 지역 예술가들의 작품도 많아서 시카고 이미지스트(Chicago Imagists), 몬스터 로스터(Monster Roster) 등의 그룹과 헨리 다거(Henry Darger), 리 고디(Lee Godie) 같은 독학 예술가들의 작품에서 생생한 시카고 예술을 만날 수 있다. 이밖에도 즐길 거리가 많지만, 석회암 외장의 모더니즘 스타일 건물 자체와 건물이 속한 시카고 대학교의 아름다운 캠퍼스가 특히 인상에 남을 것이다.

▼조각 작품 하나로
재미있게 즐기는 방법

밀레니엄 파크(Millennium Park)
201 E. Randolph Street, Chicago, IL 60601, USA

상호작용을 자극하는 아니쉬 카푸어의 작품은 노르웨이 피오르의 자연, 런던 올림픽 공원, 예루살렘의 이스라엘 박물관 외부, 이탈리아 폴리노 국립공원 등 어디서 전시되더라도 관람자를 푹 빠지게 만드는 재미를 담고 있다. 가장 재미있는 작품 중 하나는 단연 시카고에 있는, 반짝이는 스테인리스로 만든 〈구름 문(Cloud Gate)〉(2004)이다. 작품명이 시사하듯 외면의 80퍼센트가 하늘을 반사해 비추고 있는데 둥글게 구부러진 모양 때문에 현지 주민들은 강낭콩이라 부른다. 방문객은 이 작품에 포착된 도시의 스카이라인을 배경으로 멋진 사진을 찍을 수 있다. 작품을 보면 자기도 모르게 손대고 싶어지는데, 너무나 많은 조각 작품과 달리 〈구름 문〉은 만져도 괜찮다(적어도 코로나 시대 이전에는). 하루에 두 번 꼭대기부터 바닥까지 청소하며, 아래쪽은 하루에 일곱 번까지도 닦는다.

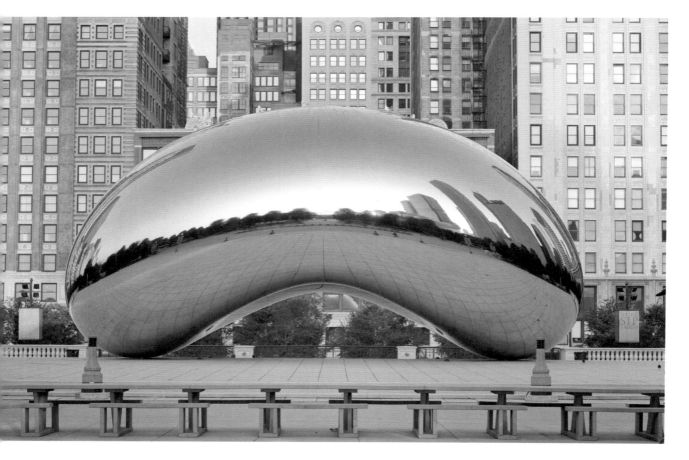

아트 온 더마트(Art on theMART)
278–294 W Wacker Drive, Chicago,
IL 60606, USA

왼쪽 아니쉬 카푸어 〈구름 문〉(2004).
위 아우치 스튜디오가 머천다이즈 마트
건물에 띄운 영상 〈조화로운 인공지능
(Harmonic AI)〉.

시카코의 초대형 스크린으로 보는 예술

건물 외벽을 대형 스크린 삼아 야외에서 보는 예술은 언제든 기억에 남을 만한 경험이 된다. 그 스크린의 크기가 1만 제곱미터라면 더욱 그럴 것이다. 시카고 시와 민간 재단 '더마트'가 기획한 시청각 예술 '아트 온 더마트'가 바로 그런 경험을 제공한다. 3월에서 12월까지, 매주 수요일부터 일요일 저녁까지 2시간 동안 34대의 영사기를 이용해 최초의 광고 없는 영구적인 대규모 설치미술을 머천다이즈 마트(Merchandise Mart) 건물 정면에 띄운다. 매년 9월 열리는 시카고 엑스포에 맞추어 여행 일정을 세우면, 주요 미술관 및 독립 화랑은 물론 공공장소와 호텔까지, 도시 전역에서 인상적인 예술 체험을 만끽할 수 있다.

북아메리카의 대지미술 지도

대지미술은 일반적으로 자연의 풍경과 재료를 이용해 장소 특정적 구조물, 미술 형식, 조각 작품을 창조하는 예술이라 정의되는데, 처음 보면 어리둥절할 수도 있다. 속이 빈 콘크리트 관, 골조, 구덩이, 풍경을 가로질러 뻗어나가는 길들은 종종 방문자에게 감탄보다는 아득함을 느끼게 한다. 그러나 이 토템적인 작품들과 시간을 보내면서 그 한시성이나 주변과의 상호작용에서 비롯되는 마법을 보고 있으면 어느 순간 강렬한 감흥이 느껴지면서 미술관에서 가능했던 모든 것 그 이상을 경험하게 된다. 또한 판매할 수 없는 미술이라는 이념에 뿌리내린 대지미술은 예술에 관한 논쟁 전체를 완전히 다른 수준으로 이끈다. 다음은 미국 내에서 개인적으로 무척 마음에 든 작품들로, 미술의 상업화에 대한 대응으로 1960년대부터 모습을 나타낸 것들이다.

마이클 하이저
이중 음각
Double Negative

네바다의 오버턴 근방

마이클 하이저는 "거기엔 아무것도 없지만, 그럼에도 그건 조각이다"라고 말한다. 세계에서 가장 유명한 대지미술 중 하나인 1969년에 제작된 이 한 쌍의 참호는, 작품명이 시사하듯 제거된 흙의 부재와 그렇게 해서 창조된 음각의 공간으로 이루어져 있다.

제임스 터렐
로덴 분화구
Roden Crater

애리조나의 플래그스태프 근방

세계적으로 유명한 빛의 예술가가 수십 년째 작업 중인 애리조나의 이 사화산은 언젠가 183미터 높이의 돌과 흙으로 이루어진 천문대로 탈바꿈할 것이다.

마이클 하이저
도시
City

네바다의 히코 근방

〈이중 음각〉보다도 한층 더 위업적인 이 2킬로미터 길이의 작품은 1972년에 만들어지기 시작했는데, 언제가 될지는 모르지만 만약 완성된다면 역사상 가장 큰 조각 작품 중 하나가 될 것이다.

마이클 하이저
인형 무덤
Effigy Tumuli

일리노이의 오타와 근방

하이저의 또 다른 인기 작품인 이 대지미술은 1980년대 중반부터 시작되었다. 5개의 동물 형상으로 만들어놓은 흙무더기가 시카고 남서쪽 137킬로미터 지점에 자리하고 있다.

로버트 스미스슨

나선형 방파제
Spiral Jetty

유타의 로젤포인트

32쪽 참고

우고 론디노네

세븐 매직 마운틴스
Seven Magic Mountains

네바다의 라스베이거스 외곽

이 7개의 형광색 돌탑은 스위스 예술가 우고 론디노네가 2016년 완성했다. 많은 인기를 끌게 되면서 예정대로 철거되지 않았고, 그 덕분에 지금도 여전히 네바다 사막으로 방문객들을 부르고 있다.

월터 드 마리아

번개 들판
Lightning Field

뉴멕시코

37쪽 참고

헤르베르트 바이어

흙더미
Earth Mound

콜로라도의 애스펀 근방

오스트리아 태생의 바우하우스 출신 예술가 헤르베르트 바이어가 1954년에 설계한 직경 12미터의 원형 흙더미는 최초의 대지미술 작품 중 하나로 인식되어온 만큼 주목할 만하다. 1982년 워싱턴의 켄트에 조성된 〈밀 크리크 계곡 흙 작업(Mill Creek Canyon Earthworks)〉은 그의 또 다른 대표작이다.

로버트 모리스

존슨 구덩이 #30
Johnson Pit #30

워싱턴의 시택

1979년에 완만한 비탈을 이루며 함몰된 이 구덩이가 완성되었다. 당시에는 뚜렷했던 윤곽이 40여 년의 세월이 지나면서 흐릿해졌음에도 여전히 매혹적인 장소와 풍경을 제공한다. 대지미술을 열심히 찾아다니는 사람들에게는 미시간의 그랜드래피즈 벨냅 공원에 있는 로버트 모리스의 다른 작품 〈그랜드래피즈 프로젝트 엑스(Grand Rapids Project X)〉(1974)도 추천한다.

찰스 로스

별의 축
Star Axis

뉴멕시코의 사막

이 매력적이면서도 원시적인 천문대, 혹은 대지 조각품은 1976년에 만들어지기 시작했으며, 태양 피라미드가 추가되고 별의 터널까지 완성되면 해시계와 나침반과 천체 지시기의 역할을 할 것이다.

앤디 골드워시

나무 길과 첨탑
Wood Line and Spire

캘리포니아 샌프란시스코의 프리시디오

앤디 골드워시의 작업은 종종 극히 한시적인데, 이 작품이 좋은 사례다. 유칼립투스 줄기로 만든 길은 숲 바닥에 묻혀 사라지고 있으며, 측백나무 목재로 만들어진 탑 역시 결국에는 주변의 다른 측백나무들에 삼켜질 것이다.

다음 쪽 우고 론디노네 〈세븐 매직 마운틴스〉.

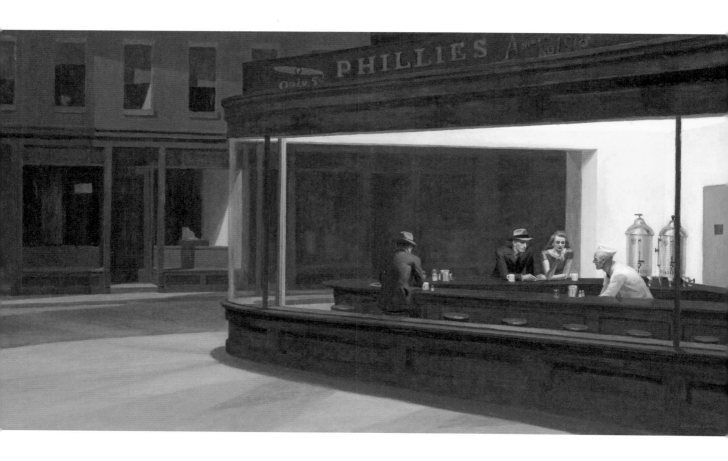

시카고 미술관(The Art Institute of Chicago)

111 S Michigan Avenue, Chicago, IL 60603, USA

바람의 도시에서 경험하는 조그마한 경이

미국에서 뉴욕 메트로폴리탄 미술관 다음으로 큰 미술관은 로스앤젤레스나 댈러스, 워싱턴 D.C.에 있을 것이라 생각할 수도 있지만 실제로는 시카고에 있다. 19세기에 지어진 시카고 미술관이 바로 그곳인데 이 미술관의 가장 인상적인 점은 건물의 크기가 아니라 소장품이다. 세계에서 가장 유명한 작품 중 일부를 보유한 소장 목록은 수백 년에 걸친 유럽 작품부터 최근의 미국 고전에 이르기까지 폭넓다. 가령 미국 고전실에 전시된 그랜트 우드(Grant Wood)의 〈미국식 고딕(American Gothic)〉(1930)과 에드워드 호퍼(Edward Hopper)의 〈밤을 새는 사람들(Nighthawks)〉(1942)은 세계적으로 인지도가 있는 작품들 가운데 극히 일부일 뿐이다. 조르주 쇠라, 빈센트 반 고흐, 파블로 피카소를 포함해 지난 200년간 유럽의 주요 인상파 및 후기 인상파 화가들도 모두 모여 있다. 또한 지하층의 '손 미니어처 룸(Thorne Miniature Rooms)'을 보지 않고는 이곳을 떠나서는 안 된다. 100개가량의, 믿기 어려울 만큼 섬세한 유럽식·미국식 실내장식의 축소 모형들이 무척 매력적이다. 800개의 보석 같은 유리 문진도 멋지다.

위 에드워드 호퍼 〈밤을 새는 사람들〉
(1942).

오른쪽 디에고 리베라 〈디트로이트 산업
(Detroit Industry)〉의 남쪽 벽(1932~1933).

▼디트로이트 미술관 내부 정원의 디에고 벽화

디트로이트 미술관(Detroit Institute of Arts)
5200 Woodward Avenue, Detroit, MI 48202, USA

멕시코 화가이자 벽화예술가인 디에고 리베라는 정치성이 다분한 그림을 많이 남겼다. 그의 벽화는 미국과 멕시코에서 많이 찾아볼 수 있지만, 1932년 디트로이트 미술관의 내부 정원을 위해 9개월이 넘는 기간 제작된 27점의 연작은 의심의 여지없이 현존하는 최고 작품 중 하나다. 자동차 회사인 포드와 도시 곳곳의 노동자들을 묘사한 이 그림은 1930년대 디트로이트의 산업 상황뿐 아니라 더 넓은 역사 속 성취도 포괄적으로 조망한다. 작가 스스로도 자신의 작품 중 이 벽화들을 가장 성공적이라 여겼다. 디트로이트 미술관의 '리베라의 뜰(Rivera Court)' 안내 데스크에서 멀티미디어 가이드를 빌리면 작품 이면의 맥락과 기술, 깊이를 이해하는 데 도움을 받을 수 있으며, 절로 고개가 끄덕여질 것이다.

오하이오의 부유한 미술관에서 만나는 보물들

클리블랜드 미술관(Cleveland Museum of Art)
11150 East Boulevard, Cleveland, OH 44106, USA

미국에서 예술이 유명한 곳으로는 뉴욕과 워싱턴 D.C.가 손꼽히지만, 오하이오의 클리블랜드 미술관도 국제적 명성이 높은 컬렉션으로 나름의 입지를 지닌, 세계에서 관람객이 가장 많은 미술관 가운데 하나다. 특히 6만 1,000점 이상에 달하는, 계속 늘어나는 아시아와 이집트 예술품이 잘 전시되어 있다. 7억 5,500만 달러의 기금 덕분에 미국에서 네 번째로 부유한 이 미술관의 쇼핑 목록에는 12세기 종교와 비잔틴의 미술, 산드로 보티첼리, 빈센트 반 고흐, 프란시스코 고야, 앙리 마티스 등이 포함되어왔다. 미술관이 위치한 웨이드 공원 역시, 1971년 마르셀 브로이어가 추가로 설계한 건축물과 야외 미술이 있는 정원들 등으로 완벽한 환경을 자랑한다.

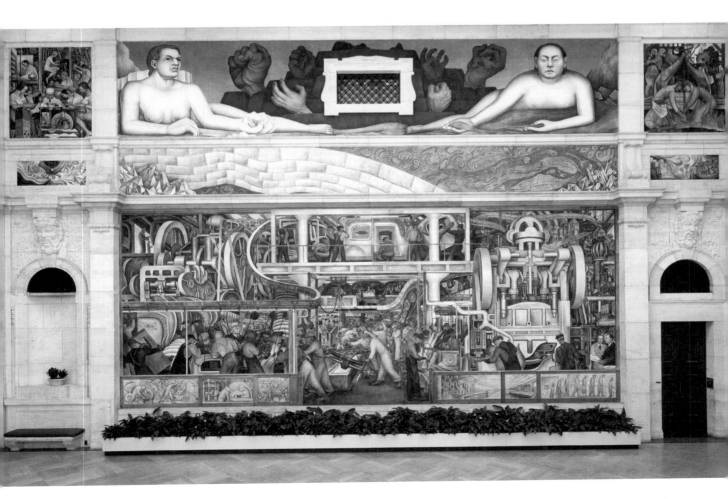

유타에서 체험하는 기후변화

나선형 방파제(Spiral Jetty)
Great Salt Lake, Utah, USA

대지미술은 비교적 현대적인 예술 형식으로 생각되기 쉬우나, 로버트 스미스슨의 〈나선형 방파제〉는 2020년에 이미 50주년을 맞이했다. 이 대규모 작품은 시간의 시험을 견뎌냈을 뿐 아니라, 예술적 장점과 업적도 칭찬받고 있다. 다소 아이러니한 점은, 혹자들에 의해 가차 없는 지질학적 시간 작용에 대한 은유로 해석되던 작품임에도 불구하고, 기후변화가 일어나면서 이 작품이 현재 그 어느 때보다 보기 좋아졌다는 것이다. 1970년에 〈나선형 방파제〉가 유타에 위치한 그레이트솔트 호수의 로젤 포인트에서 처음 모습을 드러냈을 때, 진흙과 소금 결정, 그리고 현무암으로 만들어진 이 작품은 자주 물에 잠겨 보이지 않았다. 그런데 요즘에는 거의 언제나 볼 수 있고 460미터 길이의 하얀 소용돌이 위를 걸어볼 수도 있다. 호숫가에서 자라난 덩굴손처럼 휘감긴 제방을 걷는 것은 초현실적이며 두고두고 기억에 남을 경험이다.

오른쪽 로버트 스미스슨 〈나선형 방파제〉(1970).

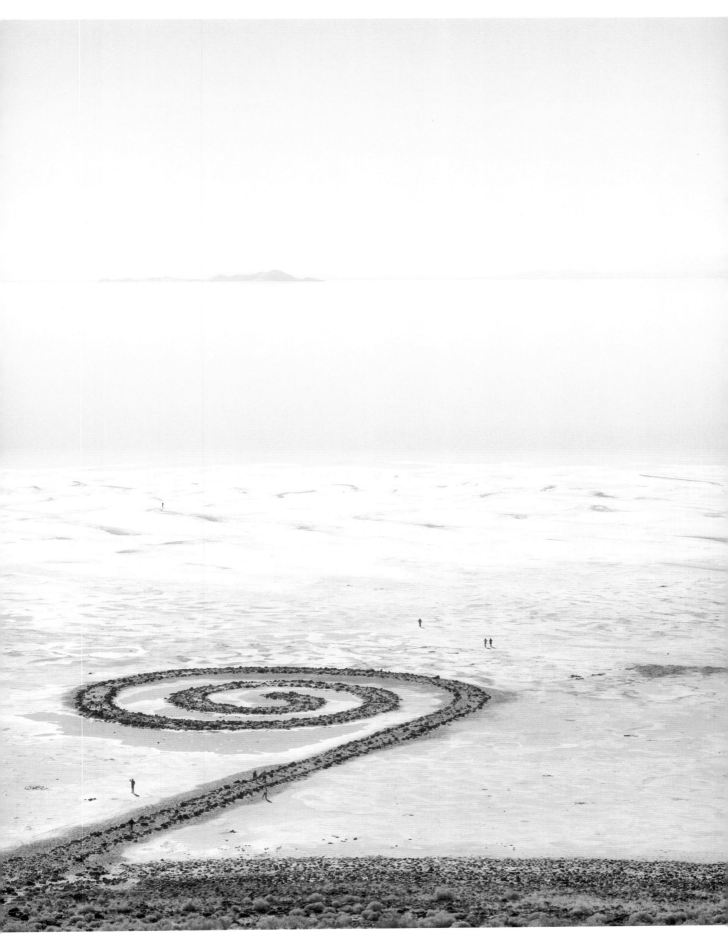

태양 터널(Sun Tunnels)
Great Basin Desert, Wendover,
Utah, USA

터널을 통해 새롭게 엿보는, 시간을 초월한 풍경

어떤 이들은 유타, 텍사스, 애리조나처럼 차원이 다른 광활한 풍경에 굳이 대지미술을 가미해 기념비적이고 시간이 멈춘 듯한 경험을 강화할 필요가 없다고 주장할지도 모르겠다. 하지만 그런 풍경에서일수록 예술과 자연의 상호작용이 더욱 인상 깊어지며, 언제나 무언가 새로운 것을 가져다준다. 유타에 설치된 낸시 홀트(Nancy Holt)의 〈태양 터널〉(1973~1976)을 보자. 아무리 봐도 마치 중단된 건축 공사 현장에 남겨진 잔해처럼 보이는, 16만 제곱미터의 사막에 X자로 놓인 거대한 4개의 콘크리트 원통들은, 하지와 동지에 일출과 일몰에 맞춰 뷰파인더 역할을 하도록 배열되었다. 홀트의 말에 따르면 이 뷰파인더는 "광대한 사막 공간을 인간적 규모로 가져오는" 이미지를 포착하도록 설계되었다. 〈태양 터널〉을 통해 그 이미지를 바라보는 경험은 매우 특별하며, 오래 바라볼수록 그 특별함은 점점 더 강렬해진다.

◀로스앤젤레스에서 모색하는 아프리카계 미국인의 정체성

캘리포니아 아프리칸 아메리칸 미술관(California African American Museum)

600 State Drive, Exposition Park, Los Angeles, CA 90037, USA

캘리포니아 아프리칸 아메리칸 미술관은, 아프리카계 미국인과 다른 이주자 및 후손들이 역사적으로, 또 현재적으로 미국에 기여한 바를 보여주는 작품들을 포괄적이고 사려 깊으며 광범위하게 모으겠다는 사명감을 가지고 있다. 이곳에는 200년에 걸쳐 정체성을 고민하고 형성해온 과정을 담은 작품들로 가득하다. 19세기 풍경화부터 머렌 해싱어(Maren Hassinger)의 현대 조각이나 구술 기록까지, 많은 수집품이 문화적 · 정치적 사건들을 반영하고 있다. 리치먼드 바테(Richmond Barthe)가 제작한, 민권 운동가인 메리 매클라우드 베튠(Mary McLeod Bethune) 박사의 1975년 청동 흉상도 그렇다. 최근 입수작들에서는 새디 바넷(Sadie Barnette), 에이프릴 베이(April Bey), 카를라 제이 해리스(Carla Jay Harris), 재나 아일랜드(Janna Ireland), 아디아 밀릿(Adia Millett) 등 여성 화가들의 작품을 들여오려는 의지가 두드러지게 보인다.

더 브로드 미술관(The Broad Museum)
221 South Grand Avenue, Los
Angeles, CA 90012, USA

로스앤젤레스에서 시야를 넓히는, 현대예술을 보는 눈

장 미셸 바스키아가 1980년대 뉴욕 예술계에 갑자기 나타났을 때, 눈치 빠른 바이어들은 그의 작품을 얼른 낚아챘다. 해골이나 왕관, 가면 등 시선을 끄는 요소로 채워진, 광란의 신표현주의 회화는 결국 시간의 시험을 버티고 현대 걸작으로 인정받았다. 바이어 중에는 억만장자 자선가인 일라이 브로드와 그의 아내 에디스도 있었다. 그들은 지하 작업실에서 그림을 그리던 브루클린 태생의 바스키아를 발견하고서 그의 초기작을 개당 5,000달러에 매입했다. 세월은 순식간에 40년이 흘렀고, 부부가 소유한 바스키아의 작품 13점은 더 브로드 미술관에서 순차적으로 전시되고 있다. 더 브로드 미술관은 현대미술 2,000점 이상을 보관하기 위해 로스앤젤레스 시내에 2015년 개관했으며 프랭크 게리가 건축한 디즈니홀 맞은편에 위치한다. 도시에도 예술계에도 놀라운 등장이었던, 300개의 채광창이 개별적으로 작동하며 공간을 밝히는 이 멋진 미술관을 꼭 봐야 한다. 상설 전시된 쿠사마 야요이의 〈무한 거울(Infinity Mirrors)〉도 놓칠 수 없다.

왼쪽 캘리포니아 아프리칸 아메리칸
미술관의 내부.

아래 로스앤젤레스 시내의 더 브로드 미술관.

프레시타 아이즈 벽화 방문자 센터
(Precita Eyes Mural Arts and Visitor Center)
2981 24th Street, San Francisco, CA
94110, USA

샌프란시스코 거리에서 본격적인 벽화 탐방

샌프란시스코의 미션 지구(Mission District)는 세계에서 가장 유명한 야외 벽화 갤러리로, 배경 지식이나 계획 없이 탐방했다가는 자칫 헤맬 수 있다. 바미 골목(Balmy Alley)을 따라 걸으며 사회 정치적 발언과 불의라는 주제에 주목할까, 아니면 클래리언 골목(Clarion Alley)으로 향해 사회적 포용성과 같은 주제를 다룬 벽화들을 볼까? 어느 쪽이든 탐방의 출발은 비영리로 운영되는 프레시타 아이즈 벽화 방문자 센터에서 하기를 추천한다. 지역 주민 기반의 비영리 공간에서 친절한 자원봉사자들이 관람 순서를 제안해주며 벽화의 역사, 문화, 의미를 비롯해 위민스 빌딩(Women's Building)에 그려진 〈평화의 여선생님(Maestra Peace)〉(1994), 24번가에 선명하게 복원된 〈사육제(Carnaval)〉(1983) 등 주요 작품의 배경을 설명해준다. 가이드 투어도 가능하며, 방문자 센터 자체에도 이곳에서 연구하고 가르치는 현역 벽화예술가들의 작품이 가득하므로 여기서 얼마간 시간을 보내는 것도 좋다.

위 위민스 빌딩 측면 〈평화의 여선생님〉
(1994).

국제 민속예술 박물관(The Museum of International Folk Art)

Museum Hill, 706 Camino Lejo, Santa Fe, NM 87505, USA

산타페에서 떠나는 세계 문화 일주

험악한 일본 요괴들, 색색의 파나마 섬유, 뉴멕시코 퀼트와 번쩍이는 터키 도자기들은, 100여 군데 이상의 나라에서 국제 민속예술 박물관으로 모여든 13만 점 이상의 공예품들 가운데 극히 일부에 불과하다. 지리학적으로 배치된 다양한 전시실을 둘러보는 여정도 즐거우며, 인간의 창조력이 보여주는 유쾌한 다양성뿐 아니라, 서로 다른 문화 간에 공통적 소재가 광범위하게 나타난다는 사실도 놀랍다. 모든 작품이 접근하기도 즐기기도 쉬운 공간에 전시되어 있다.

조지아 오키프 미술관(Georgia O'Keeffe Museum)

217 Johnson Street, Santa Fe, NM 87501, USA

뉴멕시코에서 빠져드는 조지아 오키프의 예술

놀랍게도 조지아 오키프 미술관은 1997년 개관한 이래 지금까지도, 국제적으로 잘 알려진 여성 화가 한 명에게 통째로 헌정된 미국 내 유일한 미술관이다. 그에 미루어 오키프의 명성과 지위가 어떤지 짐작할 수 있고, 이곳이 그녀에게 영감을 준 산타페 지역을 여행할 때 훌륭한 출발점이 된다는 것을 알 수 있다. 물론 이 미술관만 해도 여러 번 재방문할 가치가 있다. 아홉 곳의 전시실에는 3,000점 이상의 소장품 중 최소 120점 이상의 회화가 전시되며, 오키프 인생의 서로 다른 시기에 그려진 700점 정도의 파스텔화, 수채화, 드로잉도 볼 수 있다. 이 모든 것에 배경 서사를 제공하는 듯한 오키프의 작업 도구와 그녀가 개인적으로 소유했던 풍부한 컬렉션은 그녀를 친밀하고 가까운 존재로 느끼게 해준다. 이 유일무이한 예술가와의 유대감이 여운으로 남아, 이곳을 떠나면서는 그녀의 더 많은 부분을 찾아보는 여행을 시작하고 싶어질 것이다. 38쪽 참고

번개 들판(The Lightning Field)

Near Quemado, Western New Mexico, USA

〈번개 들판〉에서의 하룻밤, 영혼이 뒤바뀌는 경험

미국 조각가 월터 드 마리아의 대지미술 〈번개 들판〉(1977)은 번개를 일으키기 위해 만든 작품 같은 제목인데, 작품명을 조금 잘못 지은 것 같다. 사실 번개는 흔하지도 않을 뿐더러, 정말 번개가 쳐서 400개의 매끈한 스테인리스 막대 중 하나를 까맣게 태우고 나면, 깨끗하고 반들거리는 모습을 유지하기 위해서 새 막대로 갈아야 한다. 텅 빈 고원의 황야 1.6×1킬로미터 대지에 격자형으로 설치된 작품 한가운데에 서서 완벽한 수평으로 보이는 평원의 바뀌어가는 풍경을 바라본 방문자들은, 다른 영혼이 되는 기분이라고 말한다. 이것이 바로 고원지대에 설치된 막대들이 만들어내는 효과다. 이곳의 방문을 위해서는 반드시 여기 통나무집에 숙박해야 하는데, 일출과 일몰 시 반사되는 황금 빛줄기들이 그 하룻밤을 잊을 수 없게 만든다.

뉴멕시코에서 오키프 찾아 삼만리

뉴욕에서 뉴멕시코로 이주해 위대한 풍경을 그린 조지아 오키프의 발자취를 따라가면, 미국의 서로 판이한 두 면을 보게 된다. 과묵하고 고독을 추구한 오키프가 살아 있다면 자신의 발자취를 좇는다는 발상을 비웃을 게 분명하지만, 그녀가 사랑한 장소들을 방문하는 여정은, 더 이상 영감을 주지 못하는 뉴욕의 도시 풍경을 떠나기로 한 그녀의 인생 후반 결정에 대해 진정한 통찰을 제공한다. 이후 40년간 오키프는 뉴멕시코의 리오 차마 계곡에 있는 외딴 농장의 벽돌집에 살면서 헤메즈 산지 근처의 붉은 바위 메사(mesa)들을 그렸다.

조지아 오키프 미술관
Georgia O'keeffe Museum

산타페 시내의 조지아 오키프 미술관에서 여행을 시작해 보자. 오키프의 집과 작업실이 포함된 이곳은 120점의 회화를 소장하고 있으며, 미술관 내에 카페와 상점도 있다.
37쪽 참고

84번 고속도로 주유소
Petrol station on Highway 84

US 84번 고속도로에서 북쪽 애비큐(Abiquiu)로 차를 몰자. 그리고 도중에 나오는 주유소에서 연료를 채우자. 이곳은 오키프가 사막으로 출발하기 전 종종 들르던 주유소다.

엘로이사 레스토랑
Restaurant Eloisa

산타페의 엘로이사 레스토랑에는 오키프에게 헌정된 메뉴가 있는데, 이 예술가의 직설적인 성격에 경의를 표하듯 '조지아 오키프 디너 메뉴'라는 이름으로 불린다. 그녀가 생전 요리법에 사용하던 재료를 쓰며, 그녀의 작품과 관련된 방식으로 서빙된다(어떤 요리는 소의 해골 모형 위에 담겨 나온다). 레스토랑 소유주의 친척 할머니는 오키프의 뉴멕시코 집에서 15년간 요리를 하며 앤디 워홀과 조니 미첼 같은 사람들을 위한 음식도 만들었다.

오키프의 집과 작업실
Georgia O'Keeffe Home and Studio

애비큐에 있는 조지아 오키프의 집과 작업실은 산타페에서 북쪽으로 80킬로미터쯤 떨어진 곳으로, 1945년부터 1984년까지 오키프가 겨울을 난 장소다. 이곳은 여러 작품에 영감을 주었는데, 문짝 하나를 20번 넘게 그리는가 하면, 근처 리오 차마 계곡에서 자라는 미루나무들을 그것보다 더 많이 그리기도 했다.

조지아 오키프 〈뉴멕시코의 검은 메사 풍경/마리 집 뒷마당에서 2(Black Mesa Landscape, New Mexico/Out Back of Marie's II)〉(1930).

고스트 랜치 컨퍼런스 센터
Ghost Ranch Conference Center

애비큐 북쪽 약 24킬로미터 지점에 있는 이 센터는 1929년 오키프가 발견했을 때 관광 목장이었다. 붉은색, 황토색, 노란색 절벽이 특징인 그 일대에 마음을 뺏긴 오키프는 1940년에 목장 내 낡은 흙벽돌집을 한 채 구입했다. 그녀는 그 집 밖으로 용감히 하이킹을 나가 그림을 그리기도 했을 테다. 현재 이 목장은 버스 및 도보 투어를 제공하는데, 오키프가 '하얀 곳(White Place)'이라 부른 협곡의 으스스한 바위들과, 화석이 된 삼나무를 그린 〈제럴드의 나무 1(Gerald's Tree I)〉(1937) 등 그녀가 작품에 담은 근처 장소들을 방문한다.

메이블 도지 루한 하우스
Mabel Dodge Luhan House

말 그대로 오키프의 발자취를 따라가보고 싶다면, 애비큐에서 타오스(Taos)를 향해 북동쪽으로 가자. 오키프가 잠을 잔 방에서 묵을 수 있다. 이곳에서는 숙식 제공의 미술과 명상 워크숍을 주최하며, 오키프의 1층 작은 방을 75달러라는 매우 합리적인 가격으로 빌려준다.

다음 쪽 뉴멕시코 애비큐 근방의 붉은 사암 풍경.

영원한 회귀의 집(House of Eternal Return)

1352 Rufina Circle, Santa Fe, NM 87507, USA

산타페에서 영원한 회귀의 집으로 들어가는 길

예술에 있어서 몰입과 서사의 결합은 오래도록 존재해왔다. 사실상 이는 모든 예술 체험의 불가결한 부분이라고 볼 수도 있겠으나, 예술 집단 '야옹 늑대(Meow Wolf)'의 작품들로 말할 것 같으면 몰입이 전부고 서사는 예술가가 아닌 방문자들에 의해 생성된다. 이 단체의 첫 상설 설치미술은 산타페에 마련된 2,000제곱미터 규모의 〈영원한 회귀의 집〉인데, 2016년 공개되어 대성공을 이룬 덕에 라스베이거스와 덴버(2021), 워싱턴 D.C.와 피닉스(2022)에도 분관이 설치될 예정이다. 『왕좌의 게임』 저자인 조지 R.R. 마틴의 지원과 참여로 이 설치미술의 서사적 성공은 보증된 셈이었지만, 모든 연령대의 방문객들을 진정으로 즐겁게 하는 것은, 직접 걷고 기고 비밀 통로와 문을 거쳐 들어가는, 상호작용하는 빛과 소리, 음악 도구로 가득한 마법 세계의 호화스러운 시각 축제다.

아래 〈영원한 회귀의 집〉 상호작용 체험을 위한 통로 중 한 곳.
오른쪽 엘스워스 켈리 〈오스틴〉(2015) 입구.

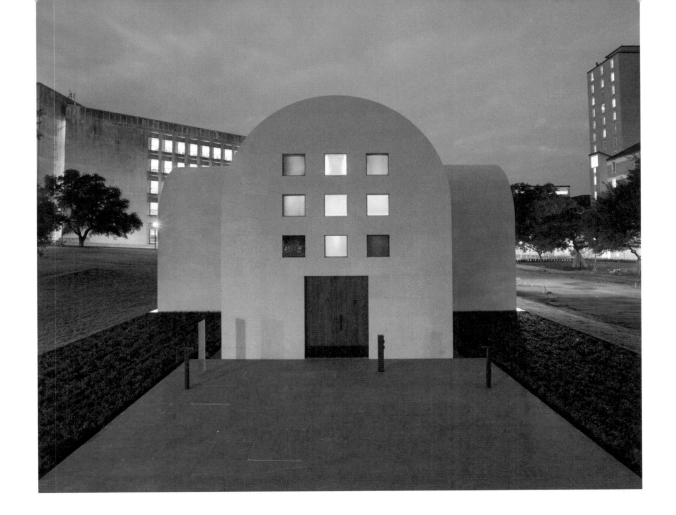

메리 카사트의 눈을 거친 동양 미술

맥네이 미술관(McNay Art Museum)
6000 North New Braunfels Avenue, San Antonio, TX 78209, USA

미국 전역의 많은 화랑과 미술관에서 펜실베이니아 태생의 유명 화가이자 판화가인 메리 카사트의 작품을 보유한다. 여성과 아이들을 그린 그녀의 사랑스러우면서도 종종 감상적이지 않은 집 안의 세계 묘사는 누구에게나 호소력을 가진다. 그중에서도 특히 맥네이 미술관의 우수한 컬렉션에는 카사트의 드라이포인트(drypoint) 판화와 애쿼틴트(aquatint) 판화 한 세트가 포함되어, 일본풍의 섬세한 선이 그녀가 프랑스에 사는 동안 채택한 드가 스타일 화풍에 훌륭하게 접목되었다. 카사트는 프랑스에서 인상주의 화가들과 전시회를 연유일한 미국 여성이다. 그녀가 1891년 관람한 일본 목판화 전시에서 받은 영향은 〈어머니의 입맞춤(Mother's Kiss)〉(1891년경), 〈편지(The Letter)〉(1891), 〈목욕(The Bath)〉(1891년경) 등의 섬세한 패턴 작업에 또렷이 드러난다. 이것이 미세한 선의 드라이포인트 기법 인물 묘사와 결합해 기가 막힌 작품이 완성되었다.

▲오묘한 색채를 뿜는 창조성의 예배당

블랜턴 미술관(Blanton Museum of Art)
The University of Texas at Austin, 200 E Martin Luther King Jr Boulevard, Austin, TX 78712, USA

토템, 단색조, 색상표, 색상환 등의 반복적인 모티프를 평생 사용했다고 알려진 예술가 엘스워스 켈리의 유작 〈오스틴(Austin)〉(2015)은 텍사스 대학교의 블랜턴 미술관 정원에 설치된 대형 작품이다. 그가 작업한 유일한 건물이며, "창조성에 바치는 예배당"이라고 그의 파트너 잭 시어(Jack Shear)는 말한다. 이 작품에는 석회암 외장의 원통 2개를 교차한, 기묘한 이글루처럼 보이는 둥근 천장 건물에 수제 유리로 만든 창문들이 색색의 보석처럼 박혀 있다. 하지만 정말로 빛나는 것은 이 창문들을 관통한 색색의 네모난 채광들이 밝히는 내부 공간이다. 창문들이 태양빛을 감동적이고 재미난 방식으로 굴절시킨다. 거기에 전통적인 십자가 자리를 대신해 놓은 엘스워스 켈리 특유의 토템 조각품과 흑백의 대리석 판 14장이 더해져, 이 예술가의 삶과 업적의 숭고한 절정을 이루는 걸작을 창조한다.

휴스턴과 세계 전역 빛의 춤을 찾아서

휴스턴의 라이스 대학교에 설치된 제임스 터렐의 〈황혼의 드러남〉(2012)의 정통 팬들은 이 작품을 꼭 새벽과 황혼에 봐야 한다고 주장할지도 모르겠다. 늦잠꾸러 기들에겐 다행히도 해 질 녘에 체험하는 편이 아침보다 확실히 더 극적이다. 하늘이 어두워지면 색색으로 바뀌는 조명을 1층 벤치에서 올려다보거나 2층에서 내려다볼 때(둘 사이를 이동할 수 있다), 움직임의 만화경 효과는 환각제 없이도 어느 정도 환각적인 체험을 선사한다. 그러나 커다란 사각형 구멍을 통해 보이는, 변해가는 하늘에 색색의 조명이 미치는 효과가 이 작품의 가장 매력적인 부분일 텐데, 사실 터렐의 하늘 풍경 작품이 대부분 그렇다. 〈황혼의 드러남〉은 터렐이 세계 곳곳에 설계하고 지은 87곳의 천문대 가운데 하나에 불과하지만, 적어도 애리조나의 로덴 분화구(26쪽)가 완성되기 전까지는, 여기가 최고다.

미술 공간들로 변한 텍사스 군사기지

1970년대에 미니멀리스트 조각가 도널드 저드는 뉴욕 예술계를 벗어나기 위해 멀리 떨어진 텍사스 마파의 시골 마을로 왔다. 그는 버려진 군사기지를 구입한 후, 160만 제곱미터의 공간을 동료 예술가들과 함께 장소 특정적 작품들로 채워나갔다. 그중에는 6곳의 건물을 채운 댄 플래빈의 〈무제(마파 프로젝트)(Untitled[Marfa project])〉(1996)도 포함되었다. 그리고 치나티 재단이 다른 걸작들을 계속 추가하면서, 로버트 어윈이 종합예술 작품으로 구상하고 설계한, 유일한 영구 독립 구조물인 〈무제(새벽에서 황혼까지)(Untitled[dawn to dusk])〉(2016) 등도 지어졌다. 하지만 으뜸은 역시 도널드 저드의 작품들로, 그중에서도 무기 창고에 전시된 제목 없는 100개의 알루미늄 조각 작품들(1982~1986)이 특히 훌륭하다. 이 작품들을 마주할 때 일어나는 마법과 그것들이 주변과 얼마나 완벽히 상호작용을 하는지는 말로 설명하기 힘들다. 매우 예술 중심적인 이 마을의 가운데에는 존 체임벌린의 채색된 크롬 도금 강철로 만든 22대의 찌그러진 자동차 조각도 있으니 놓쳐서는 안 된다.

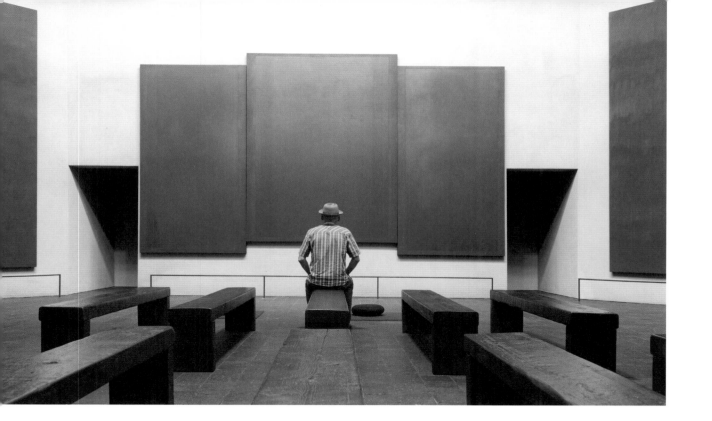

▲휴스턴에서 로스코와 함께 취하는 안식

로스코 예배당(Rothko Chapel)
3900 Yupon Street, Houston, TX 77006, USA

오스틴에 지어진 엘스워스 켈리의 예배당과 마찬가지로, 휴스턴에 지어진 마크 로스코의 예배당 역시 종교적 장소는 아니다. 하지만 마크 로스코의 예배당 또한 팔각 구조이며, 방문자의 영적 · 정서적 반응을 깊이 끌어내는 공간이다. 필립 존슨이 설계에 일부 참여한 이 벽돌 건물은 마크 로스코의 회화 14점을 소장하고 있는데, 1971년 개관하기 1년 전에 로스코는 스스로 목숨을 끊었다. 그 점을 상기하면서 보면, 온통 검게 보이는 (하지만 실제로는 저마다 다른 색조로 이루어진) 이 어두운 회화들은 로스코가 작업 당시 감정적으로 극한 상태였음을 짐작하게 한다. 그는 죽기 전에 "예술은 죽음에 오롯이 집착하기 마련이다"라고 말했다. 예배당 외부에는 바넷 뉴먼이 마틴 루서 킹 주니어 박사에게 헌정한 〈부러진 오벨리스크(Broken Obelisk)〉(1963~1967)가 수면 위로 반사되며 솟아 있다. 근방에 세워진 필립 존슨의 또 다른 건축물인 성 바실 예배당(Chapel of St Basil)은 그의 후기 작품 중 최고로 꼽히며, 곡선이 사용된 흰색 스투코 벽과 검은 화강암 건물 위에 금색 돔을 얹은 모습은 보는 이들의 눈과 영혼을 즐겁게 한다.

메닐 컬렉션과 사이 톰블리 파빌리온

메닐 컬렉션(Menil Collection)
1533 Sul Ross Street, Houston, TX 77006, USA

로스코 예배당 가까이에 위치한 메닐 컬렉션은 건축가 렌초 피아노가 설계한 나지막하고 맵시 있는 건물로, 존과 도미니크 드 메닐의 개인 소장품을 전시한다. 이곳은 인상적인 1만 7,000점의 회화, 조각, 판화, 드로잉, 사진, 희귀본을 갖췄다. 만 레이와 앙리 마티스부터 잭슨 폴록과 로버트 라우셴버그까지 20세기 유럽과 미국의 거의 모든 예술가의 것이 포함되지만, 가장 인상적인 작품은 따로 있다. 그것을 찾으려면, 작은 별관인 사이 톰블리 파빌리온(Cy Twombly Pavilion, 1992~1995)으로 가야 한다. 사이 톰블리의 스케치를 기본으로 렌초 피아노가 디자인한 외관은 그냥 네모난 석재 건물 같지만, 내부는 미늘창 지붕과 하얀 범포 천을 통과해 부드럽게 들어오는 빛이 톰블리의 거대한 캔버스 작품들의 섬세한 아름다움과 색채를 위한 천상의 공간을 창조한다. 〈무제(카툴루스여, 소아시아 해안에 작별을 고하라)(Untitled[Say Goodbye, Catullus, to the Shores of Asia Minor])〉(1994) 하나만 전시된 방도 꼭 관람하자.

뉴올리언스 미술관(New Orleans Museum of Art)

One Collins Diboll Circle, City Park, New Orleans, LA 70124, USA

뉴올리언스 미술관 조각 공원의 호수와 거울들

뉴올리언스에서 가장 오래된 미술관이 2011년에 100주년을 맞았다. 개관 당시 소장한 9점의 작품에서 출발해, 정력적으로 컬렉션을 늘려 현재 각종 매체의 4만 점이 넘는 역동적인 소장품을 보유 중이며, 그중에서도 특히 아프리카와 일본의 미술에 역점을 두고 있다. 건물 외부에 조성된 시드니와 월다 베스트호프 조각 공원(Sydney and Walda Besthoff Sculpture Garden)은 거닐기 좋은 곳으로, 90점의 조각 작품과 수면에 풍경이 비치는 석호, 이를 가로지르는 다리들이며 이끼로 덮인 오래된 참나무들이 어우러져 있다. 수직으로 늘어선 거울 기둥들이 반사하면서 만들어내는 끝없는 공원의 풍경이 발길을 사로잡는 예페 하인(Jeppe Hein)의 〈거울 미로(Mirror Labyrinth)〉(2017)부터 카타리나 프리치(Katharina Fritsch)의 대형 백골 조각 〈해골(Schädel)〉(2017)까지, 공원의 고요한 물에 반사된 작품들이 호기심과 참여를 자극한다.

그래피티 미술관(Museum of Graffiti)

299 NW 25th Street, Miami, FL 33127, USA

윈우드의 벽(Wynwood Walls)

2520 NW 2nd Avenue, Miami, FL 33127, USA

▼ 마이애미 거리와 미술관의 아웃사이더 예술

거리예술이나 그래피티를 위해 미술관을 마련한다는 발상은 그들의 반제도권적 태도와 본성에 어울리지 않아 보일 수 있다. 하지만 그래피티 화가이자 수집가 및 역사가이기도 한 앨런 켓과 마이애미 기반의 변호사 앨리슨 프라이딘이 공동 설립한 마이애미 그래피티 미술관은 이런 이분법을 받아들이고 이용했다. 윈우드 지역의 활기 넘치는 장소에 자리한 이 미술관은, 주문 제작된 벽화가 11곳에 그려진 외관부터가 종래 미술관의 텅 빈 벽면을 거창하게 벗어났다. 내부에서는 그래피티 예술의 60년 역사를 정리하는 상설 전시가 원작의 사진, 실물의 일부 및 기획 전시로 이어진다. 실제 그래피티를 보고 싶다면 근처 '윈우드의 벽과 문들'에서 8,361제곱미터에 달하는, 계속 변화하는 작품들을 감상하자. 25번가와 26번가를 중심으로 거대한 창고 건물이나 이전에 쓰레기장으로 사용하던 곳의 외벽과 금속 셔터 등에 그려진 그래피티를 만날 수 있다.

크리스털 브리지스 미국 미술관
(Crystal Bridges Museum of American Art)
600 Museum Way, Bentonville, AR
72712, USA

엄청난 컬렉션으로 가득한 파빌리온들

이 얼마나 특별한 곳인가. 모쉐 사프디가 설계한 우아한 파빌리온 건물들을, 연못, 조각상, 산책로가 어우러진 50만 제곱미터가량의 공원이 에워쌌다. 파빌리온 내부는 시대별로 구분된 미국 미술 전시실들로 구성되었다. 초기 미국 미술 전시실에서 주목할 만한 작품에는 노먼 록웰의 〈리벳공 로지(Rosie the Riveter)〉(1943)가 있고, 마틴 존슨 히드와 존 제임스 오듀본의 열대 조류 회화 컬렉션도 훌륭하다. 근대미술 전시실에는 조지아 오키프, 존 비거스, 에드워드 호퍼의 작품이 있으며, 현대미술 전시실에는 케리 제임스 마셜, 헬렌 프랑켄탈러, 앨마 토머스의 것들이 있다. 전시장 외에도 미술관 부지에 프랭크 로이드 라이트가 설계한 '바크먼 윌슨 하우스'를 가구가 완비된 상태로 전시하는데, 이 집은 1956년 뉴저지의 밀스톤 강변에 지은 가정용 주택을 2015년 이곳에 재건한 것이다.

왼쪽 윈우드 지역의 그래피티 중 하나.
위 크리스털 브리지스 미국 미술관의
아름다운 파빌리온들.

▶ 식민 이전 아메리카 문화의 안과 밖

멕시코 국립 인류학 박물관(National Museum of Anthropology)
Avenue Paseo de la Reforma s/n, Polanco, Bosque de
Chapultepec I Secc, Miguel Hidalgo, 11560 Mexico City, Mexico
mna.inah.gob.mx

단 하나의 기둥으로 지탱되어 떠 있는 거대한 콘크리트 판('우산'이라고도 불린다)이 특징인 근사한 1960년대 건물부터 식민 이전의 테오티우아칸, 사포텍, 미스텍, 마야 문명의 광범위한 걸작들까지 멕시코 국립 인류학 박물관은 세계에서 가장 훌륭한 박물관 중 하나다. 내부(및 외부와 수많은 안뜰)에서는 타바스코와 베라크루스 정글에서 발견된 올멕 문명의 거대 석두상부터 색감이 도드라지는 카카스틀라 지역의 새-인간 벽화, 강렬한 도자기, 터키석으로 뒤덮인 사후 가면, 그리고 아마도 가장 유명한 아즈텍 조각 작품일 16세기 태양의 돌까지, 창조적 표현의 온갖 형태를 볼 수 있다.

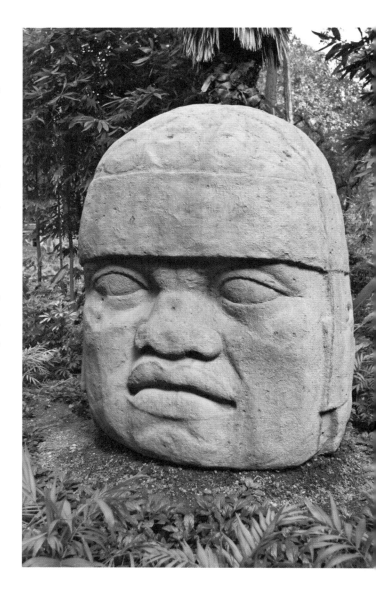

멕시코 국립 자치 대학교의 캠퍼스
(Ciudad Universitaria, University City)
Coyoacán, 04510 Mexico City,
Mexico
unam.mx

멕시코 대학 도시의 건축과 벽화 탐구

'우남(UNAM) 대학교'로도 알려진 멕시코 국립 자치 대학교의 캠퍼스가 유네스코 세계 문화유산에 등재된 이유는 비단 멕시코에서 가장 유명한 건축가들이 설계했기 때문만이 아니다. 디에고 리베라와 다비드 알파로 시케이로스 등 멕시코 역사상 가장 명성 높은 화가들이 그린 벽화로 건물이 장식된 까닭도 있다. 하루쯤 멕시코시티를 벗어나 캠퍼스 건물들 전체를 뒤덮은 거대한 벽화들을 감상하는 것은 좋은 경험이다. 필수로 봐야 할 후안 오고르만(Juan O'Gorman)의 〈문화의 역사적 재현(Representación histórica de la cultura)〉(1953년경)은 멕시코 국립 자치 대학교의 중앙 도서관 건물 4면에 걸쳐 멕시코의 스페인 침략 이전의 과거, 식민 시대의 멕시코, 20세기의 멕시코 혁명과 대학교를 묘사한 작품이다.

프리다 칼로 박물관(카사 아줄)
(Frida Kahlo Museum[La Casa Azul])
Calle Londres 247, Colonio Del
Carmen, Delegación, Coyoacán,
C.P. 04100, Mexico City, Mexico

프리다 칼로 박물관과 1940년대의 멕시코

창조적인 사람의 작업실과 집을 탐색하는 일은 언제나 얼마간의 충족감을 준다. 그게 프리다 칼로만큼 독창적인 사람이라면, 그 탐색의 기쁨은 한층 각별해진다. 이 상징적인 화가가 태어나 살다 죽은 카사 아줄(파란 집)을 방문할 때도 그렇다. 이 집은 프리다 칼로와 디에고 리베라 부부의 보석, 옷, 책, 서신, 사진, 장식품 등 소유물뿐 아니라, 역동적인 시대 속에서 개인적으로도 파란만장한 삶을 산 프리다 칼로의 인생에 활기가 되어주었을 소모품들로 다양하게 채워졌다. 여기저기에 걸린 레닌과 스탈린의 초상화들 사이에는 일본 조각가 이사무 노구치가 준 나비 수집 액자도 있다. 그리고 당연히, 예술 작품들이 있다. 단지 프리다의 그림만이 아니라 스페인 침략 이전 예술과 전통 민속품까지 온갖 매체와 형태로, 멕시코 문화사 전체와 가장 훌륭한 예술가들을 쭉 훑으며 매혹적인 사례들을 걸러낸다.

왼쪽 멕시코 국립 인류학 박물관에 있는 올멕 문명의 거대 석두상.

위 프리다 칼로 박물관 내부의 예술가 작업실.

▶ "올라" 하고 인사하는 로댕의 〈생각하는 사람〉

소우마야 미술관(Museo Soumaya)
Boulevard Cervantes Saavedra esquina Presa Falcón,
Ampliación Granada, C.P. 11529 Mexico City, Mexico

안에 무엇이 있는지 전혀 모르더라도, 멕시코시티 폴랑코 지역의 플라사 카르소에 세워진 소우마야 미술관에는 들어가보고 싶어질 것이다. 6층 높이를 뒤덮은 1만 6,000장의 알루미늄 타일 덕분에 햇빛에 반짝이는 이 건물은, 페르난도 로메로가 만들어낸 힘찬 유기체 같은 윤곽선들로 방문객을 유혹한다. 저 곡선과 직선들이 내부에서는 어떻게 되는지 확인하고 싶어지는 것이다. 실망할 걱정은 없다. 높이 솟은 환한 공간은 햇빛이 들어오는 최상층부터 최하층까지 예상치 못한 보물로 가득하다. 시작부터 입구에 놓인 작품은 오귀스트 로댕의 〈생각하는 사람(Thinker)〉이다. 미술관 설립자인 카를로스 슬림은 로댕의 조각 작품을 여럿 수집했으며, 막강한 재력으로 루피노 타마요, 디에고 리베라 같은 멕시코 화가들의 훌륭한 작품부터 15~20세기 유럽의 뛰어난 작품들까지 풍부하게 사들였다. 디에고 리베라의 〈후치탄 강(Río Juchitán)〉(1956)은 특히 아름답다.

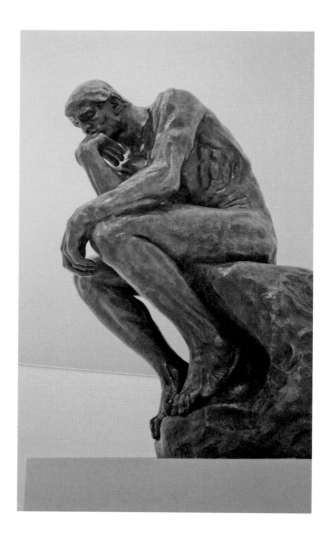

암파로 미술관(Museo Amparo)
Avenue 2 Sur 708, Centro, 72000
Puebla, Puebla, Mexico

멕시코의 인류학을 향한 새로운 접근법

2013년, 암파로 가문은 식민 이전 시대의 유물과 식민 시대의 예술품 및 공예품 컬렉션을 위한 공간을 더 만들겠다고 발표했다. 그리고 그 계획에 영감을 받은 설계사무소 텐 아르키텍토스(TEN Arquitectos)는 전통 가옥으로 이루어진 푸에블라 한 구역 전체를 바꿔나가기 시작했다. 가옥들의 외관은 그대로 둔 채, 안뜰에 새로 전시실을 설치하고 옥상에 휘황한 유리 공간을 올렸다. 이런 발랄한 문화 개발이 전시 기획에도 영향을 미쳐, 암파로 미술관에서는 고고학적 유물들을 인류학보다는 예술로서 전시하는 참신함을 보여주게 되었다. 종합해보면, 기원전 1200년부터 기원후 1500년까지의 전시가 멕시코의 침략 이전 역사에 대한 입문을 제공하면서도, 딱딱한 유물보다는 창조적 작품으로 보이도록 검사보다는 감상을 위한 조명을 비췄다. 그리고 분류학보다는 주제에 따라 그룹을 나누었다. 그야말로 무릎을 탁 치게 하는 전시다.

미래적 표현력이 풍부한 공간 속 푸에블라의 바로크 양식

국제 바로크 박물관(Museo
Internacional del Barroco)

Reserva Territorial Atlixcáyotl, 2501
Puebla, Puebla, Mexico

2016년 개관한 국제 바로크 박물관은 선언적 건축과 명료한 개념으로 멕시코의 구겐하임 미술관으로 자리매김하려는 듯하다. 후기 산업도시인 푸에블라를 스페인 빌바오처럼 일약 국제 관광지로 주목받게 하려는 시도는 확실히 인상적이다. 프리츠커 상 수상자인 일본의 이토 도요가 설계한 이 광대한 구조물은 순백의 콘크리트 벽으로 둘러싸여 있으며, 부풀어오른 돛 혹은 주름깃처럼 보여서, 바로크를 단순히 흉내 내는 게 아니라 바로크의 정수를 보란 듯이 화려하게 표현한다. 내부의 여덟 곳 전시실에서는 미술, 연극, 건축, 집 등의 주제로 작품이 전시된다. 바로크가 감각에 미치는 호소력을 감안한다면, 이곳은 태생적으로 체험적인 미술관이다. 기발한 기술을 이용해 정통 바로크 첼로 소리를 헤드폰으로 전달하는가 하면, 조명이 설치된 푸에블라 시가지의 축소 모형과 함께 곳곳의 건물들을 근접 촬영한 화면으로 각각의 바로크 양식을 자세히 볼 수도 있어서, 이 도시에 이런 박물관이 들어선 이유를 알려준다.

왼쪽 소우마야 미술관에 소장된 오귀스트
로댕 〈생각하는 사람〉.

아래 국제 바로크 박물관의 인상적인 건축물.

우표에 빠져드는 오악사카 우표 박물관

현지에서 무피(MUFI)라고 불리며 정겹게 리모델링된 주택들이 여러 안뜰을 통해 이어지는 오악사카 우표 박물관은 수많은 조그만 예술 작품이 만들어내는 의외의 풍부함과 극도의 흡인력을 지녔다. 1996년 기획 전시를 계기로 탄생한 이 박물관은 지역의 열정적인 우표 수집가 알프레도 아르프 엘루와 호르헤 사예그 엘루의 개인 수집품에서 시작해, 전 세계에서 20만 점 이상의 작품들을 모을 만큼 성장했다. 형광 우표, 쿠바 우표 전용실, 교량과 야구 관련 우표를 모은 개인 컬렉션, 전쟁 중에 발행된 우표 등이 있는데 그중에서도 아마 방문자의 관심을 가장 끄는 부분은 우표로 예술 작품을 창조한 프리다 칼로와 다른 예술가들의 편지 전시일 것이다.

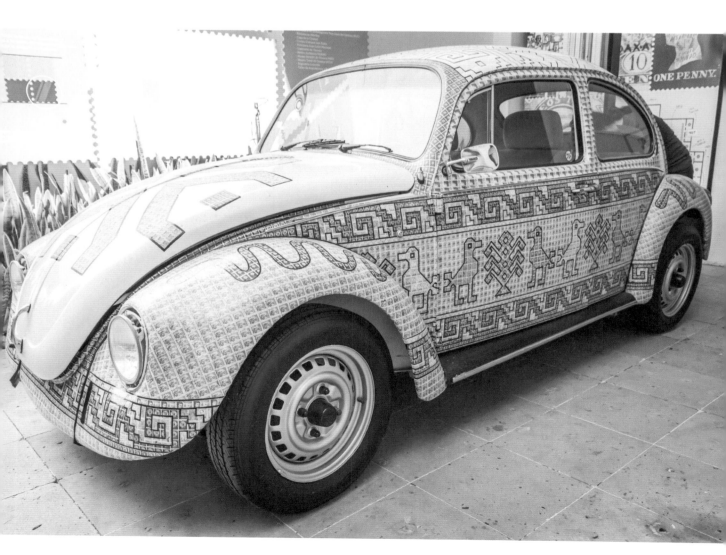

▶ 아주 특별한 공간에 놓인 최고의 멕시코 민속예술

사슴의 집(Casa de los Venados)
Calle 40 Local 204×41, Centro, 97780 Valladolid, Yucatan, Mexico

멕시코 민속예술을 특징 짓는 것은 그저 비범한 생산 능력만이 아니다. 멕시코 민속예술은 단순한 미술관 전시품 목록에 그치지 않고 생생히 살아 있는 장르로서 끊임없이 생산되며 일상에 내재된 일부라는 특징이 있다. 미국인 감정사인 존과 도리안 베너터 부부의 사유 주거지인 '사슴의 집'은 친근하면서도 고급한 공간에서 멕시코 민속예술을 접할 수 있는 드문 기회를 제공한다. 가운데 안뜰이 있는 전통 멕시코 저택 카소나(Casona) 전체는 현대 제작자들에게 주문하거나 구매한 아름다운 가구들과 물품, 장식들로 채워졌다. 집이기도 하고 화랑이기도 한 이곳에서 (보통은 관람 가능한) 개인 주거 공간은 특히 눈길을 끈다. 식탁 의자에는 멕시코 민족 영웅들이 그려져 있고, 카드 테이블에는 해골 모형들이 게임을 하고 있다. 건축과 마찬가지로 주문 제작된 벽화, 회화, 도자기, 금속 조각상, 그리고 환상 동물 공예품인 알레브리헤(alebrije)도 볼 수 있다.

스페르 이크 무세이온(SFER IK Museion)
Carretera Tulum–Punta Allen KM 5, Zona Hotelera, 77780 Tulum, Quintana Roo, Mexico

카리브 해변 숲속의 인공 자연

스페르 이크 무세이온은 〈호빗〉 같은 영화에 나올 듯하다. 하얀 카리브 해변을 배경으로 싱그러운 숲속에 창조된 이 둥지 같은 자연적 공간은 유기체적 형태와 (현지에서 조달한) 재료로 지어졌다. 하지만 이곳은 특정 목적을 가지고 인간이 만든 공간이다. 일단 (맨발로) 들어서면 에르네스토 네토(Ernesto Neto), 카틴카 보흐(Katinka Boch), 타티아나 트루베(Tatiana Trouvé) 등 선도적인 설치미술가들의 장소 특정적 전시를 볼 수 있고, 노르웨이 예술가 겸 화학자 시셀 톨라스(Sissel Tolaas)의 냄새를 이용한 작업처럼 공간과의 상호작용이 한층 색다른 작품도 만날 수 있다. 결론적으로 이곳에서는 예상치 못한 방식으로 감각의 일부 혹은 모든 감각을 자극받는 경우가 많다. 다중 감각 연결이 될 수도 있고 찰흙 조각이 될 수도 있으며 혹은 둘 다일 수도 있다. 그것이 과연 예술이냐고 묻는다면, 예술을 어떻게 정의하는지와 이곳을 방문했을 때 무엇이 있었느냐에 따라 달라질 것이다. 어쨌든 스페르 이크 무세이온은 그 어떤 예술적 공간과도 다르다는 사실은 분명하다.

왼쪽 오악사카 우표 박물관에 전시된. 우표로 뒤덮인 자동차.

위 멋지게 꾸며진 사슴의 집.

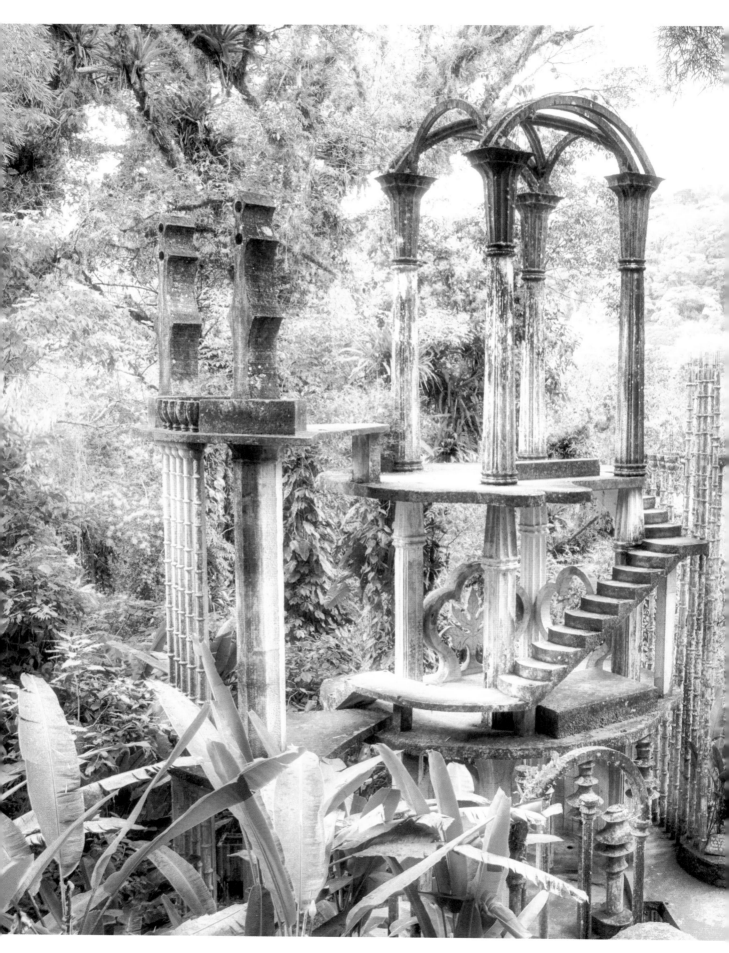

에드워드 제임스의
초현실주의 조각 정원

라스 포사스(Las Pozas)
Camino Paseo Las Pozas s/n, Barrio La Conchita,
79902 Xilitla, Mexico
laspozasxilitla.org.mx

초현실주의자들 사이에서는, 살바도르 달리
가 말한 "모든 초현실주의자를 다 합친 것보
다 더 미쳤다"는 표현이 단연 최고의 칭찬이
다. 그 '미친' 사람이 누군가 하면, 영국의 초현
실주의 예술가이자 수집가인 에드워드 제임스
(Edward James)다. 그는 1940년대 말 멕시코 실리
틀라로 건너와 라스 포사스에 특이한 집을 짓
기 시작했다. 이곳의 가장 환상적인 면은 집
을 둘러싼 풍경이다. 울창한 밀림의 초목 사이
로 폭포와 냇물이 흐르며, 각양각색의 콘크리
트 기둥과 구조물이 다양한 높이로 배치되어
있다. 그중에는 공중에서 끝나는 나선형 계단
이나 돌로 된 뱀들과 거대한 꽃과 같은 작품도
있으며, 그것들이 모두 모여 멈추지 않는 정원
을 이룬다. 에드워드 제임스는 이곳을 영원한
에덴동산으로 여겼다. 그 후 수십 년에 걸친
자연과 예술의 마법적 결합으로 더욱 유일무
이한 장소가 된 이곳을 놓쳐서는 안 된다.

왼쪽 라스 포사스의 초현실적인 정원에 있는 〈천국의 계단(The
Staircase to Heaven)〉.

아빠의 커트 예술(Papito's Arte Corte)

Aguiar 10, Peña Pobre와 Avenida
de las Misiones 사이, Havana, Cuba

면도하며 바라보는 쿠바 아바나의 풍경

쿠바의 구시가인 아바나 비에하 작은 거리에 약 20년 전 힐베르토 '파피토' 바야
다레스(Gilberto 'Papito' Valladares)가 만든 이 이발관은 꽤 특이하다. '아빠의 커트 예술'
이라는 이름의 이곳은 전통적인 이발소지만 훌륭한 초현실주의 예술 프로젝트이
자 역사 박물관이기도 하다. 이발사 파피토의 회화뿐 아니라 오래된 미용실 의자
부터 솔, 면도칼, 전용 도구들까지, 그의 일과 관련된 골동품, 공예품으로 채워져
있다. 그러나 이 공간을 특별하게 만드는 것은 역시 회화 작품들이다. 거의 모든
벽면이 바야다레스와 다른 예술가들의 머리카락을 주제로 한 작품들로 뒤덮였다.
게다가 이 프로젝트에 대한 반응이 무척 좋았던 덕분에 거리 전체에 '미용사 골목
(Callejón de los Peluqueros)'이라는 별명이 붙었다. 아이와 함께 방문한다면 이발사를 주
제로 한 놀이기구가 있는 근처 어린이 공원과 오페라 〈세비야의 이발사〉 주인공
이름을 딴 엘 피가로(El Figaro) 레스토랑도 찾아가보자.

◀메르세드 수녀원과 성당에서 발견하는 천상의 작품

자비의 수녀원과 성당(Convento e Iglesia de la Merced)
1422 Calle 17, Havana 10400, Cuba
ⓣ +53 7 638873

아바나의 인상적인 국립미술관에서 위대한 쿠바 예술가들의 작품을 감상하는 것도 필수지만, 보다 영적인 배경에서 음미하기 위해서는 이 세련된 '자비의 수녀원과 성당'을 놓쳐서는 안 된다. 바로크 양식의 외관 안에는 에스테반 차르트란드(Esteban Chartrand), 미겔 멜레로(Miguel Melero), 피디에르 페티트(Pidier Petit), 후안 크로사(Juan Crosa) 등 고명한 쿠바 화가들의 벽화와 작품들이 가득하다. 그중에서도 옅은 청록색의 호화로운 내부 장식과 뛰어난 프레스코가 돋보이는 루르드 경당은 의심할 여지없이 이곳의 주인공이다. 하지만 다른 공간들도 시간을 충분히 들여 방문하자. 작은 경당의 평화로운 석실과 고요한 회랑, 곳곳에 놓인 아름다운 조각상들을 만나볼 수 있다.

전설과 전통의 박물관(Museo de Leyendas y Tradiciones)
León, Nicaragua

거대한 가슴과 니카라과 민속을 받아들이는 자세

니카라과의 활기찬 제2의 도시 레온은 주요 20세기 화랑인 오르티스 구르디안 재단(Fundación Ortiz-Gurdián)의 본거지다. 하지만 체험을 목적으로 한다면, 이보다 훨씬 소박한 '전설과 전통의 박물관'을 방문하는 것이 좋다. 이곳은 이전에 21교도소(Cárcel La XXI)였는데, 20세기 중엽 내분 중에 체포된 혁명가들이 수감되고 고문당한 장소다. 삭막한 흑백으로 권력의 횡포를 묘사한 벽화는 바로 그 자리에 그려졌다. 그 옆에서 투박한 마네킹과 모형들이 의상과 모자를 떨쳐입고 니카라과 민담 캐릭터들의 종이공예(papier-mâché) 머리로 왕성히 살아 있는 전통을 드러낸다. 그중에는 잘 차려입은 여성이 거대한 가슴 한쪽을 드러내고 남성들을 공격하는 '젖가슴을 내주마(Toma La Teta)', 해골들의 장례 행렬, '여자 거인(Giantess)', 콧수염 난쟁이 '큰 머리 아저씨(Pepe Cabezón)' 등이 있다. 지역 예술과 문화의 관점에서 함께 움직이는 박물관이다.

왼쪽 '아빠의 커트 예술'은 전통적인 이발소이자 예술 프로젝트다.

위 자비의 수녀원과 성당의 근사한 제단.

02
남아메리카

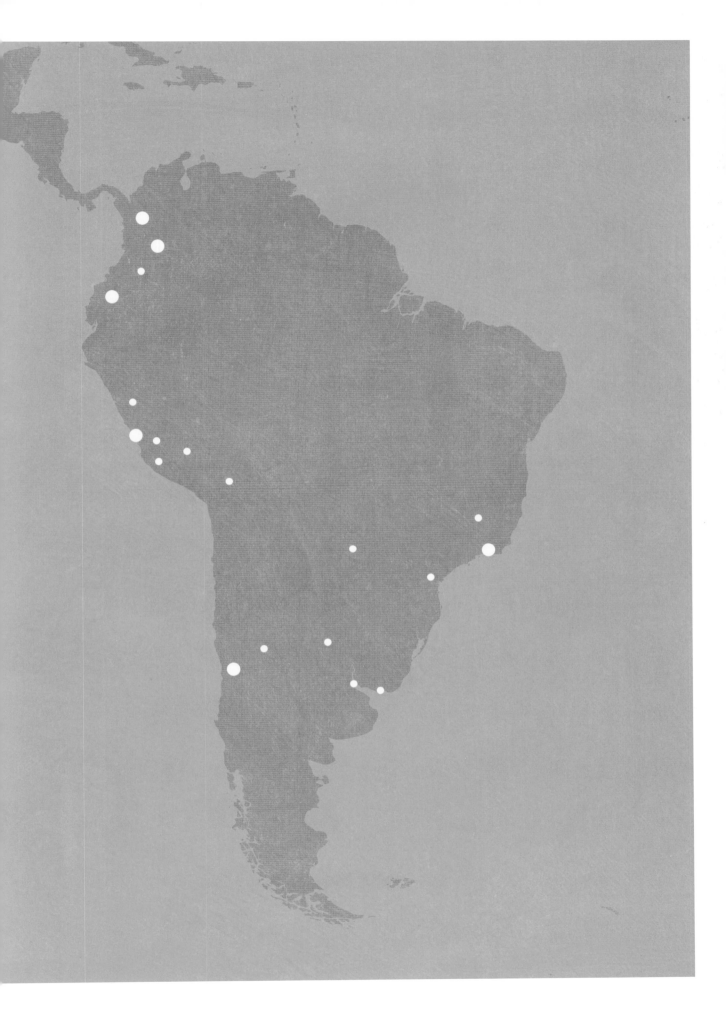

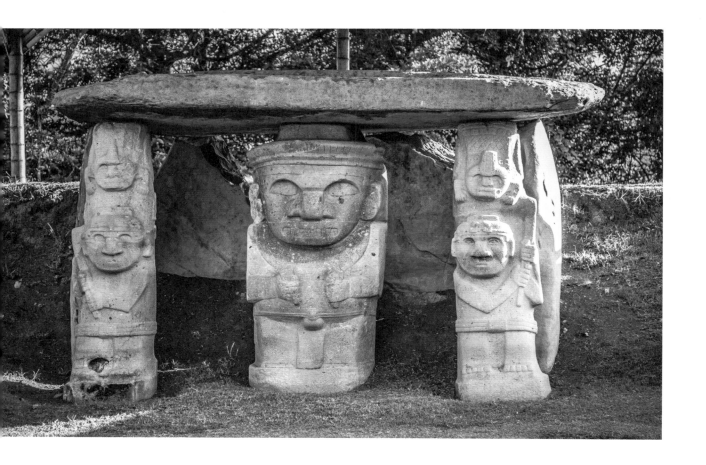

▲콜롬비아 무덤들의 강과 유적 공원

산 아구스틴 유적 공원(San Agustín Archaeological Park)
Cra. 307, San Agustín, Huila, Colombia

콜롬비아의 '어머니 강'인 마그달레나 강은 안데스 산맥과 해안 산지 사이의 골짜기를 따라 1,609킬로미터를 흐른다. 원래 이름은 '무덤들의 강'이라는 의미의 과카코요(Guacacollo)인데, 수원지 근처인 산 아구스틴 지역의 비옥한 땅이 3,000년 전부터 엄청나게 많은 묘지와 비석, 석상을 품어왔기 때문이다. 대부분 발굴하지 않았으며 진행된 연구도 적다. 가장 많은 석조물이 몰려있는 곳은 아름답게 조경된 이 유적 공원 안이다. 사실상 그것들을 만들어낸 문명에 대해 알려진 바가 없기에, 이곳의 점토 작품과 조각품을 감상하는 일은 지적인 만큼 예술적이고 신비로운 경험이 된다. 인상적인 거대 조류상, 7미터 크기의 고인돌을 지탱하는 석상, 아기를 출산하거나 뱀처럼 생긴 피리를 연주하는 무덤덤한 표정의 넙적한 얼굴 석상들 사이를 걸으며 광활한 부지를 누비면 영적인 여행을 하는 기분이다. 특히 마그달레나 강바닥에 새겨진 의례용 수로와 동물 모양들 위를 건너갈 때면 더욱 그렇다.

황금 박물관이 밝히는 엘도라도 전설의 기원

황금 박물관(Museo del Oro)
Parque Santander, Bogotá, Colombia

식민지 대륙의 무지개 저편 끝에 황금 도시가 있을 것이라는 엘도라도의 전설이 생겨난 곳이 바로 콜롬비아다. 이 전설은 원주민 무이스카(Muisca, 기원후 600~1600년) 문명에서 새 통치자가 등극하면 온몸에 금가루를 바르고 호수에 공물을 바치던 의식에서 비롯되었다. 엘도라도는 허구의 장소인 반면 의식은 실제 있던 것으로, 1969년 한 동굴에서 의식을 형상화한 황금 뗏목 공물이 발견되었다. 겨우 20센티미터 크기지만 무이스카의 금세공 기술을 증명하고 희귀한 역사적 장면을 묘사한다. 무이스카의 공예품 대부분이 녹여졌기 때문에 황금 박물관이 소장한 3만 4,000점의 세계 최대 컬렉션은 특히 더 귀중하다. 황금은 신성시되던 금속으로, 경외심을 일으키는 이 박물관 전시는 주로 가면, 신관의 장신구, 포포로(코카잎을 가공하는 용기) 같은 의식 용품으로 구성되며 3,000년 장인의 기술력과 표현력을 보여준다.

13구역(Comuna 13)
Medellín, Colombia

메데인 13구역에서 만나는 현대의 르네상스

중세 이탈리아의 르네상스만큼은 아니지만, 콜롬비아 메데인에 위치한 13구역의 주민들에게 재생(rinascimento)은 분명히 인생을 바꾸는 계기였다. 오랫동안 메데인에서 가장 위험한 지역 중 하나로 여겨진 이곳은 마약 조직들의 분쟁이 들끓는 통행 금지구역에서 다채로운 거리예술로 가득한 창조적 중심지로 변모했다. 이름난 〈야외 에스컬레이터(Escaleras Electricas)〉를 중심으로 전시되는 열정적 창조성은, 동네의 회복뿐 아니라 과거의 폭력으로 떠나보낸 사랑하는 사람들을 추모하며 미래를 향한 조심스런 희망의 메시지를 담는 데까지 나아간다. 현지 가이드 투어를 신청하면 하얀 천의 의미(당시 주민들은 총격 중단을 요구하는 뜻에서 하얀 이불보를 내걸었다고 한다), 평화를 상징하는 새들, 코끼리들이 나타내는 13구역의 과거를 잊지 말자는 맹세 등에 관한 설명을 들을 수 있다. 여러 방식으로 정신을 고양시키는 장소다.

왼쪽 산 아구스틴 유적 공원 내의 무덤 기단과 기둥 석상들.
아래 메데인 13구역의 화려한 거리예술.

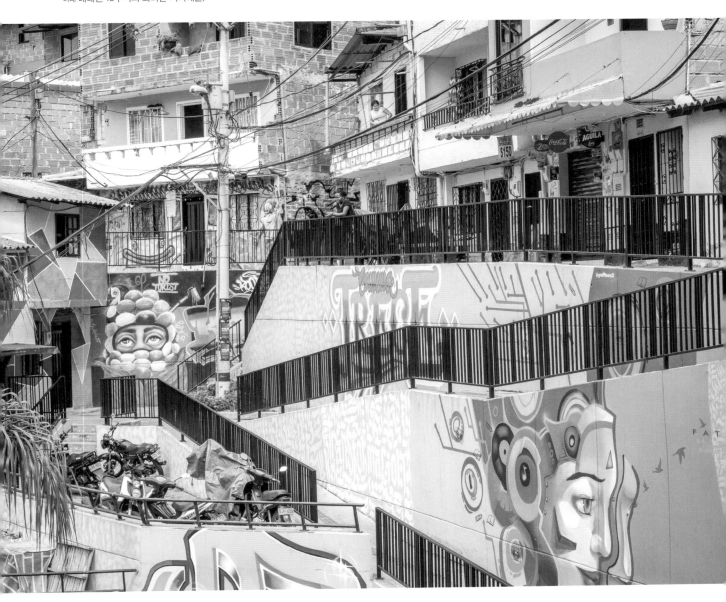

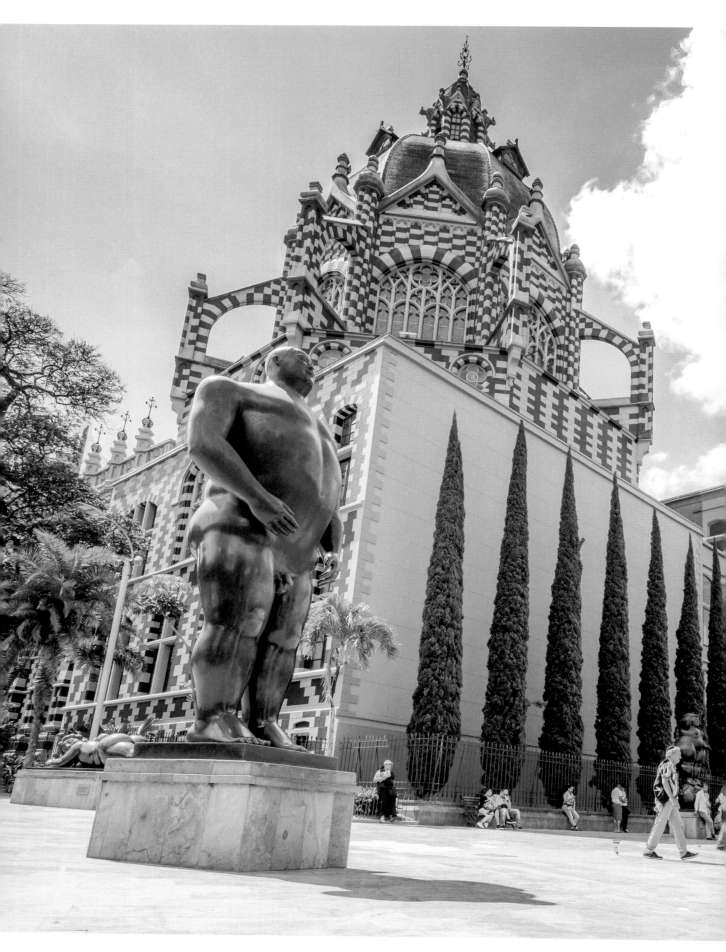

보테로 광장의 청동 동물 퍼레이드

보테로 광장과 안티오키아 박물관(Plaza Botero and Museo de Antioquia)

El Centro, Medellín, Colombia

콜롬비아에서 가장 유명한 예술가 페르난도 보테로의 이름을 딴 메데인의 보테로 광장은 조각상을 좋아하는 사람들에게 필수 코스다. 고양이, 개, 말 등 동물들부터 로마 병사, 아담과 이브, 스핑크스 같은 역사와 신화 속 인물까지, 다양한 소재의 청동상 23점으로 채워진 이 광장은 보테로의 고유 스타일인 '보테리스모(Boterismo)'를 체험하기에 좋다. 과장되게 풍만한 육체미를 드러낸 동물과 인간 조각상들은 마치 제발 좀 만져달라고 하는 듯한데, 여기서는 그렇게 해도 괜찮다. 인접한 곳에는 웅장한 구 시립 궁전에 자리한 안티오키아 박물관이 있으며, 그 안에는 보테로의 작품 100점 이상이 식민 이전 시대, 식민 시대, 근대로 나뉘어 맥락화되었다.

왼쪽 보테로 광장의 페르난도 보테로 〈아담과 이브(Adam and Eve)〉.

라 콤파니아 데 헤수스 성당에서 만나는 황금 지옥

라 콤파니아 데 헤수스 성당(Iglesia de la Compañía de Jesús)

García Morena N10—43, Quito 170401, Ecuador

에콰도르 수도 키토의 식민 시대 중심부는 라틴아메리카에서 가장 잘 보존된 곳이다. 차원이 다른 화려함을 보여주는 이곳의 라 콤파니아 데 헤수스(예수회) 성당은 당시 제국 건설을 꿈꾸던 자들이 피정복민들에게 심어주려 한 놀라움과 두려움을 보존한 타임캡슐이다. 이 장소는 또한, 어째서 구세계로는 그토록 적은 양의 황금만이 운송되었는지를 설명해준다. 어마어마한 양의 황금이 성당 내부를 놀랄 만큼 호화롭게 장식하는 데 쓰인 것이다. 1605년에서 1775년 사이 건설된 이 성당은 르네상스에서 로코코로 이어진 스페인 종교 건축의 발전을 반영한다. 스페인의 몇몇 대성당과 마찬가지로 이곳에도 본당의 중랑(中廊, nave) 조각 같은 곳에 이슬람적 요소가 포함되어 있다. 원주민들을 성당으로 유인하기 위한 것이든, 장인들이 몰래 집어넣은 것이든 간에, 성당에는 잉카의 상징인 태양, 그리고 현지 동식물과 현지인의 얼굴 등이 들어가 있다. 하지만 이런 화려함은 영혼을 뒤흔들지 못하며, 정작 방문자의 영혼을 뒤흔드는 것은 에르난도 데 라 크루즈(Hernando de la Cruz)의 지옥 그림이다. 오늘날 관람하는 이 브뤼헐 화풍의 지옥 형벌 장면은 피정복민들을 겁주기보다 정복자들을 비난한다.

위 라 콤파니아 데 헤수스 성당의 호화스러운 실내장식.

오른쪽 라르코 박물관 주변의 아름다운 정원.

페루의 고대 미로를 더듬어 가는 순례자를 위한 신상

차빈 데 완타르 신전(Chavín de Huántar Temple)
Chavín de Huántar, Peru

괴테가 말했듯 만약 예술이 "말할 수 없는 것의 중개자"라면, 많은 종교가 영감을 주고 때로는 두려움을 주기 위해 예술의 힘을 빌리는 것은 놀라운 일이 아니다. 그 대표적인 사례를 페루 중부의 안데스 산맥 중턱에 있는 차빈 데 완타르 신전에서 찾아볼 수 있다. 마추픽추보다 2,000년 앞선 차빈은 장대한 신전 도시였다. 신전의 외관은 오늘날 돌이 쌓인 둔덕에 불과하지만, 내부는 정교하게 깎아놓은 통로, 석실, 조각 작품들로 이루어진 미로로 으스스함과 신비함을 동시에 자아내며 처음 설계된 그대로의 모습을 유지하고 있다. 워낙 외진 곳에 위치해 방문할 독자가 드물 것이므로 비밀을 밝히자면, 사원 한가운데에는 처음에는 서서히, 그러다가 별안간 빛줄기 속에 절묘하게 자신을 드러내는(혹은 순례자에 의해 드러나는) 수직의 뱀 석상이 있는데, 경외심을 품게 만드는 그 강력한 힘은 시간이 지나도 꺾이지 않았다.

▼평화로운 정원을 지나 사려 깊은 전쟁터로

라르코 박물관(Museo Larco)
Avenue Simon Bolivar 1515, Pueblo Libre, Lima 21, Peru

라르코 박물관의 정원이 너무 예쁘다 보니 이 식민 시대 저택이 소장한 식민 이전 시대의 유물 상당수가 정복의 전리품이었다는 사실을 잊기 쉽다. 이 박물관의 사려 깊고 편리하며 잘 해설된 전시실들에서는 오늘날의 페루 속 1만 년 문명들이 낳은 도자기, 직물, 금속공예 등이 예술적·역사적·종교적 가치를 골고루 평가받고 있다. 특히 인상적인 것은 결투와 희생 제의 이야기를 새긴 부조와, 그보다는 세속적이지만 묘한 생기를 띤, 동물이나 음식을 묘사한 도자기다. 모두 매혹적이지만 특히 성애 전시실이 종교적 과잉 해석을 견딘 다종다양한 관능적 쾌락들로 눈길을 끈다. ML013572 번호가 붙은 모체(Moche) 문명의 도자기도 찾아보자. 1926년 이 박물관을 개관하도록 라파엘 라르코 오이레(Rafael Larco Hoyle)에게 영감을 준 의미 있는 인물상으로, 2,000년을 거슬러 예술성과 인간성을 전하는 작품이다.

도보여행

남아메리카의 식민 이전 시대 미술을 감상하기에 최고의 장소들

식민 시대 이전 미술을 위한 박물관들은 남아메리카 전역에 많이 위치해 있다. 올멕, 타라스칸, 테오티우아칸은 물론, 더욱 유명한 잉카와 마야 등 크리스토퍼 콜럼버스가 15세기 미대륙에 도착하기 이전에 번성한 다양한 문명의 상상력과 솜씨를 모두 아름답게 전시한다. 다음은 우리가 가장 좋아한 곳 가운데 일부다.

칠레의 식민 이전 미술관
Chilean Museum of Pre-Columbian Art

칠레 산티아고

칠레의 식민 이전 미술관이 사용하는 왕실 관세청(Palacio de la Real Aduana) 건물의 웅장한 신고전주의 양식은 그 소장품이 칠레에 얼마나 중요한지 알려주는 지표다. 중앙아메리카부터 안데스 남부와 칠레에 이르는 광범위한 식민 이전 시대 작품 중에는 아름다운 목각 및 테라코타 조각상들도 있다.

페루의 식민 이전 미술관
Pre-Columbian Art Museum

페루 쿠스코

페루의 식민 이전 미술관은 매우 적절한 건물, 15세기 잉카 기념 지방 정부 청사에 자리 잡고 있다. 이곳의 공예품 450점 중에는 1,000년 이상 된 멋진 도자기(특히 그릇)들도 있다.

국립 고고인류역사학 박물관
National Museum of Archaeology, Anthropology and History

페루 리마

페루에서 가장 오래된 국립박물관인 이곳에는 이 나라의 인류 현존의 역사를 보여주는 10만여 점의 작품이 있다. 잉카 이전의 토기와 도자기들이 가장 눈에 띄는데, 마추픽추의 축소 모형 또한 인상적이다.

식민 이전 원주민 미술관
Museum of Pre-Columbian and Indigenous Art

우루과이 몬테비데오

식민 이전 원주민 미술관의 상설 전시실 네 곳에는 3,000년에 걸친 고대 미대륙의 다양한 문명을 보여주는 700점가량의 전시물이 있다. 그중에서도 악기들이 특색 있으며, 전시는 스페인어, 영어, 포르투갈어로 안내한다.

황금 박물관
Museo Del Oro

콜롬비아 보고타

60쪽 참고

라르코 박물관
Museo Larco

페루 리마

65쪽 참고

멕시코 국립 인류학 박물관
National Museum of Anthropology

멕시코 멕시코시티

물론 멕시코는 남아메리카가 아니지만, 멕시코 국립 인류학 박물관을 여기 넣을 수밖에 없다. 식민 이전 시대의 훌륭한 멕시코 예술 컬렉션을 소장한 데다가, 건축공학의 경이라고 할 만한 중앙 뜰의 '우산'이 있는 건물도 그에 못지않게 훌륭하기 때문이다. 48쪽 참고

찬양의 집, 식민 이전 미술관
Casa del Alabado Museum of Pre-Columbian Art

에콰도르 키토

안뜰과 정원이 여럿 딸린 매력적인 17세기 도시 저택을 사용하는 이곳은 고고학적인 시대순 배열을 피하며 500점의 작품을 예술적 장점에 초점을 맞춰 주제별로 상설 전시한다.

콜롬비아 국립박물관
Museo Nacional de Colombia

콜롬비아 보고타

1874년 요새 감옥으로 설계된 파노프티코(Panoptico)에 들어선 콜롬비아 국립박물관의 컬렉션은 1만 2,000년 이상에 걸친 예술, 문화, 민족지학을 포괄하며 식민 시대 전후 예술을 망라한다. 정원과 카페도 사랑스럽다.

중앙은행 박물관
Museo del Banco Central

에콰도르 키토

중앙은행 박물관은 식민 이전 시대 유물의 방대한 컬렉션을 자랑한다. 그중 동물 모양의 도자기 호루라기병 초레라(Chorrera) 같은 유쾌한 작품들이 있는데, 물을 넣을 때 동물 소리가 난다. 식민 시대와 공화국 시대 및 현대 미술도 풍부하므로 방문이 필수다.

다음 쪽 칠레의 식민 이전 미술관에 있는 마푸체 문명의 묘지 목조상.

리마 미술관(Museo de Arte de Lima)
Parque de la Exposicion, Paseo
Colon 125, Lima 1, Peru

고대에서 현대까지 페루 예술의 역사

리마 미술관에서는 3,000년이 넘는 창조성의 역사를 단순한 경로를 따라 되짚어 갈 수 있다. 1만 8,000점의 직물, 도자기, 금속공예, 사진, 드로잉과 회화 작품들이 식민 시대 전과 후, 공화국 시대, 현대예술 등 네 구획에 시대순으로 나뉘어 있다. 거기에는 진정한 감탄을 자아내는 작품들이 포함되는데, 곡예사 모습을 한 수천 년 된 도자기 병과 식민 시대 유럽식 종교예술도 있지만, 아마 그중 최고는 근대 페루 화가들의 작품일 것이다. 프란시스코 라소(Francisco Laso) 같은 화가는 〈세 인종 (The Three Races)〉(1859) 등에서 유럽에서 배운 빛과 구도를 자신만의 것으로 소화해 보여준다. 화려한 컬렉션도 화려한 건물도 놓칠 수 없는 미술관이다.

성스러운 일주일(Semana Santa)
Ayacucho, Peru

아야쿠초에서 펼쳐지는 마법 같은 꽃융단 길

천주교에서 부활절은 세계적으로 비슷하게 기념하지만 각 나라마다 구분되는 관습도 존재한다. 페루에서는 부활절의 성스러운 일주일 동안 열광적인 축제 분위기가 널리 퍼진다. 성상과 성물을 성당 밖으로 꺼내어 멋진 옷을 입히고 행진을 하고 불꽃을 쏘아올린다. 거리를 치장하고 사순절을 보상받듯 진수성찬을 즐긴다. 페루에서 최고의 행사를 개최하고자 여러 도시끼리 경쟁하지만, 왕관은 아야쿠초의 몫이다. 빛나는 길(Sendero Luminoso), 즉 반란의 시대에서 벗어나 젊음, 사회 변화, 창조의 정신을 구현하는 이 축제는 길바닥 그림과 꽃융단 등으로 표현되어 거리와 광장들을 일시적인 미술관으로 바꿔놓는다. 까다로운 제작 방식을 견디며 (제작자들은 쭈그려 앉아 꽃잎을 뿌리면서 완성된 부분은 건드리지 않아야 한다), 미술의 고전이나 앤디 워홀의 반복 기법 같은 것을 참고한 작품도 있고 아야쿠초의 정체성을 드러내듯 안데스 직물과 건축의 전통 문양을 사용한 작품들도 있다.

오른쪽 나스카 지상화 중 '거미' 조감도.

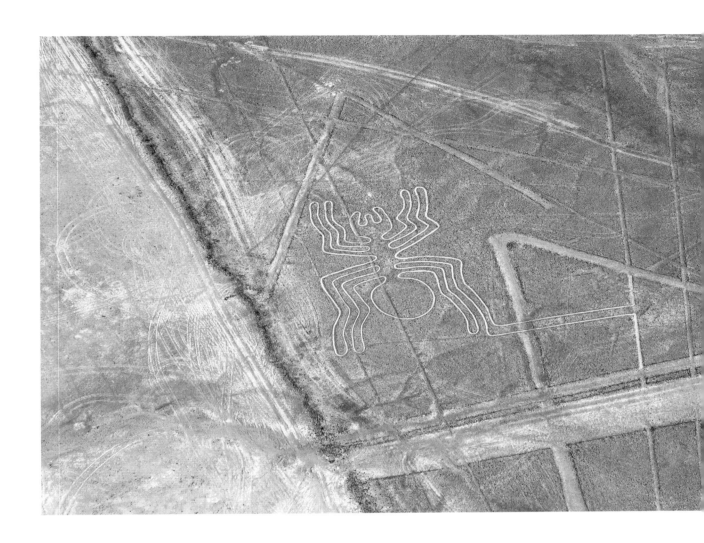

▲ 페루 남부의 외계 미술 조감도

나스카 사막(Nazca Desert)
Nazca와 Palpa 사이, Peru
whc.unesco.org/en/list/700

인간이 만든 것일까, 아니면 외계인의 작품일까? 개,
벌새, 원숭이, 거미, 고래, 펠리컨 등을 포함한 동물, 식
물, 인간 모양의 300점이 넘는 나스카 지상화(Nazca Lines,
Nazca Geoglyph)를 누가 그렸는지 추측은 많다. 그럴 만도
한 것이, 520킬로미터나 되는 광활한 페루 남부의 해안
사막에 펼쳐진 이 오래된 지상화들은 기원전 200년부
터 기원후 700년 사이에 그려진 수많은 선으로 구성되
는데, 지표면의 검붉은 돌흙을 치워서 그 아래의 더 옅
은 색 흙이 드러나게 하는 방식으로 그려졌다. 가장 불
가사의한 점은 오직 높은 곳에 올라가서 봐야만 그림
이 식별 가능하다는 사실이며, 이상적인 방법은 나스카
사막 위를 날아다니는 많은 경비행기 가운데 한 대에
타는 것이다. 그렇게 해서 실제로 지상화를 보면 외계
인설을 믿게 될 법도 하다.

섬유의 예술, 볼리비아 직물공예의 세계

볼리비아 안데스 직물 박물관(Museo de Textiles Andinos Bolivianos)
Plaza Benito Juarez 488, Miraflores, La Paz, Bolivia

썩 호감 가지 않는 외관으로 야심 차게도 볼리비아 안
데스 직물 박물관이라 자칭하는 이 저택의 문으로 들
어가보면 풍부한 보물로 이루어진 세상이 열린다. 볼리
비아 섬유예술가들의 따뜻한 색조와 대단한 기교로 가
득한 이 소형 박물관은, 볼리비아 섬유공예의 역사 및
현대 남아메리카 미술과의 관련성을 모두 다루며, 남
아메리카 안데스의 아폴로밤바 산맥과 중앙 고산지대
의 할카, 칸델라리아 지역을 포함한 볼리비아 전역에서
뽑아낸 경이로운 공예품으로 채워져 있다. 전시 안내
를 통해 실타래부터 완성품에 이르기까지의 창조적 과
정도 스페인어와 영어로 설명해준다. 예쁜 기념품점에
서는 예술가들이 직접 만든 독특한 작품들을 판매하며
예술가들은 판매가의 90퍼센트를 받는다.

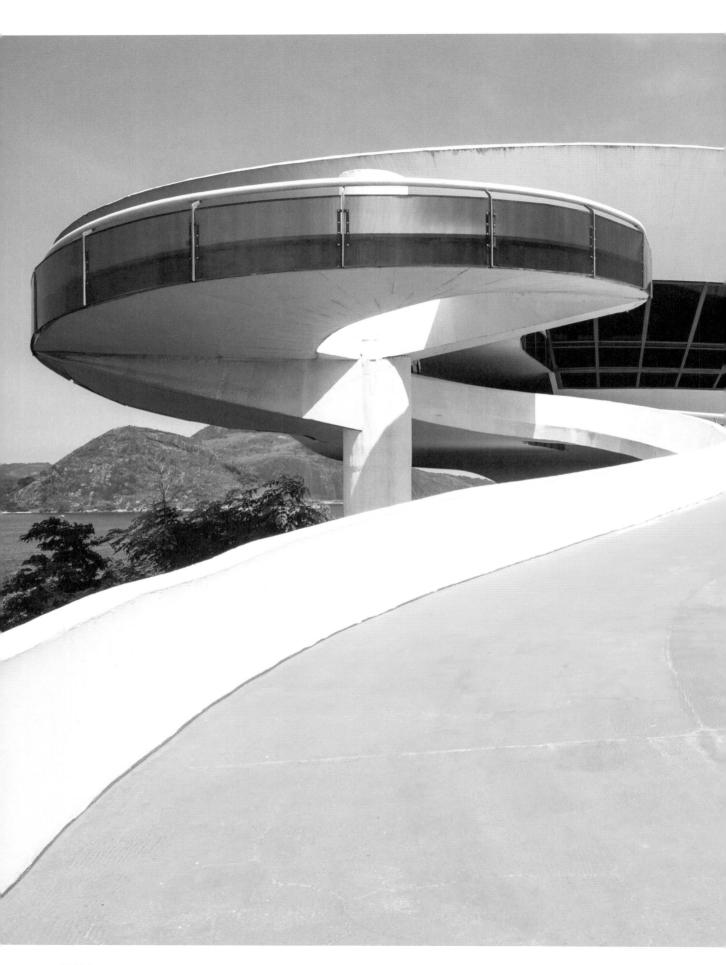

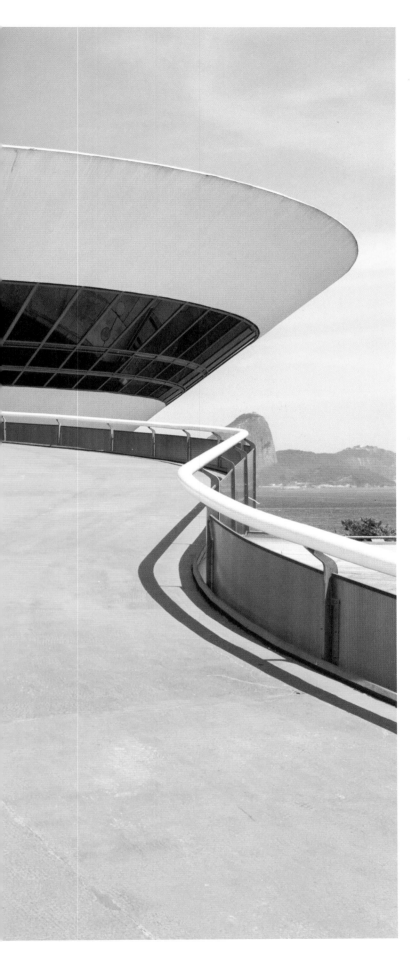

비행접시에 구불거리는 곡선의 관능미

니테로이 현대미술관(Museu de Arte Contemporânea de Niterói)

Mirante da Boa Viagem, Niteroi, Rio de Janeiro
24210–390, Brazil

건축가 오스카 니마이어가 설계한 니테로이 현대미술관은 분명 흔히들 상상하는 만화책 속 비행접시와 닮았다. 리우데자네이루의 건너편 만에 자리 잡은 이 팽이 모양의 건물은 바다와 하늘을 배경으로 한다. 브라질을 대표하는 20세기 건축가로서 계획도시 브라질리아의 설계에 참여한 니마이어는, 르 코르뷔지에식 모더니즘을 브라질 특유의 버전으로 발전시켜, 기계 시대의 조각 작품 같은 건축에 관능미를 불어넣었다. 형태란 기능보다 미를 추구해야 한다는 그의 신조는 이곳에 극적으로 표현되었다. 전체적인 외관을 비롯해 돌출된 입구에 있는 핏빛의 구불구불한 경사로에 이르기까지, 이 건물은 실제로 많은 방문객에게 그 자체로 예술이 된다. 니마이어는 "나는 자유롭고 감각적인 곡선에 이끌린다. 조국의 산들이나 구불거리며 흐르는 강들, 사랑하는 여인의 몸과 같은 곡선들"이라고 말했다.

왼쪽 오스카 니마이어가 설계한 니테로이 현대미술관의 믿기 힘든 건물 모양.

▲쿠리치바에 우뚝 선
오스카 니마이어의 황금 눈

오스카 니마이어 미술관(Museum Oscar Niemeyer)
Rua Marechal Hermes 999, Centro Civico 80530.230, Curitiba, Paraná, Brazil

나이브 아트 미술관에서 조망하는
리우데자네이루

국제 나이브 아트 미술관(International Museum of Naïve Art)
Rua Cosme Velho, 561, Cosme Velho—22241—090, Rio de Janeiro, Brazil
ⓣ +21 2205 8612/2225 1033

설계자의 이름을 딴 미술관이 많지 않으니, 샛노란 받침대 위의 하얀 눈 모양으로 세계적 인지도를 얻은 이곳이 위대한 브라질 건축가 오스카 니마이어에 관한 미술관이라고 생각했을지도 모른다. 하지만 그렇지 않다. 이 미술관에서는 브라질과 해외의 미술, 디자인, 건축 등의 기획 및 상설 전시를 두루 즐길 수 있고, 만 레이의 작품전이라든지 빛을 주제로 한 공예품 전시를 만나게 될 수도 있다. 하지만 이곳에서 해야 할 진정한 경험은 니마이어의 명작을 탐험하는 일이다. 안팎으로 이리저리 다녀보는 재미가 있으며, 멋진 부지에 설치된 조각 정원과 건물의 모습은 아무리 봐도 매혹적이다.

리우데자네이루의 〈구세주 그리스도(Cristo Redentor)〉 석상이 놓인 언덕까지 오르는 열차가 지나는 거리에 오묘한 담청색 건물인 국제 나이브 아트 미술관이 있다. 어떤 면에서는 그 유명한 석상에서보다도 도시 전경을 더 잘 내려다볼 수 있는 곳이다. 미술관의 소장품은 리우데자네이루의 일상과 리우데자네이루 사람들 고유의, 즉 카리오카의 생활 방식에 대한 풍부하고 유희성 가득한 통찰을 담은 브라질 화가들의 훌륭한 작품이 대부분이다. 리우데자네이루의 명소 40곳을 천진하게 묘사한 작품만 모은 전시실에서는 다우반 다시우바 필류(Dalvan da Silva Filho)의 〈콜롬보 제과점(Confeitaria Colombo)〉, 오지아스(Ozias)의 〈새해 전야(Réveillon)〉를 볼 수 있으며 시다지 마라빌료사(Cidade Maravilhosa), 즉 이 '경이의 도시'에서는 최고로 멋진 풍경이 내려다보인다. 이 책을 집필하는 지금은 재정 부족으로 문을 닫은 상태지만, 독자들이 읽을 즈음에는 다시 열었기를 바란다.

이뇨칭 미술관(Inhotim Art Museum)

Brumadinho, near Belo Horizonte,
Minas Gerais, Brazil

왼쪽 오스카 니마이어가 설계한 오스카
니마이어 미술관.
위 이뇨칭 미술관은 엄청난 식물원 안에
자리 잡은 현대미술 갤러리다.

브라질 열대우림 속 예술

브라질 미나스제라이스에 위치한, 2,000만 제곱미터에 이르는 식물원이기도 한
이뇨칭 미술관은 광산업계의 거물 베르나르도 파즈의 광범위한 미술 컬렉션을 소
장한 곳으로, 상당수의 작품이 특별히 이곳을 위해 제작되었다. 그렇기에 때로 개
인 컬렉션들을 채우기 마련인 오래된 주류 유명 작가들의 비주류 작품들 대신, 이
미술관에서는 올라퍼 엘리아슨(Olafur Eliasson), 재닛 카디프(Janet Cardiff), 칠도 메이어
레스(Cildo Meireles), 더그 에이트킨(Doug Aitken)의 파빌리온 여러 곳(그중 2009년의 소닉 파빌
리온이 가장 유명하다), 도미니크 곤잘레스 포에스터(Dominique Gonzalez-Foerster), 스티브 매
퀸(Steve McQueen) 등이 남아메리카에서 가장 흥미진진한 컬렉션을 만들어낸다. 더
그 에이트킨이 이곳에 대해 가장 잘 표현한 듯하다. "예술이 풍경과 문화에 감응
하면서 창조되고 존재할 수 있는, 세계에서 몇 안 되는 가능성의 미술관."

진흙 미술관의 비서구적 원칙과 주제

진흙 미술관(Museo del Barro)
Grabadores del Kabichu'i, Asunción, Paraguay

찾아가기도 쉽지 않은 데다가 운영 시간도 불규칙하지만, 이 미술관의 붉은 진흙 건물에 들어서면 흔치 않은 즐거움을 느낄 것이다. 1989년 UN의 설명에 따르면 이 미술관은 '비서구적 원칙과 주제들을 가지고 설립된 기관'이다. 이곳은 원주민, 민속예술, 현대미술 소장품이 비범하게 창의적인 방식으로 어우러져 있다. 이쪽 전시실은 다양한 예수회 성상들과 전통 가면으로 가득한가 하면, 저쪽 전시실에는 오늘날의 정치 문제에 대해 말하는 현대적 설치미술이 있고, 그 사이에는 식민 이전 시대의 점토공예품 수백 점과 식민 시대의 수많은 작품이 있다. 이런 절충적 접근이 놀랍도록 신선하며, 답답하지 않은 혼합을 창조해낸다.

▼강변에 우뚝 솟은 색색의 탑

로사리오 현대미술관(Museo de Arte Contemporáneo Rosario)
Avenue de la costa Estanislao López 2250, S2000 Rosario, Santa Fe, Argentina

재개발된 포구 지역 건물들이 미술의 저장소가 된 경우도 드물겠지만, 아예 미술 작품 그 자체로 변모한 예는 더욱 드물 것이다. 아르헨티나 제3의 도시 로사리오에서는 파라나 강가의 곡물 가공 공장이 현대미술관으로 재탄생해, 그 곡물 저장탑들은 새로운 예술을 위해 우뚝 솟은 캔버스가 되었다. 현재의 디자인은 에세키엘 디크리스토파로(Ezequiel Dicristófaro), 후안 마우리노(Juan Maurino), 마이테 페레스 페레이라(Maite Pérez Pereyra)에 의해 2017년에 구현되었다. 거대하게 맞물리는 색면들이 여덟 채의 저장탑을 덮었는데, 그 기하학적 추상은 2004년 저장탑 미술이 처음 공개된 이래로 이전 디자인들을 반영하고 있다. 그때처럼 참신한 충격은 아닐지라도, 이것들은 도시 강변의 새로운 풍경의 중심이 된 로사리오 현대미술관의 정체성을 공고히 해준다. 이 도시계획은 또한 곡물 가공 공장의 건물을 보존했다. 이 건물이 당시 로사리오 공공사업 책임자이던 에르메테 데 로렌시(Ermete de Lorenzi)가 설계한 아르데코 양식의 랜드마크였기 때문이다. 현재는 유리 엘리베이터를 통해 도시와 강 전망을 보며 전시실에 출입할 수 있다.

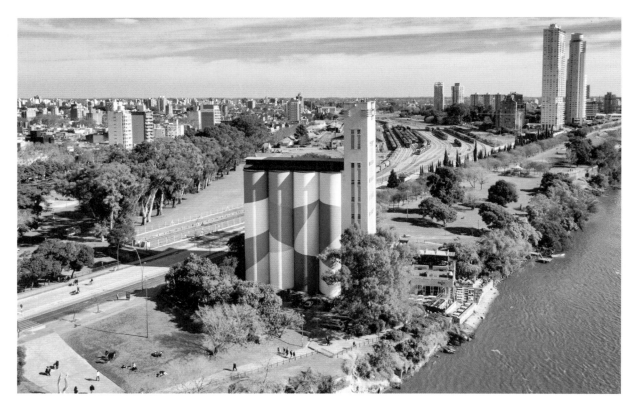

부에노스아이레스 라틴아메리카 미술관(Museo de Arte Latinoamericano de Buenos Aires)
Avenue Figueroa Alcorta 3415, C1425 CLA Buenos Aires, Argentina

왼쪽 상공에서 본 로사리오 현대미술관의 저장탑.
위 자연광으로 환한 부에노스아이레스 라틴아메리카 미술관.

라틴아메리카 미술이 흘러온 시간

부에노스아이레스 중심지에 위치한 이 멋지고 환한 미술관에 상설 전시된 20세기 라틴아메리카 미술 중에서도, 뱀, 피라미드, 태양, 사다리, 그밖의 신비한 상징들로 가득한 아르헨티나 초현실주의 화가 술 솔라르의 작지만 생기 넘치는 회화들은 한없이 매혹적이다. 초기 모더니즘부터 1930년대 신사실주의(Nuevo Realismo)를 지나 1970년대 개념미술에 이르는 이곳의 컬렉션은 프리다 칼로, 디에고 리베라, 위프레도 람을 포함한 200명 이상 화가들의 작품을 소장한다. 아르헨티나의 또 다른 거장인 안토니오 베르니(Antonio Berni)는 그 시대의 아찔한 실험을 포착하는데, 파업 노동자들을 묘사한 사회주의적 사실주의 회화 〈표명(Manifestación)〉(1934)과 1960년대 산업 폐기물로 만든 난잡하고 혼란스러운 콜라주들은 같은 작가의 것이라고 믿기 힘들다. 이 미술관의 기획 전시는 언제나 흥미로우며, 공원 옆 카페는 관람 후 커피나 점심을 즐기기에 좋다.

◀ 트럭 운전사들이 만들어가는 민속예술 길

죽은 코레아 제단들(Shrines to La Difunta Correa)
Region around Vallecito, San Juan province, Argentina

도저히 다 셀 수 없는 수많은 제단이 도로가에 세워졌다. 이 숭배의 대상인 아르헨티나의 비공식 성녀 '죽은 코레아'는 세계에서 가장 수가 많은 민속예술품의 주인공인지도 모른다. 그녀는 1840년대에 병사였던 남편을 찾아가다가 북서부 사막에서 갈증으로 죽었다고 한다. 남아메리카의 카우보이인 가우초들이 그녀를 발견했는데, 생존한 아들에게 여전히 젖을 물린 채였다. 이후 여행자와 순례자들이 만든 제단이 아르헨티나 북서부 산후안의 바예시토 마을에 있는 그녀의 무덤으로 가는 길가에 들어섰다. 요즘은 주로 트럭 운전사들이 물병, 석고상, 조화, 성탄 장면 등의 그림과 액자, 때로는 트럭 부품까지 공물로 바친다. 바예시토 마을 내에서 수많은 봉헌물이 만들어지는데, 병의 치유, 자동차, 냉장고처럼 바라는 바를 노골적으로 표현하는 작품들이다. 그렇게 마구 뻗어나간 조그만 집 모양 제단들은 마치 즉석에서 만들어진 모형 마을 같다. 의도치 않게 어쩌다보니 만들어진 예술품으로 성물과 쓰레기 사이에 위치한다.

제임스 터렐 미술관(James Turrell Museum)
Bodega Colomé, Salta, Argentina
bodegacolome.com/museo-james-turrell

고지대 포도밭에서 추구하는 보이지 않는 빛

제임스 터렐 미술관은 제임스 터렐에 헌정된 세계에서 하나뿐인 미술관이다. 이 비범하며 다작하는 '빛의 예술'의 거장에게 아르헨티나 북부 사막지대의 외진 곳은 불편하리라 생각될 수도 있다. 하지만 빛, 하늘, 땅을 팔레트 삼고 작품 규모에 제한을 두지 않는 그에게는 최적의 장소다. 이 미술관이 여기에 있는 이유는 수집가인 도널드 헤스(Donald Hess)가 이곳에서 콜로메 와이너리(Bodega Colomé)를 운영하기 때문이다. 고지대의 희박한 공기는 포도 재배에도 좋지만 빛의 질에도 좋다. 미술관은 아홉 곳의 전시실로 나뉘어, 터렐의 오랜 이력을 대표하는 작품들을 보유 중이다. 장소 특정적 작품들도 있으며, 특히 천장이 트인 전시실에서 관람객들이 깔개에 누워 자연광과 인공조명의 춤을 감상하는 〈보이지 않는 파랑(Unseen Blue)〉(2002)이 눈에 띈다. 도로가 폐쇄되었을 수 있으므로 방문 전 전화로 확인하고, 예술적인 포도주와 융숭한 접대, 포도밭 투어, 광활한 농장에서의 호화로운 숙박을 체험하자.

하늘로 열린 미술관(Museo a Cielo Abierto)

Avenida Departamental 1390, San Miguel Región Metropolitana, Santiago, Chile

왼쪽 아르헨티나의 '죽은 코레아'를 위한 어느 작은 제단.
아래 산미겔의 하늘로 열린 미술관에 있는 화가 파요의 벽화.

칠레의 탁 트인 하늘 밑 예술

성공적인 재생 사업처럼 사회를 변화시키는 예술의 힘이 감동적인 경우도 드물다. '하늘로 열린 미술관'은 산티아고 도심의 산미겔 지역에 방치된 일대를 거대한 야외 미술관으로 바꾼, 강력한 공동체 재활성화 사업을 통해 만들어졌다. 지역과 해외의 신예 및 기성 화가들이 그린 약 60점의 대규모 벽화는 폭넓은 주제를 다루는데 1973년 쿠데타 이후 버려지다시피 했던 노동자 계급 공동체의 역사와 이야기가 자주 등장한다. 활기차고 색감이 풍부한 거리를 거니노라면 즐겁기도 하지만, 지역사회의 유대감을 강화하는 공공 예술의 순기능과 중요성에 대해 실감하게 된다. 칠레 서부 해안 도시인 발파라이소의 또 다른 지붕 없는 미술관(Open Sky Museum)도 마찬가지로 사람의 마음을 움직이는 벽화들을 보여준다.

칠레의 탁 트인 하늘 밑 예술

불가해한 모아이들과 겨루는 눈싸움

이스터 섬(Easter Island)
Chile
whc.unesco.org/en/list/715

폴리네시아 동쪽 이스터 섬까지 먼 길을 날아가, 불가해한 모아이 앞에서 경외심을 느낄 가치가 있을까? 물론이다. 수세기 동안 아후(기단) 위에서 집요하게 앞을 응시해온 거대한 석상들 중에서도 내륙을 향해 선 아후 통가리키(가장 큰 기단)의 모아이 15점을 1990년대에 칠레 고고학자 클라우디오 크리스티노(Claudio Cristino)가 복원했다. 섬에 세워진 가장 무거운 모아이를 포함하는 이 석상군은 보는 이를 완전히 하찮은 존재로 느끼게 만든다. 특히 수백 개의 모아이가 라노 라라쿠 분화구 채석장에서 만들어져 옮겨졌다는 사실을 생각하면 더욱 그렇다. 하지만 인상 깊은 점은 규모만이 아니다. 시선을 사로잡는 넓적한 면면이 어딘지 낯익다면, 그건 피카소의 〈아비뇽의 처녀들〉(1907) 때문이다. 모아이의 영향을 받은 것으로 여겨지는 이 작품이 입체파의 실질적 시작이 되었다.

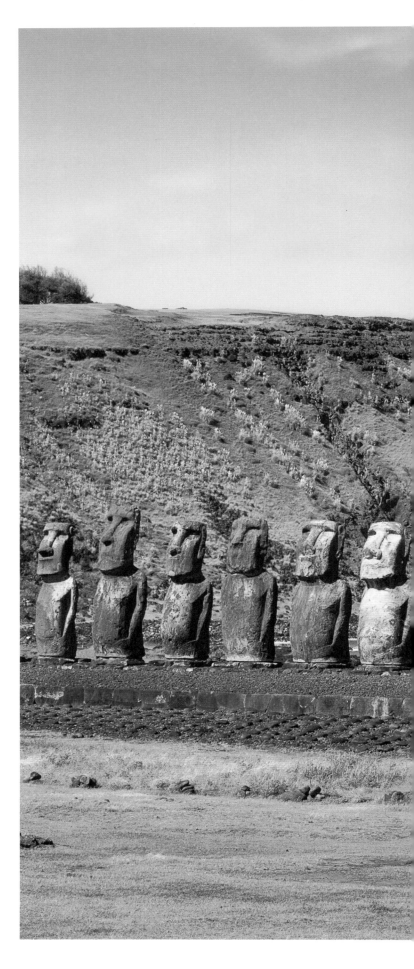

오른쪽 아후 통가리키에 놓인 15점의 거대한 모아이 석상.

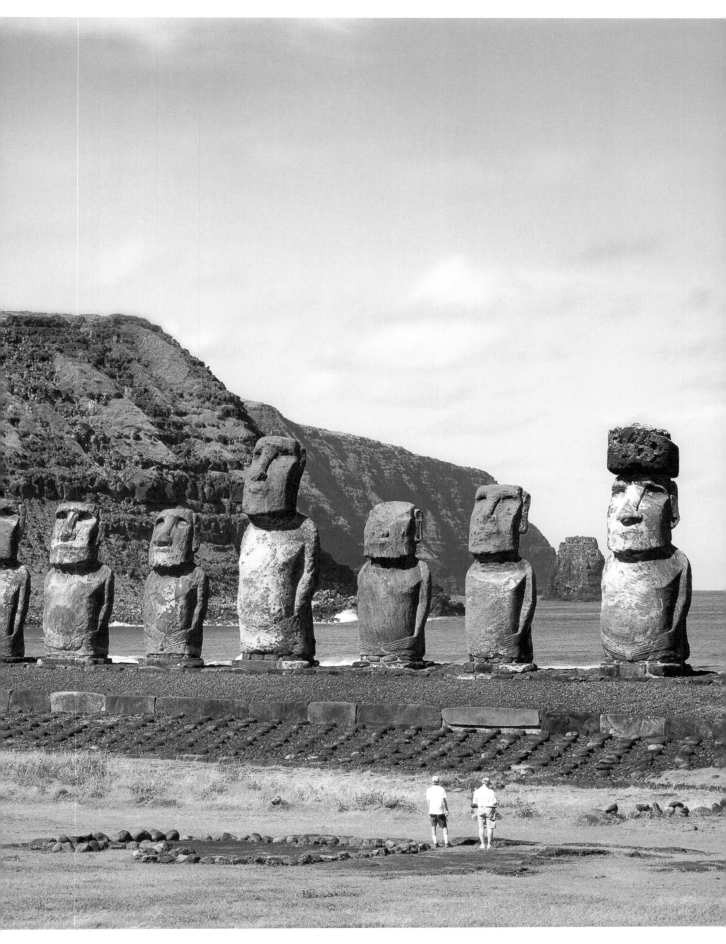

03
유럽

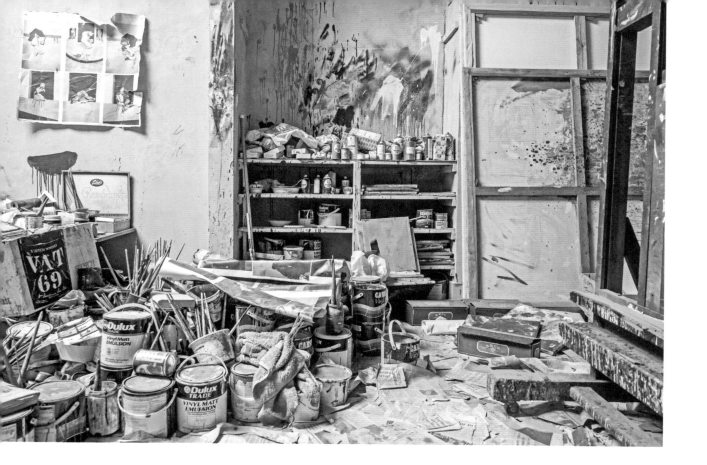

얼음으로 만든 아이슬란드 〈물의 도서관〉

물의 도서관(Library of Water, Vatnasafn)
Bókhlöoustigur 19, 340 Stykkishólmur, Iceland

▲더블린에 옮겨진 베이컨의 작업실

더블린 시립 미술관(Dublin City Gallery)
The Hugh Lane, Charlemont House, Parnell Square North,
Rotunda, Dublin D01 F2X9, Ireland

미국의 미니멀리스트 예술가 로니 혼(Roni Horn)이 아이슬란드 남서부 해안에 〈물의 도서관〉을 구현했을 때, 그녀는 이것을 통해 뭔가 우주적이고 근본적인 것에 다가가고자 했다. 원래는 도서관이던 곳 한가운데에 장기 설치된 로니 혼의 〈선택된 물(Water, Selected)〉(2007~)은 바닥부터 천장까지 이어지는 유리 기둥 24개로 구성되었다. 모두 같은 모양의 기둥 속에 든 물은 아이슬란드 전역의 빙하 24곳에서 채집한 얼음으로 얻은 것이다. 가장 아이슬란드다운 동네에, 바다와 땅이 작은 도서관 벽 너머에 늘 존재하는 곳에서, 로니 혼의 기둥들은 내부 공간과 바깥 풍경을 아름답게 연결해 말 그대로 풍경이 내부로 들어오게 한다. 기둥들이 풍경의 빛을 굴절시키고 반사시켜 비추는 내부의 고무바닥에는 날씨와 관련된 단어가 아이슬란드어와 영어로 쓰여 있다. 그밖에 책과 구술 기록들이 그 주제에 관한 사람들의 생각도 한데 모은다. 하지만 뭐니 뭐니해도 기억에 남는 것은 기둥의 순수성이다.

화가 프랜시스 베이컨이 1992년에 사망할 때까지 그의 가장 유명한 작품들을 작업한 런던 서부의 엉망진창 작업실에는 책 수백 권, 사진 수천 장(그는 절대 실물을 보고 그리지 않았다), 찢어진 캔버스, 드로잉 70점, 물감 튜브, 잡지, 신문, 레코드판 등 7,000개 이상의 물건이 있었다. 베이컨의 상속자 존 에드워즈는 이 모든 것을 ('큐레이트된' 먼지를 포함해!) 베이컨의 고향 더블린에 있는 시립 미술관에 기증했다. 고고학자와 큐레이터 팀이 300만 파운드를 들여서 작업실 전체를 그대로 가져왔다. 어느 미술관에서 작업실 문을 300만 달러에 사겠다고 제안한 점을 생각하면 나쁘지 않은 비용이다. 이 작업실에서 "이곳의 난잡한 상태는 내 마음과 닮았다"고 말한 예술가의 내면에 대해 통찰해보자.

위 더블린 시립 미술관에 재건된 프랜시스 베이컨의 작업실.
오른쪽 리스 아드 에스테이트에 위치한 제임스 터렐의 〈하늘 정원〉(1992).

▲ 안팎이 뒤바뀐 아일랜드 하늘 정원

하늘 정원(Sky Garden)
Castletownshend Road, Skibbereen, County Cork P81 NP44,
Ireland

제임스 터렐의 〈하늘 정원〉(1992)은 '본다'기보다는 '느껴야' 한다. 인간 지각의 한계에 대해 깨달을수록 자연의 빛이 만질 수 있는 물질처럼 체험되는 이 공간에서는, 터렐의 말대로 "보고 있는 자신을 보는" 상태가 되기 때문이다. 아일랜드 코크 주 서부의 스키버린 근처에 위치한, 거대한 인공 분화구 형태의 이 작품은 석조 아치를 통과해 들어갈 수 있다. 길고 어두운 통로를 지나 계단을 올라 직경 25미터, 깊이 13미터의 분화구로 들어가는 체험은 사람의 출생 과정과 닮았다. 외부의 소리를 차단하도록 설계된 분화구 한가운데에 있는 '천구의 받침점', 즉 석대 위에 누우면 숭고한 고요 속에 담긴 아일랜드 하늘을 관조할 수 있다. 터렐의 말처럼 '천구'의 비할 데 없는 풍경을 선사하는 것이다.

에든버러와 리버풀의 시적인 동상들

스코틀랜드 국립 현대미술관(Scottish National Gallery of Modern Art)
75 Belford Rd, Edinburgh EH4 3DR, UK
크로스비 해변(Crosby Beach)
Merseyside, UK

스코틀랜드 국립 현대미술관이 위치한 에든버러의 리스 강가에는 해안까지 구불구불한 산책로가 조성되어 있다. 관목 등에 가려져 강물이 잘 보이지는 않지만 말이다. 이 산책로에 안토니 곰리(Antony Gormley)의 동상들 〈여섯 번(6 Times)〉(2010)이 있는데, 바다로 걷는 길에 이정표가 되는 실물 크기의 인물 동상 6점이다. 주변 환경 때문에 왜소해 보이고 녹슬어가는 동상들은 인간의 형태가 어떻게 환경과 어우러지는지 질문하며, 나약해 보이면서도 명상적인 작품을 만들어낸다. 잉글랜드 리버풀에도 안토니 곰리의 동상들이 있는데, 크로스비 해변에서 100개의 비슷한 동상이 바다를 바라보는 〈또 다른 곳(Another Place)〉(1997) 역시 같은 질문을 던진다. 바닷가에 덩그러니 놓인 동상들은 염분을 머금은 공기에 부식되었고 그중 일부는 바다에 반쯤 잠겨 따개비들로 뒤덮였다. 방문자는 그들이 무엇을 기다리는지 궁금해질 수밖에 없다.

◀지린내 계단에서 음악과 미술의 통합 작품으로

스코츠먼 계단(Scotsman Steps)
Edinburgh EH1 1BU, UK

사화산 위에 자리 잡은 중세 도시 에든버러는 (18세기 생겨난) 아래쪽 신시가지까지 가파른 도로와 보행길, 계단들로 이어져 있다. 그중에는 1899년부터 노스 브리지와 웨이벌리 역을 연결하는 스코츠먼 계단도 있다. 한 세기 동안 이 계단은 소변으로 인한 악취로 '지린내 계단'이 되었는데, 마틴 크리드(Martin Creed)가 이 1급 등록문화재를 정비하라는 의뢰를 받아들였다. 〈작품 번호 1059(Work No. 1059)〉(2011)는 엔지니어, 석공, 건설업자가 팀을 이루어 2년 이상에 걸쳐 전 세계에서 구한 각기 다른 104장의, 서로 대비되는 유형의 대리석들로 계단 표면을 다시 만들어 완성했다. 음악가이기도 한 마틴 크리드는 예술이 어떻게 해석 또는 재해석되는지에 대해 오랫동안 관심을 가졌으며, 이 완벽하게 통합적이고 실용적인 예술 작품은 관람자나 여행자가 계단을 오르내릴 때마다 다시 작곡되고 재구성된다. 훌륭한 작품이다.

주피터 아트랜드(Jupiter Artland)
Bonnington House Steadings,
Edinburgh EH27 8BY, UK

위험을 숨긴 반짝이는 석실이 있는 정원

에든버러 외곽에 잘 알려지지 않은, 야외 미술을 위한 신기한 나라 주피터 아트랜드가 있다. 이곳에는 세계적으로 가장 중요한 현대 조각가들과 대지미술가들을 기념하는 장소 특정적 영구 작품 35점이 40만 5,000제곱미터의 풀밭, 숲 지대, 실내 공간에 전시되어 있다. 에든버러의 음울한 겨울, 비 오는 봄, 청아한 햇살의 여름, 맵싸한 안개가 낀 가을 등 어느 때든지 코넬리아 파커, 피터 리버시지, 짐 램비, 앤디 골드워시, 이언 해밀턴 핀레이의 작품을 보는 일은 즐겁다. 그중 다수는 이 나라와 깊은 연관이 있다. 이곳에서 정점을 찍는 작품은 아냐 갈라시오(Anya Gallacio)의 자수정과 흑요석으로 만든 석실인 〈내게서 쏟아져 나오는 빛(The Light Pours Out of Me)〉(2012)인데, 영국에 불어닥친 시골집 광풍의 역사를 언급하는 불안한 공간이다. 반짝이는 결정화된 표면은 만지고 쓰다듬어달라고 애원하는 듯하다. 그녀의 또 다른 작품 〈녹색 위 빨강(Red on Green)〉(1992)도 마찬가지로 만지고 싶어지겠지만, 1만 송이의 싱그러운 장미로 만든 유혹적인 융단 아래쪽에 가시들이 숨어 있으므로 잘못 건드렸다가는 후회할 것이다. 지상층으로 올라가서 크리스티앙 볼탕스키의 〈길가의 제단(Animitas)〉(2016)도 놓치지 말자.

위 마틴 크리드 〈작품 번호 1059〉(2011)의 색색 계단.
오른쪽 우주적 사색의 정원에 있는 '블랙홀 테라스'.

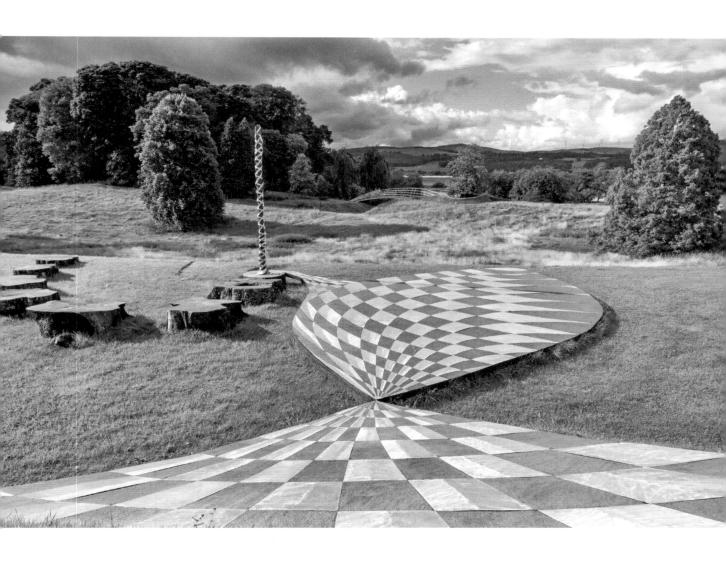

우주적 사색의 정원(The Garden of Cosmic Speculation)

2 Lower Portrack Cottages, Holywood, Dumfries DG2 0RW, UK

우주적 사색의 공간 혹은 미래풍 골프 코스

우주적 사색의 정원은 1년에 단 하루(보통 5월 첫 일요일)만 자선 사업을 위해 개방한다. 2019년 10월에 사망한 찰스 젠크스(Charles Jencks)는 중국식 정원 디자이너였으며 앞서 세상을 떠난 아내 매기 케즈윅 젠크스(Maggie Keswick Jencks)와 함께 과학, 예술, 자연이 한데 모인 12만 제곱미터 크기의 정원을 만들었다. 교각, 호수, 계단, 테라스로 연결된 일련의 구역들로 구성되어 우주 창조의 이야기를 들려준다. 빅뱅, 약간의 끈 이론, DNA 나선 구조, 프랙털 기하학, '무늬만' 블랙홀 등이 원예로 표현되어, 정원이 어떤 모습이어야 하는지에 대한 우리 관념에 도전장을 던지고 개념과 실천이 완벽하게 결합된 정원을 창조한다. 어쨌거나 미술 평론가 앤드루 그레이엄 딕슨(Andrew Graham-Dixon)은 이 장소를 '미래풍 골프장에 들어선 기분'에 비유했다.

켈빈그로브 미술관 및 박물관
(Kelvingrove Art Gallery and Museum)
Argyle Street, Glasgow G3 8AG, UK

글래스고의 장엄한 붉은 궁전

켈빈그로브 미술관 및 박물관은 영국 궁정 드라마나 제인 오스틴 소설에서 튀어 나온 듯 근엄한 붉은 궁전 건물에 자리하고 내부 또한 성대하다. 창조성과 문화에 헌정된 전시실 22곳은 경이로운 자연, 기술적 성취(1901년 오르간과 1944년 스핏파이어 전투기를 꼭 보기를 바란다), 대단한 공예품들과 함께, 글래스고파 최상급 작품부터 프랑스 인상주의와 르네상스 회화까지 망라하는 미술을 보여준다. 스코틀랜드 작품은 당연히 잘 갖추어져 있으며, 특히 주목할 만한 회화에는 프랜시스 카델(Francis Cadell)의 〈검은 복장의 숙녀(A Lady in Black)〉(1921년경)와 조앤 이어들리(Joan Eardley)의 〈두 아이(Two Children)〉(1963)가 있다. 조앤 이어들리는 1939년 가족과 함께 글래스고로 이주해 제2차 세계대전 후 도시의 아이들을 소재로 많은 그림을 그렸다. 헨리 무어와 스탠리 스펜서의 영향을 받은 그녀의 전위적 작품들에는 콜라주 기법과 강렬한 붓 터치가 사용되었다.

아래 켈빈그로브 미술관 및 박물관의 동관
(East Court).
오른쪽 버드나무 찻집에 있는 찰스 레니 매킨토시의 유리 장식.

▲글래스고 건축가와 버드나무 찻집

버드나무 찻집(Willow Tea Rooms)
97 Buchanan Street, Glasgow G1 3HF, UK

찰스 레니 매킨토시가 건축을 그만둔 후 1928년 런던에서 사망했을 때만 해도 고향 글래스고에서 그의 이름은 널리 알려져 있지 않았다. 하지만 20세기 말 즈음에는 '글래스고 양식'의 아버지이자 아르데코 운동에 중요한 영향을 미친 건축가로 칭송받게 되었다. 그의 가장 큰 업적인 글래스고 예술 학교 건물은 이 책을 집필하는 현재, 화재로 폐쇄된 상태지만 다른 몇 작품은 개방되어 있다. 그중 가장 유명하며 가장 접근이 용이한(차 한 잔 가격이면 된다) 곳이 1903년 개업한 '버드나무 찻집'인데, 이 찻집이 맨 처음 문을 연 건물에 '버드나무의 매킨토시(Mackintosh at the Willow)'라는 비슷한 이름으로 복원된 곳도 있다. 매킨토시 고유의 스타일을 특징지었다고 평가받는 버드나무 찻집은, 건물 설계는 물론이고 스테인드글라스 창과 가구, 식기, 직원 유니폼, 메뉴판의 서체까지도 매킨토시가 만든 것을 여전히 사용 중이다.

음산한 서쪽 풍경과 함께 감상하는 회화

공원 화랑(Oriel y Parc)
St David's, Pembrokeshire SA62 6NW, UK

그레이엄 서덜랜드는 한때 프랜시스 베이컨이나 루시안 프로이트만큼 유명했다. 힘차고 음울하게 극적인 웨일스의 풍경화와 제2차 세계대전의 회화는 그를 전후 영국의 주도적 예술가 중 한 명으로 자리매김하는 성공을 가져다주었다. 그의 많은 작품이 카디프의 웨일스 국립미술관에 소장되어 있지만, 웨일스 서부의 펨브로크셔에서 감상하면 더욱 풍부하게 느낄 수 있다. 서덜랜드는 이 지역을 사랑했고 이곳의 음산하고 초현실적인 풍경화를 많이 그렸는데, 일부를 웨일스에 기증하면서 풍경화에 영감을 준 장소에서 관람객들이 작품을 감상하도록 할 것을 조건으로 걸었다. 이런 이유로 펨브로크셔 해안의 웅장한 풍경과 교감하며 자리 잡은 조그만 갤러리 '공원 화랑'에 그의 작품 몇 점이 종종 전시된다. 서덜랜드가 그림에 담은 클리기어 보이아(Clegyr Boia), 포스클라이스(Porthclais), 샌디 헤이븐(Sandy Haven)도 가까이 있다.

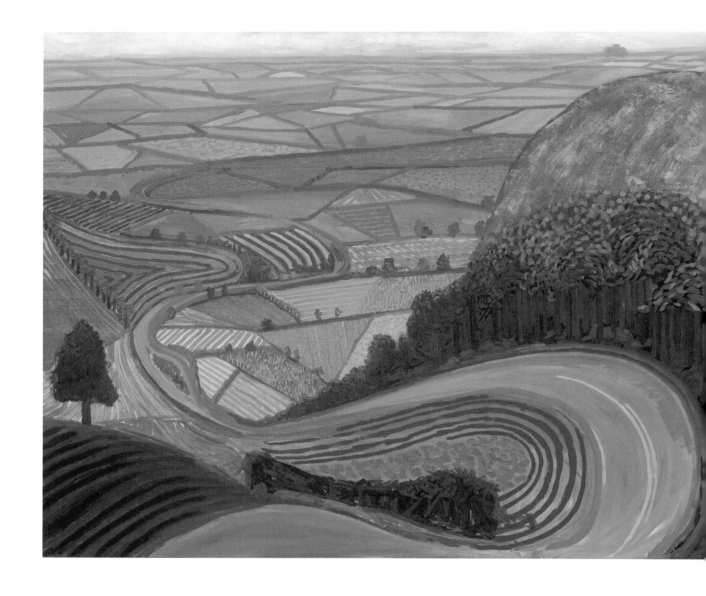

영국 요크셔의 여러 곳

*yorkshire.com/inspiration/culture/
david-hockney-at-80*

데이비드 호크니의 고향 요크셔 구릉지 산책

생존한 화가 중 가장 유명한 이 영국 화가는 요크셔에 있는 그의 고향 브리들링턴 주변 풍경, 이스트라이딩과 요크셔 구릉지의 경치를 50년 넘게 그려왔다. 중세까지에 거슬러 올라가는 가문들이 소유한 대규모 경작지가 중간중간 펼쳐진 이 구릉지에는 중간 톤의 녹색, 흰색, 회색 같은 낮은 채도의 색상들이 조각보처럼 퍼져 있지만 호크니의 작품들에서는 사탕 같은 노란색, 보라색, 주황색으로 표현되었다. 〈슬레드미어를 지나 요크로 가는 길(The Road to York Through Sledmere)〉(1997), 〈개로비 언덕(Garrowby Hill)〉(1998), 〈킬햄 마을 근처 산울타리, 2005년 10월(Hedgerow, Near Kilham, October 2005)〉(2005), 〈월드게이트 숲(Wold-gate Woods)〉(2006), 〈워터 근처의 더 큰 나무들(Bigger Trees Near Warter)〉(2007) 등을 보면 알 수 있다. 같은 가문이 400년 동안 소유해온 저택인 자커비언 버턴 아그네스 홀(Jacobean Burton Agnes Hall)은 장 바티스트 카미유 코로, 앙드레 드랭, 월터 시커트, 덩컨 그랜트, 폴 세잔, 폴 고갱, 모리스 위트릴로 등의 컬렉션을 보유한다.

위 데이비드 호크니 〈개로비 언덕〉(1998).
오른쪽 화가 스탠리 스펜서에게 영감을 준
버크셔의 템스 강과 쿡햄 브리지 풍경.

요크셔 조각 공원에 주철로 새겨진 불멸의 이름들

요크셔 조각 공원(Yorkshire Sculpture Park)
West Bretton, Wakefield WF4 4LG, UK

조각 작품을 좋아하든 좋아하지 않든 누구나 즐길 수 있는 요크셔 조각 공원은, 웨이크필드의 목초지와 숲지대에 둘러싸인 브레턴 저택 영지 202만 제곱미터에 조성되었다. 이곳은 40년 넘게 헨리 무어, 앤디 골드워시, 알프레도 자, 잉카 쇼니바레 등의 전 세계에서 최고로 꼽히는 현대 조각 작품들을 교감적으로 전시해왔다. 기획 전시 때는 주세페 페노네, 호안 미로, 빌 비올라, 이사무 노구치, 그리고 현지 작가인 바바라 헵워스와 같은 이들의 작품이 자주 영구 소장품으로 추가된다. 만약 이 컬렉션의 일부가 되고 싶다면 〈예술 산책길 2(Walk of Art 2)〉를 통해 가능하다. 작가 고든 영(Gordon Young)과 와이 낫 어소시에이츠(Why Not Associates)의 디자이너들이 고안한 이 프로젝트는 요크셔 조각 공원에 조성된 길을 따라 깔린 긴 주철 명판에 후원자들의 이름을 영원히 새겨준다. 불멸의 이름 하나당 125파운드다.

▼고색창연한 쿡햄 마을과 스탠리 스펜서의 세계

영국 버크셔의 여러 곳

stanleyspencer.org.uk

예술가의 작품 세계에 영향을 미친 장소를 탐색하는 일은 늘 흥미롭다. 스탠리 스펜서가 인생의 대부분을 보내며 마을의 모습은 물론 주변 시골까지 그림으로 담아낸 버크셔의 쿡햄처럼 예쁜 곳이라면 더욱 그렇다. 그의 작품 〈쿡햄 황무지(Cookham Moor)〉(1937)와 〈쿡햄 교회 경내의 천사(The Angel Cookham Churchyard)〉(1934) 속 장소를 찾아 거닐거나, 쿡햄 중심가에 위치한 19세기 예배당이던 스탠리 스펜서 갤러리(Stanley Spencer Gallery)를 방문하는 일은 무척 즐겁다. 갤러리 팸플릿에는 약 30~90분간 걷는 스펜서 탐방로 세 군데가 자세히 안내되어 있다. 상설 및 기획 전시는 이 화가의 팬이라면 꼭 봐야 한다.

헨리 무어 하우스의 작업실과 정원
(Henry Moore House, Studios & Garden)
Dane Tree House, Perry Green,
Hertfordshire SG10 6EE, UK

하트퍼드셔의 조각가 헨리 무어의 공간들

헨리 무어가 40년 넘게 산 호글랜드(Hoglands)는 아늑한 가정집이었던 만큼 방마다 인간적인 실제 생활감이 느껴진다. 헨리 무어와 그의 아내 이리나가 방금 전까지 있던 것처럼 생활용품도 많이 남아 있다. 이 공간은 소규모 가이드 투어로만 방문이 가능해 내밀한 분위기가 유지된다. 작업실과 정원은 예약이 필요하지 않으며, 널찍한 부지를 자유롭게 돌아다닐 수 있다. 작업실에서 수백 개의 축소 모형을 본 다음 실외의 실제 조각 작품을 보는 것도 흥미롭다. 마지막으로는 16세기에 지은 측랑 헛간(Aisled Barn)에서 무어의 드로잉을 기초로 만든 독특한 태피스트리들을 즐기면 된다.

아래 헨리 무어의 꼭대기 작업실(Top Studio)
에 있는 그의 보물들.
오른쪽 큐 왕립 식물원의 메리앤 노스 갤러리.

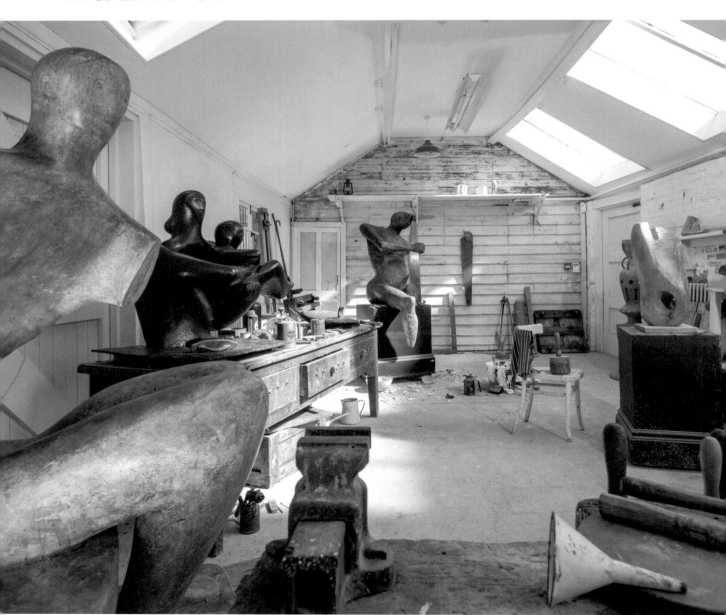

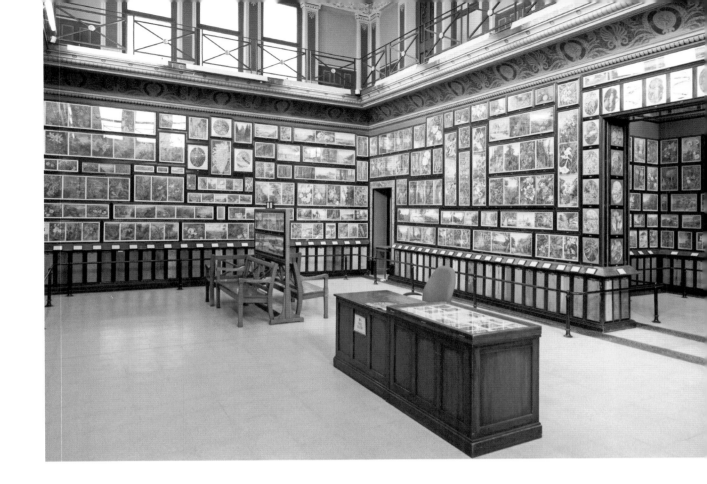

버밍엄에서 만나는
낭만적인 중세 로맨스

버밍엄 박물관 및 미술관(Birmingham Museum & Art Gallery)
Chamberlain Square, Birmingham B3 3DH, UK

잉글랜드 중부의 산업 중심지는 자연과 전설에서 영감을 받은 낭만적이고 신비한 세계를 드러내는 장소로 어울리지 않아 보일지도 모른다. 하지만 버밍엄 박물관 및 미술관은 회화, 태피스트리, 드로잉부터 스테인드글라스, 도자기, 가구에 이르기까지 세계 최대 규모의 라파엘 전파 미술 컬렉션을 자랑한다. 1848년 존 에버렛 밀레이, 윌리엄 홀먼 헌트, 단테 가브리엘 로제티에 의해 결성된 라파엘 전파와 그 추종자들은 중세 드레스에 불꽃 같은 머리채의 요부, 빛나는 갑옷을 입은 기사에서와 같이 풍부한 색감으로 연애사를 그림으로써 빅토리아 시대 미술계에 변혁을 일으켰다. 로제티의 〈페르세포네(Proserpine)〉(1874, 벽지 장인 윌리엄의 아내였으며 로제티의 뮤즈이자 애인이던 제인 모리스를 모델로 했다)와 버밍엄 태생의 에드워드 번 존스(Edward Burne-Jones)의 작품 역시 추천한다. 번 존스는 미술관 바로 근처 대성당의 스테인드글라스 창들도 디자인했다.

▲큐 왕립 식물원 내 미술관에서
세계 자연 여행

메리앤 노스 갤러리(Marianne North Gallery)
Royal Botanical Gardens Kew, Richmond, London TW9 3AE, UK

런던의 큐 왕립 식물원에 있는 메리앤 노스 갤러리는, 고풍스러운 건물 외벽 뒤에 무엇이 있을지 미리 짐작하기 힘들다. 대단한 19세기 식물 화가 메리앤 노스의 이름을 딴 이곳은 그녀의 의뢰로 건축 역사학자 제임스 퍼거슨이 설계했다. 2층 높이의 채광 좋은 공간에 메리앤 노스가 5대륙을 여행하며 그린 회화 832점과 수집한 200여 종의 목재 견본이 가득 채워졌다. 빼곡하긴 해도 목재와 타일로 공들여 꾸민 내부 장식이 작품들과 벽판을 아름답게 결합시켜 특별한 이미지들로 구성된 견고한 성벽을 만든 듯하다. 이쪽 그림에서는 바람에 흔들리는 파피루스 풀밭, 브라질 야자수잎에 앉은 나비 떼가 보이는가 하면, 저쪽 그림에서는 등나무 덩굴 사이로 후지산 풍경이 보이고, 그 옆에는 자바의 파판다얀 화산 근처에 있는 산지의 초목이 펼쳐진다. 관람자는 탄식과 함께 수천 킬로미터 떨어진 곳들로 옮겨갈 것이다.

오토그래프 갤러리(Autograph Gallery)

Rivington Place, London EC2A 3BA, UK

소수자와 사회정의를 위한 창조적 허브

'정체성, 표현, 인권, 사회정의 문제를 조명하기 위해 사진과 필름을 사용하는 예술가의 작품'을 공유하고자 설립되었다고 설명하는 오토그래프 갤러리는 창조적 교류가 활발한 런던 쇼디치 지역의 중심에 위치한 곳으로 데이비드 애드제이(David Adjaye)가 설계했다. 이 현대적이고 계몽적인 공간에서의 전시는 늘 관람자가 질문을 떠올리며 전시 주제와 예술가들에 대해 더 많은 것을 알고 싶게 만든다. 흑인과 소수민족 예술가들의 작업을 홍보하는 데에 역점을 두는 이 갤러리의 전시 대부분은 전 연령대를 겨냥한 다양한 활동과 행사가 특징이고, 무료일 때가 많다.

영국 왕립 미술원(The Royal Academy of Arts)

Burlington House, Piccadilly, London W1J OBD, UK

왕립 미술원 여름 전시에서 민주화되는 예술

영국 왕립 미술원은 그들의 연례 여름 전시(Summer Exhibition)를 '세계에서 가장 오래된 공모전'이라고 설명한다. 왕립 미술원의 권위 있는 위원회 심사에 누구나 작품을 제출할 수 있다는 의미다. 1769년 136점으로 개최된 첫 여름 전시는, 250년 후에 훨씬 많아진 응모작 중에서 뽑힌 1,000점 이상의 회화, 판화, 조각 작품으로 왕립 미술원의 벽과 바닥까지 뒤덮게 되었다. 이 전시에서 흥미로운 점은 트레이시 에민이나 데이비드 호크니 같은 현대미술의 거장들 작품 바로 옆에 무명 작가의 작품이 놓인다는 사실이다. 큐레이터는 근년의 그레이슨 페리와 잉카 쇼니바레를 포함해 매년 어느 정도 일가를 이룬 예술가가 맡아서 선정을 둘러싼 흥분이 더해진다.

프리즈 조각/아트 페어(Frieze Sculpture/Art Fair)

Regent's Park, London, UK

리젠트 공원 내 프리즈 미술과 조각 축제

매년 열리는 미술 박람회인 런던의 프리즈 페어는 예술 작품을 판매하기 위한 세련된 행사로, 리젠트 공원 내 가건물에서 2003년에 시작되었다. 약 20년 동안 10만 명의 방문객을 끌어들이며 글래스턴베리 록 페스티벌과 비슷한 축제 분위기를 만들어왔는데, 음악과 유명인 대신 미술과 유명인들로 채워진다. 신나는 요소가 많지만, 프리즈 조각 페어는 더욱더 신난다. 이 인스타그래머들의 천국에는 25점의 야외 작품이 7월부터 10월 초까지 공원 여기저기에 전시되며, 재미를 중시하면서도 깊이를 잃지 않음으로써 런던 사람들을 즐겁게 한다. 한 예로 2019년에 브라질 작가 비크 무니스는 어린 시절 추억의 '1973 재규어 E-타입 매치박스' 장난감 자동차를 실제 자동차 크기로, 찌그러진 곳이나 벗겨진 페인트까지 재현해 냈다. 프리즈 페어는 유머러스하고 정치적이며 솔직한 재미를 추구하는 선정 방침으로 화창한 날에 즐기기 딱 좋은 대중문화를 제공한다.

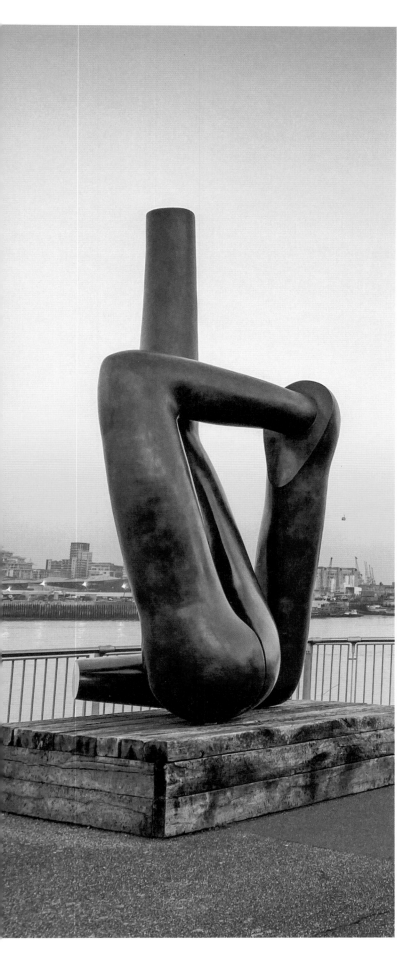

런던의 '선'을 따라 심신을 단련하는 예술 산책

더 라인(The Line)
London, UK
the-line.org

많은 마을과 도시에서, 화가가 그린 유명한 풍경이나 유명 작품이 놓인 장소들을 볼 수 있는 예술 산책로를 조성한다. 그러나 런던의 더 라인에서는 실제 보행로에 고유한 장소 특정적 작품들을 설치해 관람자를 주변 환경뿐 아니라 그곳의 역사와도 연결시킨다. 그 경로는 퀸 엘리자베스 올림픽 공원과 O2 경기장 사이 물길과 본초 자오선을 따라가며, 안토니 곰리, 게리 흄, 리처드 윌슨과 같은 작가들이 해당 장소를 암시적으로든 명시적으로든 참조하는 작품들을 선보인다. 예를 들어 알렉스 치넥(Alex Chinneck)의 35미터 높이 작품인 〈유성에서 온 총알(A Bullet from a Shooting Star)〉(2015)은 마치 하늘에서 쏘아져 내려와 거꾸로 박힌 듯한 형태의 송전탑이 끝부분으로 균형을 유지하는 모습인데, 이는 그리니치 반도의 강력했던 과거를 암시한다. 작품들 모두 자신이 차지하는 런던 땅 일부에 대해 흥미로운 이야기를 들려준다.

왼쪽 런던 예술 산책로 '더 라인'의 한 곳인 그리니치 반도에 있는 게리 흄 〈리버티 그립(Liberty Grip)〉(2008).

▲하이드 공원의 태어났다 사라지는 근사한 구조물들

서펜타인 파빌리온(Serpentine Pavilion)
Kensington Gardens, Hyde Park, London W2 3XA, UK

런던 하이드 공원의 서펜타인 갤러리에서는 여름마다 본 건물 옆에 임시 파빌리온을 설치한다. 여러 제약을 받는 영구 건축물과 달리 이 파빌리온은 한시적 구조물이므로 의뢰받은 건축가들에게는 모양, 형식, 조명 등을 자유롭게 활용할 절호의 기회가 주어지는데, 당연히 그들은 물 만난 물고기처럼 실력을 발휘한다. 2000년 이라크계 영국인 건축가인 자하 하디드의 작품으로 시작해 기준이 높아졌으며, 초기에는 브라질의 오스카 니마이어, 폴란드계 미국인 대니얼 리버스킨드, 보다 최근에는 멕시코의 프리다 에스코베도, 일본의 이시가미 준야 등 세계에서 가장 재능 있는 건축가들이 참여했다. 행사 공간으로 딱 3개월만 존재하며 예산이 제한되어 있지만, 오히려 건축가들에게는 이것이 엄청난 자유도와 실험 정신으로 예술가로서의 자신을 표현할 수단이 된다. 멋진 결과가 나오지 않을 수 없다.

작품과 전시에 의문을 던지는 색다른 예술 투어

불편한 예술 투어(Uncomfortable Art Tours)
London, UK

앨리스 프록터(Alice Procter), 그녀에게는 사명이 있다. 바로 가장 인정받는 미술관과 화랑들이 작품을 어떻게 입수하고 전시하고 맥락화하는지를 공개적으로 비판하는 것이다. 그녀의 '불편한 예술 투어'는 런던 국립 미술관, 국립 초상화 미술관, 대영 박물관, 빅토리아 앨버트 박물관, 테이트 브리튼 미술관, 퀸스 하우스(국립 해양 박물관의 일부)에서 진행된다. 그녀가 선정한 작품을 소그룹과 함께 둘러보면서 영국이 계속해서 제국주의 과거에 제대로 대처하지 못하고 주요 예술 기관들이 자신의 뿌리 및 후원 관계에 새로운 틀을 구성하지 못하는 무능함에 의문을 제기한다. 작품의 출처, 핵심 정치인의 재현, 전시 설명, 작품의 공간적 자리매김, 초상화의 구성이나 공간의 기금 문제 등 전시된 작품과 관련된 어떤 부분을 검토하더라도 프록터는 흥미롭고 참신하게 남다른 예술 투어를 제공한다.

아웃사이더의 시선으로 보는 예수 수난

프랑스 노트르담 대성당(Notre Dame de France)
5 Leicester Place, London WC2H 7BX, UK

1959년, 창조적이고 다재다능한 장 콕토는 난잡한 런던 소호 지역에 재건된 성당인 프랑스 노트르담 대성당의 벽화를 의뢰받았다. 시인, 영화제작자이자 아편 중독자, 동성애자이던 그는 또한 천주교 신자이기도 했는데 이런 분열을 통해 독자적 벽화를 탄생시켰다. 〈수태고지(The Annunciation)〉, 〈십자가형(The Crucifixion)〉, 〈성모 승천(The Assumption)〉의 3부작을 미친 듯이 그리던 9일 동안 꼬장꼬장한 영국 기자 하나가 그를 지켜보며, 이 전위적이고 이상한, 작은 곱슬머리의 프랑스 남자가 작품에 중얼중얼 말을 건다고 쓰기도 했다. 십자가에 못 박히는 장면은 독특하게도 그리스도의 모습을 그리지 않고 피(혹은 눈물) 흘리는 발만 보여준다. 장 콕토는 작업을 마쳤을 때 "나를 다른 세상으로 이끌던" 그 성당 벽을 떠나는 것이 못내 아쉽다고 말했다.

왼쪽 비야케 잉겔스 그룹이 설계한 2016년 서펜타인 파빌리온.

아래 프랑스 노트르담 대성당의 장 콕토 〈십자가형〉(1960).

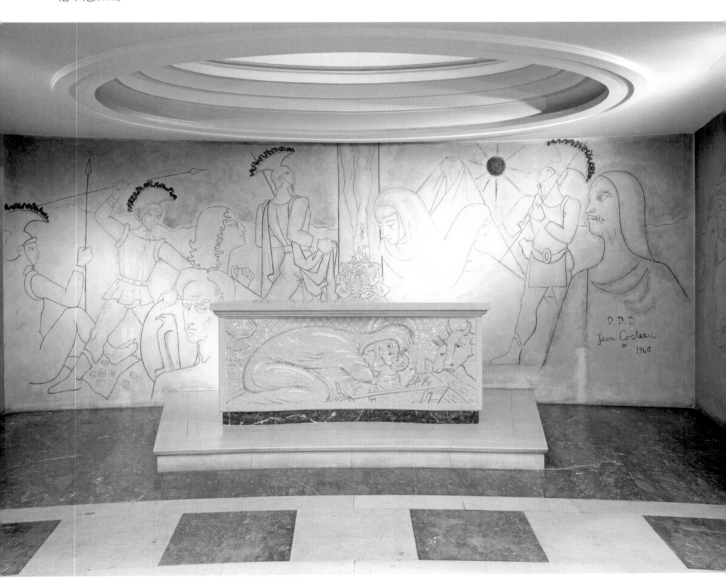

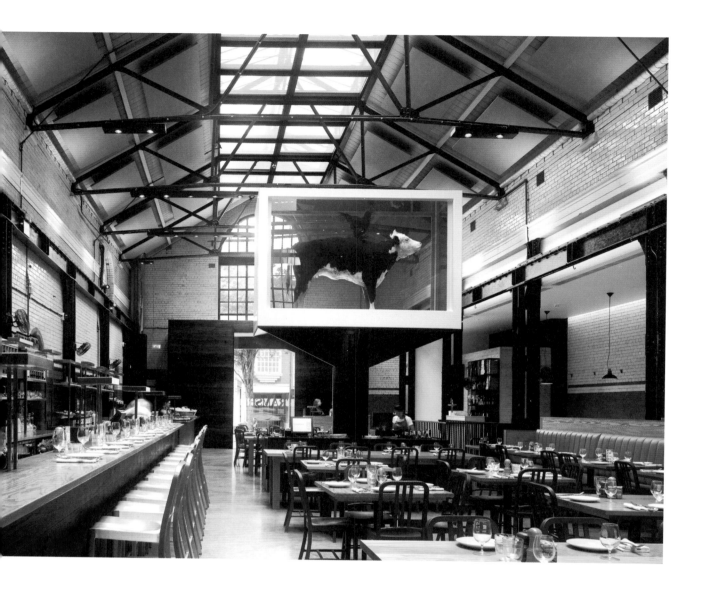

트램셰드(Tramshed)

32 Rivington Street, London EC2A 3LX, UK

hixrestaurants.co.uk/restaurant/tramshed

프라이팬과 방부제가 공존하는 공간의 예술

레스토랑 트램셰드의 주인이자 주방장인 마크 힉스는 언젠가 "일주일간의 미술관 관람객보다 하루 동안의 레스토랑 방문객이 더 많다"고 말했다. 닭고기와 스테이크를 주로 파는 이 레스토랑에는 이래도 되는 건가 싶은 데미언 허스트의 장소 특정적 작품인 〈수탉과 황소(Cock and Bull)〉(2012)가 있다. 동물 사체를 보존, 처리하는 작가의 〈자연사(Natural History)〉 연작 중 하나로, 헤리퍼드 암소와 그 위에 올라서 있는 수탉을 포름알데히드에 절여 어마어마하게 큰 유리 수조에 넣었고, 그것이 닭과 소를 입에 넣는 레스토랑의 손님들 머리 위에 매달려 전시되었다. 힉스에 의하면, 도살장으로 향하던 무명의 암소가 뽑혀, 수백만 파운드의 예술 작품 속 일약 스타가 된 것이라고 한다. 아이러니는 여기서 끝나지 않는다. 트램셰드에는 허스트의 〈소고기와 닭고기(Beef and Chicken)〉(2012) 역시 전시되어 있기 때문이다. 무엇을 그린 작품인지는 독자의 상상에 맡긴다.

위 레스토랑 트램셰드에 있는 데미언 허스트 〈수탉과 황소〉(2012).

오른쪽 테이트 브리튼 미술관에서 터너 〈브룩 강 건너기(Crossing the Brook)〉(1815년 출품)를 감상하는 모습.

▲테이트 브리튼에서 맥락화되는 터너의 세계

테이트 브리튼 미술관(Tate Britain)
Millbank, Westminster, London SW1P 4RG, UK

21세기 미술의 관점에서 보면, 초콜릿 상자 장식용으로 쓰일 법한 조지프 말로드 윌리엄 터너의 작품이 18세기 말에 왜 그런 격론을 일으켰는지 이해하기 어렵다. 이 화가의 느슨한 붓 터치와 자극적인 색감이 얼마나 도전적이었는지를 느끼려면, 옛 거장들의 고전 작품과 당시 유행하던 스타일의 맥락에서 봐야 한다. 그의 작품을 세계에서 가장 많이 보유한 테이트 브리튼 미술관의 클로어 전시실(Clore Gallery)로 가자. 전시 목록이 변경되더라도 〈평화: 수장(Peace: Burial at Sea)〉(1842), 〈일출 때의 노엄 성(Norham Castle, Sunrise)〉(1845) 등 그의 최고 걸작 중 몇몇은 포함된다. 이 미술관을 방문할 때는 프랜시스 베이컨, 존 에버렛 밀레이, 로런스 스티븐 라우리, 데이비드 호크니, 크리스 오필리, 브리지트 라일리, 윌리엄 블레이크, 루시안 프로이트, 월터 지커트, 길버트와 조지 등 획기적이고 세계적으로 명성을 떨친 다른 영국 화가들의 작품도 놓치지 말자.

예술의 수호천사가 안내하는 지상의 즐거움

런던의 여러 곳 및 그 외
artangel.org.uk

아트앤젤(Artangel)의 모토는 '비범한 예술, 예상치 못한 장소'다. 대담한 주장이지만, 실제로 이 예술 단체는 30년 이상 장소 특정적 작품의 기획을 성공적으로 실현해왔다. 텅 빈 교도소, 버려진 우체국, 심지어 스코틀랜드 산속까지도 접수하는가 하면, 고체화된 공기로 조각 작품을 만들고 1킬로미터가 넘는 빛기둥과 1,000년 길이의 곡 제작을 의뢰하기도 했다. 아트앤젤과 협업한 예술가들은 현대 문화의 '인명록'을 보는 듯한데, 그중에는 폴리 진 하비, 로리 앤더슨, 브라이언 이노, 레이첼 화이트리드, 스티브 매퀸, 매튜 바니 등이 포함된다. 한시적인 작품도 일부 있으며, 많은 경우에 런던에 설치된다(아일랜드에 있는 로니 혼의 〈물의 도서관〉은 주목할 만한 예외다. 84쪽). 런던을 방문할 때는 웹사이트에서 새 소식을 확인해보자. 뭐가 되었든, 십중팔구 비범한 예술을 예상치 못한 장소에서 만나게 될 것이다.

테이트 모던의 터빈 홀을 누비는 상상의 날개

테이트 모던 미술관(Tate Modern)
Bankside, London SE1 9TG, UK

뱅크사이드 발전소가 변신하여 2000년 테이트 모던 미술관으로 개관했을 때, 찬사를 받고 런던의 인정받는 미술관 반열에 합류한 데는 이곳의 놀라운 '터빈 홀'이 큰 역할을 했다. 5층 높이와 3,400제곱미터에 달하는 넓이 덕분에, 터빈 홀은 다른 많은 미술관에서는 전시할 수 없는 설치미술과 예술 작품을 수용할 수 있다. 첫 전시였던 루이즈 부르주아의 〈나의 실행, 취소, 재실행(I Do, I Undo, I Redo)〉(2000) 이래로, 의뢰를 받은 예술가들은 관객들을 전적으로 참여시키는 창의적인 작품으로 이 공간의 부름에 응답해왔다. 올라퍼 엘리아슨의 〈날씨 프로젝트(Weather Project)〉(2003~2004), 카르스텐 휠러의 미끄럼틀 구조물 〈시험장(Test Site)〉(2006~2007), 미로슬라프 발카의 〈이런 것이다(How It Is)〉(2009), 카라 워커의 거대 조각 작품 〈미국의 분수(Fons Americanus)〉(2019) 등은 6,000만 명 이상의 관람객들을 감탄시킨 전시 중 일부에 불과하다. 여기서 무엇을 보게 되든, 기억에 남을 것이다.

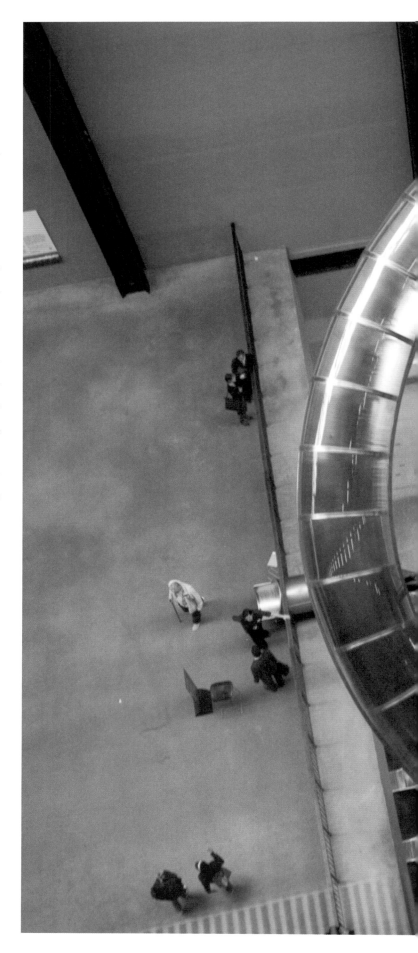

오른쪽 테이트 모던 미술관의 터빈 홀에 있는 카르스텐 휠러 〈시험장〉(2006~2007).

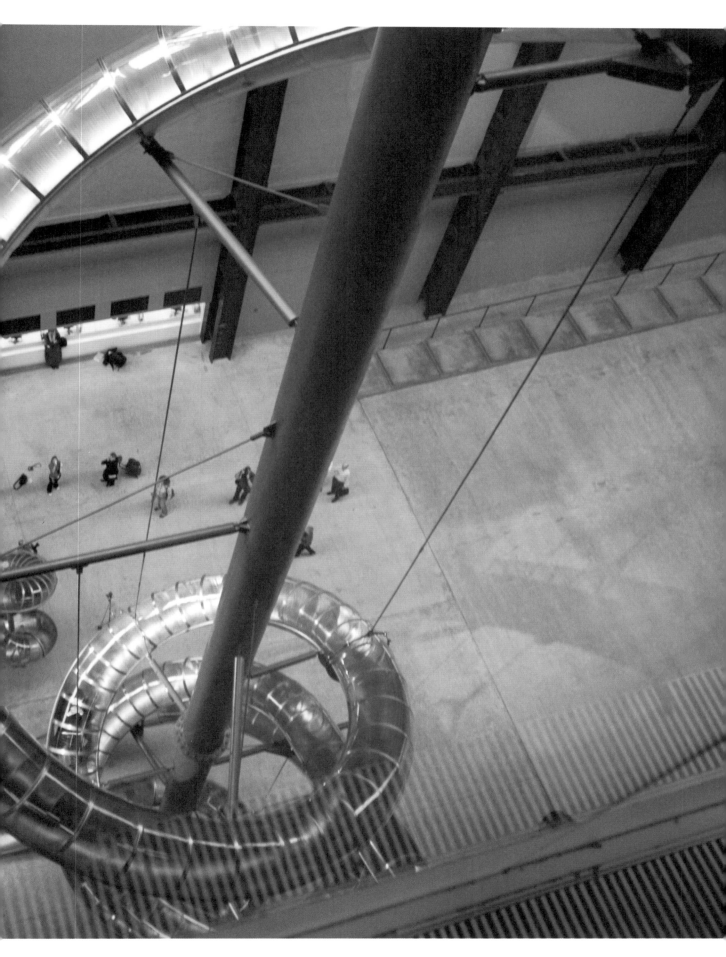

스케치에서 슈리글리와 마시는 오후의 홍차

분홍색 예쁨만으로는 스케치의 호화로운 인테리어 디자인을 묘사하기에 부족하다. 인디아 마다비(India Mahdavi)가 디자인한 이 찻집 겸 술집은 부유한 동네인 메이페어에 자리한 18세기 건물의 두 층을 터서 개조했는데, 미쉐린 스타를 획득한 곳답게 고급스럽고 호화롭다. 게다가 개점 때부터 이곳 '갤러리'에서 데이비드 슈리글리의 다채로운 작품 다수를 선보여왔다. 최근에는 레스토랑 벽에 걸린 슈리글리의 단색 드로잉 239점을 다색 작품 91점으로 교체했을 뿐 아니라, 특유의 글과 그림을 넣은 도자기류를 새로 추가해 주방장 피에르 가녜르의 요리와 완벽히 어울리게 했다고 평가받는다. 장소 특정적 미술 작품에 담긴 음식을 맛볼 귀한 기회를 찾고 있다면, 바로 이곳이다.

아래 스케치의 벽을 장식한 데이비드
슈리글리의 작품들.

스케치에서 슈리글리와 마시는 오후의 홍차

테이트 모던에서 만나는 로스코의 시그램 벽화

테이트 모던 미술관에는 며칠은 아니더라도 몇 시간을 들일 만한 훌륭한 전시실이 많고 많지만, '로스코의 방'이라 불리는 장소에 앉으면 이곳의 작품 9점에 영원히 빠져드는 자신을 상상할 수 있다. 그것은 마크 로스코가 의도한 바인데, 이탈리아 피렌체에 있는 미켈란젤로의 '라우렌치아나 도서관'에서 영향을 받은 이 회화 작품들은 분명 응시를 위한 명상적인 대상으로 만들어졌다. 그런 점에서, 원래이 작품들을 의뢰해 장식할 계획이던 1950년대 말 뉴욕 파크 애비뷰 시그램 빌딩의 포시즌 레스토랑보다는, 처음부터 이 작품들의 전시를 위해 지어진 이 공간에서 보는 것이 훨씬 좋다.

템스 강변의 최고급 근대 아트 투어

서머셋 하우스 내의 코톨드 갤러리를 처음 방문하는 이들은 이곳에 전시된 수백 년에 걸친 A급 예술가들의 작품 수에 놀란다. 컬렉션 구성도 마치 근대미술사를 관통하는 작은 아트 투어 같은데, 초기 르네상스에서 20세기까지 이어지며 독보적인 인상파 및 후기 인상파 작품들을 포함해 세계에서 가장 유명한 회화들 일부를 감상할 수 있다. 영국 최대 규모의 폴 세잔 컬렉션을 보유하고, 에드가 드가, 클로드 모네, 토머스 게인즈버러, 페테르 파울 루벤스, 산드로 보티첼리, 아메데오모딜리아니, 프란시스코 고야 등의 작품이 템스 강변의 아름다운 18세기 건물 하나를 차지하고 전시되어 있다. 수백만 파운드를 들여 리모델링한 후 재개관했으며 앞으로 더욱 다양한 작품들을 선보일 예정이다.

리 밀러와 찍는 인생샷

전쟁 사진가이자 모델이며 만 레이의 뮤즈인 리 밀러(Lee Miller)는 알 만한 사람은다 안다. 하지만 일상적인 이곳 이스트서식스 전원주택인 팔리스 하우스의 방문자들은 리 밀러의 다른 면도 접하며 그녀의 온전한 면모를 만끽하게 될 것이다. 이곳은 리 밀러가 1949년에 예술가이자 미술 수집가인 롤런드 펜로즈와 함께 지은 집으로, 그 후 35년간 이 부부는 리어노라 캐링턴, 안토니 타피에스, 파블로 피카소, 막스 에른스트, 호안 미로, 만 레이 등 예술계 상류층 방문객을 맞이했다. 팔리스 하우스의 절충적이면서 다채로운 방들과 갤러리에 여전히 걸려 있는 작품 중 상당수가 그 방문객들의 것이며, 이 작품들은 리 밀러 아카이브와 펜로즈 컬렉션의 기반이 되기도 한다. 투어 예약을 하고 여름에 방문해 조각 정원에서소풍을 즐기기에도 좋다.

치체스터 대성당의 눈부신 근대미술 작품들

대부분의 대성당처럼 치체스터 대성당도 역사적인 조각품, 회화, 스테인드글라스를 자랑한다. 하지만 그 외에도 휘황한 근대미술 작품들을 보유하는데, 대개는 월터 허시(Walter Hussey, 1955~1977, 치체스터 교구장 신부로 개인 컬렉션을 시 당국 소유의 팰런트 하우스 갤러리에 기증했다)의 안목 덕분이다. 주목할 만한 작품에는 그레이엄 서덜랜드의 인상적인 그림 〈나를 만지지 말라(Noli Me Tangere)〉(1961), 패트릭 프록터의 〈그리스도의 세례(Baptism of Christ)〉(1984) 등이 있고, 이곳이 보유한 최고의 스테인드글라스 작품에는 크리스토퍼 웨브가 제작한 〈세례자 성 요한(St John the Baptist)〉(1952)과 마르크 샤갈이 생생히 해석한, 무엇보다 눈부신 〈시편 150편(Psalm 150)〉(1978)이 있다. 마찬가지로 눈길을 사로잡는 것은 중앙 제단 뒤에 걸린 거대한 태피스트리로, 1966년 존 파이퍼가 도안했다. 이 당황스러울 정도로 풍부한 작품들에 더해서, 로마식 모자이크 바닥(남쪽 측랑의 스테인드글라스 아래에 있다)과 중세의 애런델 묘지도 있다. 애런델 묘지에는 애런델 백작과 아내가 손을 잡고 누운 모습이 조각되어 있는데, 1956년 필립 라킨의 시 "애런델 무덤(An Arundel Tomb)"에 사무치는 영감을 주었다.

콘월의 독특한 빛이 비추는 바바라 헵워스의 조각상

바바라 헵워스의 미술관과 조각 정원을 방문하는 것은 20세기 영국 최고의 조각가 중 한 사람의 삶과 작품을 함께 살펴볼 특별한 기회다. 헵워스는 1949년부터 트리윈 스튜디오(Trewyn Studio)에서 거주하며 작업하다가 1975년 세상을 떠났는데, 아직도 이곳은 그녀가 개인적으로 아긴 작품들로 구성된 컬렉션과 함께, 마치 그녀의 귀환을 기다리고 있는 듯 기묘한 분위기다. 바바라 헵워스가 처음 콘월로 이사 온 시기는 1939년 제2차 세계대전이 발발할 즈음으로 남편인 화가 벤 니컬슨과 자녀들과 함께였는데, 그녀는 "트리윈 스튜디오를 찾은 건 마법과도 같았다. 바로 여기에 작업실, 야외 작업장, 정원이 모두 갖춰져 있었다"고 말했다. 정원의 작품 배치는 대부분 헵워스가 남긴 그대로이며 정원의 구성 역시 남아프리카공화국의 작곡가 친구 프라이오 레이니어(Priaulx Rainier)의 도움을 받아 그녀가 직접 설계한 것이다.

오른쪽 와츠 예배당의 천장 장식 일부.

켄트 지역 조그만 교회 안의 샤갈 걸작

모든 성인의 교회(All Saints' Church)
Tudeley, Tonbridge, Kent TN11 ONZ, UK
tudeley.org

영국 켄트의 톤브리지 근처 터들리에 있는 '모든 성인의 교회'는 마르크 샤갈이 모든 스테인드글라스를 제작한 세계 유일의 교회다. 소박한 교회 건물과 대조되는 이 예술가의 호화로운 유럽 모더니즘 작품들, 그 현란한 파랑과 금빛을 꼭 봐야 한다. 오래도록 뇌리에 남을 아름다운 12개의 창문은 1963년, 젊은 모더니즘 미술 애호가 세라 다비그도르골드스미드(Sarah d'Avigdor-Goldsmid)의 비극적인 죽음에서 비롯되었다. 그녀의 부모가 딸을 추모하며 샤갈에게 이 교회에 커다란 동쪽 창을 만들어달라고 의뢰한 것이다. 중세 교회에 창을 설치하기 위해 1967년 이곳에 도착한 샤갈은 "굉장하다. 내가 나머지 창도 전부 작업하겠다"고 한 모양이다. 그로부터 약 60년 후에 이 아주 작고 특별한 교회에 앉아 그의 활기찬 색감으로 그려진 천사, 새, 말, 노새의 모습과 희망, 기쁨을 노래하는 샤갈만의 그 모든 상징을 지켜보는 경험은 마법과 같다.

▼서리 주의 부부 예술가 마을

와츠 갤러리와 예배당(Watts Gallery & Watts Chapel)
Down Lane, Compton, Surrey GU3 1DQ, UK

19세기 후반의 화가 조지 프레더릭 와츠는 아내 메리와 영국 서리 주의 컴프턴 마을을 찾아, 그곳에서 새로운 삶과 찬란한 작품 세계를 이룩했다. 그는 영적인 면이 강한 화가이자 조각가로, 작품에 철학적 혹은 정신적 메시지를 담아 '영국의 미켈란젤로'라는 별명을 얻었다. 1886년에, 훨씬 젊지만 비슷한 내면의 메리 프레이저 타이틀러와 결혼했는데, 그녀 역시 예술가로 예술 공예 운동으로부터 영향을 받은 독특한 벽돌 예배당을 창조했다. 정교한 수작업과 상징적 의미들로 가득한 작은 보석과 같은 와츠 예배당이 그것이다. 부부는 메리가 작업한 이탈리아식 붉은 벽돌로 된 회랑 근처의 교회 경내에 묻혔다. 와츠 갤러리는 조지 와츠가 평생 제작한 드로잉, 회화, 조각 작품을 보여주며, 그의 작업실이 어땠을지 떠올리게 하는 즐거움도 있다. 메리의 작품만 전시된 공간도 있는데 그녀가 올더숏의 군병원을 위해 만든 제단 뒤 장식화가 걸려 있다. 이곳을 충분히 만끽하려면 그들의 집, 림너스리스(Limnerslease) 투어를 예약하자.

상 벤투 역에서 떠나는 역사 여행

상 벤투 기차역(São Bento train station)
Praça de Almeida Garrett, 4000-069 Porto, Portugal

대중교통의 중심지는 주변 환경 안에서 맥락
화된 미술을 발견하기에 좋은 장소지만, 그 미
술로 나라의 역사 전체를 전달하려는 시도는
흔치 않다. 포르투의 놀라운 기차역 상 벤투는
2만여 장의 청백 아줄레주(Azulejo) 타일로 그것
을 해내고 있다. 상 벤투 역 건물은 건축가 조
제 마르케스 다실바(José Marques da Silva)가 1903
년 보자르 양식으로 설계한 것으로 기차역의
건축 양식 자체도 즐길 거리지만, 타일화의 거
장인 조르즈 콜라소(Jorge Colaço)가 1905~1916
년에 작업한 역 중앙홀의 타일과 대규모 패널
들이 이곳의 진짜 예술이다. 들어가는 즉시 마
음을 빼앗기게 된다.

오른쪽 포르투갈의 역사적 장면들을 묘사한, 상 벤투 기차역 내부의
아줄레주 타일들.

파울라 레고 역사의 집(Casa das Historias Paula Rego)

Avenida da República 300, 2750–475 Cascais, Portugal

포르투갈에서 체험하는 여성 중심 예술

오로지 여성 화가에게만 헌정된 공간은 아마도 열 손가락 안에 꼽히므로, 파울라 레고가 그중 한 명이라는 점은 그녀의 영향력을 가늠할 척도가 된다. 다양한 매체와 기법으로 제작된 광범위한 회화, 드로잉, 판화 등 반세기에 걸친 그녀의 작품들은, 누구보다 다작하는 매혹적인 이 예술가의 끊임없는 탐구심을 극명하게 그려낸다. '파울라 레고 역사의 집'에 소장된 판화와 드로잉 수는 500점 이상이지만, 관람객의 마음을 가장 사로잡는 작품은, 파울라 레고에게서 대여해 전시 중인 1960년대에서 1990년대까지의 회화 22점이다. 어둡게 마음을 휘젓는 〈질서가 확립되었다(Order Has Been Established)〉(1960), 〈우리 집이 시골에 있었을 때(When We Had a House in the Country)〉(1961), 주의를 사로잡는 〈오페라(Operas)〉(1982~1983) 연작, 강렬한 색감의 〈튀니지의 비비안 소녀들(Vivian Girls in Tunisia)〉(1984) 등이 있다.

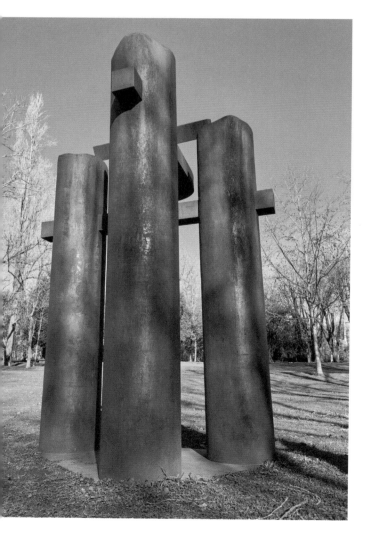

◀에두아르도 칠리다의 원초적 조각

칠리다 레쿠 미술관(Chillida Leku)

Barrio Jauregui 66, 20120 Hernani, Spain

museochillidaleku.com/en/museo/el-jardin

많은 사랑을 받은 바스크 지방의 조각가 에두아르도 칠리다가 철과 화강암으로 만든 추상 조각 작품들은 베를린과 헬싱키, 댈러스와 도하처럼 먼 곳에서도 찾아볼 수 있지만, 단연 최고는 칠리다 레쿠 미술관의 11만 제곱미터에 달하는 야외 전시장에 있다. 구릉지에 자리 잡은 16세기 바스크 농가를 에워싸고 펼쳐진 공원, 풀밭, 삼림에 43점의 대규모 작품이 설치되었다. 이곳에서는 직접 만지거나 그 안팎을 탐색하며 하늘과 지평선이라는 광대한 배경 속에서 작품을 관람할 수 있다. 자연적 요소와 작품의 재료를 강조하는 관계성에 대해서도, 각 작품 앞의 QR 코드를 통해 더 자세히 배우는 것이 가능하다. 루이즈 부르주아, 루이스 칸 같은 초청 예술가들의 엄선된 작품이 매력을 더하고, 언덕 꼭대기의 농가에서는 칠리다와 다른 예술가들의 기획 전시가 열려 정점을 이룬다.

소로야 미술관(Sorolla Museum)
Paseo del General Martinez
Campos 37, 28010 Madrid, Spain

친근한 미술관으로 재탄생한 스페인 인상파 화가의 집

1911년부터 호아킨 소로야(Joaquín Sorolla)가 사망한 1923년까지 그의 집이던 소로야 미술관은 이제 '빛의 장인'을 위한 미술관으로 완벽히 자리 잡았다. 잘 가꿔진 방들은 그의 인상파 회화들을 돋보이게 하기에 충분한 크기지만 허전할 정도로 크지는 않아서 가정의 친밀한 분위기를 느낄 수 있다. 초상화의 상당수는 소로야의 아내와 아이들을 그린 것으로, 방의 장식 또한 많은 부분이 가족이 살던 그대로다. 그의 작업실이 특히 인상적인데, 크고 정취 있는 방은 작업 도구와 그림들로 가득하고, 벽은 그가 살던 시절과 마찬가지로 암홍색이다. 순수한 햇빛과 환희가 느껴지는 〈해변 산책(Strolling Along the Seashore)〉(1909) 등의 회화도 매혹적이지만 미술관이 된 집 자체가 더욱 기억에 남을 것이다.

왼쪽 칠리다 레쿠 미술관에 있는 에두아르도 칠리다 〈숲 5(Forest V)〉(1997).

위 호아킨 소로야의 작업실 벽 중앙에 전시 중인 〈해변 산책〉(1909).

스페인의 벨라스케스

세계적으로 유명한 스페인 화가들이 많지만, 그중에서도 가장 잘 알려진 사람은 의심의 여지없이 피카소다. 하지만 그보다 이전 시대의 스페인 화가이자, 마네가 "화가들의 화가"라고 말한 사람, 피카소도 수없이 참조하고 재창조한 예술가가 있다. 바로 스페인 황금시대의 거장 디에고 벨라스케스로, 그의 작품 〈시녀들(Las Meninas)〉(1656)은 스페인에서 가장 유명한 그림 중 하나다. 벨라스케스는 평생 겨우 110~120점의 회화만 남긴 것으로 추정되는데, 다음은 그중 최고 작품을 발견할 수 있는 장소들로, 스페인의 환상적인 보물찾기 여정으로 우리를 데려간다.

마드리드

큰 인기를 끄는 작품은 모두 이곳 스페인의 수도에 있으며, 프라도 미술관(Museo del Prado)에는 〈동방박사의 경배(Adoration of the Magi)〉(1619), 〈시녀들〉(1656), 〈바쿠스의 승리(The Triumph of Bacchus)〉(1626~1628)를 비롯해 펠리페 4세, 마리아나 여대공, 이름 모를 사도 등 그토록 찬사를 받는 벨라스케스의 왕족과 평민 초상화들이 소장되었다. 그 외에도 마드리드 시내의 티센 보르네미사 미술관(Museo Nacional Thyssen–Bornemisza)에 또 다른 마리아나 여대공의 초상화가 있고, 왕궁에도 〈백마(Caballo Blanco)〉(1650년경)와 〈올리바레스 공작(El Conde–Duque de Olivares)〉(1636년경)이 있다. 또한 수도에서 약 50킬로미터 떨어진 엘 에스코리알 수도원(Monasterio Del Escorial)은 〈요셉의 옷(Joseph's Tunic)〉(1630) 등을 보유한다.

세비야

세비야는 벨라스케스의 출생지다. 세비야 미술관(Museo De Bellas Artes De Sevilla)에는 돈 크리스토발 수아레스 데 리베라(Don Cristobal Suarez de Ribera)의 실감 나는 초상화가 있는데, 그림 제작 연도가 1620년이 맞다면 모델이 죽고 2년 뒤에 그려진 것이다. 세비야 시내의 벨라스케스 센터(Velázquez Centre)에 있는 〈성녀 루피나(Santa Rufina)〉(1629~1632년경)는 무슨 일이 있어도 봐야 한다. 안타깝지만 〈세비야의 물장수(Waterseller of Seville)〉(1618~1622)는 세비야에 없고 런던의 앱슬리 하우스(Apsley House)에 있다.

발렌시아

이 바로크 시대 예술가는 펠리페 4세 궁정에서 최고의 초상화가로 명성을 얻었음에도 불구하고 정작 자화상은 많이 그리지 않았다. 그래도 발렌시아 미술관(Museu de Belles Arts de València)에 주목할 만한 자화상이 하나 있는데, 왜 그의 작품들이 19세기 사실주의와 초기 인상파 화가들의 귀감이 되었는지를 보여준다.

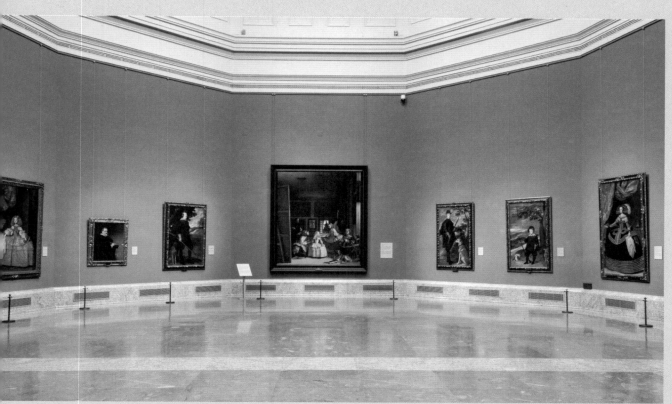

마드리드 프라도 미술관에 전시된 디에고 벨라스케스의 작품들.

바르셀로나

벨라스케스는 궁정 회화만큼 종교 회화로도 유명했는데, 마드리드에서 볼 수 있는 훌륭한 작품들 외에 바르셀로나의 국립 카탈루냐 미술관(Museu Nacional d'Art de Catalunya)에도 빛을 발하는 '사도 바울'의 그림이 하나 있다.

톨레도

놀랍도록 화려한 이곳 대성당의 보물 박물관(Museo-Tesoro Catedralicio)은 벨라스케스로 끝이 아니라, 엘 그레코, 프란시스코 고야, 베첼리오 티치아노, 산치오 라파엘, 안토니 반 다이크, 조반니 벨리니, 후세페 데 리베라 등의 작품도 소장한다. 성물실의 침침한 조명 속에 몰아넣은 탓에 작품들의 예술성을 충분히 음미하기 어려우나, 그 힘은 바래지 않는다.

오리우엘라

알리칸테 근처의 작은 도시인 오리우엘라에 있는 주교구 성화 미술관(Museo Diocesano de Arte Sacro de Orihuela)의 16세기 건물 안에는 꽤 특별한 작품이 있다. 벨라스케스의 〈성 토마스 아퀴나스의 유혹(The Temptation of St Thomas Aquinas)〉(1632)은 성인이 유혹에 맞서는 괴로움에 대한 묘사와 세련된 구도의 공간을 창조하는 데 있어서 화가의 기교를 한껏 발휘했다.

다음 쪽 디에고 벨라스케스 〈시녀들〉(1656)의 세부.

프라도 미술관에서 발견하는 빛과 어둠

프라도 미술관(Museo del Prado)
Paseo del Prado, Madrid, Spain

1819년 문을 연 마드리드 (사실상 스페인) 최고의 미술관인 프라도 미술관은 신고전주의 건물로 외관이 아름다우며 내부는 잘 기획된 전시실에 모든 주요 스페인 예술가의 대표작을 보유한다. 엘 그레코, 디에고 벨라스케스, 프란시스코 데 수르바란, 후세페 데 리베라 등 중에서도 최고는 프란시스코 고야다. 14점의 불온한 〈검은 그림들(Black Paintings)〉(1820~1823년경) 연작은 원래 고야의 집 벽화로 그린 것들이다. 이 강렬한 컬렉션은 노쇠한 고야가 반도전쟁(1808~1814) 중 목격한 참상과 전후에 느낀 암담함을 분명하게 그려낸다. 당혹감, 공포, 두려움, 히스테리, 황량한 절망이 모두 잘 드러나 있으며, 특히 더 끔찍한 〈아들을 잡아먹는 사투르누스(Saturn Devouring His Son)〉와 〈수프를 먹는 두 노인(Two Old Men Eating Soup)〉과 같은 작품에서는 탐욕과 굶주림을 거의 만화적인 묵상으로 담아냈다. 이 작품들을 본 후에는 벨라스케스의 〈시녀들〉을 보면서 원기를 회복하자.

▲살바도르 달리의 머릿속으로 떠나는 환각 여행

달리 극장 박물관(Dalí Theatre and Museum)
Plaça Gala i Salvador Dalí, 5, 17600 Figueres, Girona, Spain

달리 극장 박물관의 광기는 건물 바깥, 붉은 탑 위에 놓인 거대한 달걀들에서 시작되며 발코니의 조각상들 또한 바게트를 머리에 얹고 방문객을 우주 저 밖의 세계로 맞이한다. 이곳은 세계에서 가장 유명한 초현실주의 화가인 살바도르 달리가 1968년 직접 구상하고 설계했다. 내부에는 이 콧수염 난 위인의 세계 최대 컬렉션이 소장되어 있다. 로마풍의 머리 장식을 하고 클래식 자동차 보닛 위에서 경직된 자세를 취하고 있는 커다란 나부 조각상을 비롯해, 배우 메이 웨스트를 기리는 주거 공간처럼 꾸민 방, 달리의 무덤이 있는 지하실 등이 여기에 포함된다. 약 1,500점에 이르는 그의 작품들이, 누구보다 상상력 충만한 예술가의 내면을 가장 잘 이해할 수 있는 장소를 만든다. 여기서 20킬로미터 떨어진 해안 마을 포르티가트에 있는, 역시나 괴짜 같은 그의 집과 작업실도 방문할 가치가 있다.

▲ 빌바오의 구겐하임 건물과 야외 조각들

빌바오 구겐하임 미술관(Guggenheim Museum Bilbao)
Abandoibarra Etorb. 2, 48009 Bilbao, Spain

톨레도의 엘 그레코 그림 속 천상과 지상

산토 토메 성당(Iglesia de Santo Tomé)
Plaza del Conde 4, 45002 Toledo, Spain

프랭크 게리가 설계한 빌바오의 구겐하임 미술관이 1997년 10월 18일 개관했을 때, 스페인 국왕 카를로스 1세는 "20세기 최고의 건축물"이라고 말했다. 20년이 넘은 지금도 그 말을 부정하기 힘들다. 내부 작품들은 구겐하임 컬렉션의 명성만큼 인상적이며, 곡면 공간을 사용해 훌륭한 효과를 낸 크리스티앙 볼탕스키의 〈인간들(Humans)〉(1994) 같은 설치 작품도 대단하다. 하지만 기억에 오래 남는 것은 야외 작품들이다. 서로 아주 다르지만, 루이즈 부르주아의 〈마망(Maman)〉(1999)과 제프 쿤스의 〈강아지(Puppy)〉(1997)는 미술관 건물의 유려한 티타늄 곡선들과 아름답게 상호작용하면서도 뚜렷한 대비를 이룬다. 9미터 높이의 청동, 대리석, 스테인리스로 된 거미 엄마 〈마망〉은 미술관 건물에 덤벼들 준비라도 하는 것처럼 위협적인 반면에, 쿤스의 〈강아지〉는 화초로 뒤덮인 거대한 테리어의 모습으로 관람객을 그저 미소 짓게 만든다.

수많은 교회가 종교예술품으로 장식되고 그중 놓칠 수 없는 많은 작품이 이 책에 포함되지만, 만약 단 하나만 볼 시간이 주어진다면 톨레도의 산토 토메 성당에 있는 엘 그레코의 〈오르가스 백작의 매장(El Entierro del Conde de Orgaz)〉(1586~1588)을 봐야 할 것이다. 이 중후한 16세기 회화는 보편적으로 엘 그레코의 최고 걸작으로 꼽히며, 유연하게 비틀린 인체 표현의 마니에리즘과 복잡하게 구성된 인물들에 제각각 미묘한 감정을 불어넣는 능력에서 최고 수준을 보여준다. 톨레도에서 엘 그레코의 다른 작품도 얼마든지 찾아볼 수 있지만, 한 작품 안에 신비한 천상과 자연주의적 지상을 동시에, 그토록 설득력 있게 표현한 깊이 있는 세부 묘사들에는 몇 시간이고 푹 빠져들 수 있다. 엘 그레코의 아들 호르헤 마누엘의 손가락을 따라, 성 스테파노의 왼쪽을 보며 눈 호강을 해보자.

왼쪽 달리 극장 박물관 지붕 난간의 거대한 달걀들.
위 빌바오 구겐하임 미술관 건물의 야간 조명.

구엘 마을(Colònia Güell)
Carrer Claudi Güell, 6, 08690
Santa Coloma de Cervelló,
Barcelona, Spain

구엘 마을에서 찾는 성가족 대성당의 기초

안토니 가우디와 바르셀로나의 관계는 잘 기록되어 있지만, 이 건축가가 자신의 독특한 이상에 어떻게 도달했는지를 진정으로 이해하려면 인근 지역인 산타 콜로마 데 세르베요의 구엘 마을을 반드시 탐방해야 한다. 원래 노동자 거주 단지로 계획된 이곳에 가우디가 지하 성당을 만들었는데, 이는 바르셀로나 성가족 대성당(Sagrada Família)의 비범한 예비 작품이었으며, 공업가이자 자선가이던 에우세비 구엘(Eusebi Güell) 백작이 구상한 급진적인 주거 모델의 일부이기도 했다. 에우세비 구엘은 1890년 당시 대두된 '교외 전원 지역 노동자들의 마을'이라는 이상을 자신의 직원들을 대상으로 실현하고자 했다. 카탈루냐 모더니즘 운동의 후원자로서 구엘은 그의 벗 가우디에게 마을 성당 건축을 의뢰했고, 가우디는 이보다 유명한 성가족 대성당에 후일 적용될 개성적인 많은 요소, 즉 기울어진 기둥과 포물선을 그리는 천장, 유기체적 모양과 상징 등을 창조해나갔다.

위 안토니 가우디가 설계한 구엘 마을 성당.
오른쪽 안토니 가우디가 설계한 구엘 공원의
벤치.

▶ 유럽에서 가장 초현실적인 주택 개발

구엘 공원(Park Güell)
08024 Barcelona, Spain

화창한 날씨의 바르셀로나에서 하기에 가장 기분 좋은 일 중 하나는 카르멜 언덕 위의 구엘 공원으로 가서 색색의 모자이크로 된 도롱뇽 엘 드라크(El Drac)의 인사를 받는 것이다. 1926년 개장한 구엘 공원의 이 지킴이는 안토니 가우디가 곳곳에 설치한 유동적이고 유기체적인 건축물의 형태들을 완벽하게 예고한다. 자선사업가 에우세비 구엘과 가우디가 이곳을 영국의 전원도시(Garden City) 같은 주택 단지로 만들기 위해 구상했고 예술적 감각에 품질과 기술력까지 뛰어난 집들을 지을 예정이었지만, 두 채의 모델하우스는 매입자를 구하지 못한 채 오늘날의 구엘 공원이 되었다. 구불구불한 뱀 모양의, 입이 떡 벌어지는 중앙 테라스에서 주위의 정원과 나무들을 관조하는 것도 좋지만, 기둥이 늘어선 산책로와 타일 모자이크, 또 다른 테라스들, 용 분수 등 지극히 개성적인 이 공원 전체에 산재한 다른 형태의 작품들도 놓치지 말아야 한다.

안토니 타피에스 미술관(Fundació Antoni Tàpies)
Carrer d'Aragó 255, 08007 Barcelona, Spain

안토니 타피에스의 세계로 들어가는 철사 구름을 얹은 건물

카탈루냐의 모더니즘 건축가인 루이스 도메네크 이 몬타네르(Lluís Domènech i Montaner)가 설계한 붉은 벽돌과 철로 지은 아름다운 건물 위에 철사를 휘감아 만든 구름을 얹은(이것은 〈구름과 의자〉라는 작품으로, 구름을 얹은 덕분에 원래 출판사였던 이 건물의 높이를 옆 건물들과 맞추게 되었다) 안토니 타피에스 미술관은 안팎으로 유쾌하다. 화가이자 조각가인 안토니 타피에스가 1990년에 문을 연 이곳은 일견 매우 자기중심적인 기획처럼 느껴질 수 있으나, 미술 작품들(다른 작가들의 작품도 있지만 주로 타피에스의 그림과 조각들)이 잘 맥락화되어 전시된 덕분에 그런 느낌이 전혀 없다. 2분 거리에 있는 안토니 가우디의 건축물 카사 바트요(Casa Batlló)를 포함해 우아한 동네인 에이샴플레(Eixample) 지역이 매력을 더한다.

▲도시 전체가 예술이 되는 낭트의 축제

낭트로 떠나는 여행(Le Voyage à Nantes)
Nantes, France

이류 예술 지역으로 오해받을 뻔한 곳에서 일류 예술을 발견하는 일은 꽤 근사한 경험이다. 인구가 30만 명도 되지 않는 도시 낭트는 예술 분야에서 기대 이상의 역량을 발휘하는데, 1801년 나폴레옹 보나파르트가 지방 15곳에 '미니 루브르'를 설립하면서 낭트에도 미술관이 생겼고, 그 이후 낭트에서도 예술을 진지하게 취급했기 때문이다. 어찌나 진지하게 취급했는지, 2012년부터는 도시 전체를 점거하는 현대미술 축제 '낭트로 떠나는 여행'이 열리며, 전 세계 예술가들이 운하, 광장, 전시관, 공원, 레스토랑, 상점 등에 장소 특정적 작품을 설치한다. 축제 후에도 많은 설치 작품이 그대로 남아 있어, 이 일류 도시로의 방문을 늘 즐거운 예술의 발견으로 만들어준다.

옛 원형 건축물 내부의 새로운 예술들

증권 거래소─피노 컬렉션(Bourse de Commerce─Pinault Collection)
2 rue de Viarmes, 75001 Paris, France

프랑스에서 20세기에 프랑수아 미테랑 대통령이 추진한 '그랑 프로제(Grands Projets)' 이후로는 그 정도의 예술 관련 대규모 재정비 사업은 볼 수 없었지만, 이제 프랑스도 다시 바뀔 준비가 되었다. 억만장자 수집가 프랑수아 피노의 미술관이 파리에 문을 열었기 때문이다. 루브르 박물관 근처의 증권 거래소이던 고전적 원형 건물에 들어선 피노 컬렉션은 베네치아에 있는 그의 갤러리 두 곳(팔라초 그라시, 푼타 델라 도가나)과 마찬가지로 일본 건축가 안도 다다오가 복원했다. 건물 내부에 조성된 일곱 군데 전시실은 19세기풍의 실내 벽면을 감상할 수 있는 원형 순환 보행로를 통해 이어진다. 이 미술관의 목표는 프랑수아 피노가 40년간 축적해온 소장품에서 작품을 선정하고 유명한 작품을 담보로 대출의 도움을 받아 매년 약 10회의 전시회를 개최하는 것이다. 데미언 허스트, 무라카미 다카시, 우르스 피셔 같은 예술가들이 어우러진 전시의 인기는 미테랑의 오르세 미술관 재정비 직후를 방불케 한다.

유니콘과 친해질 수 있는 클뤼니 미술관

클뤼니 미술관(Musée de Cluny)
28 rue du Sommerard, 75005 Paris, France

클뤼니 미술관, 즉 클뤼니 중세 박물관의 태피스트리 〈귀부인과 유니콘(La Dame à la Licorne)〉 연작은 중세에서 살아남은 가장 사랑스러운 공예품 가운데 하나다. 총 6점의 작품 중 5점은 오감(시각, 촉각, 미각, 후각, 청각)을 주제로 다뤘다고 여겨지는데, 나머지 하나인 〈내 유일한 소망(À Mon Seul Désir)〉은 분류하기가 힘들다. 이 작품은 목걸이를 든 귀부인, 곁에 있는 시녀, 양옆의 사자와 유니콘을 보여준다. 이 작품의 의미에 관해 수없이 논쟁되었지만 미제로 남았다. 단순히 이 태피스트리들 속 도상학을 해석해보는 데만도 수시간이 걸리겠지만, 그 외에도 즐길 거리는 잔뜩 있다. '시각' 편에서는 유니콘이 자신의 모습을 비춰볼 수 있도록 귀부인이 거울을 들고 있다. 토끼, 여우, 개, 새를 포함해 동물들이 아름답게 수놓였으며, 배경의 화초와 나무들도 정교하다.

왼쪽 '낭트로 떠나는 여행' 축제의 작품 중 부페 광장(Place du Bouffay)에 설치된 뱅상 모제 〈현재 분해되는 힘(Résolution des Forces en Présence)〉(2014).
아래 태피스트리 〈귀부인과 유니콘〉 연작 중 〈내 유일한 소망〉.

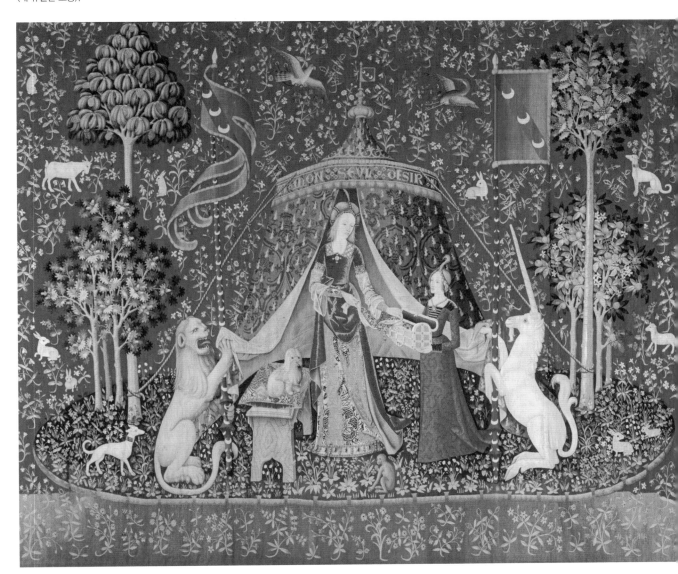

빛의 화실에서 만나는 환상의 색채

빛의 아틀리에(Atelier des Lumières)
38 rue Saint Maur, 75011 Paris, France

디지털 미술관인 빛의 아틀리에는 매우 성공적이고 활발한 단체인 컬처 스페이스(Culture Spaces)가 운영하는 14군데의 공간 가운데 하나일 뿐이지만, 그중에서도 이 미술관이 가장 인기 있고 신나는 곳일 듯하다. 19세기 주물 공장을 개조한 이곳은 2018년에 개관한 이래로 연간 120만 명 이상의 관람객을 맞이했다. 무엇을 위해 오냐고? 옛것이든 새로운 것이든 발길을 사로잡는 이미지들을 보러 온다. 빈센트 반 고흐, 구스타프 클림트부터 신예 디지털 예술가들의 작품까지, 10미터 이상 되는 전시장의 바닥과 벽을 비롯해 가능한 모든 곳에 이미지를 영사하며, 몰입과 상호작용 체험을 선사하는 스튜디오와 가설 공간도 있다. 그렇게 호화로운 색채들이 그처럼 건축적으로 매혹적인 공간에 어우러진 광경은 한번 보면 잊을 수가 없다. 넋을 빼놓는다는 말로도 부족하다.

왼쪽 빛의 아틀리에에서 볼 수 있는 프리덴스라이히 훈데르트바서의 작품을 이용한 몰입 전시.

오페라 가르니에(Opéra Garnier)
Place de l'Opéra, 75009 Paris,
France

오페라 극장 천장을 들어 올린 샤갈

지금은 오페라 가르니에, 혹은 가르니에 궁으로 불리는 파리의 바로크 오페라 하우스 천장을 마르크 샤갈이 새로 그린다는 발표가 난 때는 1960년이었다. 러시아계 이민자가 프랑스의 사랑받는 상징물에 손을 댄다며 보수파는 (저변에 반유대주의를 깔고) 격노했다. 한발 양보한 샤갈은 천장에 있는 기존 작품 위에 바로 그리지 않고 242제곱미터 캔버스에 그려서 씌우겠다고 했지만, 계속되는 공격 탓에 비밀 장소에서 여러 개의 캔버스 위에 작업한 후, 어느 군기지에서 무장 경비하에 조합해야 했다. 1964년 공개된 찬란한 걸작은 대성공이었고 대부분의 의구심을 금방 불식시켰다. 이 작품에서 '배우와 음악가들의 꿈과 창조'를 표현했다고 설명한 샤갈은 파리에 주는 선물이라며 한 푼의 대가도 요구하지 않았는데, 그럼에도 불구하고 그가 파리에서 계속 이방인으로 남아야 했던 점은 아이러니하다.

위 오페라 가르니에 천장에 그려진 마르크
샤갈의 프레스코화.
오른쪽 인상적인 루이비통 재단 미술관 건물.

▼특별한 환경, 건물, 미술이 모인 루이비통 재단 미술관

루이비통 재단 미술관(Louis Vuitton Foundation)
8 avenue du Mahatma Gandhi, 75116 Paris, France

프랭크 게리가 설계한, 곡면 유리로 된 궁전 같은 건축물 자체가 예술인 루이비통 재단 미술관에는 인상적인 작품들이 소장되어 있다. 현대미술을 단계적으로 정리해 추상, 팝, 표현주의, 음악과 음향의 네 가지 범주로 나누고 회화부터 영상 설치, 사운드스케이프에서 조각 작품까지 포괄했다. 드높은 전시 공간에서는 진정한 대규모 작품 설치도 가능하다. 어떤 작품들은 이 재단을 위해 제작되었는데, 그중에는 엘스워스 켈리의 다채로운 색판들이 걸린 공연장도 있다(음악 역시 이 미술관이 제공하는 주요한 문화적 즐길 거리다). 예술은 야외 테라스로도 이어지지만 밖에 펼쳐진 불로뉴 숲과 그 너머 전망과 경쟁해야 한다. 주변 환경, 현대 건축, 미술이 이루는 강력한 조합이 오래 지속되는 인상을 남긴다.

아마도 틀림없는 유럽 최고의 현대미술 컬렉션

퐁피두 센터(Centre Pompidou)
Place Georges-Pompidou, 75004 Paris, France

리처드 로저스와 렌초 피아노의 다색, 다문화 퐁피두 센터가 1977년 개방되었을 때, 원래는 내부에 있어야 할 설비와 배관을 색색으로 칠해 외부로 드러낸 건축은 실로 예술 표현의 혁명이었다. 이곳에 결연히 현대적인 방식으로 설계된 급진적으로 새로운 공간, 즉 국립 현대미술관(Musée National d'Art Moderne)이 들어서서 유럽 최대의 현대미술 소장품을 알맞게 전시할 수 있게 되었다. 40년도 더 지난 지금까지 시간의 시험을 견디고 국가의 보물이 되었으며, 1905년 작품부터 10만 점 이상의 컬렉션, 야수파, 입체파, 초현실주의, 팝아트, 오늘날의 작품들까지 소장되어 있다. 그중에서도 핵심은 마르셀 뒤샹의 〈샘(Fountain)〉일 것이다. 이 1917년 작품은 60년 뒤 퐁피두 센터만큼이나 (그 당시 예술의 인식과 정의에 있어) 혁명을 일으켰다.

▲도둑질로 베푸는 문화적 선심

루브르 박물관(Musée du Louvre)
Rue de Rivoli, 75001 Paris, France

예술의 성지 루브르 박물관에서 2,500년(기원전 7세기부터 19세기 중엽까지) 인류의 창조성을 보기 위해 한 해에 1,000만 명이나 되는 관람객이 이오 밍 페이(Ieoh Ming Pei)가 건축한 유리 피라미드의 입구로 들어간다. 많은 관람객이 곧장 〈모나리자(Mona Lisa)〉(1503년경)나 〈밀로의 비너스(Venus de Milo)〉(기원전 100년경) 같은 대인기작으로 향하지만, 이 요새이자 왕궁이던 박물관에 소장된 3만 5,000점 중에는 테오도르 제리코(Théodore Géricault)의 〈메두사 호의 뗏목(The Raft of the Medusa)〉(1818~1819), 베첼리오 티치아노의 〈전원 음악회(Pastoral Concert)〉(1509), 렘브란트 판 레인의 〈목욕하는 밧세바(Bathsheba at Her Bath)〉(1654) 등 다른 뛰어난 작품도 많다. 하지만 만약 하나만 골라야 한다면, 시리아의 2세기 팔미라 유적에서 들여온, 부부를 새긴 부조 석상을 꼽겠다. 스스로 방어하지 못하는 문명의 고대 유물을 훔치는 짓은 용납될 수 없지만, 그런 놀라운 작품들이 잘 보존되었다는 사실에는 감사해야 한다. 바라건대 이것들이 언젠가 그들의 고향에 반환되면 좋겠다.

파리에서 완벽한 동맹이 된 예술과 상업

까르띠에 현대미술 재단(Fondation Cartier pour l'art contemporain)
261 boulevard Raspail, 75014 Paris, France

까르띠에 같은 브랜드쯤 되면 독창적이면서 최고의 방식으로 예술을 하리라 기대될 것이다. 거장 장 누벨(Jean Nouvel)의 탁 트이고 빛이 가득한 건축 작품인 까르띠에 현대미술 재단은 그 기대를 저버리지 않는다. 건물과 마찬가지로 그 안에 소장된 작품들 역시 기업의 후원이 얼마나 훌륭히 이뤄질 수 있는지 보여준다. 이곳에서 무엇을 보든 기억에 남게 되며, 어느 정도는 내용물 때문이겠지만 그에 못지않게 전시 방식과 디자인도 잊을 수 없을 것이다. 전시는 보통 2~3개월 동안 개별 예술가나 주제를 중심으로 진행되는데, 말리 사진가 맬릭 시디베(Malick Sidibé)의 회고전이든, 미국의 음악가이자 생물음향학자 버니 크라우스(Bernie Krause)의 〈위대한 동물 오케스트라(The Great Animal Orchestra)〉 같은 몰입 체험 작품이든 호화롭지 않은 것이 없다. 이 재단은 작품을 의뢰하기도 하며 지역의 창의적 특징을 보유한 전 세계의 혁신적인 공간에서 순회 전시도 개최한다.

오랑주리 미술관(Musée de l'Orangerie)
Jardin des Tuileries, Place de la
Concorde, 75001 Paris, France

오랑주리 미술관에 떠 있는 고요한 수련

파리에서의 예술여행은 튀일리 정원 한쪽에 위치한 오랑주리 미술관을 방문하지 않고는 완성될 수 없다. 이 건물은 튀일리 정원의 감귤류 나무들을 겨울 동안 보호하기 위해 1852년에 지어졌으며, 지금은 다른 많은 자연의 경이를 지켜주고 있다. 가장 유명한 작품은 클로드 모네의 유화 8점으로 구성된 〈수련(Water Lilies)〉 연작일 텐데, 넓은 타원형 전시실 두 곳에 모네가 고집한 대로 천창을 통해 들어온 자연광을 받으며 전시되었다. 높이 2미터, 길이 91미터에 달하는 이 그림 패널들이 주는 비상한 아름다움과 충격을 말로 설명하기는 힘들다. 직접 가서 보는 수밖에. 물론 그림의 모델이 된 장소인 지베르니로 가서 경의를 표하는 것도 좋다. 하지만 튀일리 정원 주변의 떠들썩한 군중과 버스 관광객에서 벗어나 오랑주리 미술관으로 향한다면 더욱 잊을 수 없는 예술의 순간을 선사받을 것이다.

왼쪽 루브르 박물관의 팔미라 보물 중 하나. 말리쿠와 그의 아내 하디라의 부조상(3세기).
아래 오랑주리 미술관 곡면 벽을 따라 걸린 클로드 모네의 회화 〈수련〉.

피카소의 수많은 면모와 장소들

서양 미술사에서 파블로 피카소는 의심의 여지없이 가장 중요한 화가 중 한 명이다. 다작을 한 덕분에 전 세계에서 그의 작품을 즐길 수 있다. 피카소를 만끽할 수 있는 (일부 예상치 못했을) 장소들을 아래에 소개한다.

파리의 피카소 미술관
Musée Picasso

프랑스 파리

규모가 큰 파리의 피카소 미술관은 마레 지구의 웅장한 옛 호텔 건물에 5,000점 이상의 작품을 보유한다. 그의 모든 주요 예술적 시기를 포괄하며 꼭 봐야 할 작품이 어마어마하게 많으므로 다 돌아볼 시간을 충분히 준비해야 한다.

국립 피카소 미술관
National Picasso Museum

프랑스 발로리스

피카소의 제2의 고향인 프랑스가 그를 기리기 위해 만든 미술관 세 곳 중에서도, 16세기에 지어진 거대한 발로리스 성에 자리 잡은 국립 피카소 미술관은 체험 면에서 분명 가장 기억에 남을 장소다. 피카소뿐 아니라 지역 예술가들도 솜씨를 발휘한 도자기 컬렉션도 찬탄할 만하지만, 궁극적으로는 성 안의 원통형 로마풍 경당의 모든 벽면을 덮은 피카소의 반전 작품 〈전쟁과 평화(La Guerre et La Paix)〉(1954)를 감상하며 시간을 보낼 기회다.

레이나 소피아 국립미술관
Museo Reina Sofía

스페인 마드리드

레이나 소피아 국립미술관의 환상적인 근현대 스페인 미술 컬렉션 중 피카소의 작품은 100점 정도인데, 그 가운데 백미는 당연히 〈게르니카(Guernica)〉(1937)다. 이 그림이 묘사하는 사건, 즉 스페인 내전 중 1937년 바스크 지방의 게르니카 마을에 폭격이 퍼부어진 지 이제 거의 90년이 다 되어가지만, 세계에서 가장 유명한 이 반전 미술 작품은 여전히 감화력이 대단하다.

앙티브의 피카소 미술관
Musée Picasso

프랑스 앙티브

피카소는 1946년에 이 미술관이 자리한 코트다쥐르 지역 앙티브의 그리말디 성을 작업실 삼아 지내며 매우 생산적이고 행복한 몇 주를 보냈다. 장소가 멋지다는 점도 방문할 이유가 되지만, 그가 이 성에서 제작했고 계속 이 성에 전시하는 조건으로 전부 기증한 23점의 회화와 44점의 드로잉이야말로 주된 방문 이유가 되겠다.

바르셀로나의 피카소 미술관
Museu Picasso

스페인 바르셀로나

피카소가 열네 살부터 스물네 살까지 살았던 바르셀로나, 그곳의 중세 궁전들 가운데 자리 잡은 피카소 미술관은 그가 거장으로 발전하고 성장한 과정을 이해하는 데 큰 도움이 된다. 3,000점 이상의 작품이 그의 '청색 시대'에 몰려 있는데, 그중에서도 가장 주목할 작품은 아마도 디에고 벨라스케스의 그림을 탐구한 58점의 〈시녀들(Las Meninas)〉(1957) 연작일 것이다.

로젠가르트 미술관
Museum Sammlung Rosengart

스위스 루체른

로젠가르트 미술관에는 피카소의 작품만 있는 것은 아니지만, 미술상 지크프리트 로젠가르트와 딸 앙겔라의 컬렉션에는 피카소의 회화 32점과 다른 매체를 사용한 작품 100점이 포함되어 있다. 으리으리한 신고전주의 건물을 사용하는 이곳은 여전히 앙겔라 관장 휘하에 운영되며, 피카소의 1950년 작품 〈화가의 초상화(Portrait of a Painter)〉(엘 그레코를 따라 그림)와 앙겔라의 초상화 5점이 눈에 띈다.

루트비히 미술관
Museum Ludwig

독일 쾰른

쾰른의 고딕 대성당과 그 옆 루트비히 미술관의 아연판 외관이 만들어내는 뚜렷한 대조는 거의 그 안의 작품들만큼이나 특별해 보인다. 루트비히 미술관의 20세기 미술 컬렉션은 그 시대의 주요 움직임은 물론 활약한 이들을 잘 정리했는데, 그중 피카소의 작품을 900점 가깝게 소장해 세계에서 세 번째로 큰 규모의 피카소 컬렉션이 되었다. 그에 버금가는 놀라움을 선사하는 러시아 아방가르드 컬렉션도 있다.

하코네 조각의 숲 미술관
Hakone Open-Air Museum

일본 하코네

넓게 퍼진 전원에 자리한 '하코네 조각의 숲 미술관'은 오래된 철도를 따라 달리는 등산 전차와 케이블카를 타고 방문하는 여정부터가 즐겁다. 이 일본 최초의 야외 미술관에 도착하면 오귀스트 로댕과 호안 미로를 포함한 120점의 근현대 조각 작품을 관람하는 보행로가 구불구불 이어지며, 족욕 온천도 여기저기서 보글거린다. 화룡점정은 2층으로 지어진 피카소 파빌리온인데, 300점이 넘는 그의 작품을 소장하고 있다.

말라가 피카소 미술관
Museo Picasso Málaga

스페인 말라가

스페인 말라가에는 이 고장이 낳은 가장 유명한 아들인 피카소에 헌정된 두 군데의 장소가 있다. 그중 하나인 말라가 피카소 미술관은 285점의 작품을 소장한다. 이것들은 영구 컬렉션에 보관되어 있기도 하고, 그의 작품을 보다 폭넓고 창조적인 문화의 장에서 맥락화하는 기획 전시를 위한 기초로 쓰이기도 한다. 그 예로 펠리니와 피카소, 피카소와 독일 미술의 관계에 대한 전시 등이 있다.

다음 쪽 프랑스 앙티브의 피카소 미술관.

Musée Picasso, Antibes

▶아를에서 실감하는 반 고흐의 자취

아를의 빈센트 반 고흐 재단(Fondation Vincent van Gogh Arles)
35 rue du Dr Fanton, 13200 Arles, France

빈센트 반 고흐는 로마 시대 유적이 남아 있는 이 예쁜 마을에서 1888년 2월부터 1889년 5월까지 200점이 넘는 회화를 그렸지만, 하나도 남아 있지 않다. 그런데 이곳에 왜 오냐고? 고흐에게 많은 영감을 준 마을을 직접 방문해 웅장한 원형경기장이나 동명의 회화를 남긴 트랭크타유 다리부터 그의 귀를 봉합한 병원까지, 이 예술가가 실재한 장소에서 실제 감각을 느껴보기 위해서다. 2014년 개관한 '아를의 빈센트 반 고흐 재단' 미술관은 프랜시스 베이컨, 로이 리히텐슈타인, 데이비드 호크니 등 현대예술가들이 고흐에게 경의를 표하며 제작한 작품들을 소장하고, 고흐와 관련된 흥미로운 주제의 전시를 개최하면서 종종 그 전시에 고흐의 작품을 포함시킨다.

몽마르트르 미술관(Museum of Montmartre)
12 Rue Cortot, 75018 Paris, France

보헤미안 랩소디 속에서 추는 춤

19세기에 코르토 거리 12번지는 여러 인상파와 소수 야수파 화가들의 집이었다. 피에르 오귀스트 르누아르, 모리스 위트릴로, 수잔 발라동, 라울 뒤피 등이 몽마르트르라는 창조의 중심지 한복판인 이곳에 거주하며 작업했다. 그들은 '라팽 아질(Lapin Agile, 여전히 근처에 건재하는 술집)'에서 마셨고, '갈레트 풍차(르누아르〈물랭 드 라 갈레트의 무도회〉속 배경)'에서 춤췄으며, '검은 고양이(Le Chat Noir)'에서 공연을 즐겼다. 파리는 그 어느 때보다 흥미진진했고 코르토 거리는 보헤미안들의 본거지였다. 현재는 앙리 드 툴루즈 로트레크, 아메데오 모딜리아니 등의 작품을 소장한 몽마르트르 미술관을 비롯해 발라동과 위트릴로의 복원된 작업실들이 이곳의 황금시대를 이야기한다. 르누아르의 〈그네(The Swing)〉(1876) 속 정원들도 여전히 이곳에 있으며, 파리에 마지막으로 남은 와이너리도 운영되는데, 「뉴욕 타임스」가 "이 도시에서 가장 비싼 저급한 와인"이라고 평한 포도주를 생산한다.

오르세 미술관(Musée d'Orsay)
1 Rue de la Légion d'Honneur, 75007 Paris, France

옛 기차역에서 감상하는 세계적인 인상파 회화

원래 아르누보 양식의 기차역이던 오르세 미술관은 1986년에 미술 전시관으로 변신하기가 무섭게, 세계 최고의 미술관들로 가득한 파리에서도 최고의 미술관 중 하나가 되었다. 아름답고 우아하게 솟아오른 공간 속에 에드가 드가의 발레리나들과 앙리 드 툴루즈 로트레크의 뛰고 도는 카바레 무용수들, 빈센트 반 고흐의 〈론 강의 별이 빛나는 밤(Starry Night Over the Rhône)〉(1888), 클로드 모네의 지베르니 정원들 등은 세상을 눈부시도록 풍부하고 자연스럽게 표현해낸다. 어쨌든 이곳에 모아놓은 최고의 인상파, 후기 인상파, 아르누보 화가들 중에서도 가장 핵심이 되는 인물은 폴 세잔일 것이다. 그는 19세기 인상파와 20세기 급진적인 모더니즘 사조들 사이의 간극을 이었다고 여겨지는데, 여기 전시된 60점에 가까운 작품들이 그것을 정확히 아름답게 보여준다. 특히 〈목맨 사람의 집(La Maison du Pendu)〉(1873)을 찾아보자.

왼쪽 아를의 빈센트 반 고흐 재단의 안뜰 모습.
위 폴 세잔 〈목맨 사람의 집〉(1873).

클로 뤼세에서 탐색하는 다빈치의 세계

클로 뤼세 성(Clos Lucé)
2 Rue du Clos Lucé, 37400 Amboise, Val de Loire, France

레오나르도 다빈치의 〈모나리자〉는 세계 전역에서 수없이 많은 복제품을 볼 수 있는데, 그 천재와 〈모나리자〉 원본이 한때 자리 잡았던 이곳 발 드 루아르 지방에도 한 점 있다. 클로 뤼세 성은 다빈치의 공식 거주지였던 것으로 유명하며 프랑스 왕 프랑수아 1세의 초대로 자신의 그림 〈모나리자〉, 〈성 안나와 성 모자〉(1503년경), 〈세례자 성 요한〉(1513~1516) 등 3점을 가지고 도착한 1516년부터 사망한 1519년 5월 2일까지 이곳에서 지냈다. 오늘날의 클로 뤼세 성은 레오나르도 다빈치 박물관이 되었고, 그가 설계한 기계의 실물 크기 모형 40점과 현재까지 보존된 작업장, 그리고 당연히 〈모나리자〉의 복제품이 있는데, 1654년에 앙브루아즈 뒤부아(Ambroise Dubois)가 그린 것이다. 정원에는 반투명한 캔버스 40개가 나무들 사이에 걸려 있어 가만히 앉아 주변의 장엄한 경치를 관조하기 좋은 명당이 되어준다.

왼쪽 다빈치의 발명품 설계도를 기초로 만든 실물 크기 모형들이 클로 뤼세 성의 정원 여기저기에 놓여 있다.

쇼베 '복제' 동굴로 떠나는 선사시대 벽화 여행

선사시대 예술의 경이로운 창조성과 표현력을 미래 세대를 위해 잘 보존하려면 진본을 공개하는 것이 어려울 수도 있다. 유감이지만 그래서 3만 년 전의 쇼베 동굴 벽화는 원래 장소에서 감상할 수 없다. 하지만 이 유적지 전체를 탁월하게 복제해낸 공간이 겨우 1킬로미터 떨어진 곳에 2015년 개방되었는데, 세계에서 가장 큰 규모의 복제 벽화 동굴이다. 다른 유적지에서도 보이는 들소나 말 같은 초식동물뿐 아니라 사자, 표범, 곰, 하이에나 등 육식 맹수와 심지어 코뿔소로 보이는 것들까지 그림들이 충실히 복제되었으며, 손자국, 추상적 형상, 다른 동굴미술에서는 드물게 발견되는 기법이나 주제(동물끼리의 상호작용 등)도 쇼베를 매우 특별한 예술 유적지로 만들어준다. 주의 깊게 제작된 이 복제물 안에서 관람객은 진본에 최대한 가깝게 다가갈 수 있을 것이다.

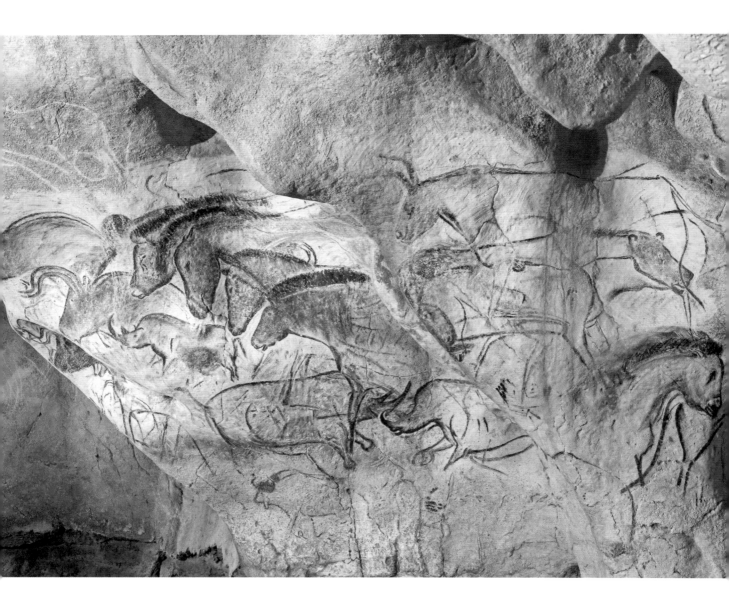

노트르담 뒤 오(Notre Dame du Haut)

13 rue de la Chapelle, 70250
Ronchamp, France

르 코르뷔지에의 조각 작품, 롱샹 성당

일반적으로 건축은 미술에 포함되지 않지만, 르 코르뷔지에가 1954년 지은 노트르담 뒤 오(롱샹 성당)는 예외로 두자. 왜냐고? 흐르는 듯한 곡선도 그렇고, 숨겨진 기둥들로 떠받쳐진 엄청난 콘크리트 지붕이 하얀 벽 위로 10센티미터 떠 있는 성당에 들어서는 일은, 확실히 위대한 조각 작품을 마주하는 경험에 가깝기 때문이다. 내부로 들어가면 색채가 드러나는데, 선홍빛을 입은 경당, 자주색 성물실, 투명 유리와 색유리가 혼합된 창문이 불규칙하게 배치되어 있다. 르 코르뷔지에 재단은 "이것은 스테인드글라스가 아니라… 창 너머로 구름이나 나뭇잎들의 움직임, 심지어 지나가는 사람도 볼 수 있는 유리"라고 설명한다.

방스의 로제르 성당(Chapelle du
Rosaire de Vence)

466 avenue Henri Matisse, 06140
Vence, France

누구나 종교적 체험을 하게 만드는 마티스의 능력

방스의 로제르 성당 바닥으로 햇살이 흘러내릴 때면, 열렬한 무신론자나 불가지론자라도 종교적 체험과 비슷한 영적 반응을 경험할지 모른다. 그 모든 건 이 작은 천주교회에 불가결한 요소가 되도록 1947~1951년 앙리 마티스가 디자인하고 설치한 세 벌의 아름다운 스테인드글라스 덕분이다. 그는 노랑, 초록, 파랑의 세 가지 색만 사용해, 흰 벽에 유쾌한 추상화적 빛 조각들이 넘실거리고 그것이 검은색 선의 벽화 및 바닥의 격자무늬와 매혹적인 대조를 이루도록 만들었다. 내부 가구, 사제 예복, 성당 건축까지 포함하는 전체의 한 부분으로 볼 때도 조화롭고 아름답다.

브라파(BRAFA)

Tour & Taxis, Avenue du Port 88,
1000 Brussels, Belgium

브뤼셀이 과시하는 예술로 다져진 근육

1956년 창립된 브라파는 가장 오래된 국제 미술 견본시장 중 하나로, 매년 1월 열린다. 최근 브라파는 새로 발견된 루벤스의 작품, 정말 멋진 르네 마그리트의 한 작품, 우고 론디노네의 훌륭한 작품 몇 점도 선보였다. 이 중에는 '구매 가능한 가격'의 작품도 있겠지만 하나같이 미술관급이라 요행히 싼 것을 얻기는 힘들다. 그래도 여러 워크숍과 전문가들의 강연 역시 개최되므로 미술 지식을 넓힐 기회를 얻을 수 있다. 브라파는 미술과 20세기 중반 가구를 도자기, 유리공예, 보석과 함께 혼합하는 절충주의적 방향으로도 매력을 발휘하지만, 두드러지는 강점은 다른 많은 미술 박람회와 달리 전시 관계자들이 방문객과 미술에 관한 대화에 필요 이상으로 기꺼워하는, 친근한 분위기다.

왼쪽 쇼베 동굴의 동물 벽화 복제품.

◀곤충 껍질로 반짝이는 천국

브뤼셀 왕궁(Royal Palace of Brussels)
Rue Brederode 16, 1000 Brussels, Belgium

시각예술가이자 공연예술가이며 저술가인 얀 파브르는 그가 활동한 40년 동안 햄, 정액, 생리혈을 포함해 많은 재료를 작업에 사용해왔다. 2002년에는 벨기에 파올라 왕비로부터 브뤼셀 왕궁에 설치할 작품 제작을 의뢰받고, 곤충 과학자의 손자인 그의 인생과 작업에 큰 역할을 해온 재료로 눈을 돌렸다. 그중에서도 이번에는 특히 비단벌레를 사용했는데, 더 구체적으로는 비단벌레 160만 마리의 날개를 썼다. 29명의 조수로 구성된 팀과 함께 브뤼셀 왕궁의 '거울의 방' 천장과 샹들리에 하나를 비단벌레의 날개로 장식해, 각도에 따라 빛깔이 변하는 영롱한 작품 〈환희의 천국(Heaven of Delight)〉을 창조했다. 또한 이 작품에는 벨기에의 논쟁거리인 콩고 식민지 역사와 연관 있는 기린 다리, 절단된 손, 해골 등의 모티프가 사용되었다. 콩고의 소유권을 주장한 국왕 레오폴드 2세의 지시로 지은 왕궁에 딱 맞는 예술적 응수였다.

앤트워프 사진 박물관(Fotomuseum Antwerpen)
Waalsekaai 47, 2000 Antwerp, Belgium

앤트워프에서는 루벤스와 패션 대신 사진

벨기에의 도시 앤트워프는 시각 문화에 관해서라면 루벤스의 회화나 앤트워프 식스(Antwerp Six)라 불리는 패션 디자이너들을 배출함으로써 국제적으로 가장 잘 알려졌지만 다른 분야에서의 성취도 활발하다. 셸드 강변의 창고 건물 지역에 자리한 앤트워프 사진 박물관은 플랑드르 지방과 보다 넓은 세계의 사진을 탐구하고 장려하기 위해 헌신한다. 유럽에서 가장 중요한 사진 관련 아카이브(사진 자체와 장비 둘 다) 중 하나로, 강의와 워크숍도 개최하며 상영관도 두 곳 있다. 관람객을 가장 끌어모으는 것은 기획 전시인데, 스테판 반플레테렌(Stephan Vanfleteren), 해리 그뤼아르트(Harry Gruyaert) 같은 벨기에 거물들의 개인전뿐만 아니라 '사진으로 보는 달의 역사'처럼 진지하지만 재미있는 개괄적 전시와 신진 작가들의 쇼케이스도 함께 열린다. 다양하고 사고에 자극을 주며 열정적이다. 모든 박물관이 이 같으면 좋겠다.

위 브뤼셀 왕궁에 영구 설치된 얀 파브르 〈환희의 천국〉.

오른쪽 후베르트와 얀 반 에이크 〈헨트 제단화〉(1432년 완성).

헨트 제단화(Ghent Altarpiece)
Sint–Baafsplein, 9000 Ghent,
Belgium
sintbaafskathedraal.be

극적인 수난 끝에 복원된, 신비한 어린 양

〈헨트 제단화〉 혹은 〈신비한 어린 양에 대한 경배(Het Lam Gods)〉가 여전히 우리 곁에 있는 것은 기적이다. 수세기 동안 이 그림은 광신도들의 공격을 받고 부서졌으며 전리품으로 몰수되거나 팔렸고, 심지어 나치의 손에 약탈당하기도 했다. 결국 제2차 세계대전 끝에 이르러서야 수복되었고 그 과정이 〈모뉴먼츠 맨〉으로 영화화되었다. 패널 한 장은 끝내 찾지 못했지만 다행히 나머지 18점은 후베르트와 얀 반 에이크 형제가 1432년에 완성한 모습 그대로, 원래 놓여 있던 헨트의 성 바보 대성당(Saint Bavo's Cathedral)에서 볼 수 있다. 7년 동안의 공들인 복원을 거친 후 지금은 그 어느 때보다 기적적으로 보인다. 선명한 색상과 주의를 끄는 섬세함, 조용히 빛나는 보석과 정교한 머리 모양, '신비한 어린 양'의 유난히 인간적인 눈을 목도하는 일은 여전히 놀랍다. 또한 사람과 자연을 그린 반 에이크 형제의 새로운 사실주의 방식은 서양 미술의 판도를 영원히 변화시켰다.

▼알메러의 살아 있는 나무 성당

초록 대성당(The Green Cathedral)
Almere, Netherlands

마리뉘스 부점(Marinus Boezem)의 살아 있는 대지예술 프로젝트인 초록 대성당은 다른 많은 대지예술가의 마초적인 작품보다 더 기발하고 접근성이 좋다. 그 유명한 랭스 대성당을 따라 하듯 178그루의 이탈리아 포플러 나무를 전략적으로 심었다. 1987년 부점이 심은 나무들은 이제 성목이 되어 30미터가량의 높이로 위풍당당하게 솟았고, 가로 50미터, 세로 75미터에 육박하는 공간을 차지한다. 벽돌과 모르타르로 지어진 랭스 대성당처럼 이 초록 대성당 또한 아름답게 고요하며, 바로 근처 참나무와 서어나무 숲에는 이 성당 모양의 빈터가 있어 재미난 대조를 이룬다.

담배 대신 쉬어가는 종이 모자이크

시가 밴드 하우스(Cigar Band House, 폴렌담 민속 박물관 옆)
Zeestraat 41, 1131 Volendam, Netherlands
volendamsmuseum.nl

암스테르담 외곽에 있는 작은 어촌 마을 폴렌담의 은퇴한 수도사인 니코 몰레나르는 1947년부터 엽궐련의 포장 띠(Cigar Band)를 수집하기 시작했다. 포장 띠의 양쪽을 잘라내고 가운데 동그란 부분만 사용해 자신의 집을 장식했는데, 벽, 탁자, 의자까지 세심하게 뒤덮으며 모자이크 연작을 창조했다. 1965년에 사망할 때까지 그렇게 700만 개의 띠를 모았지만 거기서 끝이 아니었다. 그의 이웃인 얀 솜브룩 카스가 이어받아 450만 개를 더 수집했고, 니코가 꿈꿨던 민속예술의 환상 '시가 밴드 하우스'를 완성했다. 총 1,150만 개의 시가 밴드를 사용해 폴렌담의 생활 풍경을 다채로운 모자이크로 만들어낸 것이다. 그리고 아마 외국 방문객을 의식한 듯, 피사의 사탑, 자유의 여신상, 오줌싸개 소년 등 전 세계 관광 명소를 주제로 한 모자이크를 추가했다. 대단한 솜씨다.

헤이그 미술관(The Kunstmuseum Den Haag)

Stadhouderslaan 41, 2517 HV Den Haag, The Netherlands

헤이그에서 대면하는 몬드리안과 추상의 경로

헤이그 미술관에서 어떻게 〈승리의 부기우기(Victory Boogie-Woogie)〉(1944)를 보지 않을 수 있을까? 더구나 그것이 신조형주의를 대표하는 화가이자 추상화의 선구자 피에트 몬드리안의 미완성 유작임을 안다면 말이다. 재즈풍의 제목이 붙은 이 작품은 헤이그 미술관의 세계 최대 몬드리안 컬렉션 중 하나다. 이곳에서는 그의 수많은 기하학적 작품들을 한꺼번에 관람하며 그가 추상으로 향하게 된 독특한 경로에 대한 통찰을 얻을 수 있다. 빨강, 노랑, 파랑의 삼원색만으로 구성된 이 유쾌하고 생기 있는 작품들은 또한 전후 유럽의 평화와 행복을 기원하는 조심스러운 희망을 간결히 반영했다.

왼쪽 마리뉘스 부점 〈초록 대성당〉(1987년에 식목).

위 피에트 몬드리안 〈승리의 부기우기〉(1944).

◀ 마우리츠하위스 미술관의 작은 경이

마우리츠하위스 미술관(Mauritshuis)
Plein 29, 2511 CS Den Haag, The Netherlands

2014년 전까지 미술 애호가들이 암스테르담에서 고흐의 작품을 감상하다가 짬을 내 헤이그의 마우리츠하위스 미술관으로 가서 조용한 즐거움을 맛보던 주된 이유는, 요하네스 베르메르의 명작 〈진주 귀걸이를 한 소녀(Girl with a Pearl Earring)〉(1665년경)와 렘브란트의 〈니콜라스 튈프 박사의 해부학 강의(The Anatomy Lesson of Dr Nicolaes Tulp)〉(1632)를 보기 위해서였다. 그러던 2013년, 소설가 도나 타트의 화제작 『황금방울새』가 출간되었다. 작지만 볼 게 많은 이 평화로운 미술관에는 카럴 파브리티위스(Carel Fabritius)가 1654년에 그린 조그마한 새 그림도 있는데, 타트의 소설은 바로 이 동명의 그림 〈황금방울새(The Goldfinch)〉에 관한 애잔한 이야기다. 소설을 보지 않았더라도 33.5×22.8센티미터의 이 작은 유화는 매혹적으로 다가오며, 특히 벽에 설치된 모이통에 사슬로 묶인 애달픈 새가 입체적 착시를 주는 방식으로 그려져, 네덜란드 황금기 회화 중에서도 독특한 작품으로 꼽힌다. 덧붙여, 이곳의 컬렉션 중에서 150점 이상의 오래된 걸작을 소장하는 프린스 윌리엄 5세 별관도 놓치지 말자.

암스테르담 국립미술관(Rijksmuseum)
Museumstraat 1, 1071 XX
Amsterdam, The Netherlands

네덜란드의 창조성이 결집된 미술관

암스테르담 국립미술관은 베르메르, 얀 스테인, 고흐, 렘브란트 같은 화가들의 중요한 작품을 통해 네덜란드 미술과 공예의 역사를 아름답게 보여준다. 렘브란트의 대형 회화 〈야경(Night Watch)〉(1642)과 베르메르의 〈우유 따르는 여인(The Milkmaid)〉(1660년경)은 이의의 여지가 없는 네덜란드 회화의 황금기 대표작들로, 관람자는 누구나 경의를 표하게 된다. 그밖에 우아한 델프트 블루 도자기 컬렉션이 16~17세기 네덜란드 장인들의 솜씨를 보여주며, 은세공 미니어처, 악기, 유리, 도자기, 인형의 집, 선박 모형 등이 보존되어 오랜 세월 이어져온 네덜란드인들의 창조성을 증명한다.

크뢸러 뮐러 미술관(Kröller–Müller Museum)

Houtkampweg 6, 6731 AW Otterlo, The Netherlands

반 고흐의 삶과 내면을 완벽히 탐구하는 미술관들

네덜란드 역사상 가장 위대한 화가 중 한 명에게 확실한 존경을 표할 수 있는 장소로, 암스테르담의 반 고흐 미술관이 있다. 200점 이상의 유화, 400점 이상의 드로잉, 700통 이상의 편지로 화가의 감정적 상태 변화를 정리해 보여주며, 그의 지난했던 삶과 비극적 죽음 및 작품을 완벽하게 탐구한다. 하지만 이 고통받던 천재의 내면과 작품에 보다 조용히 다가가길 원한다면, 헬데를란트에 있는 크뢸러 뮐러 미술관이 좋다. 세계에서 두 번째로 큰 컬렉션을 통해 90점의 회화와 180점 이상의 드로잉을 고요한 환경에서 관조하고 즐기는 특별한 경험을 할 수 있으며, 피에트 몬드리안, 파블로 피카소, 클로드 모네, 조르주 쇠라 같은 비슷한 시대 화가들의 최상급 작품들까지 감상할 수 있다. 게다가 바깥 부지에는 유럽 최대의 조각 정원 중 하나가 미술관을 에워싸고 있고 거기에는 장 뒤뷔페의 놀라운 조각과 이에 못지않게 놀라운 건축가 게리트 리트벨트의 1960년대 파빌리온도 있다.

왼쪽 카럴 파브리티위스 〈황금방울새〉 (1654).

아래 크뢸러 뮐러 미술관의 리트벨트 파빌리온 내부에서 본 풍경.

베를린 구국립미술관(Alte Nationalgalerie)

Bodestrasse 1–3, 10178 Berlin, Germany

독일 낭만주의 풍경화의 굴곡진 역사

카스파르 다비트 프리드리히의 명성은 얼마나 파란만장했는지 모른다. 처음에는 세계에서 가장 뛰어난 낭만파 풍경 화가로 여겨졌지만 사후에는 잊혔고, 20세기에 재조명되나 했더니 나치가 마음에 들어했다는 이유로 비난받다가, 마침내 20세기 후반이 되어서야 그의 표현성 풍부한 스타일과 상징주의의 활용에 대해 새롭게 인정받는 재평가가 이루어졌다. 독일 회화의 보다 넓은 고전으로서 그의 작품이 자리 잡은 맥락을 보려면 베를린 구국립미술관으로 가야 한다. 이곳의 〈참나무 숲속의 수도원(Abtei im Eichwald)〉(1809~1810), 〈해변의 수도승(Der Mönch am Meer)〉(1808~1810), 〈바다 위 월출(Mondaufgang am Meer)〉(1822), 〈달을 바라보는 남녀(Mann und Frau den Mond betrachtend)〉(1824년경. 사뮈엘 베케트의 『고도를 기다리며』에 영감을 준 것으로 추정된다)는 이 뛰어난 독일 낭만주의 화가의 특징인 외로움, 고독, 어둠, 필연적 죽음에 대한 은유를 잘 보여준다.

위 카스파르 다비트 프리드리히 〈참나무 숲속의 수도원〉(1809~1810).

오른쪽 1993년 노이에 바헤에 설치된 케테 콜비츠 〈죽은 아들을 안고 있는 어머니〉의 한 버전.

현대적 감성으로 복원되는 모더니즘 건축의 거장

베를린 신국립미술관이 순환 전시하는 인상적인 근대 작품 컬렉션은 독일 표현주의에 중심을 두는데, 에른스트 루트비히 키르히너, 막스 베크만, 오토 딕스를 한 번에 볼 수 있다. 하지만 아마 이들을 소장한 건물 자체야말로 이곳의 가장 흥미로운 예술 작품일 것이다. 루트비히 미스 반데어로에가 설계해 1968년 개관한 이 미끈한 유리 박스는 그의 업적의 완벽한 표본이다. 또한 바닥을 희롱하는 조명과 천장에서 변화하는 붉은 LCD 선들로 댄 플래빈에 필적하는 조명 설치미술을 창조하기도 했다. 하지만 이 책을 집필하는 현재는 문을 잠시 닫은 채 영국 건축가 데이비드 치퍼필드에 의해 복원에 초점을 둔 현대화 작업을 진행하고 있다. 재개관하고 나면 반짝이는 유리 벽면과 강철 기둥과 원래의 설비는 처음 그것들이 과거의 플라워 파워(Flower Power) 세대에게 그랬듯이 현재의 젊은이들에게도 여전히 미래 지향적으로 보일 것이다.

▶ 추모관이 된 베를린 군사시설 내 모자상

노이에 바헤(Neue Wache)
Unter den Linden 4, 10117 Berlin, Germany

19세기에 독일 신고전주의 양식으로 지어진 베를린(프로이센)의 군사시설 노이에 바헤(새로운 경비대)는 1931년 이래 네 번에 걸쳐 서로 다른 추모관으로 전용되었다. 현재의 추모관 내부에는 조각 작품이 하나 놓여 있는데, 건축물 자체에서부터 망자들이 느껴질 것 같은 다른 추모관들보다도 더욱 연민과 슬픔의 실감을 불러일으키는 듯하다. 이 작품이 둥글게 뚫린 천창 아래 놓여 악천후에 노출됨으로써(제2차 세계대전 중 민간의 고통을 상징한다) 그 취약성을 고스란히 드러냈기 때문이다. 케테 콜비츠의 〈죽은 아들을 안고 있는 어머니(Mother with her Dead Son)〉는 피에타 형식의 작품으로, 어느 정도는 그녀 아들 페터의 제1차 세계대전 중 죽음이 계기가 되었다. 콜비츠는 아들이 세상을 뜬 기일(1937년 10월 22일)에 훨씬 작은 크기의 버전으로 조각 작업을 시작했다. 이곳은 작품 및 장소의 역사가 모두 흥미로우므로 방문 전에 정보를 먼저 읽어보자. 누구라도 방문할 가치가 있는 곳이다.

후기 신고전주의 기차역에 소장된 현대미술

함부르거 반호프 현대미술관
(Hamburger Bahnhof)
Invalidenstrasse 50–51, 10557
Berlin, Germany

베를린에 있는 함부르거 반호프 현대미술관은 한때 반호프, 즉 기차역이었다. 함부르크와 베를린을 잇는 철도의 종착역으로 문을 연 지 150년이 지난 1996년에 미술관으로 개조되었지만, 파리의 오르세 미술관과는 달리 1960년 이후의 현대미술 작품들만을 모아놓은 곳이다. 댄 그레이엄(Dan Graham), 신디 셔먼(Cindy Sherman), 카타리나 프리치 등 20세기 후반의 작품을 열성적으로 수집한 프리드리히 크리스티안 플리크(Friedrich Christian Flick)의 컬렉션을 2004년부터 장기간 대여받아 더욱 강력해진 소장품들은 후기 신고전주의 건물과 뚜렷한 대조를 이루면서도 어우러져, 유럽에서 가장 절충적인 현대미술관을 구현한다.

독일의 바우하우스 100주년 기념 사업

임시 바우하우스 아카이브/디자인 미술관(Temporary Bauhaus–Aarchiv/Museum für Gestaltung)
Knesebeckstrasse 1–2, Berlin–Charlottenburg, Germany

2019년은 바우하우스 설립 100주년이었고 독일은 이 세계적으로 영향력 있는 아방가르드 운동을 기념해 데사우, 바이마르, 베를린에 새로운 미술관을 개관하거나 착공했다. 베를린의 바우하우스 아카이브/디자인 미술관도 곧 새로운 건물과 함께 공개될 것이며 발터 그로피우스의 상징적인 건물도 대대적인 보수공사를 거치면, 바우하우스의 역사에 대한 세계 최대 자료 컬렉션에 새 연구 아카이브와 라이브러리가 추가될 예정이다. 그 전까지는 '임시 바우하우스 아카이브'에서 볼 수 있다.

픽셀화된 대성당의 스테인드글라스

쾰른 대성당(Cologne Cathedral)
Domkloster 4, 50667 Cologne, Germany

13세기에 지어진 쾰른 대성당은 제2차 세계대전 당시 연합군에 의해 70번 이상 폭격을 받았지만 쾰른 대부분이 폐허가 된 후에도 기적적으로 살아남았다. 그 와중에 중세에 제작된 많은 창문을 다른 곳으로 옮겨 보관했지만, 남쪽 측랑의 창문을 비롯한 일부는 폭격으로 잃었다. 2007년에 그 창문들을 다시 디자인하기로 했고 불가지론자인 미술가 게르하르트 리히터가 작업을 맡았는데, 모든 가톨릭 신자가 환영하지는 않았겠고 실로 반대도 많았지만 그럼에도 절묘한 선택이 되었다. 처음 구상에 애를 먹은 그는 추상적인 디자인을 적용하기로 결정했다. 성당의 다른 창문들에서 추출한 72가지 색으로 이루어진 25.8제곱센티미터 크기의 수공예 유리 조각들, 일명 '픽셀' 1만 1,500개가 컴퓨터 프로그램으로 무작위 배치되었고, 그 결과, 세속과 종교, 중세와 현대를 잇는 만화경 예술의 걸작이 탄생했다. 맑은 날 방문해보자.

오른쪽 조반니 바티스타 티에폴로와 그의 아들이 그린 레지덴츠 궁전 계단통의 찬란한 천장 프레스코화.

레지덴츠 궁전(Würzburg Residenz)
Residenzplatz 2, 97070 Würzburg,
Germany

궁전 천장에 펼쳐진 18세기 유럽의 세계관

독일 바이에른의 북쪽 끝 뷔르츠부르크에 있는 18세기 바로크 양식의 레지덴츠 궁전은 아낌없는 금박 장식에 로코코 요소가 더해져 극도로 화려하다. 그 웅장한 만듦새에 걸맞게 '황제의 방'과 거대한 계단통의 천장에는 베네치아 화가인 조반니 바티스타 티에폴로와 아들 지안도메니코의 찬란한 프레스코화가 그려졌다. 우화적이며 역사적인 장면들, 신화와 현실 세계에 대한 화려하고 환상적인 묘사는 그리스 신들, 님프, 하늘을 나는 말부터 코끼리 무리, 피라미드, 악어 등 세계 자연과 문명들의 다양한 상징으로 가득 차 있으며 18세기 유럽의 독특한 물질적 · 문화적 세계관을 구성한다.

궁전 천장에 펼쳐진 18세기 유럽의 세계관

바이에른에 모인, 격동의 시기 아프리카 모더니즘

바이에른의 대학 도시 바이로이트의 중심에 있는 이발레바하우스는 뜻밖에도 전통적인 바로크 건축물 안에 아프리카, 아시아, 태평양의 근현대 시각예술을 소장한다. 울리 바이어(Ulli Beier)가 설립한 이곳의 흡인력 있는 컬렉션은 20세기 창조성의 잊기 쉬운 측면을 탐색할 수 있는 귀한 장소다. 1960년대 오쇼그보 예술가들과 나이지리아의 은수카 학파(Nsukka School)의 결과물을 중심으로 수단, 모잠비크, 탄자니아, 콩고민주공화국, 아이티, 인도를 포함한 20세기 아프리카 모더니즘 작품들이 모여 있다. 이곳이 특별한 이유는 격동의 시기의 식민 및 탈식민과 관련된 예술을 볼 드문 기회를 제공하고, 많은 아프리카 국가의 독립이 절정에 달했던 때 예술가들의 반응에 관람자도 참여하며, 식민적 · 탈식민적 전유에 대해 여러 흥미로운 질문을 제기할 수 있기 때문이다.

스위스에 다시 울리는 조각가 팅겔리의 음악

파리의 퐁피두 센터에 가봤다면 장 팅겔리의 작품이 친숙할 것이다. 그가 아내이자 동료 예술가 니키 드 생팔과 함께 만든 〈스트라빈스키 분수(Stravinsky Fountain)〉(1983)는 센터 밖 광장을 장난스럽게 장식한다. 하지만 그의 소리 조각 작품인 〈메타 하모니들(Méta Harmonies)〉(1978~1985)은 단 4점만 제작된 탓에 그보다 덜 알려졌다. 고철과 생뚱맞은 주운 물건들로 심혈을 기울여 제작한 이 거대한 작품들은 시간이 지나면서 쇠락해 점점 보기 힘들어졌고, 실제 작동하는 소리를 듣기는 더욱 힘들어졌다. 하지만 팅겔리 미술관에서는 38년간 작동하다가 멈춰야 했던 〈메타 하모니 2(Méta Harmonie II)〉(1979)를, 예술 연구 기관인 샤울라거(Schaulager)의 세심한 보수 작업을 거쳐 2018년에 재설치했고, 이 작품이 자아내는 온전한 하모니를 (때때론 불협화음도) 다시 즐길 수 있게 되었다. 이 작품은 최고로 유쾌한 조각가의 멋진 컬렉션 중에서도 정점을 이룬다.

스위스 미술계의 큰손 맛보기

아트 바젤(Art Basel)
Switzerland

미술 박람회는 미술계의 최신 경향을 습득하고 현대미술에 대한 전망을 얻을 수 있는 훌륭한 수단으로, 가이드 투어와 강연, 행사 등도 함께 개최된다. 아트 바젤은 그 원형 중 하나이며, 탄탄한 기획력으로 1970년 시작되어 이제는 마이애미비치와 홍콩에서도 매년 개최됨으로써 수출력도 충분히 입증되었다. 스위스 바젤에서 열리는 본래의 박람회는 마치 발전소가 된 듯 행사 기간 내내 도시 전체가 최고의 전시들을 유치한다. 박람회 일환으로 설치된 갤러리 부스 300곳 외에도 방문해 볼 만한 주요 미술관이 37군데 있으며 저마다 큰 볼거리를 제공한다. 위성 박람회들도 방문 목록에 추가해보자. 리스테(Liste)는 '젊은 세대' 갤러리 부스 70곳을, 포토 바젤(Photo Basel)은 약 30곳을 선보이며, 볼타(Volta)는 '발견'에 중점을 둔다. 쉴 틈이 없다. 계속 움직여야 하니 최신 유행하는 운동화를 신자.

▲스위스의 목가적 예술 산책

바이엘러 재단 미술관(Fondation Beyeler)
Baselstrasse 101, CH−4125 Riehen, Switzerland

바젤 외곽의 리헨 지역에 펼쳐진 구릉지 꽃밭 가운데 렌초 피아노가 설계한 바이엘러 재단의 미술관이 아름답게 서 있다. 튈링거 언덕을 향해 뻗은 옥수수밭과 포도 덩굴이 한눈에 내다보이는 유리 벽면은 계속 시선을 끌어당기며, 관람객이 다시 실내로 눈을 돌릴 때 주변의 작품을 한층 아름답게 만든다. 파블로 피카소, 폴 세잔, 마크 로스코, 마르크 샤갈, 빈센트 반 고흐를 포함해 20세기 가장 중요한 화가들의 작품이 전시된 한편, 열렬한 미술 수집가이자 딜러이던 힐디와 에른스트 바이엘러 부부는 아프리카, 알래스카, 오세아니아의 민속예술도 다양하게 수집했다. 또한 최근에는 터시타 딘, 루이즈 부르주아, 올라퍼 엘리아슨, 제니 홀저 같은 예술가들의 작품도 지속적으로 입수하고 있다. 그러므로 이곳에서는 늘 새롭고 멋진 볼거리와 함께 그 너머로 변화하는 계절과 햇빛의 광경 또한 보장받게 된다.

장 뒤뷔페가 수집한
스위스의 아웃사이더 예술

아르 브뤼 미술관(Collection de l'art Brut)
Avenue Bergières 11, 1004 Lausanne, Switzerland

화가 장 뒤뷔페는 아웃사이더 예술 혹은 아르
브뤼의 열렬한 애호가였는데, 그의 정의에 따
르면 그것은 "미술 문화에 오염되지 않은, 즉
모방이 적거나 없어서 고전 미술의 진부한 틀
이나 유행하는 미술이 아니라 예술가 자신의
깊이에서 모든 것을 끌어낸 작가에 의해 제작
된 작품"이다. 1945년부터 그는 사회 주변부
로 밀려나거나 격리된 예술가들의 작업을 수
집하기 시작했는데, 그들 상당수가 정신병원
입원자였다. 수십 년이 흘러 1971년 로잔에 기
증된 수집품으로 이뤄진 아르 브뤼 미술관은
작가 133명의 작품 5,000점으로 시작해 현재
는 작가 1,000명의 작품 7만 점 이상을 소장하
고 있으며 우리 안에 내재된 예술가의 상상력,
잠재된 기술, 표현력을 옹호하는 극히 매혹적
인 실체로 남아 있다.

오른쪽 아돌프 뵐플리 〈하트 모양의 로잘리 가시 왕관(Couronne
d'épines de Rosalie en forme de coeur)〉(1922).

12세기 수도원과 양조장에서 들이켜는 21세기의 경이

주슈 미술관(Muzeum Susch)
Sur Punt 78, 7542 Susch, Switzerland

아기자기한 알프스 마을에서 최첨단 예술을 기대하지
는 않겠지만, 주슈 미술관의 모든 것은 예상 밖이다. 폴
란드의 사업가이자 미술 수집가인 그라지나 쿨치크
(Grażyna Kulczyk)가 설립한 이곳은 12세기 수도원과 양조
장이던 공간을 사용하며, 뒷산 일부에 구멍을 파서 만
든 전시장도 있다. 여성 예술가들에 확고한 초점을 둔
이 미술관은, 2019년 개관전 ≪여자들을 보는 남자들
을 보는 여자(A Woman Looking at Men Looking at Women)≫에
서 '다양한 측면에서 여성스러움의 개념'을 탐구한다
는 목표에 명시했듯이 제대로 독특하다. 상당수가 여성
인 개념미술가들의 탁월한 장소 특정적 영구 설치 작
품 중에는 헬렌 채드윅(Helen Chadwick)의 〈소변 꽃들(Piss
Flowers)〉(1991)이 있는데, 커다란 에델바이스처럼 보이는
이 청동 작품은 그녀가 눈 속에 소변을 누고 생긴 자국
을 본뜬 것이다.

▲밀라노 수도원에서 즐기는 최고의 만찬

최후의 만찬(Museo del Cenacolo Vinciano)
Piazza Santa Maria delle Grazie 2, 20123 Milan, Italy

이 예술 체험은 기다리는 시간과 지불하는 입장료 이
상의 가치가 있으므로 미리미리 예약하자. 감히 말하건
대, 15세기에 산타 마리아 델레 그라치에 성당 수도원
의 식당 벽에 그려진 레오나르도 다빈치의 〈최후의 만
찬〉은 오직 이것만 보기 위해 밀라노 여행을 갈 가치가
있는 걸작이다. 일단 그곳에 들어서면 장엄한 벽화를
구석구석 감상할 충분한 시간이 주어진다. 만약 댄 브
라운의 소설 『다빈치 코드』의 팬이라면 그리스도의 왼
쪽에 앉은 사도가 정말 막달라 마리아인지 살펴볼 수
도 있겠다. 피렌체의 산타 아폴로니아 수녀원에 있는
안드레아 델 카스타뇨가 그린 〈최후의 만찬〉(1450년경)과
스타일이 어떻게 다른지 비교해볼 좋은 기회이기도 하
다. 자세, 몸짓, 표정을 통해 '영혼의 움직임'을 전달하려
했던 레오나르도는 천상의 탈세속적 작품을 창조한 반
면, 카스타뇨는 단호히 자연주의적인 작품을 완성했다.

관람자와 예술가의 공생을 보여주는 무단 점거 미술관

로마 근교, 예전에는 살라미 공장 '메트로폴리츠'이던 곳에 소위 '메트로폴리치안'이라 불리는 약 200명의 무단 점거자들이 산다. 70명의 아이들도 포함된 이들은 전 세계에서 온 이민자들로, 큐레이터 조르조 데 피니스(Giorgio de Finis)가 설립한 '타인과 타지역을 위한 메트로폴리츠 미술관'에 거주하며 일한다. 데 피니스는 2011년 이곳에서 행사와 공연을 조직하기 시작했으며, 10년째인 현재에는 전 세계에서 온 300명이 넘는 예술가들의 벽화, 회화, 장소 특정적 설치 작품이 축적되었다. 그중에는 아주 유명한 사람도 있는데, 미켈란젤로 피스톨레토 역시 이곳에서 작품을 선보였다. 관람자와 예술가의 공생적 본질을 강력하게 보여주는 이곳에서 무단 점거는 비록 불법이지만, 이 공간을 찾는 방문자들이 모종의 합법성을 부여함으로써 거주자들도 어느 정도 보호를 받아 퇴거당하지 않는 셈이다.

왼쪽 레오나르도 다빈치 〈최후의 만찬〉
(1495~1498).

아래 무단으로 점거된 공장이 예술 공간으로
변모한 '타인과 타지역을 위한 메트로폴리츠
미술관'.

로마 최고의 종교미술을 보유한 성당들

바티칸시국은 시스티나 성당, 바티칸 박물관, 피나코테카 바티카나 같은 곳에 세계 최고의
기독교미술을 보유한다. 하지만 이 성스러운 도시국가 너머에 있는 로마의 더 고요한 종교적
공간에서야말로 종교미술의 힘과 위엄을 진정으로 이해할 수 있다. 그 최고를 찾아가보자.

산타 마리아 델라 비토리아
Santa Maria della Vittoria

베르니니의 〈성 테레사의 법열(Ecstasy of Saint Teresa)〉(1647~
1652)은 스페인 가르멜회의 수녀 아빌라의 테레사가 천사
를 접하고 겪은 종교적 황홀경의 순간을 표현한다. 이 조
각상이 주는 성적 관능미는 여전히 꽤나 충격적이다.

산 프란체스코 아 리파
San Francesco a Ripa

베르니니의 1674년 조각상 〈복녀 루도비카 알베르토니
(Beata Ludovica Albertoni)〉는 테레사 조각상보다 더욱 자극적
이다. 예상하겠지만, 이 여성의 명백한 황홀경 상태는 베
르니니의 작품 중 가장 큰 논란을 불러일으켰다.

산 피에트로 인 빈콜리
San Pietro in Vincoli

이곳으로 미켈란젤로의 독특한 조각상 〈모세(Moses)〉(1513)
를 보러 가자. 모세 머리에 뿔이 달려 있는데, '빛줄기'가
나왔다는 성경 구절이 '뿔'로 오역된 적이 있기 때문이다.

산타 마리아 인 트라스테베레
Santa Maria in Trastevere

이곳은 이미 퍽 유명한데, 성모 마리아의 삶을 경탄스레
묘사한 피에트로 카발리니의 13세기 모자이크는 인파에
치일 가치가 있다. 좀 더 비잔틴 양식에 가까운 모자이크
는 산 클레멘테(San Clemente)와 산타 코스탄자(Santa Costanza)
성당에서 볼 수 있다.

산티 콰트로 코로나티
Basilica of Santi Quattro Coronati

이 12세기 봉쇄 수도원은 어떤 기준으로 봐도 아름답다. 성
실베스테르 경당의 믿을 수 없을 만큼 생생한 13세기 프레
스코화들을 포함해 진정으로 굉장한 공간을 보여준다.

산타 체칠리아 인 트라스테베레
Santa Cecilia in Trastevere

9세기 모자이크, 13세기 피에트로 카발리니의 프레스코
화, 스테파노 마데르노의 유명한 17세기 세실리아 조각상
은, 이 말도 안 되게 아름다운 성당의 자랑거리 중 일부에
불과하다.

산타 프라세데
Santa Prassede

외관은 별것 없어 보이지만, 녹슨 보석 상자 같은 이 9세기 성당의 내부는 프레스코화와 모자이크들로 반짝인다. 세계적으로 유명한 산타 마리아 마조레 대성전(Basilica Papale di Santa Maria Maggior)에서 2분 거리다.

산 로렌초 푸오리 레 무라
San Lorenzo fuori le Mura

이 5세기 성당의 외부에는 13세기 모자이크가 있고, 내부에는 258년 순교한 성 로렌초의 삶을 묘사한 프레스코화가 있다.

산 루이지 데이 프란체시
San Luigi dei Francesi

이 성당에서는 그 유명한 콘타렐리 경당(Contarelli Chapel)으로 가서 카라바조의 〈성 마태오의 생애(St Matthew Cycle)〉 3부작(1599~1602)을 본 후에 폴레트 경당(Polet Chapel)으로 가서 도메니키노의 프레스코 연작 〈성 세실리아의 생애(Histories of Saint Cecilia)〉(1612~1615)를 보자. 156쪽 참고

산타 고스티노
Sant' Agostino

이곳에 카라바조의 표현력 넘치는 〈로레토의 성모(Madonna di Loreto)〉(1604)를 보러 가자. 또한 라파엘의 프레스코화 〈예언자 이사야(Prophet Isaiah)〉(1512), 네로를 붙잡고 있는 아그리피나 조각상에 기초한 것으로 추정되는 자코포 산소비노의 〈파르토의 성모(Madonna del Parto)〉(1518)도 놓치지 않기를 바란다.

산토 스테파노 로톤도
Santo Stefano Rotondo

희귀한 7세기 모자이크와, 고문당하는 순교자들을 묘사한 34점의 16세기 프레스코화들이 이 독특한 원형 교회 안에 전시되어 있다.

산타 마리아 소프라 미네르바
Santa Maria sopra Minerva

판테온에서 몇 걸음 떨어진 이 보기 드문 로마 고딕 양식의 성당은, 황금 별들이 총총한 새파란 천장부터 필리피노 리피의 프레스코화까지 색채의 향연이다. 미켈란젤로와 베르니니(성당 앞 코끼리)의 조각상도 있다.

산타 마리아 델 포폴로
Santa Maria del Popolo

이 소박한 바실리카 성당 안에는 엄청난 작품들이 있다. 카라치의 〈성모승천(Assumption of the Virgin)〉(1601) 양옆으로 카라바조의 〈성 바울의 개종(Conversion of Saint Paul)〉(1600)과 〈성 베드로의 십자가형(Crucifixion of Saint Peter)〉(1601)이 있으며, 라파엘, 도나토 브라만, 베르니니, 핀투리키오의 회화들도 있다.

다음 쪽 산 스테파노 로톤도 알 첼리오 성당의 중앙 제단.

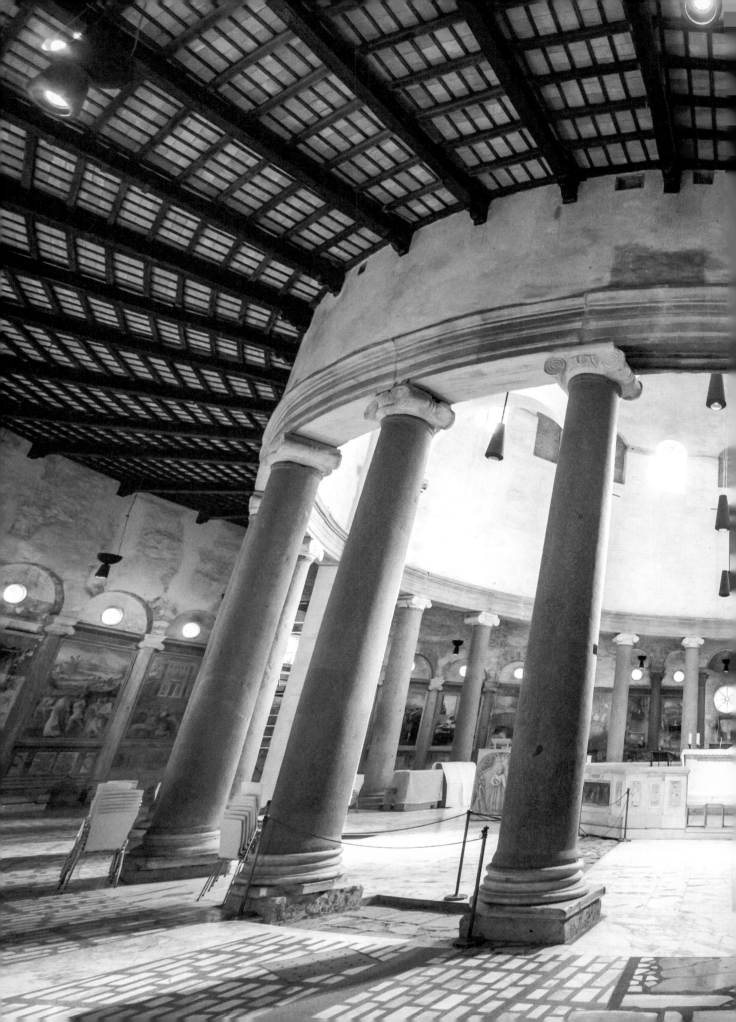

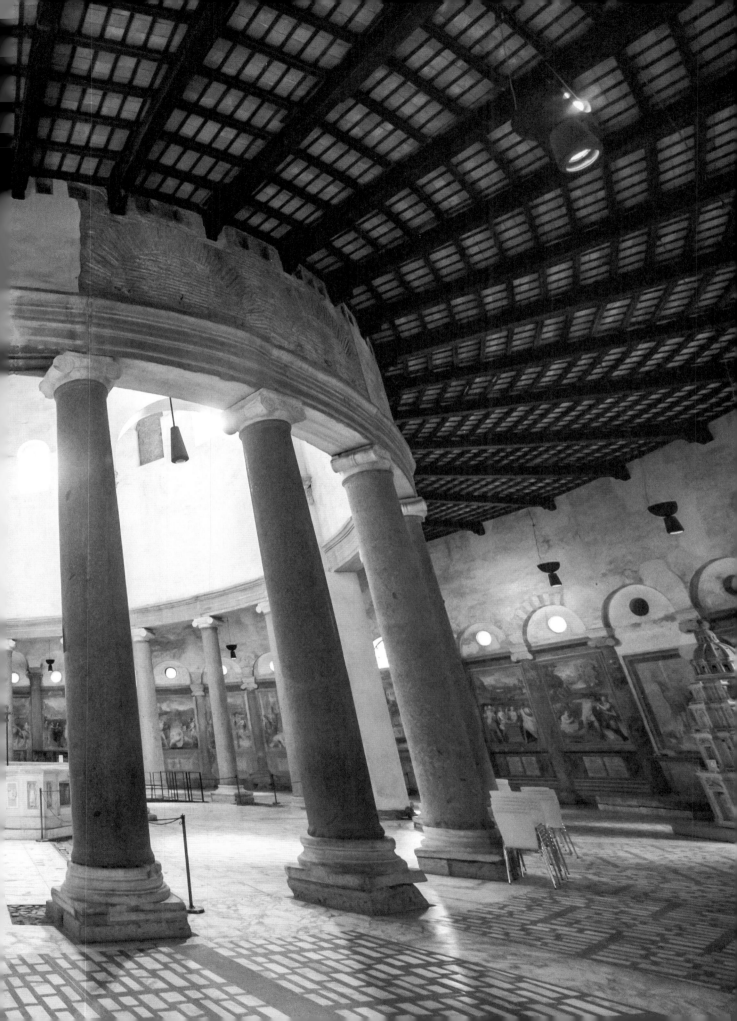

▶시스티나 성당을 나와서 목을 잠시 쉬게 하는 시간

바티칸 미술관(Vatican Museums)
00120 Vatican City, Italy

시스티나 성당의 인기에 묻힐 때가 많지만, 바티칸 미술관의 근대미술 컬렉션은 거기에 당연하게 내포된 종교적 주제를 넘어서는 작품들의 모던한 감성에 기분 좋게 놀라게 한다. 이쪽에는 빈센트 반 고흐가 1890년 죽기 직전에 그린 감탄스러운 〈피에타(Pietà)〉가 있는가 하면 저쪽에는 디에고 벨라스케스의 〈교황 인노첸시오 10세의 초상(Portrait of Innocent X)〉(1650)을 재해석한 프랜시스 베이컨의 작품이 있다. 전투적 무신론자이던 베이컨은 그 작품을 숭배했지만 로마에 여러 번 방문하면서도 직접 보러 간 적이 없다는 사실은 잘 알려져 있다. 대신 엽서에 있는 그림을 보며 수없이 다시 작업했다고 한다. 어쨌든 바티칸의 근대미술 컬렉션 중 압권은 앙리 마티스 전시실이자 경당인데, 방스의 로제르 성당(135쪽)의 계획 단계에서 그려진 대축척 예비 스케치가 있다.

산 루이지 데이 프란체시 성당(San Luigi dei Francesi)
Piazza di S Luigi dei Francesi, Rome, Italy

카라바조가 그린 마테오의 계시, 복음, 순교

나보나 광장(Piazza Navonna)과 판테온의 중간 지점에는 프랑스 성당인 산 루이지 데이 프란체시가 있는데, 그곳의 조그만 콘타렐리 경당에는 카라바조의 장엄한 3면 제단화(1599~1600)가 있다. 성 마태오의 삶을 그린 〈부르심(The Calling)〉, 〈성 마태오와 천사(St Matthew and the Angel)〉, 〈순교(The Martyrdom)〉 세 작품이 모여 한마디로 걸작을 이룬다. 첫 그림에서, 마태오를 선택하는 그리스도의 (미켈란젤로 스타일로 늘어뜨린) 손을 빛줄기가 비켜 가고, 마태오는 "누구요, 나요?"라고 말하는 듯하다. 〈성 마태오와 천사〉에서는 복음을 적고 있는 마태오를 천사가 지켜본다. 이 작품을 카라바조는 두 번 그렸다. 처음 그린 것은 지나치게 '사실적'이라는 이유로 거부당했는데, 무식해 보이는 성 마태오에게 천사가 일일이 알려주는 듯 묘사하는 바람에 성당에 걸맞을 만큼 '성스럽지' 못했던 것이다! 안타깝게도 첫 그림은 제2차 세계대전 때 소실되었다. 마지막으로 〈순교〉는 명암을 표현하는 구성이 일품이다(카라바조 자신의 얼굴도 그려 넣었다).

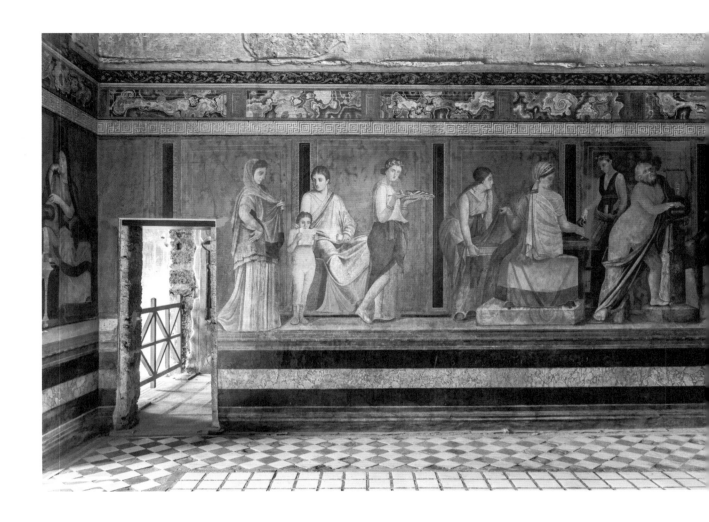

밀교의 저택(Via Villa dei Misteri)
Pompeii, Italy

폼페이 유적과 밀교의 저택 벽화들

폼페이 유적은 정말 경이롭다. 기원후 79년 베수비오 화산이 폭발했을 때 이 로마 제국의 소도시에 거주하던 약 2,000명의 끔찍한 죽음을 소름 끼치도록 생생하게 보존한 공예품, 거리, 광장 등 기억에 남는 볼거리가 많지만, 예술적으로 가장 인상적인 것은 밀교의 저택에 그려진 프레스코화들이다. 고대 로마 회화에서 가장 잘 보존된 작품 가운데 하나인 이 벽화들이 특별하게 느껴지는 이유는 불가해한 그림의 주제 때문인데, 한 여인이 포도주의 신 바쿠스 밀교에 입회하는 의식을 그렸다는 견해가 일반적이지만 다른 설들도 있다. 비록 의미와 상징에 대해서는 논쟁 중일 망정, 만족과 갈망에서부터 공포와 당혹에 이르는 풍부한 표정을 보여주는 인물들을 그린 화가들의 기술과 솜씨는 이론의 여지가 없다.

왼쪽 빈센트 반 고흐 〈피에타〉(1890).
위 밀교의 저택 프레스코화. 바쿠스 밀교에
입회하는 신부를 그린 것으로 추정된다.

◀ 나폴리 지하철의 땅 밑 예술

이탈리아 나폴리의 여기저기

anm.it

나폴리 하면 폼페이와 고전 미술을 떠올리기 쉽겠지만, 꼭 그래야 하는 건 아니다. 이 도시는 '예술 지하철역' 사업을 추진했는데, 창의적이며 독창적인 결과를 내고 있다. 지하철 노선 여기저기에 걸쳐 알레산드로 멘디니, 아니쉬 카푸어, 가에 아울렌티, 야니스 쿠넬리스, 카림 라시드, 솔 르윗을 비롯한 국제적인 예술가, 디자이너, 건축가들이 지하철역을 꾸미고 있는 것이다. 그중 톨레도 역의 파격적 보랏빛 공간은 스페인 건축가 오스카르 투스케츠 블랑카(Oscar Tusquets Blanca)가 물과 빛을 주제로 창조해냈다. 이 사업은 미술 평론가이자 전 베네치아 비엔날레 감독인 아킬레 보니토 올리바(Achille Bonito Oliva)의 기획으로 시작되었으며, 남아프리카공화국 예술가인 윌리엄 켄트리지(William Kentridge)의 모자이크 2점과 로버트 윌슨(Robert Wilson)의 조명 패널을 비롯해 프란체스코 클레멘테(Francesco Clemente), 일리야와 에밀리아 카바코프(Ilya and Emilia Kabakov), 시린 네샤트(Shirin Nehsat), 올리비에로 토스카니(Oliviero Toscani) 등의 작품을 포함한다.

카포디몬테 미술관(Museo e Real Bosco di Capodimonte)
Via Miano 2, 80131 Naples, Italy

어둠과 피의 복수, 바로크 화가의 자화상

이 책을 집필하는 현재, 런던 국립미술관에 소장된 2,300점이 넘는 회화 중 여성이 그린 작품은 고작 21점이다. 그중에 아르테미시아 젠틸레스키의 〈알렉산드리아의 성 카타리나로 분한 자화상(Self-Portrait as St Catherine of Alexandria)〉(1615~1617년경)이 포함된다는 사실은 17세기 바로크 화가로서 그녀의 지위를 짐작케 한다. 그녀의 파란만장했던 삶(10대에 강간당한 일을 포함해)은 작품 활동에 큰 영향을 미쳤고, 〈홀로페르네스의 머리를 베는 유디트(Judith Slaying Holofernes)〉(1610)에서와 같이 종종 강한 여성을 그림의 주인공으로 묘사했다. 어둠과 피로 범벅된 이 그림에서 두 여성이 남자를 누르고 그중 한 명이 목을 베는데, 많은 이들이 전기적으로 해석해 젠틸레스키가 강간범에게 가차 없는 복수를 하는 자화상으로 보았다. 그저 추측일지라도 이 여성 화가의 솜씨와 창조적 이야기꾼으로서의 능력에는 의심의 여지가 없다. 이 작품은 그녀가 20년 이상 거주하며 작업한 나폴리의 카포디몬테 미술관에 소장되어 있다.

위 나폴리의 톨레도 역.
오른쪽 티치아노 〈우르비노의 비너스〉 (1534).

우피치 미술관(Uffizi Gallery)
Piazzale degli Uffizi 6, 50122
Florence, Italy

중세의 미술 혁신, 우피치 미술관의 작품들

방이 101개인 이 미술관에 메디치 가문이 남긴 1,500여 작품 중에는 500년에 걸쳐 예술의 역사와 여정을 지금과 같이 만들어낸 근본적이고 혁신적인 걸작들이 있다. 고를 것이 많은데, 성가족 양옆으로 젊은 남자들의 나체가 완벽한 배경을 이루는 극히 귀한 패널 회화인 미켈란젤로의 〈도니 톤도(Doni Tondo)〉(1506~1508년경)와 파르미자니노의 〈목이 긴 성모(Madonna with the Long Neck)〉(1534~1535)는 구성, 원근법, 형태에 있어서 꽤나 급진적인 접근을 보여준다. 하지만 아마도 두드러지는 것은 티치아노의 〈우르비노의 비너스(Venus of Urbino)〉(1534)가 아닐까 싶다. 당시에는 매우 충격적인 작품으로 여겨졌지만, 그 명백한 에로티시즘과 노골적인 성애의 표현은 오랜 유산이 되어 이후의 예술 관행으로 이어졌다.

브란카치 경당(Brancacci Chapel)

Piazza del Carmine, 50124
Florence, Italy

미켈란젤로가 모사하며 공부한 젊은 거장

산타 마리아 델 카르미네 성당(Santa Maria del Carmine)에 있는 브란카치 경당의 프레
스코화들은 마사초, 마솔리노, 필리피노 리피 세 화가가 그렸는데, 누구의 공헌으
로 예술의 방향이 정해지고 수백 년간 후세대 화가들에게 영향을 미쳤는지는 의
심의 여지가 없다. 젊은 시절의 미켈란젤로만 해도 이 경당에 있는 마사초의 작품
을 모사하며 실력을 연마한 많은 화가 중 하나였다. 1425년경 성 베드로의 이야
기에 대한 그림부터 시작해 이곳의 모든 작품이 매혹적이지만, 〈에덴동산에서의
추방(Expulsion from the Garden of Eden)〉(1425)은 조각 작품 같은 극적인 존재감, 색채의
구획들, 과학적 원근법으로 구성된 형상들, 자연광과 그림자의 연출이 다층적인
작품으로, 극적인 상황과 감정을 고조시키는 육체적 사실주의와 자연주의는 미술
에 매우 새로운 무언가를 가져왔다. 그러한 마사초가 27세에 요절하자 리피가 작
품을 완성했다.

두오모 박물관(Museo del Duomo)

Piazza del Duomo, 50122 Florence, Italy

museumflorence.com

두오모 대성당이 아닌 두오모 박물관으로 가야 하는 이유

피렌체에 살짝 숨어 있는 두오모 박물관은 필리포 브루넬레스키의 걸작인 대성당의 둥근 지붕, 즉 두오모를 위해 설립되었지만 그 그늘에 가려질 때가 많다. 많은 사람이 이곳에 로렌초 기베르티의 (질소로 보존된) 조각 〈천국의 문(Gates of Paradise)〉(1425~1452) 진품을 보기 위해 온다. 물론 이 작품도 장관이지만 그 외에도 볼 것이 매우 많다. 미켈란젤로가 80세에 완성한 후기 〈피에타(Pietà)〉(1547~1555)도 멋지며 니코데모의 모습으로 그린 자화상도 특별하다. 하지만 진짜 핵심은 두오모의 건축에 관한 전시인데, 이곳에는 이 세계 최초의 근대 건축 기술자가 사용한 원래 도구들, 도르래 장치, 권상기 등이 있다. 마지막으로 3층 야외의 '브루넬레스키 테라스(Terrazza Brunelleschi)'에서는 두오모의 끝내주는 외관을 감상할 수 있다.

아시시의 성 프란체스코 성당

(Basilica of St Francis of Assisi)

Piazza San Francesco 2, 06081 Assisi, Italy

아시시에 머무는 성 프란체스코의 정신

최고 수준의 종교미술은 이탈리아 아시시의 주 생업이다. 아시시의 성 프란체스코 성당은 이곳에서 살다가 세상을 떠난 성인 프란체스코를 기리는, 아름답게 보존된 13~14세기 프레스코화들로 가득하다. 상부 성당과 하부 성당 여기저기에 치마부에, 시모네 마르티니, 피에트로 로렌체티의 프레스코화들이 있다. 무엇보다 이곳에 오면 꼭 봐야 할 것은 상부 성당의 본당 아래쪽에 조토 디 본도네가 그린 28점의 프레스코화 연작으로, 성 프란체스코의 삶 속 주요 일화를 묘사한다. 실제 화가에 대한 논란이 있긴 하지만 작품의 영광스러운 광휘와 성스러움은 논란의 여지가 없다.

아레초의 성 프란체스코 성당

(The Basilica of San Francesco)

Piazza San Francesco, 52100 Arezzo, Italy

〈진짜 십자가의 전설〉에서 이상한 점들

한 번에 25명만 입장하게 된 덕분에, 피에로 델라 프란체스카의 걸작 〈진짜 십자가의 전설(Legend of the True Cross)〉(1447~1466) 앞에 서는 일은 강렬하도록 밀접한 경험이 되었다. 그렇다고 해서 더 몰입이 될 것이냐는 논란의 여지가 있다. 성 프란체스코 성당의 본당 안에서, 다른 예배자들은 막은 채, 15세기 회화들의 황홀한 색상과 완벽한 구성에 넋을 놓는 경험은 재미있기도 할 것이다. 특히 미술사를 좀 안다면 말이다. 아담의 아들이 아담의 무덤에 나무를 심은 것부터 콘스탄티누스 황제가 그것을 전쟁터로 들고 간 일화까지, 십자가에 대한 이 중세 전설은 신기한 설정들로 가득하다. 기원전 인물인 시바 여왕은 르네상스 느낌이 물씬 나는 복장을 했으며 솔로몬 왕의 궁전은 르네상스의 유명 건축가 레온 바티스타 알베르티의 작품들을 본떠 그린 것으로 보인다.

왼쪽 브란카치 경당의 화려한 내부 장식.

고대 성당 대신 강철 신기루

시폰토 유적 공원(Archaeological Park of Siponto)
Viale Giuseppe di Vittorio, s.n.c., 71043 Manfredonia,
Italy

최근 코첼라 축제를 즐겨 찾은 방문객이라면 에도아르도 트레솔디(Edoardo Tresoldi)의 작품과 마주하고서 '내가 버섯을 좀 너무 많이 했나' 생각했을 수도 있다. 이 이탈리아 설치미술가는 상상할 수 있는 가장 마법 같은 구조물을 만들어내기로 유명한데, 최근 코첼라 축제 출품작들도 마찬가지였다. 그러나 어쨌든 그것들은 임시 설치 작품이었다. 트레솔디의 영구 설치 작품 〈시폰토 성당(Basilica di Siponto)〉을 보려면 시폰토 유적 공원으로 가자. 기존의 로마네스크 양식 성당 옆에, 고대 초기 기독교 교회가 자리했던 공간을 트레솔디가 재해석했다. 섬세하고 공기처럼 투명해 보이지만 강렬하게 존재하는 그의 설치물은 철망, 빛, 공간을 한데 모아, 존재하는 듯 아닌 듯한 작품을 만들어냈다. 고대 유적 위에 스케치되고 현재의 경치 위에 덧씌워진 중세 건축물의 메아리, 또는 21세기의 신기루 같기도 하다. 이 작품을 보고 있으면 버섯에 취했거나 포도주를 너무 마셨나 싶을 것이다.

오른쪽 에도아르도 트레솔디 〈시폰토 성당〉.

베네치아 비엔날레(Venice Biennale)
Venice, Italy

문전성시를 이루는 세계 최고의 비엔날레

미술 축제에 금메달이 있다면 성대하고 전통 깊은 베네치아 비엔날레가 받아야한다. 1895년에 시작된 이 축제는 말 그대로 웅장하고 유구하다. 공식 개최지인자르디니 공원에만 해도 대규모 파빌리온이 30개나 있는데, 한 세기 동안의 건축양식을 모두 보여주는 구조물들 자체가 매혹적인 예술 작품이 된다. 그 안에서29개국의 공식 출품작 전시와 비엔날레 총감독이 기획한 다국적 주제전이 열린다. 아르세날레 전시장 외에도 베네치아 시내 여기저기 (심지어 운하에 설치된 로렌초 퀸의〈지탱〉, 〈다리 잇기〉 같은 작품들을 비롯해) 수백 곳의 공식, 비공식 파빌리온과 전시, 행사들이 연합해 지구상에서 가장 큰 미술 잔치를 벌인다. 이 국제 미술제는 현대미술의방향뿐 아니라 평소 보기 힘든 내부를 접할 기회도 제공하며, 여기서 중요한 것은오직 예술이기에 비평가든 애호가든 적극적으로 하나 되게 만드는 왁자지껄한 예술 체험인 베네치아 그 자체를 창조한다.

위 베네치아 비엔날레에 전시된 로렌초 퀸
〈지탱(Support)〉(2017).
오른쪽 클라세에 있는 산타폴리나레 성당의
애프스.

페기 구겐하임 컬렉션(Peggy Guggenheim Collection)

Dorsoduro, 701-704, 30123 Venice, Italy

페기 구겐하임 저택에서 잠옷 파티

호화로운 페기 구겐하임 컬렉션을 품은 이 아름다운 베네치아 대운하의 저택에서 마지막 관람객이 떠나고 나면 의아한 일이 벌어진다. 피카소의 회화 〈시인(The Poet)〉(1911)과 〈해수욕(On the Beach)〉(1937), 콘스탄틴 브랑쿠시의 조각 〈마이아스트라(Maiastra)〉(1912)와 〈허공의 새(Bird in Space)〉(1932~1940)부터 조르조 데 키리코의 회화 〈붉은 탑(The Red Tower)〉(1913)과 〈시인의 향수(The Nostalgia of the Poet)〉(1914), 몬드리안의 회화 〈회색과 빨강의 구성 1(Composition No. 1 with Grey and Red)〉(1938)과 〈빨강의 구성(Composition with Red)〉(1939), 바실리 칸딘스키의 회화 〈붉은 점들이 있는 풍경 2(Landscape with Red Spots, No. 2)〉(1913)와 〈하얀 십자가(White Cross)〉(1922), 폴록의 회화 〈달의 여인(The Moon Woman)〉(1942)과 〈연금술(Alchemy)〉(1947)에 이르기까지 각 작품마다 자신의 모습이 인쇄된 부드러운 잠옷 같은 덮개를 우아하게 덮어쓰는 것이다. 왜냐고? 다음 날 아침에 이곳 직원이 블라인드를 걷을 때 쏟아지는 밝은 빛으로부터 작품을 보호하기 위해서다. 상냥하기도 하다.

▶ 암흑기를 비추는 라벤나의 빛

라벤나 마을

Ravenna, Italy

초기 기독교미술과 최고의 만남을 가지려 한다면 이탈리아 에밀리아로마냐의 작은 도시 라벤나로 걸음을 옮기자. 세계 문화유산 여덟 곳이 로마의 쇠락 후 이 도시의 중요성을 증명한다. 주인공은 당연히 산 비탈레 성당인데, 그 이유는 둥근 지붕과 벽감들에 그려진 바로크 양식의 프레스코화도 있지만, 그보다 이전 시대에 만들어진 생기 있는 자연 풍경 속 성경 장면들을 다채롭게 묘사한 모자이크화들 때문이다. 자연의 소재들은 산탄드레아 경당에서도 두드러지며, 꽃들, 그리스도의 형상, 최소 99종은 될 새들의 그림이 아름답다. 클라세에 있는 산타폴리나레 성당의 비잔틴 양식 모자이크와 갈라 플라치디아의 영묘에 있는 모자이크들은 5세기 중반에 만들어져 이 도시에서도 가장 오래되었다. 마지막으로 오르토도시 세례당과 아리아니 세례당의 반구 천장은 목이 걸릴 정도로 감상할 가치가 있다.

몰타에서 카라바조와 겨루는 정면 승부

성 요한 대성당과 박물관(St John's Co—Cathedral and Museum)
Triq San Gwann, Il—Belt Valletta, Malta

살인, 폭력, 광기는 카라바조라는 이름으로 더 잘 알려진 미켈란젤로 메리시(Michelangelo Merisi)의 인생과 작품을 에워싸고 있으며, 몰타의 발레타에 있는 성 요한 대성당과 박물관에 보관된 그의 두 걸작 〈세례자 성 요한의 참수(The Beheading of St John the Baptist)〉(1607년경)와 〈집필 중인 성 히에로니무스(St Jerome Writing)〉(1605년경)의 창작에도 적지 않은 역할을 했다. 로마에서 일하는 동안 숱한 소동을 일으킨 카라바조는 1606년 5월 결국 사람 한 명을 죽였고 먼저 나폴리로 도망간 다음 몰타로 피신해 예루살렘의 성 요한 기사단을 위한 궁정화가가 되었다. 하지만 오래 지나지 않아 난폭한 성정은 또 문제를 일으켰고 그는 극적으로 잔혹한 〈세례자 성 요한의 참수〉를 남기고 기사단에서 쫓겨났다. 이 그림은 카라바조가 서명한 유일한 작품인데, 극단적인 명암 대비는 키아로스쿠로라고 알려진 기법으로 이후 바로크 미술의 발달에 영향을 미쳤다.

▼빈 분리파의 베토벤 칭송

제체시온(Secession)
Friedrichstrasse 12, 1010 Vienna, Austria

구스타프 클림트의 매혹적이고 열정적인 작품 〈베토벤 프리즈(Beethoven Frieze)〉는 그 못지않게 매력적인 건물 제체시온(분리파 예술 운동의 본거지)에 소장되어 있다. '베토벤 교향곡 9번'을 재해석한 이 벽화는 1902년 (베토벤에게 헌정된) 제14회 빈 분리파 전시회를 위해 그려졌고 그 후 1986년까지 다시 볼 수 없었다. 극적이며 동요를 일으키는 작품으로, 34미터에 달하는 3면의 벽으로 이어지며 상징주의로 가득하다. 번쩍이는 황금 갑옷을 입은 기사와 괴물 티포에우스 등 빛과 어둠의 힘으로 행복을 찾으려는 인류의 염원을 생생히 묘사했으며, 기쁨과 구원의 절묘한 장면으로 끝이 난다.

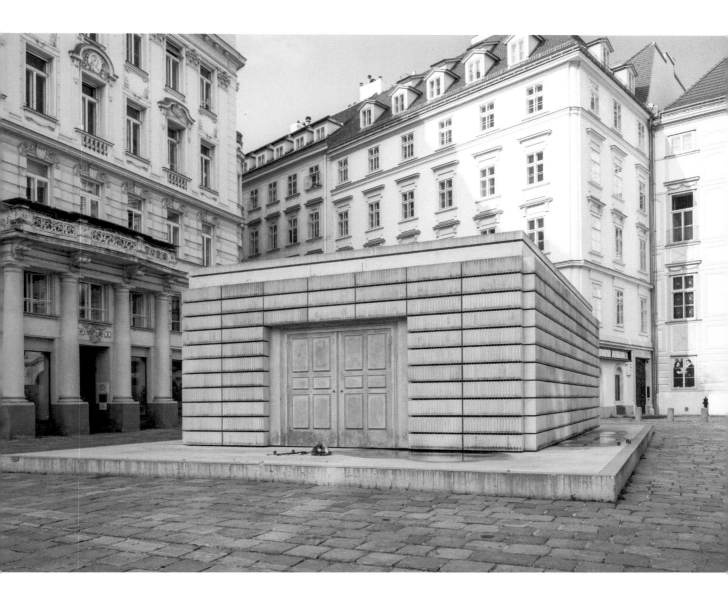

레이첼 화이트리드의 홀로코스트 기념비(Rachel Whiteread Holocaust Memorial)

Judenplatz, 1010 Vienna, Austria

빈에서 되새기는 오스트리아의 음울한 20세기 역사

오스트리아 빈은 위대한 예술의 고장이지만, 제2차 세계대전 이후의 작품은 별로 없으며, 그 전쟁의 참혹함을 다룬 작품은 더욱 적다. 그렇기에 학살된 유대인 6만 5,000명을 기리는 오스트리아 최초의 추모비 〈이름 없는 도서관(Nameless Library)〉(2000)은 특별히 영예롭다. 작고 볼품없던 유대인 광장에 자리 잡은 이 홀로코스트 기념비는 철과 콘크리트로 제작된 '뒤집힌 도서관'으로, 완고한 선들로 이루어져 들어갈 틈 하나 없다. 수천 개의 책등이 안쪽을 향해 꽂혀 미상인 채 남은 제목들은 대학살의 수많은 피해자와 그들의 못 다한 인생 이야기를 잔혹할 정도로 효과적으로 상징한다. 영국 조각가 레이첼 화이트리드에 따르면 이 작품의 목적은 "세상에 대한 사람들의 인식을 뒤집고 예상치 못한 점을 밝히는 것"이다. 위치적으로도 특별한데, 거의 600년 전 박해로 파괴된 유대교 회당이 발굴된 유적 위에 세워졌다.

왼쪽 구스타프 클림트 〈베토벤 프리즈〉의 세부.

위 레이첼 화이트리드의 홀로코스트 기념비.

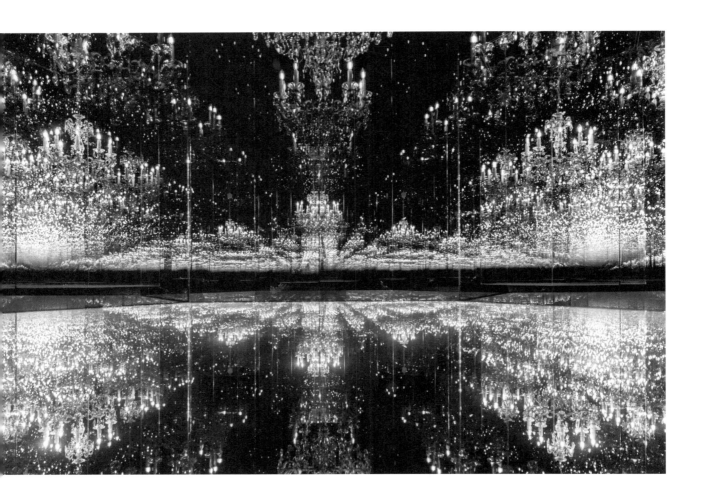

레오폴트 미술관에서 만나는 에곤 실레

레오폴트 미술관(Leopold Museum)
MuseumsQuartier, Museumsplatz 1, 1070 Vienna, Austria

19~20세기 오스트리아 미술의 신전, 레오폴트 미술관은 세계 최대의 에곤 실레 컬렉션 중 하나를 보유하는 곳으로, 회화 42점, 드로잉 184점, 수채화, 판화뿐 아니라 그가 사용하던 물건도 잔뜩 있다. 루돌프와 엘리자베트 레오폴트 부부는 50여 년간 수천 점의 미술품을 수집했는데, 그중 최고가 레오폴트 미술관에서 전시된다. 2001년 개관해 간소하고 섬세한 조명이 내부를 밝히는 이곳은 실레의 작품을 감상하기에 이상적이다. 이 화가는 〈앉아 있는 남자의 누드(자화상)(Seated Male Nude[Self-Portrait])〉(1910)와 〈추기경과 수녀(애무)(Cardinal and Nun[Caress])〉(1912)처럼 노골적이고 불경한 회화로 악명 높았지만, 〈석양(Setting Sun)〉(1913)처럼 황홀한 풍경화도 그렸으며 이 작품 또한 상설 전시 중이다. 부속 시설인 에곤 실레 문서 센터는 예약제로 운영 중인데, 온라인으로도 실레의 글과 서신을 열람할 수 있다.

▲스와로브스키 크리스털 월드의 17개 방

스와로브스키 크리스털 월드(Swarovski Kristallwelten)
Kristallweltenstrasse 1, 6112 Wattens, Austria

외계인이 바텐스 지역의 알프스 산골에 착륙한다면, 초록으로 덮인 거대한 머리가 입에서 뿜어내는 물이 거울처럼 반짝이는 연못 위로 떨어지는 광경을 보고 무슨 생각을 할까? 그러나 이런 장관도 그 벌어진 입속의 내용물에 비하면 아무것도 아니다. 여기에는 스와로브스키 수정으로 입이 떡 벌어지게 창조된 온갖 설치미술과 조각 작품들을 보유한 전시실이 17군데 있다. 쿠사마 야요이의 〈슬픔의 샹들리에(Chandelier of Grief)〉(2018), 알렉산더 매퀸과 토르트 본티에의 〈고요한 빛(Silent Light)〉(2020), 한국 미술가 이불의 멍하게 기분 좋은 〈격자 태양 속으로(Into Lattice Sun)〉(2015) 등이 전시되었고, 〈크리스털 돔(Crystal Dome)〉(1995)은 브라이언 이노의 음악과 거울들로 결혼식 명소가 되었다.

비겔란 조각 공원(Vigeland Sculpture Park)

Frognerparken, 0268 Oslo, Norway

조각가의 협상력과 감정 표현 능력

조각가 구스타브 비겔란의 능력은 분명 미술에 국한되지 않았다. 이 말솜씨 좋은 예술가는 (언제가 될지는 몰라도) 그의 전 작품을 기증하는 대가로 작업실 겸 집을 지어 주도록 오슬로를 설득했다. 이뿐만 아니라 분수 하나를 의뢰받아놓고 아예 조각 공원을 세워, 다양한 감정을 표현하는 인간 형상을 조형적으로 탐구한 자신의 작품으로만 채우게 했다. 그렇게 해서 현재의 비겔란 조각 공원과 미술관이 만들어졌다. 비겔란 공원에는 청동, 화강암, 주철 작품이 200점 이상 있고, 집은 미술관이 되어 그의 작품들을 전시하고 보관한다. 기발하고 종종 과한 기교를 부린 데다 툭하면 용이 나오고 울룩불룩하기까지 한 작품들은 호불호가 갈릴지도 모르지만 분명 기억에 남을 만하다.

왼쪽 스와로브스키 크리스털 월드에 설치된 쿠사마 야요이 〈슬픔의 샹들리에〉.

아래 구스타브 비겔란 〈생의 수레바퀴(Wheel of Life)〉(1933~1934).

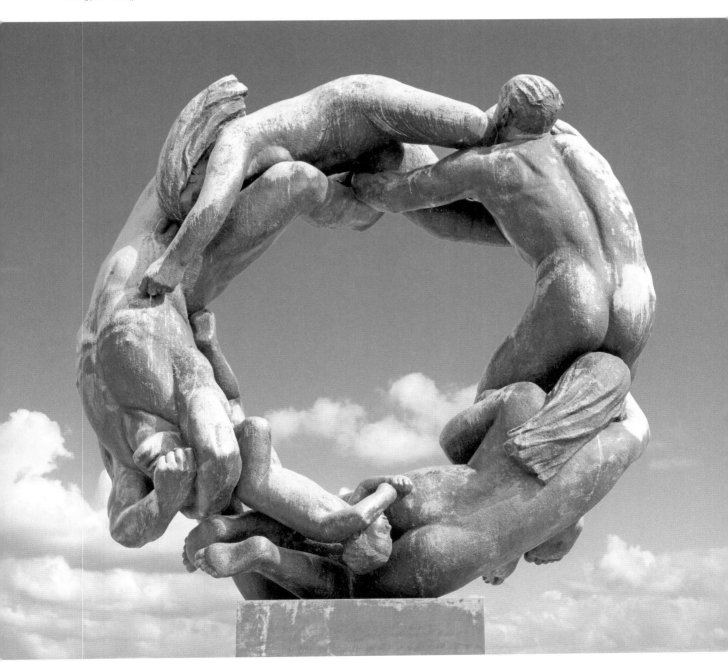

뭉크 미술관(MUNCH)

0194 Oslo, Norway

오슬로에 있는 뭉크의 보물 창고

세계적으로 유명한 화가 에드바르 뭉크가 1944년에 사망한 이래로, 2만 8,000점의 회화, 스케치, 사진, 조각 작품은 원래 오슬로 퇴위엔의 뭉크 미술관에 있었는데, 2021년 비에르비카의 수변에 개관한 새 뭉크 미술관으로 보금자리를 이전하게 되었다. 뭉크의 유지를 따라 국가에 기증된 기존 작품들에 더해 작가와 관련된 또 다른 작품 1만 2,000점도 추가되었으며, 여기에는 〈절규(The Scream)〉(1893), 〈마돈나(Madonna)〉(1894), 〈다리 위 소녀들(Girls on the Bridge)〉(1899)도 포함된다. 흥미롭게도 미술관 초석 중 한 곳에는 몇 가지 역사적 보물이 함께 묻혔다. 뭉크가 생전에 거주한 다양한 지역에서 가져온 물건들을 담은 작은 궤짝에, 에켈리에 있는 그의 정원에서 난 사과씨, 그가 태어난 농장의 흙, 그의 유서 사본 등을 넣은 것이다. 깜짝 놀랄 만큼 모던한 (논쟁도 많았던) 새 건물 로비에서 이를 찾아보자.

스테일네세 추모관(Steilneset Memorial)

Andreas Lies Gate, 9950 Vardø, Norway

페터 춤토르와 루이즈 부르주아의 신비한 추모

예술의 역할 중 하나가 어둠이든 빛이든 세상의 힘을 느끼도록 하는 것이라면, 노르웨이 바르되의 들쭉날쭉 황량한 해안가에 부서지는 바렌츠 해의 검은 파도를 맞으며 2011년 굳건히 세워진 스테일네세 추모관은 그것을 멋지게 이뤘다. 1621년 마녀사냥으로 처형당한 91명의 남녀를 추모하는 이곳은 건축가 페터 춤토르의 애수 어린 설치물로 구성된다. 어둡고 불안감을 주는 긴 통로에 무작위로 배치된 91개의 작은 창문을 드문드문 매달린 전구가 비춘다. 이 목조 보행 통로와 연결된 검은 유리의 정육면체 방 안에는, 사형수를 둘러싼 재판관들처럼 영원히 타오르는 불꽃을 7개의 타원 거울이 둘러싸고 비추는, 조각가 루이즈 부르주아의 유작 〈저주받은 자, 사로잡힌 자, 사랑받던 자(The Damned, The Possessed and The Beloved)〉(2011)가 있다. 두 작품이 어우러져 피해자들에 대한 인류애와 애도를 전하고, 그들을 죽인 화염의 파괴적 폭력을 형상화하면서, 추모관답게 불편한 예술을 체험하게 한다.

오른쪽 오드롭고르 미술관의 증축관, 검은 용암 콘크리트.

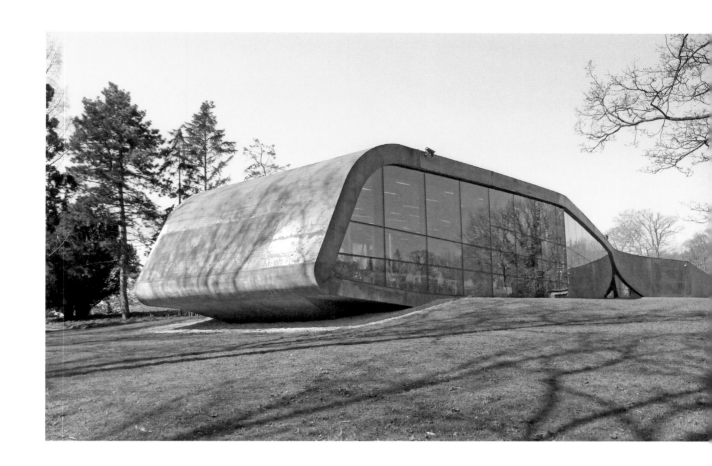

노르웨이 화가의 고통과
낭만주의 풍경화

스타방에르 미술관(Stavanger Museum of Fine Arts)
Henrik Ibsens gate 55, 4021 Stavanger, Norway

라르스 헤르테르비(Lars Hertervig)의 그림들이 스타방에르 미술관에 걸려 있는 것은 어딘지 절묘한 데가 있다. 목가적인 호숫가에 자리 잡은 미술관의 풍경은, 노르웨이의 이 낭만적인 풍경 화가가 19세기가 아니라 오늘날 사람이었더라면 이젤을 이 땅에 영구 설치했을지도 모르겠다고, 그리고 어쩌면 훨씬 더 편한 삶을 누렸을 것이라고 상상하게 만든다. 이곳에 소장된 그의 작품 70점은 원시림의 관조적인 묘사와 범접하기 어려운 피오르(fjord)부터 보다 밝은 빛으로 채운 하늘 풍경에 이르기까지 그가 삶의 많은 기간에 경험한 정신적 고통의 기복을 선명히 보여주며, 그를 노르웨이에서 가장 중요한 화가 중 하나로 자리매김한다. 마찬가지로 놓칠 수 없는 하프스텐 컬렉션(Hafsten Collection)은 원래 20세기 중반 노르웨이 화가들의 작품으로 구성된 개인 소장품이었다.

▲ 덴마크에서 만나는
프랑스의 가장 유명한 여성 화가

오드룹고르 미술관(Ordrupgaard)
Vilvordevej 110, DK-2920 Charlottenlund, Denmark

코펜하겐에서 기차를 타고 해안을 따라 잠시 즐겁게 달리면 오드룹고르 미술관이 나온다. 드넓은 녹지 위에 자리 잡은 (자하 하디드가 설계한 증축관을 포함한) 이 탁 트인 공간은 북유럽 최고 중 하나인 19~20세기 초 덴마크 및 프랑스 미술 컬렉션을 보유한다. 덴마크 작품에는 빌헬름 함메르쇠이(Wilhelm Hammershøi,), 라우리츠 안데르센 링(Laurits Andersen Ring), 예르겐 로드(Jørgen Roed), 크리스텐 쾨브케(Christen Købke) 등의 것이, 프랑스 작품으로는 에두아르 마네, 클로드 모네, 베르트 모리조 등의 것이 있다. 모리조는 마네의 제수이자 뮤즈였는데, 그녀 역시 재능 있고 다작하는 화가였다. 모리조의 작품은 런던과 프랑스부터 북아메리카까지 전 세계 미술관에서 만나볼 수 있다. 하지만 그녀의 작품을 가구 디자이너 핀 율의 집과 함께 만날 수 있는 곳은 여기 덴마크뿐이다. 핀 율은 덴마크 최초의 기능주의적 단독주택 중 하나를 오드룹고르 옆에 짓고 가구를 채웠다.

모차르트의 음악과 함께 감상하는
미로의 야외 조각

루이지애나 현대미술관(Louisiana Museum of Modern Art)
Gl. Strandvej 13, 3050 Humlebæk, Copenhagen, Denmark

디자인 유산으로 유명한 덴마크는 예술 감상에 있어서도 아낌이 없다. 이 나라에서 가장 사랑스러운 예술적 장소 중 하나는 루이지애나 현대미술관으로, 코펜하겐에서 즐거운 기차 여행을 30킬로미터쯤 해야 하는 홈레베크 해안 마을에 있다. 이곳이 보유한 4,000여 점에 달하는 제2차 세계대전 이후 작품 중 시야에 처음 들어오는 것은 산들바람에 춤추는 콜더 모빌, 나무들 사이에 자리 잡은 새 같은 호안 미로, 녹색 풍경 속 흑백으로 존재감을 과시하는 장 뒤뷔페가 있는 정원이다. 외레순 해협을 배경으로 60여 점의 작품을 즐길 수 있는 이 근대미술 야외 전시장은 아무 때나 방문할 수 있어 좋은데, 때로 금요일이면 카페에서 재즈, 팝, 소울, 포크 등 다양한 라이브 음악을 들을 수 있는 금요 라운지를 연다. 하지만 주변 환경과 진정 조화를 이루는 음악은 실내악으로, 모차르트나 슈베르트를 들으며 공원의 조각을 감상하는 일은 기억에 남을 색다른 예술 경험이 된다.

▼블로반 해변의 벙커 노새

블로반 해변(Blåvand Beach)
West Jutland, Denmark

덴마크의 아름다운 블로반 해변에는 아이들이 갖고 놀기에 좋을 것 같은, 범상치 않은 노새 모양의 미술 작품이 있는데, 육지에서 바다를 바라보는 그 모습은 등에어서 타보라고 권하는 듯하다. 제2차 세계대전 때 덴마크를 점령한 독일이 이곳에 만든 7,000개가 넘는 콘크리트 벙커 중 몇 개를 영국 예술가 빌 우드로가 이런 멋진 조각 작품으로 바꿔놓은 것이다. 이는 24명이 넘는 예술가들이 참여한 종전 50주년 기념 합동 프로젝트의 일환이었다. 노새들은 단지 재미있어 보여서가 아니라 생식력이 없는 동물이어서 선택되었다. '전쟁의 공포가 재생되어서는 안 된다'는 그의 기획 의도는 강력한 상징이었고, 지금도 그렇게 남아 있다.

순드보른의 칼 라르손 정원(Carl Larsson-gården in Sundborn)

Carl Larssons väg 12, 790 15 Sundborn, Sweden

스웨덴에서 가장 유명한 2인조 예술가

칼 라르손 정원은 화가 칼 라르손과 아내 카린 베리예가 자녀들과 함께 일군 곳이다. 섬세한 선, 귀여운 소재, 예쁜 색감의 아르누보 작품들이 모두의 입맛에 맞지는 않겠지만, 스웨덴에서 가장 유명한 이 화가의 집에서의 마법 같은 체험은 그 작품들에 맥락을 제공하면서 라르손이 여기에 이르기까지 견뎌내야 했던 삶의 곤경도 돌아볼 수 있다. 한편 카린의 공예 작품들을 실물로 보는 것도 즐겁다. 그녀의 대담한 색채, 추상 문양의 직물과 자수는 우아한 실내에서도 단연 돋보인다. 팔룬과 순드보른 마을 사이의 사랑스러운 산책로에는 라르손 가족 이야기와 함께 옛길에 대한 역사적 정보를 접할 수 있는 표지판이 간간이 놓여 있다. 마지막으로 스톡홀름에 있는 스웨덴 국립미술관에 들러 라르손의 기념비적인 회화 〈한겨울의 희생(Midvinterblot)〉(1915)을 보며 방문을 마무리하자.

왼쪽 블로반 해변에 버려진 제2차 세계대전 때의 벙커들이 노새로 변신했다.
위 칼 라르손과 카린 베리예의 집.

니키 드 생팔의 신들과 괴물들 사이로의 산책

니키 드 생팔이 남자였다면 그녀의 삶과 이력은 많은 이들에게 지금보다 훨씬 친숙했을 것이다. 하지만 그녀의 삶과 이력은 평범하지 않았다. 열한 살에 아버지에게 성폭행을 당했고 열일곱 살에 「보그」 표지 모델이 되었으며, 정신병원에 갇혀 전기충격요법을 받기도 했고, 장 팅겔리와 결혼했고, 마침내 1961년에는 캔버스에 물감 총을 쏘는 〈사격 회화(Les Tirs)〉와 같은 작품을 창조한 개념미술가가 되었다. 그러나 무엇보다 길이 남은 것은 전 세계에서 수십 년 동안 사랑받고 미움받은 〈나나스(Nanas)〉와 모자이크 조각 작품들이다.

토스카나
이탈리아

5만 7,000제곱미터 규모의 조각 공원인 '타로 정원(Tarot Garden)'은 토스카나 지역의 작은 마을 카팔비오(Capalbio)에 있는 에트루리아 유적지 위에 지어졌다. 처음에는 분노한 지역 주민들이 미친 여자와 그 여자의 괴물들이라며 싫어했지만, 결국 받아들이고 참여하게 되면서 타로 카드의 22가지 메이저 아르카나를 표현하는 거대한 색색의 유리 모자이크 조각상을 만드는 데 다양한 창조적 역할을 맡았다.

파리
프랑스

드 생팔과 팅겔리의 결혼은 퐁피두 센터 밖에 있는 〈스트라빈스키 분수〉(1983)에 그대로 재현되었다. 붉은 입술, 무지개색 물고기와 새들, 미친 인어, 뛰는 심장 등을 포함한 그녀의 초현실적 조각상 무리는 남편이 만든 움직이는 철제 기계들과 함께 분수 속에서 어우러져 서로 물총을 쏘아댄다.

스톡홀름
스웨덴

드 생팔과 팅겔리는 1967년 6주에 걸쳐 미친 듯이 〈환상의 낙원(Le Paradis Fantastique)〉을 만들었는데, 그때 드 생팔은 체중이 7킬로그램이나 줄고 폐렴으로 입원까지 해야 했다. 스티로폼 300세제곱미터, 폴리에스터 2톤, 유리섬유 8킬로미터를 이용해 만든 꽃, 괴수, 상상의 생물들은 오늘날에도 스톡홀름 중심부의 셉스홀멘(Skeppsholmen) 섬에서 뛰놀고 있다.

하노버
독일

드 생팔이 만든 가장 큰 〈나나스〉 3점은 하노버의 라이네 강변에서 볼 수 있는데, 1974년 이 작품이 공개되었을 때 공공 예술의 적절함에 대한 열띤 논쟁을 불러일으켰다. 2002년에 드 생팔이 사망하고 1년 후, 하노버에 또 다른 작품이 공개되었다. 헤렌하우젠 대정원(Herrenhausen Grosser Garten)에 있는 색색의 동굴이었으며, 완성된 그녀의 마지막 주요 예술 프로젝트가 되었다.

위 독일 하노버에 있는 니키 드 생팔 〈나나스〉 중의 하나.

지교 중앙 공원
Jigyo Central Park

일본 후쿠오카

일본 도심에 위치한 지교 중앙 공원에 솟은 바위 꼭대기에, 꼭 미래에서 착륙한 정신 나간 코스프레 캐릭터처럼 서 있는 〈사랑에 빠진 새(Oiseau amoureux)〉(1990)는 완벽한 제집을 찾은 듯하다. 도쿄의 다마에 있는 〈뱀나무(Arbre Serpents)〉(1999)도 마찬가지다.

킷 카슨 공원
Kit Carson Park

미국 캘리포니아의 에스콘디도

킷 카슨 공원에 있는 '여왕 캘리피아의 마법 원형진(Queen Califia's Magical Circle)'은 미국에 하나뿐인 드 생팔의 조각 공원으로, 기대만큼 신비롭고 초현실적인 곳이다. 경계벽 위에는 뱀들이 자리하고, 토속 신 같은 조각상들은 신, 괴수, 동물, 인간, 추상적 형상들을 보여주며, 그 한가운데에는 지상낙원의 섬을 통치하는 신화 속 흑인 아마존 여왕 캘리피아가 있다.

과천
한국

드 생팔이 재해석한 작품 〈미의 세 여신(The Three Graces, Les Trois Graces Fontaine)〉(1995)은 안토니오 카노바의 1815~1817년 원작과는 많이 달라졌지만 한국 도시의 분수 안에서 춤추며 목욕하는 이 알록달록한 세 여인은 어쩐지 21세기의 주변 환경과 완벽한 조화를 이루는 듯하다.

다음 쪽 토스카나 지역의 카팔비오에 있는 니키 드 생팔의 타로 정원.

노 리미트(No Limit)
Borås, Sweden
nolimitboras.com

◀ 스웨덴의 거리미술 축제

5년째 접어드는 스웨덴 보로스의 거리미술 축제인 노 리미트는 회를 거듭할수록 양적·질적으로 성장하고 있다. 특히 2020년에는 예술가 단체인 아트스케이프와 함께 국제 축제를 개최했는데, 캐나다와 칠레같이 먼 나라 도시 화가들의 거리미술을 추가했을 뿐 아니라 이전에 노 리미트가 선보인 바 있는 가이드 투어와 산책길을 발전시켰다. 비스칸 강가에 멋지게 자리 잡은 대학 도시가 예술 작품들로 활기를 띠는 감미로운 가을날 체험은 여행의 휴식에 생기를 불어넣을 것이다.

스톡홀름 현대미술관(Moderna Museet)

Exercisplan 4, Skeppsholmen, 111 49 Stockholm, Sweden

배를 타고 떠나는 현대미술 관람

배를 타고 가는 미술관이라니, 스톡홀름 현대미술관 외에 그런 곳이 또 있을지 모르겠다. 예쁜 셉스홀멘 섬에 위치한 이 담홍색의 미술관은 루이즈 부르주아 같은 예술가의 미공개 작품들을 처음으로 선보이는 기획 전시도 열고, 강렬한 러시아 아방가르드를 확인할 수 있는 훌륭한 컬렉션도 보유한다. 도로시아 태닝, 주디 시카고, 수전 힐러, 로제마리 트로켈, 모나 하툼, 도리스 살세도 등 여성 예술가들이 특히 돋보인다. 야외 조각 정원에는 니키 드 생팔과 장 팅겔리의 밝고 유쾌한 작품 〈환상의 낙원〉(1967)이 있다.

핀란드 국립미술관(Finnish National Gallery)

Kaivokatu 2, 00100 Helsinki, Finland

낡고 새로운 공간 속 최고의 핀란드 미술

핀란드 국립미술관을 구성하는 세 곳 중 하나인 키아스마 현대미술관(Nykytaiteen museo Kiasma)은 하얀 곡면으로 이루어진 공간들 때문에 뉴욕의 구겐하임 미술관을 연상시키기도 하지만, 독창적인 이곳만의 고유한 영구 컬렉션, 분기별 전시, 스튜디오 공간들에서 기획되는 프로그램을 제공한다. 다른 두 곳인 아테네움 미술관(Ateneum Art Museum)과 시네브리코프 미술관(Sinebrychoff Art Museum)은 각각 1969년까지의 핀란드 근대와 해외 미술, 그리고 14세기부터 19세기 초까지의 세계적인 작품들을 보유한다. 특히 아테네움 미술관에는 알베르트 에델펠트의 〈파리 뤽상부르 정원(Luxembourg Gardens, Paris)〉(1887)을 비롯해 르 코르뷔지에, 에드바르 뭉크, 빈센트 반 고흐 등의 뛰어난 작품이 헬싱키에서 가장 우아한 역사적 건물에 소장되어 있다.

왼쪽 보로스의 다채로운 거리미술 축제 '노 리미트'.

클라토비 클레노바 미술관(Galerie Klatovy Klenová)

Klenová 1, 340 21 Janovice nad úhlavou, Czech Republic

중세 유적지를 걸으며 찾는 현대적 즐거움

체코 작은 지방의 허물어져가는 유적과 현대 조각 작품들이 뒤섞인 클라토비 클레노바 미술관의 풍광은 잊기 힘든 경험을 선사한다. 고성 내부의 아담한 회화 전시관이 매력적이며, 외부에는 중세 성채 유적과 그 뒤로 보이는 슈마바 계곡 국립공원의 장엄한 배경 속에 빈첸츠 빈글레르(Vincenc Vingler), 바클라프 피알라(Václav Fiala), 이르지 사이페르트(Jiří Seifert) 등 체코 조각가들의 엄선된 작품이 어우러져 있다. 야외에서 뜻밖의 작품과 마주치거나, 작품 뒤로 배경처럼 창문 너머 풍경이 들어오거나, 모두 아름답다.

▶프라하의 독특한 조각 작품들을 찾는 산책

다비트 체르니 트레일(David Černý Trail)

Prague, Czech Republic

praguego.com/honest-tips/david-cerny-tour

프라하 미술계의 이단아 다비트 체르니는 자신의 작품에 관해 절대 토론하지 않지만, 작품들이 스스로 말을 한다. 체르니는 전쟁기념관을 분홍색으로 칠한 (탓에 체포된) 1991년 이후로 끊임없이 논란을 일으켰는데, 프라하에서 그의 작품 투어를 해보면 그 이유를 알게된다. 체코 지도 위에서 두 기계 인간이 오줌을 싸는 〈오줌 누는 녀석들(Piss)〉(2004), 벤체슬라스 왕의 기마상을 패러디한 작품으로, 바츨라프 클라우스 전 대통령에 대한 비판으로 해석되는 〈말(Horse)〉(1999), 여러 곳에서 보이지만 특히 지슈코프 TV 탑을 오르는 모습이 인상적인 얼굴 없는 〈아기들(Babies)〉(2000)을 놓치지 말자. 〈아첨꾼들(Brown Nosers)〉(2003)에서는 정치가의 엉덩이 사이로 머리를 파묻어볼 수 있는데, 사다리를 타고 올라 머리를 넣으면 (클라우스를 포함한) 체코 정치가들이 서로 인간의 배설물을 먹여주는 비디오가 보인다. 체르니는 뱅크시와 데미언 허스트의 미친 혼합으로 간주되곤 하지만, 진정으로 독자적인 예술가다.

▲ 천상의 광경이 펼쳐지는 지하 세계

비엘리치카 소금 광산(Wieliczka Salt Mine)
Daniłowicza 10, 32–020 Wieliczka, Poland

지하 세계에 호수가 있고, 9층에 걸쳐 이어지는 300킬로미터 터널 곳곳에 있는 조각상, 부조, 벽 장식, 샹들리에, 경당 등 모든 것이 소금 바위로 만들어졌다고 생각해보자. 비엘리치카 소금 광산은 폴란드 남부 크라쿠프에서 남동쪽으로 14킬로미터 떨어진 곳에 있다. 13세기부터 발굴되어 2007년까지 식염을 생산해온 이 유네스코 유적지는 공학 기술의 경이이기도 하지만, 여기에 광부 수천 명과 그 후 예술가들의 창조적 노고가 더해진 결과다. 레오나르도 다빈치의 〈최후의 만찬〉, 성녀 바바라와 교황 요한 바오로 2세의 조각상, 성 킹가 경당 등 제단화부터 샹들리에에까지 모두 소금으로 빚어진 모습에 눈이 휘둥그레질 것이다.

왼쪽 지슈코프 TV 탑에 있는 다비트 체르니 〈아기들〉(2000).
위 비엘리치카 소금 광산의 중앙 홀 내 경당.

현대와 전통이 독특하게 결합한 크라쿠프 성당

아시시의 성 프란체스코 성당(The Church of St Francis of Assisi)
plac Wszystkich Świętych 5, 31–004 Kraków, Poland
franciszkanska.pl

스타니스와프 비스피안스키라는 이름을 들어본 적이 없을지도 모르지만, 크라쿠프에 있는 아시시의 성 프란체스코 성당을 방문하면(꼭 하시길), 크라쿠프의 화가이자 시인, 무대 디자이너, 타이포그래퍼인 그의 이름을 한 가지 혹은 여덟 가지 이유에서 기억하게 될 것이다. 젊은 시절부터 스테인드글라스를 좋아한 비스피안스키는 서유럽에서 열광적으로 퍼지던 아르누보 양식에 영향을 받아 놀라운 결과를 창조했다. 오스트리아 점령 당시 고향의 성당 창문 8개를 작업한 것이다. 기존에 그린 벽화들과 비슷한 자연 소재의 추상적 문양(자연을 사랑한 성 프란체스코에게서 영감을 받은 제비꽃, 장미, 제라늄, 눈송이 등의 기하학적 도안)부터 모더니즘적이고 조형적이며 유려한 무늬의 창문들까지, 그의 스타일은 20세기를 새로 맞이한 대담한 표현주의적 모더니즘과 폴란드의 민속적·낭만적 주제가 독특하게 결합했다.

▲ 브라티슬라바 시내의 재미난 조각상들

Bratislava, Slovakia

브라티슬라바 시내의 동상들은 '고급 예술'이라 할 수는 없을지라도, 무척 재미난 작품들이다. 이 도시를 좋아하고 이곳에서 시간을 보낸 안데르센의 동상도 있는데, 자신의 동화 속 캐릭터들에 둘러싸여 있다(미운 오리 새끼는 도난당했다). 그 근처에는 소련의 점령과 관련된 〈코르조 석조 조각(Stone Korzo)〉이 2003년에 놓였고, 중앙 광장에는 유일하게 은으로 제작된(대부분은 청동이다) 이 도시에 살던 인물인 〈쇠네 나치(Schöne Náci)〉 조각상도 있다. 가장 유명한, 열린 맨홀 밖으로 쑥 튀어나온 〈추밀(Čumil)〉 동상은 그냥 지나쳐서는 안 된다. 아니, 잘 지나치는 게 낫겠다. 이 동상이 처음 설치된 1997년에는 배송 트럭에 두 번이나 치였는가 하면 취객 여럿이 동상에 걸려 넘어지는 바람에 결국 안전을 위한 경고 표지판이 세워졌으니 말이다.

소박한 목조 건물 안에서 잠기는 영적 사색

타코스 교회(Tákos Calvinist Church)
Bajcsy–Zsilinszky u. 29, Tákos 4845, Hungary

여러 측면에서 작은 교회가 대성당보다 영적으로 느껴질 때도 많은데, 검소한 외관과 달리 내부에서 예상치 못한 보물을 발견할 때 특히 그렇다. 헝가리 북동쪽 베레그 지역의 칼뱅파 개신 교회들을 보자. 처로더(Csaroda), 타코스(Tákos) 같은 마을의 소박한 목조 교회들은 대개 외벽이 허옇게 칠해져 있고 창문도 작지만, 조그만 내부에 찬란한 색채를 숨겨놓았다. 내벽과 천장 등에 자연을 소재로 화사하게 그려진 장식, 보다 전통적인 로마네스크 양식의 프레스코화, 거기에다 약간의 민속 조각상까지 추가된 경우가 많다. 특별히 기억할 만한 한 곳은 18세기에 지어진 타코시 개신 교회로, 페렌츠 란도르 아스탈로스(Ferenc Lándor Asztalos)가 천장에 그린 58개의 패널 회화들을 한참 고개 들어 쳐다보게 되는데, 그러다보면 그 너머에 하늘과 우주 말고 무엇인가가 더 있지는 않은지 궁금해질 것이다.

데리 박물관(Déri Múzeum)
4026 Debrecen, Déri tér 1, Hungary

헝가리 민속예술품과 미하이 문카치

헝가리의 데리 박물관은 1시간만 둘러보겠다고 생각하고는 하루를 뚝딱 보내게 되는 장소 중 하나다. 극동 전역을 주제로 한 작품들이 모여 있고, 고고학 및 민족지학 컬렉션들이 분류되어 있는 등 가깝거나 먼 곳의 온갖 민속 작품이 수집되어 있다. 하지만 이곳에 방문해야 할 주된 이유는 화가 미하이 문카치의 작품을 보기 위해서다. 그는 19세기 후반에 떠난 여행에서 제임스 터너의 느슨한 붓 터치와 에두아르 마네의 자연주의에 특히 영향을 받았다. 선대 헝가리 화가들의 달콤하게 낭만적인 회화를 지양하고 새로운 스타일의 표현주의적 사실주의로 헝가리에서 가장 인정받는 화가 가운데 한 명이 되었다. 그의 〈그리스도 3부작(Passion of Christ Trilogy)〉(1882~1896)은 이 박물관에 특별히 지어진 문카치 홀에 자랑스럽게 걸려 있는데, 기념비적인 〈빌라도 앞에 선 그리스도(Christ before Pilate)〉, 〈골고다(Golgotha)〉, 〈이 사람을 보라(Ecce Homo)〉는 1995년에야 겨우 이곳에 함께 모였다.

빌뉴스 국립미술관(National Gallery of Art)
Konstitucijos pr. 22, LT–08105, Vilnius, Lithuania

조그만 수도에 놀랍도록 많은 미술 기관

베네치아 비엔날레의 최고상인 황금사자상을 2019년에 어느 나라가 받았는지 맞춰보라고 할 때, 좀처럼 리투아니아라는 답이 나오지는 않을 것 같다. 그럼에도 어쨌든 실내에 꾸민 해변 모래사장에서 휴가를 즐기는 행락객들을 한 층 위에서 관람객들이 내려다보는 구조인 〈태양과 바다(선착장)(Sun&Sea[Marina])〉는 관람객, 전문가 할 것 없이 감탄을 자아냈고, 이후 전 세계에 순회 전시되었다. 이 작품은 루길레 바르즈주카이테(Rugilė Barzdžiukaite) 감독, 바이바 그레이니테(Vaiva Grainyte) 작가, 리나 라펠리테(Lina Lapelyte) 미술가 겸 작곡가의 협업으로 빌뉴스 국립미술관에서 처음 선보였다. 소련이 존재하던 시절 리투아니아에 멋지도록 금욕적으로 건축된 이 미술관은 인구 50만 명을 겨우 넘는 이 조그만 수도에 있는 놀랍도록 많은 수의 미술 기관 중 하나에 불과하다. 빌뉴스에는 대니얼 리버스킨드가 건축한 과감하게 각진 선의 현대미술관부터 어두침침하고 반쯤 부서져가는 아틀레티카 미술관, 활기찬 아웃사이더인(말 그대로 시내 외곽에 홀로 떨어져 있는) 루퍼트 예술 센터 등 웬만한 곳에서는 찾아보기 힘들 정도의 다양한 기관들이 한데 섞여 있어서 그로부터 저력이 뿜어져 나오는 듯하다.

왼쪽 브라티슬라바 시내의 맨홀 밖으로 튀어나와 있는 유명한 동상 〈추밀〉.

마녀들이 춤추던 숲에
조각상을 만드는 예술가들

마녀들의 언덕 조각 공원(Hill of Witches Sculpture Park)
Juodkrantė 93101, Lithuania
lithuania.travel/en/place/hill-of-witches

오래 기억에 남을 민속예술의 모범으로 리투
아니아 유오드크란테 외곽에 위치한 '마녀들
의 언덕' 조각 공원만 한 곳이 없다. 메마른 땅
에 나무가 빼곡히 자란 언덕 위, 다양한 목조
마녀 조각상이 가득한 모습은 『맥베스』 속 삽
화 같은 풍경을 잔뜩 만들어낸다. 이곳은 실제
로 마녀들이 모여서 춤을 추고 마법을 부렸다
고 전해지는 야산이었고 여기에 착안한 지역
숲지기 요나스 스타뉴스가 1979년 예술가들
을 초대해 첫 조각 작품들을 만들게 했다. 현
재는 빛과 어둠 두 구역에 100점 가까운 작품
이 산재해 있는데, 물론 용과 악마들로 방문객
을 끌어들이는 쪽은 어둠의 구역이다. 한 구역
에서는 발트 해가, 다른 한 구역에서는 쿠로니
아 석호가 보이며, 이는 조각상만큼이나 관람
객을 매혹시킨다.

오른쪽 '마녀들의 언덕 조각 공원'의 용과 인간 등의 형상을 한 나무
조각상들.

마마예프 쿠르간 전당(Mamayev Kurgan)

Volgograd, Volgograd Oblast, Russia

아래 스탈린그라드 전투에서 전사한 이들을 기리기 위해 마마예프 쿠르간 전당에 세워진 기념물 〈어머니 조국이 부른다〉(1967).

오른쪽 트레티야코프 미술관에 전시 중인 카지미르 말레비치의 작품을 감상하는 관람객들.

모든 조각상의 어머니, 구소련의 공공 미술 작품

구소련이 제작을 의뢰한 수많은 공공 미술 작품은 크기가 엄청난데 〈어머니 조국이 부른다(Rodina Mat)〉도 예외가 아니다. 볼고그라드(전 스탈린그라드)의 마마예프 쿠르간 전당에 세워진 이 조각상은 85미터 높이로, 1942~1943년 스탈린그라드 전투에서 전사한 수백만의 영혼을 기리기 위한 작품이다. 조각가 예브게니 부체티치(Yevgeny Vuchetich)가 디자인했으며 1967년까지는 세계 최대 규모의 조각상이었다. 손에 쥔 검은 22미터로 여전히 세계에서 가장 큰데, 보는 이들을 압도하는 것은 크기가 아니다. 사실 규모는 우크라이나 키이우에 있는 동명의 조각상이 앞선다. 그러나 〈어머니 조국이 부른다〉의 용감무쌍한 자세, 여성의 힘을 나타낸 형상은 크기가 꼭 다가 아님을 증명한다.

▲러시아 모더니즘의 현대적 재창조

트레티야코프 미술관(The State and New Tretyakov Galleries)
Lavrushinsky Lane, 119017 Moscow, Russia
tretyakovgallery.ru

트레티야코프 미술관의 구관과 신관은 동전의 양면과 같다. 구관은 러시아 동화에 나올 것 같은, 화가 빅토르 바스네초프(Viktor Vasnetsov)가 디자인한 세기말의 괴상한 건물로, 러시아에서 가장 유명한 작품들을 소장한다. 신관에는 러시아 현대사가 가장 잘 재현된 컬렉션이 있다. 후기 모더니즘적 외벽 안에는 바실리 칸딘스키, 류보프 포포바, 러시아 아방가르드 운동 창시자들인 나탈리아 곤차로바, 카지미르 말레비치 등의 핵심적인 작품이 혁명 후 러시아 미술의 독특한 전위적 여정에 대해 들려준다. 그중 최고는 그 모든 것들을 현대적인 틀 안에서 맥락화시켜 관람객들을 21세기로 안내하는, 매력적으로 혁신적인 기획 전시들일 것이다. 2018년에 가상현실 몰입 체험 작품으로 재창조된 곤차로바와 말레비치의 작업실들처럼 말이다.

모스크바 현대미술의 생동감 넘치는 현장

개러지 현대미술관(The Garage Museum)
Krymsky Val, 9, ctp.4, Moscow, Russia 119049

러시아 미술 하면 찬란하게 채색된 고풍스러운 건물에 세계 최고의 작품들이 전시되어 있는 모습을 떠올리기 쉽겠지만(트레티야코프 미술관이 딱 그렇다), 2015년에 새로 개관한 개러지 현대미술관은 이와는 완전히 다른 무언가를 보여준다. 모스크바 고리키 공원에 있는 소련 시대 레스토랑을 렘 콜하스의 설계사무소가 개조를 맡아, 눈부신 폴리카보네이트로 덮인 미술관으로 변신시켰다. 이곳은 러시아 미술상 다샤 주코바와 전남편 로만 아브라모비치 소유의 갤러리로, 인상적인 국제 전시회를 개최하고 9.5×11미터 너비의 입구에 놓을 장소 특정적 작품을 의뢰하는가 하면, 현지 작가의 작품도 전시한다. 무엇보다 가장 마음에 드는 점은, 소련 시대의 모자이크뿐 아니라 장식 타일과 벽돌을 그대로 남겨 이뤄낸, 옛것과 새것의 우아한 병치다.

모스크바의 낮은 곳에서 보는 높은 예술의 경지

모스크바 지하철(Moscow metro)
Moscow metro

모스크바는 땅 위의 미술도 세계 최고를 자랑하지만, 땅 밑에도 그에 못지않게 눈길을 끄는 창조적인 노력이 줄줄이 놓여 있다. 모스크바 지하철의 순환선(콜체바야)을 구성하는 12군데 역에 20세기 초 소련의 선도적인 화가 및 조각가들이 소련의 위세와 부를 형상화했다. 1일 이용권을 구매하면 모든 역을 볼 수 있는데 이사크 라비노비치(Isaac Rabinovich)의 얕은 부조와 대리석으로 덮인 파르크 쿨투리(Park Kultury) 역, 항공기를 주제로 한 호화로운 금은 장식의 아비아모토르나야(Aviamotornaya) 역 등이 특히 대단하다. 역들 중에서 최고는 파벨 코린(Pavel Korin)이 디자인한 32장의 스테인드글라스가 있는 노보슬로보츠카야(Novoslobodskaya) 역일 것이다. 자모스크보레츠카야 선에 있는 마야코브스카야(Mayakovskaya) 역의 아르데코 모자이크도 놓칠 수 없다.

왼쪽 노보슬로보츠카야 역.

에르미타주 박물관(The State Hermitage Museum)

Palace Square, 2, St Petersburg, Russia 190000

에르미타주에서 파헤치는 추상 표현주의의 뿌리

예카테리나 여제의 웅장한 녹색 금장의 겨울 궁전이 현대 세계에서 에르미타주 박물관으로 쓰이는 것이 얼마나 극적인 변화인지, 생각해보면 놀랍다. 여섯 동의 건물이 합쳐진 외관이 거대한 규모의 사저처럼 보이지만, 그 내부는 수천 년에 걸친 창조성과 예술적 표현의 작품들이 거주하는, 세계에서 가장 웅대한 미술관 중 하나가 되었다. 그중에서도 순수한 표현을 위한 고군분투를 가장 잘 보여주는 회화는 아마 바실리 칸딘스키의 〈구성 6(Composition VI)〉(1913)일 것이다. 홍수, 세례, 파괴, 재탄생을 한 화면에 동시에 표현하고자 6개월간 씨름한 그림으로, 현실 세계가 완전히 배제된 대신, 선과 색채를 사용하여 감정과 감각들을 전달한다. 동료 화가이자 파트너인 가브리엘레 뮌터가 칸딘스키에게 '홍수(uberflut)'라는 단어에 집중하도록 권했고, 그러자 칸딘스키가 3일 만에 완성한 작품이다.

위 바실리 칸딘스키 〈구성 6〉(1913).
오른쪽 사드베르크 하님 박물관에 있는
예언자 마호메트의 분홍 장미 모양 장식
(18세기)

국립 러시아 박물관(The State Russian Museum)

4 Inzhenernaya Street, St Petersburg, Russia 191186

민중 속으로 향한 러시아 미술, 이동파

러시아 미술만 40만 점 이상 보유한 국립 러시아 박물관은 규모도 압도적이지만, 러시아 미술사에서 매우 특별한 위치를 차지하는 작품군도 하나 가지고 있다. 그것들을 그린 이동파는 19세기 후반에 러시아 미술 아카데미의 제약에 대항해 결성된 리얼리즘 화가들의 조합으로, 농민과 같은 하층민과 러시아에서 불거지던 사회적 문제들에 초점을 두었다. 여기에는 일리야 레핀, 이반 크람스코이, 이사크 레비탄, 미하일 네스테로프 등의 작품이 있는데, 그중에서도 러시아 혁명의 길을 가장 잘 요약한 작품을 꼽으라면 레핀의 〈1905년 10월 17일 선언(The Manifesto of October 17th 1905)〉(1907~1911)일 것이다. 혁명적인 미술 작품들은 굉장한 현대 컬렉션으로 이어지는데 여기에는 카지미르 말레비치의 획기적인 작품 〈검은 사각형(Black Square)〉(1923)의 두 번째 버전(첫 번째 버전[1915]은 모스크바의 트레티야코프 미술관[187쪽]에 있다) 등이 포함된다.

▶ 이스탄불의 숨은 보석 같은 박물관

사드베르크 하님 박물관(Sadberk Hanım Museum)

Piyasa Caddesi No: 25/29 Büyükdere, 34453 Sariyer, Istanbul, Turkey

이스탄불은 명소가 많아서 여행 기간을 알차게 보낼 수 있는 곳이지만 그만큼 무척이나 붐비는 도시이기도 하다. 그래서 무엇을 보러 가더라도 대기 줄이 길고 인파에 치이는데, 사랑스러운 사드베르크 하님 박물관은 신기하게도 예외다. 이 박물관은 보스포루스 해협의 해안가에 세워진 19세기 여름 별장을 현대적으로 훌륭하게 사용한 사례다. 이 집의 주인 부부 사드베르크와 베흐비 코치의 2만점에 달하는 개인 소장품은 기원전 6000년 선사시대 아나톨리아 작품부터 비잔틴 미술까지 장신구, 도자기, 유리, 조각상 등을 포함한다. 개인적으로 가장 마음에 드는 것은 눈부시게 섬세한 오스만제국 시대의 직물공예와 세계적 수준의 이즈니크 타일 수집품이다. 군중을 벗어나서 극소수만 아는 이스탄불의 측면을 볼 좋은 기회다.

▶카리예 박물관의 비잔틴 모자이크와 프레스코

카리예 박물관(Chora Museum)
Dervişali, Kariye Cami Sk No. 18, 34087 Fatih, Istanbul, Turkey

이스탄불에는 더 크고 유명한 종교 명소들이 있지만, 16세기에 정교회 성당에서 모스크로 전환된 카리예 박물관은 인지도와 규모가 꼭 전부는 아님을 말해준다. 이곳 특유의 위상은 이 지역에서 살아남은 가장 오래되고 우수한 비잔틴 모자이크, 프레스코화로 덮인 내부 장식에서 기인하는데, 모두 1948년에 종교 시설에서 박물관으로 전환된 후 발견되고 복원되었다. 이 14세기 작품들은 동로마제국의 부유한 귀족이던 테오도레 메토키테스가 추방당하기 전 제작을 의뢰한 벽화들인데, 그는 결국 아끼던 이 성당으로 돌아와 수도사가 되었고 세상을 떠난 후에는 이곳에 묻혔다.

이스탄불 현대미술관(Istanbul Museum of Modern Art)

Meşrutiyet Caddesi, No. 99, 34430 Beyoğlu, Istanbul, Turkey

철저히 현대적인 새 장소에 놓이는 철저히 현대적인 컬렉션

이 책을 집필하는 지금은 이스탄불 현대미술관이 공사 중이라 어떻게 될지 알 수 없지만, 계획대로만 된다면 이탈리아 스타 건축가인 렌초 피아노가 이끄는 재개관은 성공적일 것이 분명하다. 이 미술관은 원래 저명한 건축가 세다드 하키 엘뎀(Sedad Hakkı Eldem)이 1950년대에 설계해 건축한 창고형 건물을 14년간 사용했는데, 전면 리모델링을 거쳐 기존의 우아함을 유지하면서 21세기적 다목적성과 응용력을 뽐낼 전망이다. 그때까지 이곳의 훌륭한 현대미술 컬렉션은, 2017년 테이트 모던 미술관에서 회고전이 열린 20세기 추상화가 파흐렐니사 제이드(Fahrelnissa Zeid)의 회화 다수를 포함하여, 프랑스연합 건물에서 만나볼 수 있다. 이 낮게 퍼진 건물은 예술 문화의 중심지인 베이올루에 위치하며 널찍하고 빛으로 가득해 좋은 전시 공간이 되어준다.

목재로 감싸인 미술관이 반영하는 지역의 역사

오둔파자리 현대미술관(Odunpazarı Modern Museum)

Şarkiye Mah. Atatürk Bul., No. 37, Odunpazarı, Eskişehir, Turkey

터키의 오래된 도시 에스키셰히르에 있는 오스만제국 시대의 유서 깊은 주택들 한가운데, 놀랍도록 하얀 광장에 뜬금없는 목재 궤짝들이 놓여 있다. 거대한 화물 상자처럼 보이지만, 실은 터키 사업가 에롤 타반자(Erol Tabanca)의 1,000점에 달하는 컬렉션을 보유한 오둔파자리 현대미술관이다. 각목 기둥을 서로 맞물려 쌓아 올린 듯 디자인된 건물은 목재 거래의 중심지이던 이 지역의 과거를 참조해 만들어졌다. 주변 환경과 건축의 상호작용도 훌륭하지만, 내부의 미술 작품들과 건축 소재야말로 진정한 조화를 이룬다. 전시실 내부를 조각 작품 같은 목재 요소가 이리저리 가로지르며, 빛으로 채워진 공간에 너무나 간결하게 전시된 현대미술 작품들과 교감한다. 그리고 4개의 나무 상자가 만나는 중심부에는 하늘이 보이는 유리 건물이 3층 높이로 솟아서 금상첨화를 이룬다.

왼쪽 카리예 박물관 입구 내부의 남쪽 돔에 있는 〈전능하신 그리스도(Christ Pantocrator)〉 모자이크.

위 해 질 녘의 오둔파자리 현대미술관.

04
아프리카

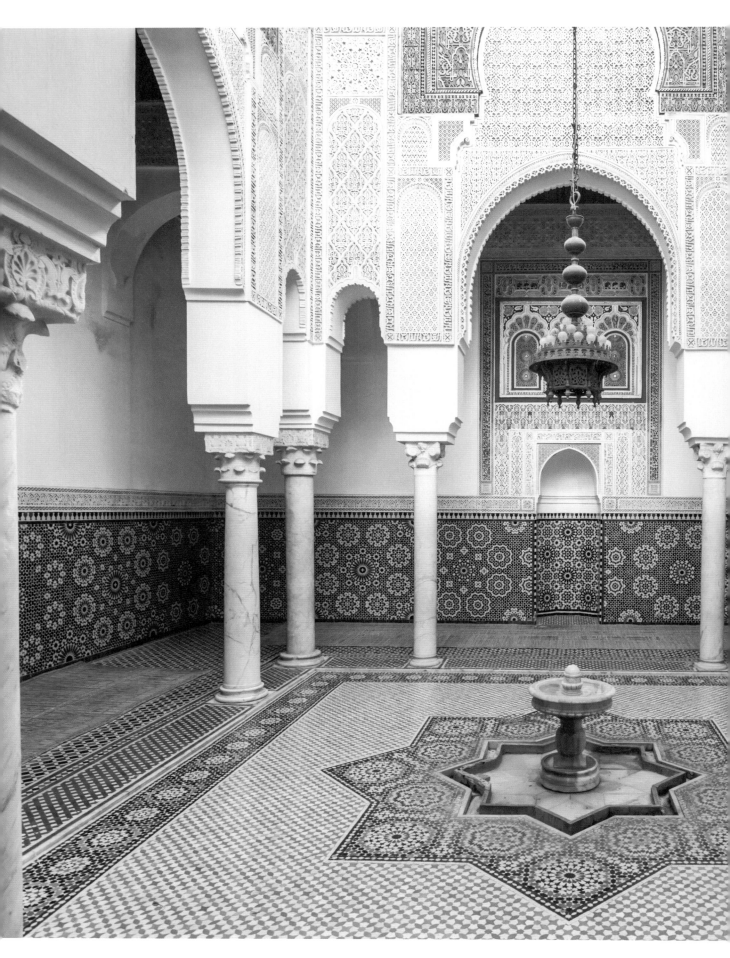

잘 알려지지 않은 제국의 수도와 최고의 이슬람 예술

물레이 이스마일의 영묘(Mausoleum of Moulay Ismail)
Meknès, Morocco

1672~1727년 모로코의 술탄이었던 물레이 이스마일의 영묘는 2016년 시작된 확장 보수공사로 이 책을 쓰는 지금까지 닫힌 상태지만 언젠가 재개방을 하면, 메크네스를 제국의 수도로 만들고자 했던 물레이 이스마일 이븐 샤리프 시대의 부귀영화를 다시금 감상할 수 있을 것이다. 화려한 모자이크 타일, 광택제를 칠한 목재, 석고 세공, 아치, 대리석 기둥, 분수, 기타 절묘한 장식들이 어우러진 이슬람 건축은 무척이나 조화롭고 아름답다. 재개방 후에도 이전처럼 무슬림 외에는 입구와 앞뜰밖에 출입이 허가되지 않아서 나머지는 틈새로 엿봐야 하더라도, 방문할 가치가 있다.

왼쪽 영묘 북쪽의 내부 안뜰.

▲ 아프리카 현대미술의 알짜배기

1-54 현대 아프리카 미술 박람회(1-54 Contemporary African Art Fair)
La Mamounia Palace, Avenue Bab Jdid, Marrakech 40040, Morocco

최고의 아프리카 미술을 소개하는 박람회가 2018년 아프리카에서 열리기도 전에 유럽과 미국에서 먼저 열렸다니 뭐라 해야 할지 모르겠다. 그러나 '1-54 현대 아프리카 미술 박람회'를 개최하는 네 곳인 런던, 뉴욕, 파리, 마라케시 중 어디로 여행을 가는 것이 더 좋을지는 뻔하다. 마라케시의 작품들이 북아프리카의 열기, 빛, 문화 속에서 보다 잘 맥락화된다는 이유도 있지만, 공간과 장소의 신선함, 라 마무니아 호텔 주변의 목가적인 풍경이 각별한 덕도 있다. 물론 어느 곳에서 전시되든 주인공은 모두 미술이다. 2019년에는 아프리카 11개국의 18곳에서 65명이 넘는 작가가 참여했으며, 지역 환경을 생각하면 당연하겠지만 사진 예술이 강세를 보인다. 런던 태생의 모로코 사진작가인 하산 하자즈(Hassan Hajjaj)의 작업이 특히 눈에 띄는데, 작품의 상당수는 부담 없는 가격이다. 겨울 햇살과 훌륭한 예술, 거기다 영감을 주는 작가들을 만나고 그들의 작품을 살 수도 있는 기회라니, 더 고민할 것도 없다.

선지자적 모로코 미술 수집가의 공간

알 마덴 아프리카 현대미술관(Museum of African Contemporary Art Al Maaden)
Al Maaden, Sidi Youssef Ben Ali, 40000 Marrakech, Morocco

비영리 독립기관인 알 마덴 아프리카 현대미술관은 '다양한 전시와 교육 프로그램을 통한 아프리카 미술의 진흥'이라는 자랑스러운 목적을 갖고 있으며 모로코와 주변 국가들의 미술품을 선보이는 사려 깊고 지적인 전시회를 지속적으로 개최한다. 최근 작품들뿐만이 아니다. 2,000점 이상의 강력한 20세기 컬렉션 중에는 알베르트 루바키(Albert Lubaki)가 1929년부터 종이에 잉크로 그린 드로잉과 더 현대적인 작품을 비롯해 빌리 장게와(Billie Zangewa)의 실크 태피스트리 〈센트럴 파크의 태양 숭배자(Sun Worshipper in Central Park)〉(2009), 압둘라예 코나테(Abdoulaye Konate)의 서아프리카 섬유공예 〈청색 구성 아바 1(Composition en bleu ABBA 1)〉(2016) 등이 있다. 열렬한 미술 수집가인 오스만과 알라미 라즈라크 부자의 재정 지원으로 모로코 예술가들의 작품이 중심 역할을 하는 이 미술관은 아프리카의 모더니즘 작품이 주목을 받기 훨씬 전인 40년 이상 전부터 수집을 시작했다. 오스만은 "아버지에게 선견지명이 있었다"고 말하는데, 전적으로 동의한다.

타실리 나제르 문화 공원(Tassili n'Ajjer Cultural Park)
Algeria

사하라 사막의 고원지대에 펼쳐진 고대 인류의 유적지

유명한 암각화 유적지는 세계적으로도 많지만, 리비아, 니제르, 말리의 접경 지역이기도 한 알제리 사하라 남동부의 광대한 고원 전역에 펼쳐진 타실리 나제르의 1만 5,000점 암각화는 너무 외진 곳에 있어서 덜 알려진 편이다. 찾아가기가 쉽지 않지만(가장 가까운 마을은 자네트[Djanet]이며, 가이드가 필요하다) 여행을 결심한 미술 애호가라면 9,000년~1만 년 된 작품들로 채워진 결코 잊지 못할 풍경을 만나게 될 것이다. 이곳에는 영양, 악어 등 대형 야생동물이 기하학적 문양, 신화적 생물, 인간의 다양한 활동 장면과 뒤섞여 있다. 특히 '버섯 암각화'가 눈에 띄는데, 버섯에 둘러싸인 샤먼인 타실리 버섯 인간(Matalem-Amazar)이 대표적이다. 이 암각화들이 인류가 고대부터 환각제를 사용했음을 증명한다는 주장이 많은데, 비범한 수준의 상상력을 보여준다는 점은 분명하다.

왼쪽 1-54 현대 아프리카 미술 박람회에서 작품을 감상하는 모습.
아래 타실리 나제르의 선사시대 암각화.

알제리의 미술관을 지키기 위한 싸움

알제리 공공 국립미술관(Le Musée Public National des Beaux-Arts)
178 Place Dar Essalaam, El Hamma, Belouizdad, Algiers, Algeria
musee-beauxarts.dz

알제리를 점령한 프랑스가 1962년 철수할 때, 알제리인은 프랑스 군대 등의 국립미술관 약탈을 막기 위해 고군분투해야 했다. 그렇게 무사히 막아낸 덕분에, 1930년 개관한 이 미술관이 현재 아프리카와 중동을 통틀어 최고의 서양 미술 컬렉션 가운데 하나로 자리 잡았다. 8,000점의 회화, 조각, 스케치, 판화에는 오귀스트 로댕, 에두아르 마네, 클로드 모네, 폴 고갱의 작품도 포함되며, 외젠 들라크루아, 알렉상드르 가브리엘 드캉 같은 이들의 오리엔탈리즘 작품도 강렬하다. 알제리와 아랍 예술가의 작품도 잊지 말고 찾아보자. 특히 인상적인 도서관에는 파블로 피카소에게 영감을 주던 알제리 여성이자 아웃사이더 화가 바야 마히딘(Baya Mahieddine)의 작품이 있다.

▼현대 튀니지에서 발견하는 고대 로마의 최고 작품

바르도 박물관(Bardo Museum)
P7, near Tunis, Tunisia

최고의 로마 시대 모자이크를 보려면 이탈리아로 가야 한다고 생각할 수 있다. 그러나 많은 학자와 역사가들은 세계에서 가장 크고 뛰어난 고대 로마 모자이크 컬렉션이 튀니지의 바르도 박물관에 있다고 믿는다. 고대 도시 카르타고였던 곳의 로마 시대와 비잔틴 시대 유적지에서 수집된 이곳의 모자이크는 이탈리아의 작품보다 색채가 생동감 있고 구성과 서사에서도 더 야심 차며, 전체적으로 봤을 때 로마 시대 아프리카의 삶과 종교를 생생하게 표현했다. 포도주 한 병과 시골 농장 한 곳이 묘사된 작은 작품이 있는가 하면 사냥의 여신 다이애나의 장엄한 초상, 시인 푸블리우스 베르길리우스 마로의 양옆에 역사(클리오)와 비극(멜포메네)의 뮤즈 여신이 서 있는 커다란 작품이 있다. 호메로스의 서사시 장면을 묘사한 〈오디세이아(Odyssey)〉와 〈넵튠의 승리(Triumph of Neptune)〉도 놀랍다.

아래 모자이크화 〈오디세이아와 세이렌(Odysseus and the Sirens)〉 세부.
오른쪽 다스트 미술팀 〈사막 숨결〉(1997).

▲이집트 사막의 미스터리 서클

사막 숨결(Desert Breath)
El Gouna, near Hurghada, Egypt

그리스의 다스트 미술팀(D.A.ST. Arteam)은 조각가 다나에 스트라투(Danae Stratou), 산업 디자이너 알렉산드라 스트라투(Alexandra Stratou), 건축가 스텔라 콘스탄티니디스(Stella Constantinidis)의 머리글자를 딴 이름이다. 그들이 창조한 대지미술 작품 〈사막 숨결〉은 몸소 이곳을 걸어보는 체험은 물론이고, 높은 곳에 올라가서 전체를 파악하는 경험 또한 하고 싶게 만든다. 3인조는 이 작품을 1997년에 완성했으며, 마치 거대한 외계인의 시계처럼, 원래는 물로 채워진 중심점에서 퍼져 나오는 거대한 이중 나선이 세월을 보내고 있었는데, 이제는 천천히 사라지는 중이다. 그러나 드넓은 이집트 사막에서 솟아오르고 꺼지는, 178개에 달하는 원뿔과 구덩이들은 여전히 방문자들을 탄복시키고 매료시킨다. 설치된지 20년이 지났지만 황량한 풍경 속에서 여전히 강렬한 시각적 존재로 "마음의 풍경으로서의 사막을 통해 무한의 경험을 제시한다"고 예술가들은 말한다.

단일 문명으로는 최대의 박물관

대이집트 박물관(Grand Egyptian Museum)
Alexandria Desert Road, Kafr Nassar, Al Haram, Giza Governorate, Egypt

이집트 기자에 위치한 대이집트 박물관은 2022년에 개관하는데, 기자의 피라미드들로부터 그리 멀지 않은 곳에서 멋지게 모양을 잡아가는 중이다. 이곳은 투탕카멘의 무덤에서 출토된 보물들을 포함해 이집트 고대 문명을 기리기에 적절할 뿐만 아니라, 단일 문명에 헌정된 세계 최대의 박물관이자 세계 최대의 고고학 박물관이 될 것이다. 투탕카멘 전시관만 해도 이 어린 왕과 관련된 유물 약 4,000점이 전시되며, 여러 이집트 파라오 문화에 관한 유물 10만 점이 어린이 박물관, 특별 전시관, 본관 전체에 걸쳐서 전시될 전망이다. 긴 대기 줄이 예상된다.

▼말리 점토의 창조적 능력

말리 국립박물관(National Museum of Mali)
Bamako, Mali

최고의 젠네 테라코타 조각상(니제르 강 내륙의 삼각주 지역 젠네에서 출토된 13~16세기 미술 형식)을 보려면 뉴욕 메트로폴리탄 미술관으로 가야겠지만, 그 기원과 원래 환경을 보려는 사람은 말리의 수도 바마코에 위치한 말리 국립박물관으로 가야 얻을 게 많다. 전사, 군인 인물상들과 함께 말리의 가면, 직물 등 아름다운 공예품이 많으며, 야외 정원에는 젠네의 대모스크 콘크리트 모형도 있다. 또한 이 박물관은 격년 11~12월에 열리는 '바마코와 만나는 사진 비엔날레(Bamako Encounters Photography Biennial Festival)'의 주최지이기도 하니 축제 기간에 방문하면 1,000년을 이어온 말리 예술 그 이상의 것들도 접할 수 있다.

세네갈의 생루이 사진 미술관과 오마르 빅토르 디오프의 세계

생루이 사진 미술관(Musée de la Photographie de Saint-Louis)
Ibrahima Sarr Road, Saint-Louis, Senegal

유네스코에 등재된 생루이 섬의 식민 시대 건축물들 가운데 멋지게 자리한 흑백의 생루이 사진 미술관은 외관만큼 내부도 멋지다. 세네갈의 과거 및 광범위한 아프리카 디아스포라에 대한 문화적 기록소로서 이 미술관은, 무역 항구 생루이에 처음 카메라가 들어온 19세기부터의 흥미진진한 역사적 이미지들로 가득하다. 하지만 여행객은 활기찬 현대 작품 쪽에 좀 더 눈길이 갈 것이다. 특히 국제적으로 호평받는 상업 사진가 출신의 예술가 오마르 빅토르 디오프(Omar Victor Diop)의 개념 사진은 발군이다. 아프리카 스튜디오 사진의 전통과, 피사체이자 작가인 신디 셔먼과 같은 역사 속 인물로의 분장 등 다양한 이질적 소재를 참조하는 디오프의 작품은 잊을 수 없다.

다카르의 흑인 문명 박물관에서 생각하는 공백의 의미

흑인 문명 박물관(Museum of Black Civilizations)
Dakar, Senegal

세네갈의 시인이자 대통령을 지낸 레오폴 세다르 상고르가 흑인 문명 박물관을 구상한 지 50여 년 만인 2018년, 세네갈 남부의 전통 가옥에서 영감을 받은 곡선으로 이뤄진 건물이 완공되었다. 내부에서는 아프리카 전역과 캐리비안에서 들여온 범아프리카적 작품들을 만끽할 수 있는데, 특별히 반가운 점은 이곳이 과거뿐 아니라 미래를 바라보고 있다는 것이다. 과거 식민 통치자들이 수세기 동안 약탈한 막대한 양의 아프리카 문화유산을 곧 반환해줄 것을 희망하며, 박물관의 일부 공간을 비워두고 있는 이유다(파리의 케 브랑리 박물관만 해도 사하라 이남의 아프리카 유물을 7만 점 가지고 있다). 하지만 돌려받기 전까지는 이 놀라운 미술관이, 입구에 전시된 아이티 미술가 에두아르 뒤발 카리에(Edouard Duval-Carrié)의 18미터 높이에 달하는 〈바오밥 전설(The Saga of the Baobab)〉(2018)부터 세네갈 패션 디자이너 우무 시(Oumou Sy)의 〈우주를 가로지르는 아프리카의 숲(The Forest of Africa Across the Universe)〉까지, 아프리카의 과거와 현대 예술 모두에 최고의 조명을 비춰줄 것이다.

왼쪽 말리의 전통 건축물을 연상시키는 말리 국립박물관 건물.
오른쪽 흑인 문명 박물관 입구의 에두아르 뒤발 카리에 〈바오밥 전설〉(2018).

가나 예술에 대한 진심, 누부크 재단

누부크 재단(Nubuke Foundation)
7 Lome Close, East Legon, Accra, Ghana

만화경처럼 발랄한 외관을 한 누부크 재단의 내부에는 전시, 세미나, 상영회를 비롯해 여러 문화 행사들을 위한 공간이 가득하다. 가나의 수도 아크라에 10년도 전에 설립된 이 시각예술 기관은, 가나 사진의 개척자 제임스 바너(James Barnor) 같은 거물들의 회고전, 개인전, 신진 예술가들의 단체전을 흥미롭고 유쾌하게 혼합해 선보인다. 미술 박람회인 '아트×라고스(Art×Lagos)'를 주도하며 파트릭 타고 턱슨(Patrick Tagoe-Turkson)의 환상적인 태피스트리 작품을 라고스에서 처음 공개해 인지도를 높였음에도, 누부크 재단은 여전히 강력한 공동체 정신의 문화센터로서 진심을 다하고 있다.

◀베닌 청동 유물의 올바른 보관처

베닌시티 국립박물관(Benin City National Museum)
King's Square, Benin City, Edo, Nigeria

영국 정부가 100여 년 전에 훔쳐 간 유명한 베닌 브론즈들(Benin Bronzes), 즉 주철, 상아, 청동으로 만든 인물상, 반신상, 군집상을 언젠가는 나이지리아의 베닌시티 국립박물관에 반환하기를 바란다. 그렇게 되면, 꼭 그렇게 되어야겠지만, 그 작품들은 이 사랑스러운 박물관의 주역이 될 것이다. 하지만 그렇다고 해서 이곳의 현존 가치가 강력하지 않은 건 아니다. 특이한 모양의 둥근 붉은 건물 내의 세 전시실 중 최고는 오바 아켄주아 전시관(Oba Akenzua Gallery)으로 베닌제국 때 만들어진 청동상, 테라코타, 주철 작품을 소장하고 있다. 다른 두 전시실은 베닌시티 이외 지역의 공예품을 모아놓았다. 그 유명한 이디아 여왕(Queen Idia)의 청동 두상을 놓치지 말자. 그녀가 아니었으면 이 왕국은 존재하지 못했을지 모른다.

왼쪽 이디아 여왕의 청동 두상(16세기).
오른쪽 오순-오소그보 신성 숲의 조각상들.

오순-오소그보 신성 숲(Osun–
Osogbo Sacred Grove)
Osogbo, Osun State, Nigeria

나이지리아 숲속의 신성한 장소

나이지리아 남서부 오소그보에서 멀지 않은 곳의 숲 한가운데에 마법 같은 장소가 있다. 강이 휘돌아 흐르는 이곳에 들어서면 〈쥬라기 공원〉이나 〈인디아나 존스〉 같은 영화 속으로 빠져드는 듯하다. 여기는 400년도 더 전에 요루바족(Yoruba)이 섬기는 풍요의 여신 오순의 성지로 조성된, 문화적으로도 종교적으로도 의미심장한 오순-오소그보 신성 숲이다. 이 숲은 아름다운 고대의 나무 조각상으로 가득하지만 현대의 추상적 작품과 장식물도 많은데, 예술가이자 요루바 여사제인 수잔 뱅거(Susanne Wenger)가 이끈 새로운 신성 예술(New Sacred Art) 운동 덕분이다. 지금은 40여 곳의 사당, 조각 작품 등의 예술 작업을 선보이며 이를 통해 오순과 다른 요루바 신들을 기린다. 이 숲이 2005년에 세계 문화유산으로 지정된 것은 당연한 일이다.

나이지리아 현대예술가들의 최전선

오멘카 갤러리(Omenka Gallery)
24 Modupe Alakija Crescent, Lagos, Nigeria

큐레이터이자 예술가인 올리버 에뉘누(Oliver Enwonwu)가 2003년 사저에 설립한 오멘카 갤러리에는 진정한 보물들이 소장되어 있다. 특히 20세기 아프리카에서 가장 영향력 있는 예술가 가운데 한 명인 나이지리아 화가 벤 에뉘누(Ben Enwonwu)는 식민주의를 뛰어넘어 현대예술계에 아프리카 미술의 자리를 확고히 했다. 이곳에서는 그의 역동적이고 우아한 인물화들을 나이지리아 현대 작가들의 작품과 함께 감상할 수 있다. 나이지리아 카노 태생이며 구불구불한 색유리 조각과 종이 작업으로 베네치아 비엔날레 특별 언급상을 받은 오토봉 응캉가(Otobong Nkanga) 같은 작가와 오우수 안코마(Owusu-Ankomah) 같은 범아프리카 작가들, 아프리카 유산을 받은 다른 대륙 작가들이 놀랍도록 광범위한 예술 세계를 펼쳐 보인다.

▼목숨 걸고 들어가야 하는 티그라이 석굴 교회군

티그라이 석굴 교회군(Tigray's rock churches)
Hawzen, Ethiopia

에티오피아 게랄타 산지의 티그라이 석굴 교회군 내부에 있는 고대 정교회 미술을 보려면 튼튼하고 용감해야 한다. 대부분이 깎아지른 절벽의 틈새에 조성되었기 때문에 조그만 발판과 안내인의 도움을 받아 등반해야 하고 위험천만한 낭떠러지 옆 좁은 바위턱이나 흔들리는 다리를 지나, 엉성한 사다리를 타고 들어가야 하는데, 그 안에는 수세기를 거슬러 올라가는 섬세하고 세밀한 프레스코화들이 있다. 해발 2,500미터에 자리 잡은 125개 동굴들에 그려진 열두 사도 중 9명의 성화들(아부나 예마타 구[Abuna Yemata Guh]), 18세기 말에서 19세기 초 곤다르풍의 푸른색과 노란색의 프레스코화들(아부나 게브레 미카엘[Abuna Gebre Mikael]), 17세기 벙어리 성자 프레스코화들(페트로스와 파울로스[Petros and Paulos], 테카 테스파이[Teka Tesfai]) 등이 그것이다. 모두 천상의 광휘에 대한 상상을 새로운 높이로 끌어다놓았다.

데브레 베르한 셀라시에(Debre
Berhan Selassie)
Gondar, Ethiopia
whc.unesco.org/en/list/19/

왼쪽 아부나 예마타 구 교회 내의 둥근
천장에 그려진 아홉 사도.
위 데브레 베르한 셀라시에 내부를 장식한
고대 벽화들.

머리 위에 펼쳐진 천사들을 만나는 시간

에티오피아 옛 수도 곤다르의 유적지인 파실 게비 성채의 건물들 가운데 하나인
데브레 베르한 셀라시에 안에 들어서면, 목이 꺾일 각오를 해야 한다. 에티오피
아에서 가장 아름다운 교회인 이곳의 17세기 목재 천장에는 날개 달린 케루빔 천
사들 100명 이상이 줄지어 그려져 관람자들을 내려다본다. 그러나 모든 곳에
존재하는 신을 나타내는 이 그림은 데브레 베르한 셀라시에의 화려한 내부 장
식 중 일부일 뿐이다. 보슈풍의 지옥도, 십자가에 달린 그리스도 위쪽에 앉아
후광에 휩싸인 성삼위, 용을 가르는 성 조지 등 다른 요소들도 꼼꼼히 들여다
볼 가치가 있다.

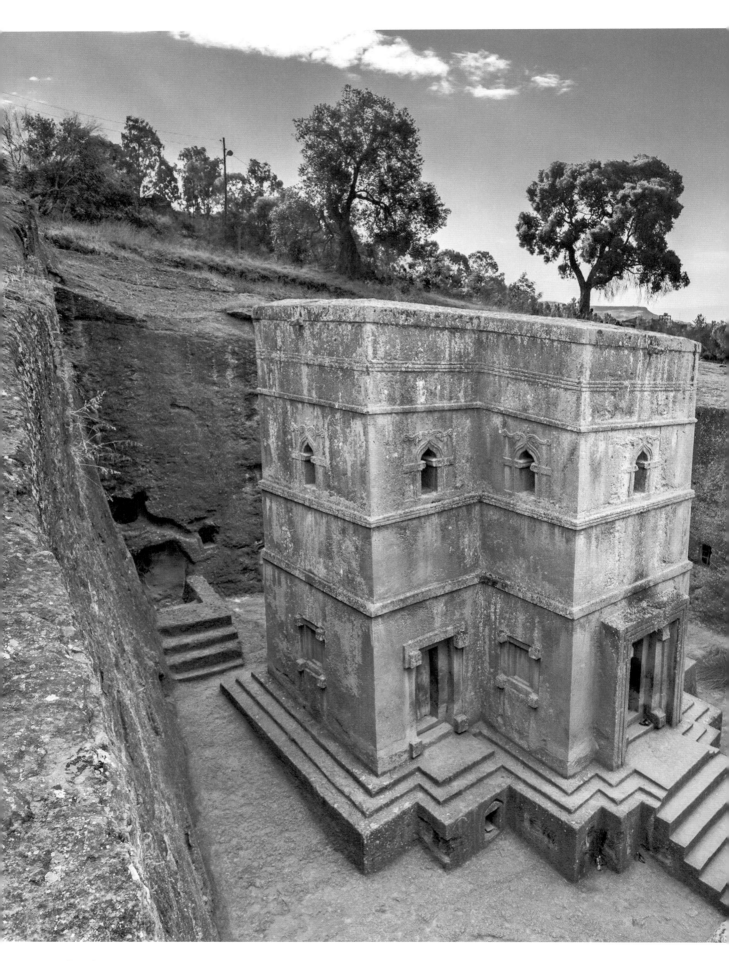

거대 암반 11곳을 조각해 만든 랄리벨라 교회들

베테 기요르기스(The Bete Giyorgis)
Lalibela, Ethiopia
www.wmf.org/project/rock-hewn-churches

에티오피아 랄리벨라의 중세 암굴 교회군은 레이첼 화이트리드의 조각 작품처럼도 보이지만, 직접 봐야 실감이 날 것이다. 11곳의 거대 암반을 각각 파내 만든, 한 덩어리로 이루어진 건축물들은 문, 창문, 기둥, 지붕, 바닥을 섬세하게 깎아내어 장식되었다. 이를 관람하기 위해 그 속으로 내려간 관광객들은 물론 12세기 말에서 13세기 초 공사 때부터 이어진 수많은 순례자들이 경이로 몰드는 곳이다. 그중에서도 베테 기요르기스(성 조지 교회)는 십자가 형태의 건물과 3중 그리스 십자가가 새겨진 지붕으로 압도감을 주며 내부는 벽화로 장식되어 있다.

왼쪽 십자가 모양의 베테 기요르기스.

자연과 교감하는 좀마 현대미술 센터

좀마 현대미술 센터(Zoma Contemporary Art Centre)
PO Box 6050, Addis Ababa, Ethiopia

오늘날 갤러리와 미술관을 짓는 세계적 스타 건축가들은 시대의 풍조를 아주 잘 따르고 있지만 에티오피아의 수도 아디스아바바에서는 그와 정반대의 미술관이 몇 년 전 문을 열었다. 현대예술가 엘리아스 시메(Elias Sime)가 설립한 좀마 현대미술 센터는 환경에 민감한 곳으로, 농경지, 약초 정원, 낙농 축사, 전통적 울타리와 함께 진흙으로 지은 건물에 예술가들의 레지던시, 워크숍, 전시장을 마련했다. 외벽이 수제 문양으로 장식된 작업실 안팎에서 예술가들이 작업하고, 전시가 개최되는 전시장에서는 관람객의 적극적인 참여로 감상과 예술 활동이 이뤄지면서, 예술을 주변 환경과 지역 생활 방식의 맥락 안에 확고히 위치시킨다. 이런 이유로 2014년 「뉴욕 타임스」가 좀마 현대미술 센터를 아디스아바바에서 방문해야 할 최고의 장소 중 하나로 꼽았을 것이다. 근처에 있는, 하일레 셀라시에 황제의 이전 거처이던 국립 대궁전을 위해 엘리아스 시메가 조성한 공원도 꼭 가봐야 한다.

▲케냐 나이로비의 도시 예술 버스

Nairobi, Kenya

버스를 소유하게 된 사람은 무엇을 해야 할까? 다른 사설 버스나 더 듬직해 보이는 정부 운영 버스와 경쟁하며 승객을 끌어들여야 한다면? 분명 버스를 군중 속에서 눈에 띄게 만들어야 할 것이다. 그래서 케냐의 수도 나이로비의 마타투 버스들이 예술을 이용했다. 야단법석의 거리에서 움직이는 이 미술관들은 익숙한 풍경이 되었고, 특정 버스뿐 아니라 멋지게 차려입은 기사와 차장을 사랑하는 팬층을 만들어냈다. 거기에다가 대혼란의 교통 체증을 피해 좁은 뒷길까지 파고드는 버스들의 날래고 꾀바른 운행 능력 체험은 엄청난 재미를 선사한다.

초딜로 바위산(Tsodilo Hills)
Ngamiland District, Botswana

사막의 루브르를 찾아 보츠와나의 바위산으로

4,500점 이상의 바위 그림을 품은 400군데의 바위예술 유적지인 초딜로 바위산 지역이 유네스코의 보호를 받게 된 것은 당연하다. 보츠와나의 북서부 칼라하리 사막에 흩어진 어린이 바위산, 여자 바위산, 남자 바위산, 그리고 이름이 붙여지지 않은 바위산 네 곳을 일컬어 '사막의 루브르'라고 한다. 이곳에는 동물과 인간의 형상이 다양한 색으로 그려져 있는데 하얀 코뿔소, 붉은 기린, 새의 윤곽, 말을 탄 인간 등이 눈에 띈다. 지역 주민들이 '저녁의 구리 팔찌'라고 부르는, 지는 태양이 서쪽 암벽들을 비추는 풍광을 보기 위해 저녁까지 머물 수 있도록 방문 시간을 맞추기를 추천한다.

우카흘람바 드라켄즈버그 공원
(uKhahlamba Drakensberg Park)
KwaZulu Natal, South Africa

▼ 남아프리카공화국 드래곤 산맥, 부시맨의 바위예술

남아프리카공화국은 원주민인 산 부족(부시맨)이 동굴과 바위에 창조한 수많은 암벽화와 암각화의 고장이다. 사냥, 춤, 전투, 의례, 동물, 반인반수 등을 형상화한 작품들이 정말이지 너무나 많은 곳에 남아 있어, 모험심이 충분한 여행자라면 수세기 동안 누구의 눈에도 띄지 않은 그림을 발견할 수도 있을 것이다. 그러기 위해서는 약간의 하이킹을 해야 하지만 그 과정에서 장관인 이 땅의 풍경도 즐길 수 있다. 최고는 우카흘람바 드라켄즈버그 공원으로, 600곳에 3만 5,000점 이상의 작품이 있다. 은데데마 고르지(Ndedema Gorge)에는 3,900점, 세바이예니 동굴(Sebaayeni Cave)에는 1,000점 이상의 그림이 있는 것으로 추산된다.

왼쪽 나이로비의 마타투 버스.
아래 우카흘람바 드라켄즈버그 공원 내의 인지수티(Injisuthi) 인근에 있는 부시맨의 바위예술.

미술과 함께 잠드는 침실 1편

세계 곳곳의 똑똑한 호텔업계 종사자들은 사람들이 여행할 때 특별한 공간에 머물고 싶어한다는
사실을 깨닫고 있다. 독특한 예술 작품의 원본이 자랑스레 전시된 공간보다 더 특별한 곳이
어디일까? 여기 유럽과 아프리카에서 가장 좋았던 공간들을 모아보았다. 아시아와 아메리카의
더욱 예술적인 숙소를 보려면 240쪽을 보자.

샤카랜드 호텔과 줄루 문화촌
aha Shakaland Hotel & Zulu Cultural Village

남아프리카공화국 은콰리니

줄루족 전통 문화가 담긴 이 사랑스러운 기념물은 잊지
못할 체험을 선사한다. 숙박객이 머무는 전통적인 둥근 오
두막에는 진짜배기 아프리카 장식이 사용되며 내부의 목
재 장식과 풀로 엮은 지붕, 조각상과 회화, 공예품 등 많은
줄루족 예술품으로 완성된 공간이다.

아텔리에르 술 마레
Atelier sul Mare

이탈리아 시칠리아

이탈리아에 예술 호텔 하나둘쯤은 당연히 있을 거라고 생
각하겠지만 시칠리아도 그러리라고는 예상하지 못했을
것이다. 시칠리아 섬 북쪽 해안의 아텔리에르 술 마레는
세계에서 가장 매혹적인 객실들을 보유한다. 각 방을 독특
한 몰입 체험 공간으로 바꿔놓은 예술가들 덕분이다.

알츠타트 호텔
Hotel Altstadt

오스트리아 빈

이 매력적인 호텔의 예술 작품들은 빌려오거나 호텔 소유
주 오토 바이센탈(Otto E. Wiesenthal)의 개인 컬렉션에서 나
왔다. 그래서 앤디 워홀이나 애니 레보비츠와 함께 잠들
었던 곳에 다시 가보면 완전히 다른 예술가들에 둘러싸일
수 있다.

레프스네스 고스 호텔
Hotel Refsnes Gods

노르웨이 모스

현대미술은 '즐거움과 영감을 주고 기분전환을 시켜준다'
고 믿는 이곳은 숙박객에게 신예와 기성 작가들의 진본
작품 450점 이상으로 구성된 수준 높은 현대미술을 제공
한다. 또한 그중에서도 눈에 띄는 스타이나르 크리스텐센
(Steinar Christensen)의 '레프스네스 프리즈(Refsnes frieze)'의 가
이드 투어를 제공하기도 한다.

12 데케이즈 요하네스버그 아트 호텔
The 12 Decades Johannesburg Art Hotel

남아프리카공화국

이 아름다운 부티크 호텔은 남아프리카공화국 최고의 예술가와 디자이너들이 기획하고 설계한 객실들을 이용해 요하네스버그의 20세기 역사를 기록한다. 그중 로런 월러트(Lauren Wallet)의 극장 같은 객실은 반투 공연 운동(Bantu theatre movement)에서 영감을 받았다.

파이프 암스
Fife Arms

영국 스코틀랜드

파이프 지역은 예술로 유명한 곳은 아니지만 스코틀랜드 특유의 구릉지에 자리한 이 최고급 호텔은 분명 예술이다. 1만 6,000점 이상의 골동품과 1만 2,000점 이상의 예술품이 소장된 컬렉션에는 파블로 피카소와 게르하르트 리히터뿐 아니라 빅토리아 여왕과 찰스 왕자의 수채화도 포함되어 있다.

콜롱브 도르
La Colombe d'Or

프랑스 생 폴 드 방스

세계에서 가장 유명한 예술 호텔이라면, 한 세기 전 소박한 술집 겸 카페에서 시작된, 그 어느 곳보다 오래된 이 예술 숙소를 빼놓을 수 없다. 앙리 마티스, 파블로 피카소, 페르낭 레제, 조르주 브라크, 마르크 샤갈 등 믿기 힘든 소장 목록은 새로운 작품들로 계속 갱신된다.

돌더 호텔
The Dolder Hotel

스위스 취리히

이 고풍스러운 공간은 거장들의 인상적인 작품을 100점 이상 소장한 것으로 선망의 대상이 되는데, 그 거장들이란 다름 아닌 살바도르 달리, 호안 미로, 카미유 피사로 같은 미술가들을 말한다.

보몬트 호텔
The Beaumont

영국 런던

런던 메이페어 중심에 위치한 아르데코풍의 최고급 호텔인 이곳은 다른 어떤 호텔에도 없는 한 가지를 제공한다. 그것은 바로 실제 예술 작품 안에서 숙박하는 것이다. 안토니 곰리의 〈방(ROOM)〉(2014)은 '거주 가능한 조각품'으로, 짙은 색 참나무 내장재의 스위트룸 형태를 띠고서 굉장한 하룻밤을 제공한다. 사실 다른 곳에서도 비슷한 체험을 할 수는 있다. 라스베이거스의 팜 카지노 리조트에 2억 원 이상을 지불하고 데미언 허스트의 공감 스위트(Empathy Suite)에서 포름알데히드 수조에 떠 있는 상어와 함께 이틀 밤을 보내는 것이다.

다음 쪽 남아프리카공화국 샤카랜드 문화촌에서의 공연을 위한 줄루족 전통 무대.

스컬프트엑스 페어(SculptX Fair)
Melrose Arch, Johannesburg, South Africa

남아프리카공화국 최대의 조각 축제

매년 9월 요하네스버그의 멜로즈 아치 지역은 세계 전역의 아프리카계 예술가들이 모여 벌이는 조각 작품의 향연이 되며 그 지리학적·정치적·문화적 다양성만큼이나 흥미로운 축제가 열린다. 재료와 형식도 돌, 금속, 유리, 목재 같은 흔한 것에서부터 풀, 주운 물건, 가상현실처럼 조금 드문 것까지 다양하다. 도시 전역의 실내외 전시 공간을 아우르는 화려하고 생기 넘치는 작품은 90명이 넘는 예술가들이 참여한 결과이며 매일 그 예술가 중 일부가 가이드 투어를 진행한다.

앤 브라이언트 아트 갤러리(Ann Bryant Art Gallery)
9 St Mark Road, Southernwood, East London 5201, South Africa

이스턴케이프 예술계의 고급 저택과 더욱 고급한 소장품

20세기 초에 지어진 이 우아한 저택은 외부만 보아도 그 묵직한 목재 문 안에서 어떤 작품을 발견하게 될지 알 수 있다. 공작새 같은 납땜 색유리로 장식된 문 위의 아치를 통과해 들어가면 브라이언트 가의 18~19세기 미술 소장품을 만나게 된다. 이 예술 애호 가문이 축적한 작품들은 영국과 유럽의 회화가 중심이지만 더 중요한 것은 남아프리카공화국 최대 규모의 이스턴케이프 미술 컬렉션이다. 대부분 20세기, 특히 1960년대 것으로, 풍경화, 추상화, 콜라주 등과 조르주 펨바(George Pemba), 월터 바티스(Walter Battiss), 주디스 메이슨(Judith Mason), 모드 섬너(Maud Sumner) 등 남아프리카공화국 근대미술 최고의 작가들이 수집되었다.

노발 재단(Norval Foundation)
4 Steenberg Road, Tokai, Cape Town 7945, South Africa

케이프타운 습지 환경과 하나된 공간, 노발 재단

케이프타운의 스틴버그 지역에 있는 자연 습지 바로 옆, 넓게 퍼진 건물에 자리 잡은 노발 재단은 주변 환경과 하나가 된 듯한 아름다움을 공간 자체의 풍광뿐 아니라 친환경 기획 프로그램들로 보여준다. 그러나 정말 눈에 띄는 것은 그곳의 예술이다. 큰 전시 공간 하나와 작은 전시실 여섯 곳에 소장된 '홈스테드 아트 컬렉션'은 남아프리카공화국의 선도적인 20세기 미술 소장품으로, 외부에는 나이지리아계 영국 예술가인 잉카 쇼니바레의 아프리카 대륙 최초의 설치 작품인 〈바람 조각 3(Wind Sculpture [SG] III)〉(2018)이 특유의 환한 빛깔로 조각 정원을 대표한다.

자이츠 현대 아프리카 미술관(Zeitz
Museum of Contemporary African Art)
V&A Waterfront, Cape Town 8001,
South Africa

곡물 저장고 속 아프리카 미래 예술의 맹아

용도가 변환된 곡물 저장고 내에 자리 잡은 자이츠 현대 아프리카 미술관은 건물
안팎이 모두 아름답다. 2017년 관장이자 수석 큐레이터 마크 쿠체(Mark Coetzee)의
표현대로 '아프리카인들이 자신의 이야기를 하고 그 이야기에 참여하는 플랫폼'
으로 문을 열었다. 건축 신동 토마스 헤더윅(Thomas Heatherwick)이 알곡과 겉껍질을
테마로 설계한 100곳의 전시실을 품고 솟아오른 9층 건물에는 유려한 유기체적
형태들이 가득하다. 이런 충격적인 공간에서 예술은 많은 노력을 해야 두드러질
수 있을 테지만 시각 활동가 자넬레 무홀리(Zanele Muholi) 같은 이들은 남아프리카
공화국의 흑인, 퀴어, 트랜스들에게 목소리를 주는 대규모 흑백 사진으로 그 일을
그럭저럭 해내고 있다. 이런 시도들이 크리스 오필리, 아이작 줄리언, 케힌데 와일
리 마이클 매시선, 윌리엄 켄트리지 같은 다양한 예술가들의 작품과 병치되어 잊
을 수 없는 공간의 잊을 수 없는 조합을 만든다.

위 자이츠 현대 아프리카 미술관의
아트리움에서 올려다본 광경.

05
아시아

괴레메 야외 박물관(Göreme Open Air Museum)

Nevsehir, Turkey

초현실적 기암괴석 가운데 자리한 어둠 교회들 속 성화

터키 중부 지역 카파도키아의 괴레메 야외 박물관은 세계에서 가장 초현실적인 풍경 가운데 하나인 '요정의 돌 더미들'과 여러 지형으로 수많은 관광객을 끌어들인다. 하얀 바위산들 위로 열기구 풍선을 타고 날아가며 광경을 내려다보는 것은 잊지 못할 경험이다. 또한 바위산 속 석굴들 안으로 들어가면 어둑한 공간들을 채운 4세기에서 11세기 사이 성화들이 횃불 같은 색채를 빛낸다. 성 바실리우스 교회(St Basil), 성 바바라 교회(St Barbara), 그리고 9개의 둥근 천장이 있는 사과 교회(Apple Church)와 뱀 교회(Snake Church)의 그림들이 특히 뛰어나지만 이 유적지의 정점은 어둠 교회(Dark Church)다. 창문이 거의 없어 빛이 들어오지 않아 붙여진 이름이지만 덕분에 프레스코의 생생한 색감이 훌륭히 보존되었고 매우 독특한 환경 속에서 종교예술과의 마법 같은 조우를 만들어준다.

위 괴레메 야외 박물관의 바위산들.
오른쪽 트로이 박물관의 녹슨 상자형 건물.

▼녹슨 입방체 속 시간 여행

트로이 박물관(Troy Museum)

17100 Tevfikiye/Çanakkale Merkez/Çanakkale, Turkey

troya2018.com

호메로스의 『일리아스』로 유명해진 고대 트로이의 유적지 근처 황량한 평원에 자리 잡은 이 박물관은 인상적인 녹슨 상자형 건물이라서, 이사 후 차고에 남겨진 먼지투성이 추억으로 가득한 궤짝처럼 보인다. 어떤 의미에서는 트로이 박물관이 바로 그럴지도 모른다. 하지만 이곳의 먼지투성이 추억은 버려두고 싶은 물건들이 절대 아니다. 좁은 창문 혹은 벽판 틈새로 빛이 흘러드는 4층 건물 안에는 발굴된 장신구, 큰 입상, 벽 장식, 작은 인물상, 도자기 등이 전시되어 있다. 건물 꼭대기 테라스에서 내려다보이는 고대와 현대의 병치는 트로이 이야기만큼이나 신비롭다.

아제르바이잔의 위인 묘지 꾸미기

명예의 길 묘지(Fexri Xiyaban Cemetery)

Fexri Xiyaban Cemetery, Baku, Azerbaijan

아제르바이잔 사람들은 사랑한 사람의 묘석을 사진으로 꾸미기를 좋아하지만, 1948년 아제르바이잔 소비에트 중앙 위원회가 수도 바쿠에 국가적 위인들의 안식처로 만든 '명예의 길' 묘지는 한 단계 더 나아가 존경받는 고인을 인물상으로 재현했다. 녹음이 아름답게 우거진 이 묘지공원의 조각상 대부분은 무명의 예술가들이 만든 것이지만 훌륭한 기술을 보여주며, 헤이다르 알리예프 대통령과 자리파 영부인의 입상은 특히 뛰어나다. 대부분 인물상에 고인의 직업이 드러나는데, 출판인, 과학자, 예술가, 음악가, 군인, 시인 등을 도구나 요소로 표현해, 아제르바이잔어를 전혀 알지 못해도 흥미롭게 관람할 수 있다.

레우벤 루빈의 삶과 예술

텔아비브에는 아름다운 건축물이 즐비한데 그중 많은 건물이 비알리크 거리에 자리한다. 국민 시인 하임 나흐만 비알리크(Haim Nahman Bialik)의 집과, 이스라엘에서 가장 유명한 화가 레우벤 루빈(Reuven Rubin)의 집을 개조한 미술관 역시 이 거리에 있다. 바우하우스 양식으로 명성 높은 텔아비브에서 루빈 미술관은 그 완벽한 표본이다. 근대적인 주철 정원 출입구에서부터 3개 층에 채워진 이 루마니아 태생 예술가의 작품에 이르기까지 외부와 내부가 모두 멋지다. 1893년 이스라엘로 이주한 루빈은 이 집에서 1945년부터 1974년까지 가족과 함께 살다가 세상을 떠났다. 전시 중인 작품은 제1차 세계대전 이후의 초기작부터 1960년대와 1970년대 나이브 아트 혹은 아웃사이더 아트 스타일의 풍경화까지 잘 선별되었다. 특별 초대전은 초기 이스라엘 미술 작가들을 중심으로 기획되며 루빈의 생전 작업실 모습도 보존되어 있어 텔아비브에서 가장 매혹적인 예술 공간이 되었다.

이스라엘에서 감상하는 최고의 영상 미술

크리스찬 마클레이(Christian Marclay)의 비디오아트 〈시계(The Clock)〉가 2010년 전시되었을 때 관람객들은 몇 시간씩 줄을 섰다. 수천 편의 영화에서 시간을 보여주는 영상 조각을 오려내어 24시간을 이루도록 이어 붙인 이 작품에는 여섯 에디션이 있는데 그중 하나를 런던의 테이트 모던 미술관, 파리의 퐁피두 센터, 예루살렘의 이스라엘 박물관이 함께 소유한다. 이 중 한 도시를 방문할 기회가 생기면 꼭 보기를 바란다. 이 도시들에서 혹은 어떤 곳에서든 더 찾아봐야 할, 비슷하게 뛰어난 다른 영상 작품도 추천한다. 스티브 매퀸 〈드럼 치기(Drumroll)〉(1998), 라그나르 캬르탄손(Ragnar Kjartansson) 〈많은 슬픔(A Lot of Sorrow)〉(2013~2014), 매튜 바니 〈거고근 순환(Cremaster Cycle)〉(1994~2002), 웡핑(Wong Ping) 〈욕망의 밀림(Jungle of Desire)〉(2015), 태시타 딘(Tacita Dean) 〈장화(Boots)〉(2003), 카라 워커 〈증언: 좋은 의도에 부담을 느낀 흑인 여성의 서사(Testimony: Narrative of a Negress Burdened by Good Intentions)〉(2004), 샘 테일러존슨(Sam Taylor-Johnson) 〈피에타(Pietà)〉(2001), 더글러스 고든 〈24시간 사이코(24 Hour Psycho)〉(1993), 윌리엄 켄트리지 〈안티 메르카토르(Anti-Mercator)〉(2010~2011), 양푸동(Yang Fudong) 〈큐 빌리지의 동쪽(East of Que Village)〉(2007) 등을 추천하는데 모두가 매우 다른 방식으로 압도적이다.

오른쪽 2019년 예루살렘 빛 축제 때 조명 예술 그룹 리흐타페테(Lichttapete)가 펼친 다마스쿠스 성문 조명 프로젝션 쇼.

222 아시아

▲예루살렘에 빛의 예술을

예루살렘 빛 축제(Jerusalem Festival of Light)
Jerusalem 전역, Israel

유서 깊은 예루살렘 구시가를 수많은 색색의 조명으로 꾸민다는 것이 못마땅한 사람도 있겠지만 매년 그 빛의 축제를 체험한 사람들은 대부분 기뻐한다. 도시 전역에서 해마다 장소를 바꿔 펼쳐지는 광범위한 조명 설치미술이 지역 작가와 국제적 작가들에 의해 창조된다. 그 가운데 3차원 효과 작품, 구시가 주요 건물에 비추는 영상, 사운드와 조명 쇼 등이 포함된다. 2019년에는 비엔나 미술 그룹이 성모 영면 수도회 돌벽(Dormiton Abbey Stones)을 빛으로 칠하고 자파 성문 내부 광장(Inner Jaffa Gate Plaza)에 몸의 움직임을 빛으로 바꾼 몰입 체험 작품이 하이라이트를 이루었다.

높이 올라서 멀리 보는 요르단 예술

다르 알 안다 아트 갤러리(Dar Al-Anda Art Gallery)
Amman, Jordan

다르 알 안다 갤러리까지 가는 길은 오르내림이 심하다. 하지만 가파른 비탈길을 올라 이 갤러리가 위치한 자발 알 웨이브데(Jabal Al-Weibdeh)의 어느 언덕 꼭대기에서 암만 구시가의 지붕들을 내려다볼 가치는 충분하다. 유서 깊은 1930년대 빌라 두 채에 자리 잡은 이곳에는 훌륭한 아랍 근현대미술뿐 아니라 세계적인 신예 예술가들의 최고 작품이 선별되어 있다. 현대미술과 아름다운 20세기 초 장식미술이 곳곳에 병치된 공간에서의 관람은 명상과도 같은 체험이 되고 저 아래 먼지투성이 거리를 벗어난 휴식을 준다.

수백 년 분쟁을 견딘 시리아 문화의 회복성

다마스쿠스 국립박물관(National Museum of Damascus)
Shoukry Al-Qouwatly, Damascus, Syria

시리아는 지중해와 고대 메소포타미아 영역에 걸친 전략적 요충지인 덕분에 이집트와 그리스는 물론 로마와 비잔틴 문명에서 온 공예품의 집산지가 되었다. 온갖 양식의 뜻밖의 보물을 발견하게 되는 다마스쿠스 국립박물관을 보면 알 수 있다. 이곳에는 유난히 모더니즘적인 중세 채색 도자기 그릇처럼 서유럽의 근대미술관에 있어야 할 것만 같은 작품이 많다. 가장 매혹적인 것은 시리아 공예품으로, 고전적 모자이크, 장신구 등이 나라 전역의 유적지에서 발굴되었으며 그중에서도 팔미라 유적의 면직물이 모래사막 덕분에 고스란히 보존되어 놀랍다. 더욱 인상적인 보존은 2012년 다마스쿠스를 집어삼킨 내전의 발발로 문화 당국이 박물관을 닫아버렸을 때 일어났다. 30만 점 이상의 공예품 전체가 안전한 곳으로 옮겨졌다가 2018년에 복귀된 것이다.

▼첨단 도시 도하의 예술 시간 여행

이슬람 미술관(Museum of Islamic Art)
Doha, Qatar

이오 밍 페이가 설계한 이슬람 미술관은 도하 만의 바다에 신기루처럼 떠 있다. 허연 석회암 블록들이 쌓여 이뤄진 5층 건축물 위에 아트리움이 솟아 있고, 그 둥근 눈동자 모양의 보석처럼 커팅된 유리 지붕 창의 단면들이 빛의 무늬를 포착하고 반사한다. 내부에서는 이슬람 건축의 모티프가 우아한 창들, 연결 통로, 기둥이 늘어선 회랑들로 뚜렷이 드러난다. 내부에는 스페인에서 인도까지 13세기에 걸친 이슬람 예술의 영구 컬렉션이 전시되는데, 모든 뛰어난 종교적 · 세속적 장식미술을 포괄한다. 15세기 스페인 타일, 오직 5개만 남은 맘루크 에나멜 유리 항아리 가운데 하나, 17세기 이란 실크 편직, 14세기 시리아 약단지 등 모든 것이 인상적이다.

리처드 세라의 장소 특정적 미술

이슬람 미술관 공원(Museum of Islamic Art Park)
Doha, Qatar

코발트빛 도하 만의 화려한 마천루를 배경으로 무엇인가 남달라 보이는 구조물이 솟아 있다. 주변과 어울리는 듯 어울리지 않아 보이는 그것은 사람들에게 가까이 와서 느껴보라고 애원하는 듯하다. 미국 조각가 리처드 세라의 최대 규모 작품인 〈7〉(2011)은 인근 이슬람 미술관의 토목공사 때 나온 폐기물로 만든 지협 위에 자리 잡았다. 조각 작품을 위해 부지 자체를 마련했다는 점도 특별하지만 〈7〉을 특별한 체험으로 만드는 것은 그뿐이 아니다. "30년 동안 탑을 만들어왔지만… 이런 탑은 없었다"는 러처드 세라의 말처럼 10세기 아프가니스탄의 사원에 세워진 뾰족탑에 영감을 받은 〈7〉은 7장의 철판으로 구성되어 세 군데 출입구가 나 있는데, 그 안을 에워싼 묘한 세계는 몇 시간을 훌쩍 앗아갈 것이다. 서쪽의 카타르 사막에도 리처드 세라의 작품 〈동-서/서-동(East-West/West-East)〉(2014)이 있어 하루 시간을 내어 방문할 만하다.

왼쪽 동틀 무렵의 이슬람 미술관.
오른쪽 리처드 세라 〈7〉(2011).

루브르 아부다비(Louvre Abu Dhabi)
Saadiyat, Abu Dhabi, United Arab Emirates

아부다비에서 듣는 인류 문명의 연대기

사디야트 섬에 자리 잡은 장 누벨의 루브르 아부다비 건물, 그 위에 천계처럼 떠 있는 반구형 지붕에 경탄하며 한동안 시간을 보냈다면 내부로 들어가서 마찬가지로 놀라운 전시실 12곳을 관람하자. 이곳에서는 인류 문명 이야기를 '12장'에 걸쳐 연대기 순으로 들려준다. 영구 소장품 600점을 문명의 경계를 넘어 주제별로 묶었고, 최초의 문명에서 시작해 세계화 단계로 끝난다. 명료해 보이면서도 과감한 큐레이션이다. 그렇게 각 장은 뛰어난 유물들을 아우르며, 기원전 6500년경 머리 2개의 요르단 인물상과 2세기 지중해 남부의 이슬람 마리차 사자 청동상에서부터 6세기 중국 북부의 흰 대리석 부처 두상과 나이지리아의 17세기 에도(베닌) 문명의 소금 그릇에 이르기까지 모든 것을 받아들인다. 유물뿐 아니라 미술 작품도 인상적이다. 하지만 2022년 사디야트에 프랭크 게리가 설계한 구겐하임 미술관이 개관하면 빛이 좀 바랠 듯하다.

위 루브르 아부다비의 내부에서 본 기하학적인 반구형 지붕.

샤르자에서 만나는 최고의 20세기 아랍 미술

아랍에미리트에 방문했다면 샤르자 미술관에 들르는 것은 필수다. 3층 건물의 널찍한 전시실에는 아랍 예술가들이 다양한 매체와 기법으로 완성한 500여 작품이 소장되어 있다. 그중 핵심은 바르질 예술 재단의 전시 공간으로, 대부분 20세기 아랍계 유력 예술가들의 광범위한 (계속 확장되고 있는) 모더니즘 회화, 조각, 혼합 매체 작품을 볼 수 있다. 자주 대여 중이기는 하지만 아랍에미리트의 현대미술 및 새로운 예술을 전체적으로 조망할 수 있는 작품의 양은 늘 충분하다. 특히 마흐무드 사브리(Mahmoud Sabri), 살루아 라우다 초우카이르(Saloua Ra-ouda Choucair), 사미아 할라비(Samia Halaby), 카드힘 하이데르(Kadhim Hayder), 휴게트 칼란드(Huguette Caland), 디아 아자위(Dia Azzawi)의 작품을 찾아보자.

평화와 고요가 있는 두바이의 낙원

두바이의 거창한 마천루에 흰 정육면체들로 예술의 정수를 덧붙이기 위해, 한 용감한 단체와 건축가가 나서야 했다. 사우디아라비아의 비영리 조직인 아트 자밀이 2018년 자밀 아트 센터를 건립한 것이다. 영국의 건축사무소 세리 아키텍츠(Serie Architects)는 두 동의 흰 알루미늄 상자 안에 많은 다양한 공간들을 설계했다. 그중 10군데 전시실의 눈이 휘둥그레지는 기획 전시와 영구 컬렉션은 근대 및 동시대 아랍 예술가들에게 확고한 초점을 맞췄다. 이를 에워싼 내부 정원들에는 지역 사막 식물이 심어져 있고 주변 자다프 해안까지 조각 공원도 이어져, 정신없는 두바이에서 작고 조용한 낙원을 이룬다.

두바이에서 가장 오래된 미술 화랑

두바이의 연례 아트 페어를 둘러싼 법석과 천문학적인 금액이 오가는 미술 시장 틈새에서 수십 년째 조용히 이곳의 20세기 작품들을 홍보하는 거주민들은 잊히기 쉽지만, 마즐리스 갤러리는 옛 도시의 진정한 감각을 보여주는 매력적이면서도 저평가된 공간 중 한 곳이다. 바스타키야의 바람 탑 저택들 가운데 하나를 개조한 이곳은 아크릴화, 석판화, 드로잉, 도자기, 유리공예, 조각 등을 아우르는 두바이에서 가장 오래된 미술 화랑이다. '마즐리스'란 일상적인 모임 장소라는 뜻으로, 이 화랑의 인상적이면서도 절충적인 전시(아랍에미리트의 바다미술, 뉴 오리엔탈리즘, 시리아 미술가 압둘 라티프 알 사무디 등)가 열릴 때면, 실제로 회합 장소가 되어 예술가들과 애호가들이 실내와 우아한 정원을 가득 채운다.

박람회로 탐구하는 두바이 예술

아트 두바이(Art Dubai)
Across the city of Dubai, United Arab Emirates

두바이 여기저기 신흥 지구에서 솟아나는, 눈부시게 거들먹거리는 스타 건축가의 미술관들에서 조금 벗어나면, 분주한 동시대 현장에 제대로 초점을 맞춘 훨씬 실리적인 예술계가 존재한다. 그리고 여기에 아트 두바이가 큰 역할을 한다. 매년 3월에 열리는 이 미술 박람회는 두바이 전역에 특정 미술 문화를 촉발했다. 수십 곳의 작은 화랑들이 박람회 기간에 4개의 부문으로 나뉘어 전시회를 개최한다. 동시대(55곳의 화랑), 근현대(1명의 작가 선정), 바바와(아랍어로 '출입구'라는 뜻으로 단독 작품들 및 장소 특정적 설치 작품들을 발표), 레지던시(아프리카 출신 예술가들 중심)로 구성된 프로그램은 두바이의 활기찬 예술계뿐 아니라 도시 자체를 발견하고 탐험하기에 훌륭한 방법이 되어준다.

▲고대 페르시아 제국의 호출

페르세폴리스(Persepolis)
60km north-east of Shiraz, Iran

이 페르시아의 경이로운 유적은 당연히 유네스코 세계 문화유산이다. 얼마나 대단한 유물이 많은지, 그 양만으로도 장엄함이 느껴진다. 모든 것은 '모든 국가의 문(Gate of All Nations)'에서 시작된다. 여전히 지키고 선 날개 달린 황소 두 마리를 지나면 아파다나 계단(Apadana Staircase)을 오르는 병사들이 양각 부조로 새겨져 있으며 장식 문양은 세계 전역에서 온 방문자들이 키루스 대왕에게 가져온 공물을 소재로 했다. 에티오피아, 인도, 이집트, 그리스, 아르메니아 등의 귀족들이 복장, 꾸밈새, 공물의 세부 묘사로 또렷이 구분된다. 이 유적지의 최고 작품들은 이제 서양의 박물관들에 소장되어 있다. 런던의 영국 박물관에 있는 세계 최초의 인권 헌장인 키루스 실린더(Cyrus Cylinder)처럼 말이다. 그렇기에 아직 제자리에 남은 유물을 보는 일이 매우 특별해진다.

반크 대성당(Vank Cathedral)
Vank Church Alley, Isfahan
Province, Isfahan, Iran

이란 중심부의 아르메니아 기독교 예술

이란에 있는 17세기 아르메니아 교회인 반크 대성당의 테라코타색 건축물은 전통 아르메니아 양식과 이 지역의 이슬람 양식이 혼합된 것으로, 외관만 봐서는 안이 어떨지 짐작하기 어렵다. 벽과 천장에 놀라운 정도로 잘 보존된 프레스코화, 도금된 조각품, 타일공예는 오스만 전쟁 때 강제로 이주된 15만여 명의 아르메니아인들이 창조한 것이다. 그중 많은 장인들이 대조적인 도상과 문양으로 교회를 장식하며 천국과 지옥의 풍부한 묘사에서부터 섬세한 꽃문양과 아르메니아 순교자들의 고문 장면 등을 그렸다. 도서관과 박물관의 태피스트리, 유럽 회화, 자수 등 아르메니아인들의 교역 유산인 보물들도 눈길을 끈다.

왼쪽 페르세폴리스 다리우스 궁전의 부조.
아래 반크 대성당의 도금된 천장화.

우즈베키스탄에 보존된 불온한 예술

카라칼파크스탄 미술관(Karakalpakstan Museum of Arts)
K. Rzaev Street, Nukus 230100, Uzbekistan

우즈베키스탄 내 자치공화국인 카라칼파크스탄의 수도 누쿠스에 있는 카라칼파크스탄 미술관은 누쿠스 미술관이나 사비츠키 미술관으로도 불린다. 우크라이나 출신 화가이자 고고학자인 이고르 사비츠키(Igor Savitsky)가 자신의 엄청난 예술, 공예 수집품을 보관하기 위해 1966년 설립했다. 러시아 아방가르드를 세계에서 두 번째로 많이 보유한 이곳의 작품들은 많은 경우 스탈린이 금지하던 것들이고 작가들은 투옥되거나 고문받다가 죽었다. 큐비즘과 미래주의 등 새로운 예술 형식을 탐험했다는 이유에서다. 모스크바에서 멀리 떨어진 이곳에서 사비츠키는 감시에 걸리지 않고 이 '타락한' 예술, 블라디미르 리센코(Vladimir Lysenko), 류보프 포포바(Lyubov Popova), 미하일 쿠르진(Mikhail Kurzin) 등 당대에 가장 모험적이고 중요했던 러시아 작가들의 작품을 수집할 수 있었다. 정치적 논평으로서의 예술과 정치 세력으로서의 예술가가 가지는 영속적인 힘에 대한 이 들끓는 존경 가운데서도 특히 리센코의 〈황소(Bull)〉가 두드러진다.

▼사회주의 소련 예술의 1,600년 유산

카스티프 미술관(A. Kasteyev State Museum of Arts of the Republic of Kazakhstan)
22/1 Koktem−3 microdistrict, Almaty, Kazakhstan

이전 소련 국가들에는 사회주의 시절의 예술이 많이 남아 있다. 혁명 후 공화국의 노동과 산업을 추앙하는 미술관들을 속속 지어 올렸기 때문이다. 이 가운데 카스티프 미술관은 1920년 카자흐스탄 사회주의 연합 공화국의 미술 전시에서 시작되어, 문화적으로나 역사적으로 원숙한 공간들 안에서 꽃을 피우며 사회주의 예술을 넘어, 사회주의 시대 이전의 창조성과 이후 현대 미술의 창조성 역시 아우르게 되었다. 2만 3,000여 점의 소장품은 소련, 러시아, 서유럽, 동아시아 미술을 포함하며 특히 카자흐스탄 국립 회화 학교의 설립자인 아빌칸 카스티프(Abilkhan Kasteyev)의 주목할 만한 카자흐스탄 회화와 조각 컬렉션을 물려받아 1984년에 지금의 이름을 얻었다.

마다벤드라 궁전의 조각 공원(The Sculpture Park at Madhavendra Palace)
Krishna Nagar, Brahampuri, Jaipur, Rajasthan 302007, India

사막에서 솟아오른 요새와 궁전, 그 안의 현대적 조각 공원

옛날에 사막에서 며칠을 보낸 실크로드 여행자들은 지평선에서 갑자기 궁전이 나타나 깜짝 놀랐을 것이다. 자이푸르 인근에 있는 나하르가르 요새(2쪽)의 석벽 너머로 19세기 초 마다벤드라 궁전이 불쑥 나타나면 넋이 나가는 것은 요즘 여행자들도 마찬가지다. 정교하게 장식된 궁전 내부 역시 놀라운데, 인도에 처음 생긴 현대 조각 공원에서 매년 새롭게 전시되는 작품들이 화려한 내부 장식과 확연하지만 흥미로운 대조를 이루기 때문이다. 세계 전역에서 섭외된 작품들은 많은 경우 장소 특정적이다. 이지적으로 구불거리는 리처드 롱의 〈돌의 강(River of Stones)〉(2018) 같은 기념비적 작품들과 안뜰, 복도, 방 등의 보다 친근한 작품들이 나란히 놓여 있는 혼합이 매혹적이다.

왼쪽 카스티프 미술관 내부.
위 리처드 롱 〈돌의 강〉(2018).

잔타르 만타르(Jantar Mantar)
J.D.A. Market, Jaipur, Rajasthan
302002, India
whc.unesco.org/en/list/1338

인도 자이푸르의 기하학을 이용한 예술, 천문학 도구

한낮의 태양이 뿜는 열기 속에서, 늘어선 구조물들을 보고 관찰자들이 감탄을 연발한다. 이들은 정말 관찰자들로, 1734년 자이푸르를 세운 사와이 자이 싱 2세(Sawai Jai Singh II)가 만든 잔타르 만타르의 천문학 도구들 19가지를 과학적으로 관찰하고 있다. 학창 시절, 수학 수업 준비물이던 삼각자, 컴퍼스, 각도기, 자 등이 금속, 돌, 대리석 같은 재료와 거대한 형태로 재탄생한 것 같기도 한데, 다양한 모양과 크기로 시각적 성찬을 이루며 모여 있으니 그 어느 곳과도 다른 조각 공원의 분위기가 난다. 주변 배경, 정밀함, 빛과의 상호작용으로도 관람객의 마음을 끈다.

아래 자이푸르에 있는 잔타르 만타르의
재밌는 모양들.
오른쪽 아잔타 석굴들의 다채로운 벽화.

▲옛 무굴제국의 수도에서 만나는 고대 불교미술

아잔타 석굴(Ajanta Caves)
Aurangabad, Maharashtra state, India

무굴제국의 도시 아우랑가바드에서 100킬로미터가량 떨어진 곳에 있는 경이로운 불교 유적인 아잔타 석굴은 1819년 영국 군인 존 스미스가 우연히 발견했다. 2,000년 전까지 거슬러 올라가는 회화들은, 화려한 색채의 승려들과 생동감 넘치는 청중, 잘생긴 귀족, 실연에 빠진 공주, 춤추는 무희들과 명상하는 은둔자, 신도와 보살들이 뒤섞인 고요한 아름다움으로 방문객들을 압도한다. 동굴 두 곳이 최근 복원되기도 했지만 모든 동굴이 고대 인도 예술의 정수이자 숭고한 본보기다.

인도의 현대미술, 뉴델리의 미술관

인도 국립 현대미술관(National Gallery of Modern Art)
Jaipur House, India Gate, New Delhi 110003, India

서양인들은 동양의 전통예술에 대해 감상적인 찬사를 늘어놓으면서도 대륙에 버금가는 인도와 같은 곳의 근현대예술에 대해서는 너무 인정을 아낀다. 라자스탄 지역을 여행한다면 타지마할로 가는 길에 델리에 위치한 국립 현대미술관도 들러보자. 다재다능하던 라빈드라나트 타고르의 〈여자의 얼굴(Woman's Face)〉(1931)이나 그의 제자 자미니 로이의 〈고양이와 가재(Cat and the Lobster)〉(1930년경), 〈벵골 여성(Bengali Woman)〉 같은 흥미로운 작품들에 눈이 번쩍 뜨일 것이다. 두 작가 모두 인도의 고대 전통 기법과 색채를 참조하지만 특히나 일곱 색채만으로 된 지역 민속화를 응용하는 자미니 로이는 서양 못지않은 현대적인 감각으로 매혹적 혼합을 창조했다.

북부 인도의 재활용된 도자기

찬디가르의 바위 정원(Rock Garden of Chandigarh)
Sector No.1, Chandigarh, India

개인적 열정과 창조적 전망이 종종 밀교적 형
태를 띨 때가 있다. 인도 북부의 도시 찬디가
르에 있는 민속예술가 네크 찬드 사이니(Nek
Chand Saini)의 정원도 예외가 아니다. 도로 감
독관이던 그는 정원을 만들기 위한 작업을
1957년 시작했다. 깨진 도기, 유리병 파편, 타
일 조각 등 주운 물건을 이용해 오래된 쓰레기
장을 눈부신 16만 제곱미터의 바위 정원과 폭
포들로 변화시켰다. 햇빛 아래 눈부시게 빛나
는 산책로와 휴식처가 수천 점의 구상적 조
각 작품으로 채워진 것이다. 도자기 파편들을
부분적으로 붙인 이 조각상들은 작가가 1970
년대 도시 전역에 세운 공식 수집 센터에서 비
롯되었다. 그때 작가는 찬디가르 시 당국의 의
뢰를 받아 50명의 노동자와 함께 자신의 이상
을 실현했다. 당연히 바위 정원은 이 도시에서
가장 많은 방문객이 모이는 곳이며 인도에서
가장 초현실적인 곳 중 하나일지도 모른다.

오른쪽 찬디가르의 바위 정원에 있는 조각상들.

제프리 바와의 집(Geoffrey Bawa House)

Number 11, 33rd Lane, Bagatelle Road, Colombo 03, Sri Lanka

트로피컬 모더니즘 건축의 선구자

제프리 바와는 트로피컬 모더니즘(Tropical Modernism) 건축 양식에 지대한 영향을 끼친, 스리랑카에서 가장 유명한 건축가다. 제프리 바와의 집은 20세기 중반의 예술과 디자인을 애호하는 사람라면 꼭 들러야 할 곳으로, 1958년에 옛 수도 콜롬보의 작은 저택에서 시작해 인기에 부응하여 점점 공간과 내용물이 확장되었으며, 지금은 전 세계에서 모인 수세기에 걸친 예술품으로 가득한 실내 및 야외 미궁이 되었다. 어느 방에서는 중세 종교 조각상이 관람의 절정을 이룰지 모르고, 멋진 눈속임 목재 문 너머의 방에서는 오래된 벽이 또 다른 작품을 가리고 있을지 모르며, 골동품 롤스로이스를 보면 바와를 당장이라도 만날 듯한 기분이 들게 되기도 한다. 매우 아늑한 곳이라서 정말 편히 쉴 수도 있다. 2층의 방 2개는 임대가 가능하다.

레드 브릭 미술관(Red Brick Art Museum)

Hegezhuang Village, Cuigezhuang Township, Chaoyang, Beijing, China

붉은 벽돌 미술관의 따뜻한 건물과 예술 작품들

세라 루커스, 올라퍼 엘리아슨, 댄 그레이엄 모두 현대미술관인 이 레드 브릭 미술관에서 개인전을 열었는데, 미술 작품 못지않게 건물 자체도 빛난다. 이 조각 작품 같은 건물은 아홉 곳의 전시 공간을 갖추었으며 건축가 동위간(Dong Yugan)이 설계했다. 미술관의 이름대로 붉은 벽돌로 이루어진 벽에 뚫린 구멍들 덕분에 극적인 그림자와 빛의 무늬가 일렁이는 원형의 공간들은 따뜻한 색감으로 가득하다. 영구 소장품은 흥미로운 동서양 미술가들의 작품으로 구성되는데, 황용핑, 가토 이즈미, 안젤름 키퍼, 토니 아워슬러 등이 포함된다. 마지막으로 전통 중국 풍광을 참조한 호화로운 정원은 마찬가지로 붉은 벽돌을 사용하여 일관되면서 기억에 남는 전체를 창조해낸다.

798 예술구(798 Art District)

2 Jiuxianqiao Road, Chaoyang, Beijing, China

베이징에서 발견하는 현대 중국의 창조성

베이징의 차오양 지역에 위치한 798 예술구는 다산쯔 예술구로도 알려져 있는데, 중국의 젊은 프롤레타리아 창작자들이 무엇을 하고 있는지 알고 싶다면 가봐야 할 곳이다. 낡은 모택동주의 슬로건으로 가득하던 폐공장의 동굴 같은 산업 공간 내부와 주변에 자리한 수많은 갤러리, 작업실, 워크숍 등을 탐방하는 재미가 있고 영어 지도와 표지판 덕분에 돌아다니기가 어렵지 않다. 이 지역에서 가장 크고 방문객이 많은 UCCA 현대미술 센터(UCCA Center for Contemporary Art)도 가까우니 꼭 들러보자.

UCCA 사구 미술관(UCCA Dune Museum)

Beidaihe, Aranya Gold Coast,
Qinhuangdao, China

해변에서 즐기는 유기적 예술

상공에서 내려다본 UCCA 사구 미술관은 추상적인 모양의 하얀 콘크리트 끈과 덩어리들처럼 보이며 그것이 그 뒤에 자리한 백사장(사구)을 우아하게 반영한다. 하지만 지하로 내려가면 높고 커다란 동굴들이 펼쳐져 중국에서 가장 매력적인 현대미술관 중 하나를 창조해낸다. 서로 연결된 10곳의 지하 전시실로 구성된 이 미술관의 디자인 기조는 인류 최초의 전시관이라고 할 수 있는 '동굴'과 섬세한 생태계 보호를 위해 큰 모래언덕 아래에 자리한 친환경적 위치를 중심으로 한다. 베이징 UCCA 현대미술 센터의 전초기지로서, 인간과 자연의 관계를 탐색하는 예술에 기획의 초점을 둔 일시적이며 장소 특정적인 설치와 전시가 언제나 매력적이다. 그럼에도 미술관 주변 풍경과 건물의 거대하고 유기체적인 개방감을 통한 의외의 전망이 완벽한 조화를 이루는, 그 공간이야말로 진정한 예술이다.

진시황릉(Mausoleum of the First Qin Emperor)

Lintong District, Shanxxi, China

위 린퉁구에 있는 병마용 중 극히 일부.
오른쪽 둔황 석굴의 입구.

세계에서 가장 인상적인 장례 미술

중국 최초의 황제 진시황의 고분을 찾는 방문객을 8,000점에 달하는 실물 크기의 병마용들이 맞는 모습은 상상 이상으로 장관이다. 기원전 209~210년 진시황제와 함께 순장되기 위해 만들어진 병사들의 얼굴이 어느 하나 같은 것이 없다는 경탄할 만한 사실 정도로는 이 장엄한 인물상들을 직접 목격하는 감동을 짐작할 수 없을 것이다. 산화철, 공작석, 남동석, 목탄 같은 광물성 안료를 사용해 보라, 초록, 빨강, 파랑, 분홍 등 사실적인 색들로 칠해졌던 병마용의 원래 모습을 상상해보면 더욱 놀랍다. 실로 대단하다.

미술품들과 함께 쉬는 에클라 호텔

에클라 호텔(Hotel Éclat)
9 Dongdaqiao Road, Chaoyang, China, 100020

798 예술구(236쪽)의 도전적인 현대 작품들이나, 보다 접근성이 좋은 중국 미술관 및 베이징 세계 미술관의 작품들로 실컷 눈 호강을 했다면, 베이징의 에클라 호텔에서 쉬어가자. 미술관 호텔 전체(바와 레스토랑에 많다)에 100점 이상의 작품이 전시되어 있다. 앤디 워홀, 살바도르 달리뿐 아니라 장궈량(Zhang Guoliang), 첸원링(Chen Wenling), 가오샤오우(Gao Xiao Wu), 저우량(Zou Liang) 등 중국 최고 예술가들의 작품도 있어서 동서양 미술의 흥미로운 병치를 맛볼 귀한 기회가 된다.

▼1,000년에 걸친 실크로드의 불교예술

둔황 막고굴(Mogao Caves)
Dunhuang, Jiuquan, Gansu, China

1987년 유네스코 세계 문화유산에 등재된 둔황 막고굴의 492개 사원은 1,000년에 걸친 장엄한 불교예술을 보여준다. 시작은 4세기에 실크로드 교차점인 둔황에 생긴 군사기지였다. 다양한 문화권 상인들에게 종교적 숭배와 표현의 장소가 필요해졌고, 이는 석굴들 내의 정교한 부처, 보살, 탁발 수도승, 압사라(선녀)뿐 아니라 수많은 아름다운 글자로 나타났다. 대부분 한 세기 전에 이 석굴을 발견한 탐험가들에 의해 각각의 나라로 빼돌려졌지만, 벽에 남은 예술들은 여전히 당나라 시대 불교 승려들의 비범한 기술과 창의성을 증명한다.

미술과 함께 잠드는 침실 2편

놀라운 미술 체험을 위해 세계를 여행 중이라면 숙박도 예술적인 곳에서 해보면 어떨까? 점점 더 많은 호텔이 경쟁에서 돋보이기 위해 미술을 활용하고 있어 선택지도 많다. 전통이 있는 곳과 새로운 곳 가운데 추천하는 몇 군데는 다음과 같다. 유럽과 아프리카의 호텔은 212쪽을 참고하자.

로즈우드 홍콩
The Rosewood Hong Kong

중국 홍콩

이 호텔의 미술 컬렉션은 건물에 들어가기도 전부터 헨리 무어의 조각으로 떡하니 드러난다. 건물 안에서는 곧바로 인도 예술가 바티 커(Bharti Kerr)의 실물 크기 코끼리 조각상과 마주칠 것이다. 데미언 허스트의 나비들은 버터플라이 룸에 있다. 전 객실에는 주문 제작된 윌리엄 로(William Low)의 그림이 걸려 있다.

비크맨
The Beekman

미국 뉴욕

웅장한 비크맨 호텔은 객실뿐 아니라 공용 공간에도 미술 작품들이 전시되어 있다. 캐서린 개스(Katherine Gass)가 기획한 컬렉션은 국제 및 미국 예술인들의 회화, 사진, 드로잉, 판화, 조각, 장소 특정적 작품 등 60점 이상을 소장한다.

퐁텐블로 마이애미 비치
Fontainebleau Miami Beach

미국 마이애미

여러 면에서 모리스 라피두스(Morris Lapidus)의 퐁텐블로 마이애미 비치 호텔은 그 자체만으로도 예술 작품이지만, 데미언 허스트, 존 발데사리, 트레이시 에민, 제임스 터렐과 같은 미술가들의 작품을 비추는 거대한 샹들리에까지 더해져, 최고의 침대가 있는 공간에서 맛볼 수 있는 최고의 미술 체험을 선사한다.

소호 하우스 뭄바이
Soho House Mumbai

인도 뭄바이

이 아시아 최초의 소호 하우스는 회원들이 좋아하는 모든 걸 갖췄다. 영화관, 체육관, 업무 공간, 루프톱 바와 수영장. 그러나 무엇보다 지역 예술이 돋보이는 공간은 38개의 객실 내부다. 라자스탄 지역의 문양이 인쇄된 직물과 200점이 넘는 남아시아 미술가들의 작품으로 꾸며졌다.

로즈우드 홍콩 호텔의 버터플라이 룸.

디 아더 플레이스
The Other Place

중국 구이린 리토피아

끝없는 계단과 아무 곳으로도 갈 수 없는 문이 나오는 악몽을 꾼 적이 있는가? 이 부티크 호텔에 숙박하면 현실에서 볼 수 있다. 두 곳의 객실(연분홍의 꿈, 초록의 미로)이 무한과 불가능한 공간의 탐구로 유명한 20세기 네덜란드 판화가 모리츠 코르넬리스 에셔에게 경의를 표한다.

코스모폴리탄
The Cosmopolitan

미국 라스베이거스

줄리 그레이엄(Julie Graham), 제시카 크레이그 마틴(Jessica Craig-Martin) 등의 작품이 설치된 코스모폴리탄 호텔의 호화 객실에서 묵기는 힘들더라도, 호텔에 구비된 6대의 아토매트(Art-o-mat) 자판기에서 마음에 드는 오리지널 작품을 얻는 행운은 언제든 시험해볼 수 있다.

다음 쪽 로즈우드 홍콩 호텔 로비에 있는 바티 커의 실물 크기 코끼리 조각상.

고대 문명의 거대한 예술적 성취

싼싱두이 박물관(Sanxingdui Museum)
Guanghan, Sichuan, China

받침대에 서서 위압적으로 내려다보는, 금박 가면을 쓴 커다란 청동 두상, 그리고 이조차 무색하게 하는, 새들이 조각된 거대한 청동 나무. 둘 다 싼싱두이 유적지 근방에서 1986년에 출토된 유물로, 탄소 연대 측정치는 기원전 11~12세기까지 거슬러 올라간다. 싼싱두이 박물관에는 청동 외에도 금, 옥, 자기, 점토, 기타 재료로 아름답게 제작된 많은 촉나라 유물이 흥미롭게 배치되어 있다. 그중에서도 귀중하고 놀랍도록 근엄한 청동 두상과 조각상들은 중앙 전시관 '고대 도시, 고대 국가와 고촉 문명'에 있으며 2.6미터 높이와 1.38미터 너비를 넘는 것도 있다. 예술과 고고학이 균형 있게 전시된 이 박물관은 큰 호수 주변에 조경된 정원에 솟아오른 원형의 요새 같은 건축물로 중국 최고의 건축상인 루반상을 받기도 했다.

오른쪽 싼싱두이 박물관의 금을 두른 청동상.

녹야원 석각 박물관(Luyeyuan Stone
Sculpture Art Museum)

Yunqiao Village, Xinmin Town,
Pi County, Chengdu, Sichuan
Province, China

청두의 1,000점 석상들이 주는 영성

박물관이 소장품과 완벽하게 어울릴 때가 있는데, 중국 청두에 있는 녹야원 석각 박물관이 그렇다. 강가의 대나무 숲에 세워진 건물은 철근 콘크리트, 혈암 벽돌, 자갈, 청석, 유리, 철로 구성된 거대한 회색 덩어리일 뿐인데도 인공물과 자연이 만드는 두드러진 대비 덕에 환경과 아름답게 어울린다. 건물에 세로로 길게 난 창문들로 들어오는 자연광이 내부의 회색 콘크리트 공간을 가로지르는 철제 구름다리 보행로들을 비추며 한, 명, 청 시대에 걸친 1,000점의 석조 작품에 주의를 집중시킨다. 과도한 디자인이나 설비, 유리 진열장조차 배제해 이 절묘한 형상들이 모두 자신의 영광 속에서 빛나도록, 예술품과의 만남을 영적인 순간으로 만든다.

허 미술관(He Art Museum)

Shunde, Guangdong, China
hem.org

광둥 공업지역에서 빛나는 미술관

원반들을 쌓아 올려 이중 나선 계단을 만든 듯한 허 미술관은 말 그대로 빛이 난다. 안도 다다오의 설계로 지어진 이곳은 재벌 사업가 허젠펑 일가가 소유한 링난(중국 최남단의 광둥, 광시, 하이난 지역) 예술 컬렉션에 더해, 파블로 피카소, 아니쉬 카푸어, 쿠사마 야요이 등 세계적 작가들과 함께 류예(Liu Ye), 치바이시(Qi Baishi), 딩이(Ding Yi), 장다이젠(Chang Dai-chien), 자오우키(Zao Wou-Ki) 등 중국 근현대미술가들의 것까지 400점에 달하는 작품을 추가했다. 공업지역에서 이 미술관이 희망의 빛이 되어 빌바오 효과를 일으킬 것이라 예상해본다.

월호 조각 공원(Shanghai Sculpture
Park)

Shanghai 201602, China

고요한 상하이 풍경 속에서 취하는 예술적 휴식

중국 최대 도시 상하이의 시민들은 북적이는 일상에 치일 때면 여유로운 공간, 빛, 고요, 예술을 찾아 서쪽 외곽으로 간다. 그곳의 월호 미술관과 특히 주변의 조각 공원은 휴식 같은 자연의 단면을 제공한다. 공원은 사계절을 주제로 조성되어 오솔길과 데크 보도로 나뉘며 월호 호수 위 네 곳의 건물로 이어진다. 또한 70점 이상의 다양한 조각상이 있는데 대부분 중국 미술가의 작품으로, 작고 섬세한 것부터 크고 시선을 사로잡는 것까지 다양하다. 자연적 조경과 인공물의 혼합이 최고다.

팀랩 보더리스가 대접하는
찻잔 속에 피는 꽃

팀랩 보더리스 상하이(teamLab Borderless Shanghai)
Unit C-2 No 100, Hua Yuan Gang Road, Huangpu, Shanghai, China

모리빌딩 디지털 아트 뮤지엄: 팀랩 보더리스(MORI Building DIGITAL ART MUSEUM: teamLab Borderless)
1-3-8 Aomi, Koto-ku, Tokyo(Palette Town, Odaiba)

몰입 체험 예술이 우후죽순으로 대중화되어 알곡과 쭉정이를 구분하는 것이 어려울 수도 있는데, 팀랩 보더리스는 분명 알짜 쪽이다. 이 예술 집단은 다년간 매혹적인 몰입 체험 예술을 창조해왔으며, 상하이, 도쿄, 마카오의 상설 전시관들과 더불어 새로운 도시와 미술관에서도 계속해서 작품을 선보이며 힘을 키우고 있다. 이름에서 알 수 있듯 이 집단의 작품은 '경계를 없애는' 데 관심을 두며, 미술가, 애니메이터, 프로그래머, 건축가의 다채로운 협업을 통해 관람객을 따라 다양하게 반응하는 디지털 풍경을 보여준다. 나비들의 날갯짓, 빙산처럼 단단해 보이는 빛의 기둥, 색유리 등불의 숲, 찻잔 속에 피는 꽃 등 모든 작품이 저마다 두드러지게 독특하며 그야말로 마법 같다.

왼쪽 팀랩 보더리스의 상호작용 디지털 설치미술인 〈아름다운 세상에서 계속되는 삶(Continuous Life in a Beautiful World)〉.

룽먼 석굴들(Longmen Grottoes)
Luolong District, Luoyang, Henan, China

중국 최고의 석조미술이 보여주는 완전한 경지

관람객들로 미어터지는 것이 보통이지만, 1킬로미터에 달하는 룽먼 석굴을 따라 펼쳐지는 중국 불교예술은 대기 줄과 인파를 견딜 가치가 있다. 유네스코가 2000년에 세계 문화유산 목록에 등재할 때 언급했듯이, 이 유적지는 5~8세기 북위와 당나라에서 만들어진 '예술적 창조성의 걸출한 업적'이다. 거대한 암벽이나 석회암 동굴 벽면을 정교하게 깎아내어 만든 10만 개의 석상은 25밀리미터부터 17미터까지 크기가 다양하면서도 모두 매우 섬세하다. 가장 웅장한 모습은 봉선사(Fengxian Temple)에 있는 17미터에 달하는 비로자나 불상의 평온한 표정이겠지만, 그 못지않게 인상적이면서 한층 친근함에 감동하게 되는 것은 완포 동굴(Wanfo Cave)에 새겨진 1만 5,000개의 작은 불상들과 구양 동굴(Guyang Cave)의 1,000개가 넘는 불감들이다. 실로 입이 떡 벌어진다.

위 봉선사의 비로자나 불상.
오른쪽 타이퀀에 있는 JC 현대미술관 내부의
나선 계단.

◀세기를 건너 사랑받는 복합 공간

타이퀀 문화예술 센터(Tai Kwun Centre for Heritage and Arts)
10 Hollywood Road, Central, Hong Kong(China)

2018년 홍콩 중심부에서 옛것과 새것의 흐뭇한 결합이 일어났다. 이 도시의 최초이자 최장 기간 운영된 교도소와 중앙 경찰서, 예심 법원이 있던 식민 시대 복합 건물이 한때 웅장하던 모습을 잃고 버려졌다가, 홍콩 경마 클럽과 건축사무소 헤르조그 앤드 드 뫼롱(Herzog & de Meuron) 덕분에 재생되어 타이퀀 문화예술 센터로 거듭났다. 옛 건물들과 신축된 두 동의 건물이 각종 공연 공간, 전시실, 행사장들로 쓰이며 이 도시의 문화와 유산을 훌륭히 포괄한다. 헤르조그 앤드 드 뫼롱이 미술관급으로 설계한 전시실들에는 현대미술이 주로 전시되고 옛 교도소 뜰을 포함한 복합 단지 내의 여러 공용 공간에는 장소 특정적 작품들이 설치되어 열광적인 방문객을 항상 끌어모은다.

M+
West Kowloon Cultural District,
Hong Kong(China)

거대한 유리 화면 같은 공간 M+

서구룡 문화 지구의 스카이라인에 헤르조그 앤드 드 뫼롱이 우아하게 추가한 M+ 미술관은 항구 위의 거대한 유리 화면 같다. 두 건물이 서로 직각을 이루도록 설계되어, 바로 앞 바닷물에 금속빛 회색 그림자를 비춘다. 고급 호텔이나 사무실 건물처럼 보이기도 하겠지만, 20~21세기 미술, 디자인, 건축, 영상예술에 중점을 둔 시각 문화를 위한 새로운 미술관이다. 2021년 11월 개관했으며 반갑고 강력한 아시아 근현대 작품들을 만날 수 있는 듯하다.

자유로운 도시에서 느끼는 아시아 미술의 흐름

타이베이 당다이(Taipei Dangdai)

Taipei Nangang Exhibition Center, Nangang District, Taipei City, Taiwan Province of China

대만은 자유롭고 다양한 문화로 아시아를 넘어 널리 알려졌으며, 아시아에서 가장 오래된 미술 박람회이자 아시아 최고의 비엔날레인 아트 타이베이(Art Taipei)를 타이베이 미술관(Taipei Fine Arts Museum)에서 개최해왔다. 2019년에 이들은 미술 애호가들의 도시 방문을 더욱 즐겁게 해주던 새로운 박람회와 연합했다. 타이베이 당다이는 엄선된 갤러리들이 개최하는 전시와 부지현, 천완전 같은 작가들의 최고 수준의 설치미술로 난강 전시관(Nangang Exhibition Center)뿐 아니라 도시 전역을 매력적인 조각 작품과 미술 체험의 공간으로 바꿔준다. 수묵화와 관련된 문화 진흥을 위한 잉크 나우(Ink Now) 같은 위성 박람회와 관련 행사들도 즐거움을 더한다.

▼북촌 한옥 마을의 장인 공방들

북촌 한옥 마을(Bukchon Hanok Village)

37 Gyedong-gil, Jongno-gu, Seoul, South Korea

전통문화가 풍부한 서울의 북촌 한옥 마을에서는 예술을 즐기고 장인들에게서 공예를 배우거나 일일 체험을 할 기회가 가득하다. 따라서 현재는 박물관, 전시장, 공방으로 용도가 변경된 전통 가옥(한옥)들로 유명한 일대를 돌아보는 도보 투어를 추천한다. 투어에 참가하면, 예를 들어 '한옥 홀'에서 자수 장인 한상수의 작품과 그의 작업 모습을 감상할 수 있고, '전통문화관'에서 천연염색, 오죽공예, 조각보 수업을 들을 수 있다. 여기에 더해 가회 민화 박물관에 전시된 2,000점 이상의 민속 예술품을 보고 나면 이 나라와 민족의 문화적 역사에 대한 식견과 즐거움을 얻을 수 있다.

감천 문화 마을(Gamcheon Culture Village)

Gamcheon Culture Village, Busan, South Korea

예술을 키우는 부산의 마을

예술 체험은 때로 굉장한 작품을 보는 것보다 오히려 예술을 키우고 지원하는 환경을 발견하는 편이 더 감동적이다. 색색의 집, 골목길, 작업실, 전시장, 공예품점들이 빠져들고 싶은 미로처럼 자리한 부산의 감천 문화 마을이 바로 그렇다. 1950년대 내전 당시 피난민들이 만든 판자촌이던 이곳을 정부가 현지 예술가들과 협력해 도시 재생 사업을 벌였고, 현재의 문화 중심지로 성장했다. 이는 대담한 변화였고 많은 관광객을 끌어들이는 결과로 이어졌다. 마을 내 관광 안내 센터에서 지도를 구한 뒤, 뜻하지 않게 마주치는 즐거운 체험들에 푹 빠져보자. 거리미술, 예술가와의 만남, 공예가와 공방에서 나누는 대화… 이 모두가 가장 접근하기 쉬우면서 즐길 수 있는, 생생히 살아 있고 번창하는 예술이다.

왼쪽 북촌 한옥 마을의 전통적인 한국 건축.
위 감천 문화 마을의 밝게 도색된 집들.

예 화랑(Gallery Yeh)
Gangnamgu, Seoul, South Korea

강남 스타일의 예술

날아갈 듯한 하얀 벽판들로 많은 건축상을 받은 '예 화랑'의 건물은 안에서든 밖에서든 미래적 아름다움을 만들어낸다. 3층에 걸친 전시 공간들은 빛으로 가득해, 장 미셸 바스키아, 데미언 허스트, 알베르토 자코메티, 트레이시 에민, 아니쉬 카푸어, 줄리언 오피, 앤디 워홀 등 거장들의 작품을 잘 조명할 뿐 아니라 무라카미 다카시, 아마노 요시타카처럼 만화에서 영감받은 일본 작가들의 왕성한 역동성에 완벽한 배경이 된다. 그 대담하고 화려한 혼합에 미소 짓게 되며, 그 미소는 갤러리 밖 거리의 활기에 더욱 커진다. 이곳이 강남의 중심가이자 예술, 문화, 패션, 음식, 디자인으로 달아오른 가로수길이기 때문이다.

◀ 삿포로에서만 볼 수 있는 눈 조각상

삿포로 예술의 숲과 조각 공원(Sapporo Art Park and Sculpture Garden)
Minami, Sapporo, Hokkaido, Japan

홋카이도 최대 도시 삿포로에는 예술 애호가들을 위한 곳이 많다. 특히 40만 제곱미터 가까이 되는 삿포로 예술의 숲에는 현대미술관과 조각 공원이 있고, 이 섬과 인연이 깊은 조각가들의 야성적인 작품 74점이 설치되어 있다. 탐방하기에는 겨울이 최적기로(눈 신발을 가져 가자!), 삿포로 눈 축제의 환상적인 재미도 잡을 수 있다. 1950년대에 소규모로 시작한 이 화려한 눈과 얼음의 축제는 세 군데의 행사장(쓰도무, 스스키노, 오도리 공원)으로 확대되었다. 한 곳만 들러야 한다면 축제를 처음 시작한 오도리 공원으로 가자. 개별 예술가나 팀이 만든 환상적이고 한시적인 작품들이 예쁘게 조각되어 있다. 너무 추울 때는 홋카이도 근대미술관으로 가서 보석 같은 유리공예 컬렉션을 보며 몸을 녹이면 된다.

교토에서 만나는 설치미술의 어머니

후시미 이나리 신사(Fushimi Inari–Taisha shrine)

68 Fukakusa Yabunouchicho, Fushimi, Kyoto 612–0882, Japan

인간의 정서적 혹은 영적 감각을 건드리도록 구축된 환경을 탐색하는 일에는 마법 같은 면이 있다. 물론 두 가지 모두를 건드리는 곳이 제일 마법 같은 공간인데, 교토의 큰 신사인 후시미 이나리 신사는 실로 최고 중 하나다. 숲이 우거진 산 위로 구불구불 뻗은 4킬로미터 등산길에 끝없이 늘어선 엄청나게 많은 주홍색 문들은, 웅장한 규모에 대한 경외심부터 길가에 산재한 조그만 묘지나 신사 모형, 여우 석상들에 대한 연민, 비애, 기쁨까지 여러 감정을 일으킨다. 가장 근본적이면서 매력적인 장소 특정적 미술이다.

왼쪽 삿포로 눈 축제의 눈 조각 불상.
아래 후시미 이나리 신사의 문들이 이어지는 길.

오부세 마을의 놀라운 파도

호쿠사이 박물관(Hokusai Museum)
Obuse, Nagano, Japan

가쓰시카 호쿠사이는 세상에서 가장 잘 알려진 일본 화가지만, 오부세의 이 아담한 박물관에서는 그의 명성과 중요성을 알아채기 힘들다. 그림과 판화의 거장인 그에게 헌정된 도쿄의 화려한 대형 건물(255쪽의 스미다 호쿠사이 미술관)과는 동떨어진 이곳은 호쿠사이가 80대 중반에 은퇴한 후 지내던 집이었다. 멀리 내다보이는 전망이 아름다운 이곳에서 그는 축제용 수레와 사찰 천장을 장식했고, 우아한 친필화 및 표현력 풍부한 목판화 작업을 계속했다. 1844년 히가시마치 축제 수레의 봉황과 용 그림에서 몰아치는 파도 등 많은 작품을 전통 공간에서 감상할 수 있어서, 〈가나가와 앞바다의 높은 파도 아래(The Great Wave Off Kanagawa)〉(1830년경)를 우리에게 남긴 이 남자의 정수를 생생히 느낄 수 있다.

▼지브리 미술관에서 떠나는 애니메이션 대모험

지브리 미술관(Ghibli Museum)
1 Chome−1−83 Shimorenjaku, Mitaka, Tokyo 181− 0013, Japan

미야자키 하야오와 지브리 스튜디오는 세계적으로 유명하지만, 만약 들어본 적이 없더라도 지브리 미술관 방문은 색다른 재미가 있다. 미술관 밖에서부터 즐거운데, 담쟁이로 뒤덮인 건물의 둥근 창문에는 밝은 청록색의 차양이 눈꺼풀처럼 씌워져 있고 원색의 외벽들은 내부를 잔뜩 기대하게 만든다. 상상력 넘치는 초현실적인 내부는 지브리 애니메이션 스타일의 모든 것으로 채워졌으며, 여기에는 스케치, 드로잉 보드, 실제 같은 작업 공간, 책, 영화도 포함된다. 귀여운 옥상 정원에는 〈천공의 성 라퓨타〉(1986)의 5미터 병정 로봇이 이노카시라 공원을 내려다보며 지키고 서 있어서, 실제 지브리 만화영화 필름을 잘라 만든 입장 티켓과 함께 인증샷을 찍을 수 있도록 배경을 제공한다.

세계적인 판화가의 내면 세계

스미다 호쿠사이 미술관(The Sumida Hokusai Museum)
Sumida, Tokyo 130–0014, Japan

도쿄 동부에 현대적인 디자인으로 눈부시게 지어진 스미다 호쿠사이 미술관은, 가장 유명한 일본 예술가일 가쓰시카 호쿠사이의 신비한 작품과는 사뭇 대조를 이룬다. 매혹적인 목판화 연작 〈후지산 36경(Thirty-Six Views of Mount Fuji)〉 중에서도 가장 잘 알려진 것은 〈가나가와 앞바다의 높은 파도 아래〉(1830년경), 〈붉은 후지산 (Red Fuji)〉(1830년경)으로, 세지마 가즈요가 설계한 번쩍이는 건물의 상설 전시관에 보관되어 있다. 판화 외에도 해설 자료 및 참여 요소 등 즐길 거리가 많으며, 관련 기획 전시도 열린다. 하지만 아마도 이 미술관에서 가장 흥미로운 전시물은 그가 80대에 거주하며 작업했던 집 내부의 광경을 재현한 실물 크기 모형인 듯하다.

왼쪽 지브리 미술관의 형형색색으로 꾸며진 외벽.
위 가쓰시카 호쿠사이 〈붉은 후지산〉(1830 년경).

나오시마(Naoshima)
Naoshima, Kagawa, Japan

세토내해 너머 예술의 섬들

세토내해의 섬들 어디에서나 현대미술을 볼 수 있지만, 메인 섬인 나오시마에서는 특히 그렇다. 일부만 예를 들면 이곳에는 앤디 워홀, 도널드 저드, 쿠사마 야요이, 클로드 모네, 이우환 등의 작품이 있으며 또한 이 섬은 세토우치 국제 예술제(Setouchi Triennale)의 주 무대이기도 하다. 하지만 가장 장소 특정적이면서 즐거운 작업은 '집 프로젝트(Art House Project)'로, 스기모토 히로시, 제임스 터렐 같은 예술가들이 마을 내 빈집들을 그 집의 사연과 나오시마의 역사를 참조해 예술 작품으로 바꾼 것이다. 거주하는 사람이 없는 이런 집들은 인가 사이사이에 있기 때문에 방문객은 주민과 소통하며 작품뿐 아니라 지역사회의 일상에도 참여하게 된다.

위 나오시마에 있는 쿠사마 야요이 〈노란 호박(Yellow Pumpkin)〉(1994).

오른쪽 일본 민예관 입구.

하얀 등대 속 만화경 같은 호박밭

쿠사마 야요이 미술관(Yayoi Kusama Museum)
107 Bentencho, Shinjuku, Tokyo 162–0851, Japan

쿠사마 야요이 미술관이라고 하면, 눈이 휘둥그레지는 호박과 그밖의 작품들로 굉장하리라 기대하게 될 것이다. 내부는 실제로 그렇다. 화장실과 비전시 구역까지도 그녀가 사랑해 마지않는 물방울무늬와 거울 같은 표면들로 도배되어 있다. 하지만 방문객의 마음을 즉시 사로잡는 것은 5층짜리 건물의 외관으로, 흰색과 유리로 미니멀하게 표현한 인상적인 디자인이 내부의 풍부한 색채들을 거의 드러내지 않은 채 신주쿠 주택가에서 등대처럼 빛난다. 사실, 자연광이 넘치는 내부의 4개 층에 퍼져나간 이 맥시멀리스트 여왕의 작품 세계와는 정반대의 외부라고 할 수 있다. 이곳에서는 옥상도 놓치지 말아야 한다. 탁 트인 도쿄의 전망은 야외 설치 작품에 완벽한 배경이 되어주며 옥상 벤치에 앉아 한동안 거의 혼자서 사색에 잠길 수도 있다. 지혜로운 방침 덕에 제한된 수의 예약자만 90분 동안 관람을 즐길 수 있기 때문이다. 작품은 전시 주제에 따라 변경된다.

▼장인들이 빚어낸 작품을 위한 공간

일본 민예관(Japan Folk Crafts Museum)
4 Chome–3–33 Komaba, Meguro, Tokyo 153–0041, Japan

일본 민예관은 대부분 익명의 시골 장인들이 빚어낸 아름다운 물건들에 대한 사랑으로 미술사학자 야나기 무네요시, 도예가 가와이 간지로, 하마다 쇼지가 일궈낸 마법 같은 공간이다. 20세기 초 정신없는 산업화 속에서 소박한 장인 정신을 지키고자, 민속공예의 열렬한 애호가이던 야나기는 박물관 설립을 위한 운동을 벌였다. 1936년 설립된 이곳은 오야석을 사용한 목조 건물로, 야나기가 일부를 설계했으며 일본의 전통 재료와 기술로 건축했다. 교외의 고요하고 매혹적인 장소에 일본 및 다른 나라의 목공품, 그림, 기모노를 비롯한 의상, 장신구, 염직물, 목칠공예, 도자기 등 1만 7,000점을 모았다. 도자기를 좋아한다면 오사카 인근의 나라에 있는 도미모토 겐키치 기념관(Tomimoto Kenkichi Memorial Museum)도 방문할지 모른다. 이 도예 거장의 생가를 개조한 미술관에서도 빼어난 도자기 작품을 볼 수 있다.

이사무 노구치의 일본식 정원 미술

이사무 노구치 정원 미술관(Isamu Noguchi Garden Museum)
3519 Mure, Mure-cho, Takamatsu, Kagawa 761-0121, Japan

미국인이자 일본인이며 미술가이자 조경사이던 이사무 노구치는 1956년 파리의 유네스코 본부에 만들 일본식 정원에 쓸 돌을 찾으러 일본 시코쿠 지방을 방문했다. 시코쿠가 마음에 든 그는 언젠가 여기에 작업실을 만들리라 결심했고, 13년 후 실천했다. 이때 시애틀 미술관을 위한 기념비적 조각 작품 〈검은 태양(Black Sun)〉(1969)을 함께 만든 시코쿠 공예가 이즈미 마사토시의 도움이 있었는데, 이후 20년간 이어진 그들의 관계는 무레 마을의 유서 깊은 상인의 집을 공방 삼아 예술 작품으로 가득한 정원을 만들어냈다. 주변 풍광을 우아하고 조화롭게 반영하면서 유희하는 화강암과 현무암 조각 작품들로 채운 이곳은 이사무 노구치 사후에 정원 미술관으로 재탄생했는데, 뉴욕의 노구치 미술관과는 꽤 다른 경험을 제공한다. 150점의 작품을 품은 친근한 공간은 그의 작업 방식에 대한 통찰도 제공한다.

▲자연과 어우러지는 구보타 이치쿠의 예술

구보타 이치쿠 미술관(Itchiku Kubota Art Museum)
2255 Kawaguchi, Fujikawaguchiko-machi, Minamitsuru-gun, Yamanashi 401-0304, Japan

경탄스러운 곳에 자리 잡고 산호와 석회암을 가우디 스타일로 디자인한 구보타 이치쿠 미술관은 섬유예술가를 위한 곳이다. 폭포, 다실, 넓은 조각 정원과 후지산 조망만으로도 방문할 이유가 충분하지만, 내부에 전시된 자연을 주제로 한 화려한 섬유공예 작품 100여 점은 한층 가슴을 두드린다. 구보타 이치쿠는 역사 속에 사라진 쓰지가하나 홀치기염색 기술(14~15세기 무로마치 시대에 등장한 기모노 염색 기법)을 혼자서 되살려냈다. 특히 미완성의 〈빛의 교향곡(Symphony of light)〉 연작에서 여러 벌의 기모노를 모아 후지산 그림으로 만든 구성은 마법 같으며, 편백 고목을 골조로 한 탁 트인 공간에 전시되어, 후지산 5대 호수에 둘러싸인 이 미술관 및 정원과 마찬가지로 자연과 예술의 완벽한 조화를 이룬다.

치앙라이 검은 집에서 죽음에 대한 사색

반담 박물관(Baan Dam Museum)
Chiang Rai, Thailand

사실 치앙라이는 왓롱쿤(Wat Rong Khun)으로 유명하다. 이곳은 지역 예술가 찰레름차이 코시트피파트(Chalermchai Kositpipat)가 히에로니무스 보스와 비슷한 양식의 형상들로 꾸민, 믿기지 않을 정도로 화려한 백색 사원이다. 그러나 근처에 있는 극단의 반대 장소 역시 주목을 해볼 만하다. 타완 두차니(Thawan Duchanee)의 박물관인 반담(검은 집)은 이 예술가의 집과 작업실을 포함한 여러 건물로 이루어졌다. 넓은 부지에 들어선, 사원 같은 검은 목조건물들이 박제된 동물, 뼈, 가죽, 조각상 등으로 채워졌는데, 악어와 뱀 가죽이 바닥과 탁자를 장식하고 벽은 뿔과 두개골로 덮여 있는 식이다. 이 모든 것이 우리의 필멸성과 죽음을 상기시킨다. 어떤 것은 작고 어떤 것은 거대한데, 코끼리 한 마리의 뼈 전체가 전시된 모습이 가장 인상적이다. 이런 것들이 위엄 있으면서 예술적으로 전시되어 강렬하고 잊기 힘든 경험을 선사한다. 절묘하게도 부지 안에는 호수도 하나 있는데 검은 백조와 흰 백조들이 산다.

왼쪽 울창한 산지에 자리한 구보타 이치쿠 미술관.
위 태국 전통 건축을 현대적으로 변형한 반담 박물관.

코끼리 몸통 속 에라완 박물관

에라완 박물관(Erawan Museum)
99/9 Moo 1, Sukhumvit Road, Bang Mueang Mai,
Samut Prakan 10270, Thailand

방콕 외곽의 열대 정원 가운데 초현실적으로
서 있는 머리가 3개 달린 거대한 청동 코끼리
상은, 힌두교 신화에 나오는 인드라 신이 타
고 다니는 아이라바타 혹은 에라완 조각상이
다. 더욱 초현실적인 점은 이 코끼리상 자체가
3층짜리 에라완 박물관으로, 내부와 소장품이
외부만큼이나 특별하다는 사실이다. 지하 세
계를 재현한 첫 번째 층의 중국 명, 청 골동품
도자기와 옥 장식예술부터 꼭대기 층의 부처
유물, 6세기 조각상들, 그리고 태국 도자기, 세
계와 12궁 성좌를 묘사한 스테인드글라스 등
태국 재벌 레크 비리야판트(Lek Viriyapant)의 수
집품들이 이곳을 태국 최고의 박물관이자 세
계 최고의 박물관 체험이 가능한 곳 중 하나로
만들었다.

오른쪽 에라완 박물관의 스테인드글라스로 된 천장.

참 조각 박물관(Da Nang Museum of Cham Sculpture)

Hai Chau district, Da Nang 550000, Vietnam

베트남의 고대 문명, 참 조각 박물관

프랑스 식민지 시대 건축과 참 문명의 디자인 요소가 결합된, 베트남 다낭의 고풍스러운 도시 저택에 세워진 참 조각 박물관은 1915년 프랑스 극동 연구소가 설립한 것으로, 세계적으로 가장 많은 참 조각상을 보유한다. 한번도 들어보지 못했다고? 나도 문명광 친구들의 권유를 받기 전까지는 그랬다. 고대 힌두교에서 영감을 받아 기원후 192년부터 8세기까지 이어진 이 문명의 작품들은 그 어떤 고대 문명 못지않게 매혹적이다. 적어도 이곳에 전시된 300점가량의 테라코타와 석조 작품들은 그냥 지나칠 수 없다. 힌두교와 불교의 영향은 분명하지만, 이를 드러낸 신화 속 동물, 신, 무희들, 이야기를 새긴 패널과 받침대 등에서 보이는 종교적 기반은 참 문명에 고도로 숙련된 예술가들뿐 아니라 고유한 정체성 및 문화가 있었음을 보여준다.

아래 다낭 참 조각 박물관에 전시된 반신 드바라팔라 입상.
오른쪽 호치민 시립미술관 내부.

호치민 시립미술관(Ho Chi Minh City Museum of Fine Arts)

97 Pho Duc Chinh Street, Ho Chi Minh City, District 1, Vietnam

▲ 전쟁의 반향 그 이상을 만나는 호치민 미술관

베트남에서 가장 큰 미술관은 아니지만, 상주하는 유령(있다고 한다)과 1930년대 실내장식의 다채로운 방들을 밝히는 스테인드글라스, 그리고 햇빛 밝은 안뜰에 깔린 아름다운 타일공예가 있는 호치민 시립미술관은 이 도시에서 가장 흥미로운 곳이다. 사방에 전시된 광범위한 소장품은 4세기의 역사적 유물부터 7세기에 걸친 참 문명 작품들과 다양한 양식의 베트남 목판화까지 아우르며, 도자기와 현대 아시아 미술을 포함한다. 또한 놀라울 만큼 많은, 전쟁을 주제로 한 회화들도 눈길을 끄는데, 이 모든 것들이 마찬가지로 놀라울 만큼 광범위한 매체에 걸쳐 있다.

전쟁 증적 박물관(War Remnants Museum)

28 Vo Van Tan, District 3, Ho Chi Minh City 700000, Vietnam

전쟁의 잔혹성을 직시하는 세계적 수준의 사진들

전쟁 박물관에 예술의 자리가 있을까? 당연하다. 더구나 호치민의 전쟁 증적 박물관처럼 전쟁의 효과가 강력했던 곳에서 그 잔혹성을 전달하기 위해 사용된다면 말이다. 서양인 방문자라면 눈이 번쩍 뜨일, 베트남인들의 관점이 드러나는 전시물과 선전 포스터 같은 것들도 있지만, 어디에서 온 방문자에게든 광범위한 사진들은 부정할 수 없는 충격을 남길 것이다. 많은 작품이 래리 버로스, 로버트 카파 같은 거장들의 것으로, 정신을 깨우고 가슴을 쥐어짜지만 삭막하지는 않다. 세계 전역의 반전 운동과 지지자들을 보여주는 섹션은, 끔찍하도록 비인간적인 갈등 가운데서 인간성의 균형을 회복시킨다.

하노이 여성들의 생활과 예술

베트남 여성 박물관(Vietnamese Women's Museum)
36 P Ly Thuong Kiet, Hanoi, Vietnam

'가족 내 여성'이나 '모성 여신 숭배' 같은 케케묵은 전시실 이름들에는 그다지 확신이 들지 않고 건축이나 박물관 디자인상을 받을 위험도 없어 보이겠지만, 은근히 매혹적인 이 '베트남 여성 박물관'은 아름다운 의복, 전통 바구니류, 소수민족들 특유의 직물 등을 다채롭게 발견할 수 있는, 하노이에서 꼭 방문해야 하는 곳이다. 선전 포스터와 여성 패션에 집중된 전시실들에서는 여성들에 의한, 여성들을 위한 도안과 장식예술이 정점을 이루지만, 이따금씩 열리는 미술 기획전들, 즉 메니피크 미술관(Menifique Art Museum)과 협업한 맘 아트 프로젝트(MAM-Art Projects) 같은 전시들 역시 탐험할 가치가 있다.

▼말레이시아의 도시 현자들과 거리예술

페낭의 조지타운 거리들
George Town, Penang, Malaysia
penang-insider.com/old-penang-street-art/

이것은 회화일까, 조각상일까, 캐리커처일까? 골목에서 자전거를 타는 아이들의 모습을 실물 크기로 재현한 리투아니아 예술가 에르네스트 자하레비치(Ernest Zacharevic)는 페낭 도심의 거리예술을 기획하며 회화와 오브제를 성공적으로 조합했다. 자하레비치의 〈의자에 앉은 소년(Boy on Chair)〉, 〈자전거 탄 아이들(Kids on Bicycle)〉, 현지 농인이자 독학 예술가 루이스 간(Louis Gan)의 〈그네 타는 남매(Brother and Sister on a Swing)〉 등 많은 작품이 눈속임 기법으로 그려져 찾아내는 즐거움이 있다. 당국의 요구에 부응해 지역의 유서 깊은 중국인 상가주택들에 대한 주민과 방문객의 인식과 이해를 높이고자 제작된 다른 작품들은 정치적 · 역사적 맥락을 가지고 있다. 〈지미 추(Jimmy Choo)〉 같은 철근 벽화 작품은 유명 구두 디자이너가 견습 생활을 시작한 장소를 표시하며 〈노동자에서 상인으로(Labourer to Trader)〉는 페낭의 도시 건설을 도운 과거 수감 노동자들을 기린다. 많은 작품이 예술적 장점보다는 사회학적 가치를 더 가지고 있지만 아름답게 제작된 것만은 틀림없다.

아트사이언스 뮤지엄(ArtScience Museum)

Marina Bay Sands, Singapore

싱가포르의 연꽃과 손, 과학과 예술

싱가포르에는 훌륭한 예술 장소가 넘쳐난다. 거대한 국립박물관부터 멋진 미술관까지, 과거 천주교 소년 학교이던 곳도 있고 매혹적인 우표 수집 박물관도 있지만, 우리가 최고로 꼽는 곳은 아트사이언스 뮤지엄이다. 이 도시의 스카이라인을 연꽃 모양 '손'으로 장식한 이곳은 유명 녹색 건축가 모쉐 사프디가 설계했다. 이 건축물 앞에는 진짜 연꽃이 핀 연못이 있는데 건축물 지붕에서 모은 빗물이 폭포가 되어 그곳으로 흘러내린다. 과학과 예술에 헌정된 공간이다보니 21곳 전시실은 늘 예술과 과학을 결합시킨 훌륭한 결과를, 즉 이런 데서 빠질 수 없는 팀랩의 〈미래 세계(Future World)〉 같은 상설 전시를 선보이지만, 한 명의 예술가에게 집중하는 기획전이 열리기도 한다. 레오나르도 다빈치, 모리츠 코르넬리스 에셔, 애니 레보비츠처럼 범위가 넓으며 ≪미니멀리즘: 공간. 빛. 오브제(Minimalism: Space. Light. Object)≫, ≪거리로부터의 예술(Art from the Streets)≫ 같은 주제전도 열린다.

왼쪽 페낭 조지타운의 눈속임 기법으로 완성된 거리예술.

위 마리나 베이에 있는 아트사이언스 뮤지엄의 꽃 같은 외관.

06
오세아니아

메마른 사막에서 흔들리는 빛의 꽃들

울루루(Uluru)
Northern Territory, Australia

영국 예술가 브루스 먼로(Bruce Munro)가 호주 울루루에서 캠핑을 하면서 마법 같은 작품 〈빛의 들판(Field of Light)〉을 구상한 것은 1992년으로 거슬러 올라간다. 그는 붉은 울루루 사막의 공기에 서린 놀라운 에너지를 "매우 직접적으로 느낄 수 있었지만 온전히 이해할 수는 없었다"고 한다. 그 느낌을 물리적으로 포착하고자 "메마른 사막에 잠들어 있는 씨앗들이 어둠이 내릴 때까지 조용히 기다렸다가… 부드럽게 흔들리는 빛처럼 꽃을 피우는" 줄기들의 풍경을 떠올렸다. 그렇게 탄생한 이 작품은 2008년 영국의 에덴 프로젝트(Eden Project)에 처음 설치된 후 전 세계에서 선보이게 되었는데, 2015년 울루루에서 실현되었을 때 비로소 가장 근본적이며 강력한 체험을 선사했다. 그동안의 〈빛의 들판〉들 중 가장 대규모이자 태양광 발전을 처음 사용한 작품으로, 한시적으로 예정되었던 설치 기간이 계속 연장되고 있다. 앞으로도 밤마다 계속해서 꽃을 피우기를 바란다.

오른쪽 2015년 울루루에 설치된 브루스 먼로 〈빛의 들판〉.

낭굴루워 예술 유적지 산책로
(Nanguluwurr Art Site Walk)

Kakadu National Park, Jabiru,
Northern Territory 0886, Australia

고요한 삼림지대에서 접하는 콘택트 아트

호주 하면 울루루처럼 극적인 풍광을 떠올리기 쉽겠지만, 이와 달리 3.4킬로미터의 낭굴루워 예술 유적지 산책로는 삼림 속의 평화로운 트레킹 길이다. 이곳은 노던 주의 카카두 국립공원(276쪽)에 있는 원주민 암벽화 유적지 세 곳 가운데 하나로, 고요히 압도적이다. 원주민들의 주요 야영지였기에 다양한 스타일과 형상으로 된 손자국, 동물, 영적 존재, 신화적 인물 등을 볼 수 있다. 원주민과 외부인의 접촉을 보여주는 예술(contact art)의 좋은 사례인 돛대와 닻을 단 범선, 소형 배의 그림도 있는데, 해안에서 내륙으로 90킬로미터 들어간, 근처에 물길이 없는 지점임을 생각하면 놀랍다.

수중 박물관(Museum of Underwater
Art, MOUA)

John Brewer Reef, Magnetic Island,
Palm Island, Townsville 등
Queensland 해변의 여러 장소,
Australia

잠수를 해야 볼 수 있는 바다 밑 예술

영국 예술가이자 열정 넘치는 다이버인 제이슨 디케리스 테일러(Jason deCaires Taylor)는 자신의 예술을 선한 목적으로 사용하는 데 전념한다. 바로 위기에 처한 산호초들로부터 인간들의 발길을 돌리는 일이다. 그리하여 세계 각지에서 조각가, 해양 보호 운동가, 수중 사진가, 스쿠버 다이빙 강사가 모여, 다른 세상 같으면서도 조각상들이 사는 자연스러운 바닷속 세상 같은 조각 공원들을 만들어냈다. 멕시코 칸쿤의 수중 박물관(Museo Subacuático de Arte), 스페인 란사로테의 대서양 박물관(Museo Atlantico), 카리브해 그레나다의 몰리네어 수중 조각 공원(Molinere Underwater Sculpture Park) 등이 그것이다. 그중 호주의 퀸즐랜드 여러 곳에 조성되는 수중 박물관은 환경 문제들에 직접 관여하기로 약속하며 존 브루어 리프에 있는 〈산호 온실(Coral Greenhouse)〉 같은 작업들을 통해 바다 육묘장에서 기른 2,000개 이상의 산호 조각을 심는 등 해양 생태계를 돕는다. 전지구적 차원에서 산호 보호, 복원, 교육을 강조하는 명시된 목표를 가진 이 작업은 앞으로 더욱 놀라운 예술 사업이 될 것이다.

오른쪽 2018 시드니 국제 해변 조각전에
전시된 에이프릴 파인 〈변동하는 수평선
7(Shifting Horizon VII)〉(2018).

비니 사러 왔다가 예술 보러 머무는 곳

아랄루엔 예술 센터(Araluen Arts Centre)

61 Larapinta Drive, Alice Springs, Northern Territory 0870, Australia

외딴 지역의 원주민 여성들이 짠 비니를 판매할 목적으로 1997년 소규모 지역 행사에서 시작된 앨리스 스프링스 비니 축제(beaniefest.org)는 매년 6월 여러 원주민 예술을 홍보하기 위해 열리는 흥겨운 행사로 확장되어 직물, 뜨개질, 바구니공예 등과 순수미술을 선보인다. 이 축제는 아랄루엔 예술 센터에서 열리는데, 이곳에는 1년 내내 탁월한 호주 예술과 원주민 예술의 '이야기를 들려주는' 여러 공간과 전시실 네 곳이 있다. 그중 한 전시실에는 호주 중부 풍경을 떠올리게 하는 그림으로 유명한 수채화가 앨버트 나마트지라(Albert Namatjira)의 작품들이 있다.

▼시드니 바다를 배경으로 감상하는 작품들

해변 조각전(Sculpture by the Sea)

302/61 Marlborough Street, Surry Hills, New South Wales 2010, Australia

호주 본다이 해변에서 타마라마 해변까지 장관이 펼쳐지는 산책로는, 마치 그것만으로 부족하다는 듯 매년 10~11월에 해변 조각전을 열어, 현지 및 해외 예술가들의 100점 넘는 조각상을 2킬로미터에 달하는 해안 절벽 위의 길을 따라 설치한다. 큰 규모의 인물상부터 기하학적이거나 굽이치는 형태의 추상 조각까지 볼 수 있는, 수많은 현지인과 방문객이 다 같이 즐기는 이 행사는 인기에 힘입어 퍼스의 코트슬로 해변에서도 매년 3월 주최하게 되었고, 호주를 넘어 덴마크의 오르후스에서도 열린다.

호주의 오지에서
장관을 이루는 조각

브로큰힐 조각과 리빙 데저트 보호구역(The Broken Hill
Sculptures & Living Desert Sanctuary)
Broken Hill, New South Wales 2880, Australia

호주 오지의 초입에 자리한 브로큰힐 마을과
그 옆의 리빙 데저트 보호구역은 광활하고 척
박한 지역이 어떤 느낌을 주는지 피부에 와닿
도록 알려준다. 장엄하게 솟아난 암석들 사이
로 협곡이 휘감긴 땅, 유대류와 별로 반갑지
않은 생물들이 돌아다니는 지역을 탐험하는
것은 실로 모험이다. 그 배경에 그대로 덧붙여
진 12점의 자연주의적이고 유기체적인 사암
조각 작품들이 언덕 위에 자리 잡았는데, 이는
현지 예술가 로렌스 백(Lawrence Beck)이 주최한
조각 심포지엄에 참여한 국제 예술가 12명의
작품이다. 특히 일출이나 일몰 때는 더욱 잊을
수 없는 오지 예술 체험을 할 수 있다.

왼쪽 리빙 데저트 보호구역의 사암 조각 작품들.

호주 와다우룽 수호신의 날갯짓

많은 대지미술 작품은 지상 혹은 그 내부에서는 알아보기 힘들 수 있지만, 2006년 앤드류 로저스(Andrew Rogers)가 호주 와다우룽 원주민에 헌정한 번질 지상화는 사람의 손길이 닿았음을 확연히 알아볼 수 있다. 거대한 고대 바위예술 작품처럼 보이는 이 '번질'은 와다우룽을 수호하는 새이자 정령으로, 양 날개를 펼친 길이가 100미터에 이르는데, 주로 그 지역에서 구한 바위와 화강암으로 만들어졌다. 유양스 화강암 봉우리들 중 하나에 올라서 독수리 같은 멋진 모습의 번질을 조망해보자.

▼사라진 세계에 대한 지식의 알곡들

장소 특정적 예술이 환경과 이렇게 밀접하게 연결되는 일도 드물다. 호주 빅토리아의 외지고 건조한 위머라와 말리 지역에서처럼 말이다. 멜버른의 북쪽에서 밀두라와 머리 강까지 뻗어나간 이 지역에 여기저기 버려진 1930년대의 거대 곡물 저장고들을 이용해, 호주 예술가 귀도 반 헬텐(Guido van Helten)과 다른 해외 예술가들이 200킬로미터에 걸친 '곡물 저장고 예술 길'을 창조했다. 남쪽 러패니업(Rupanyup) 마을에 러시아 벽화가 율리야 볼치코바(Julia Volchkova)가 그린 지역 운동선수들로 시작해, 북쪽 패치울록(Patchewollock) 마을에서 핀탄 마지(Fintan Magee)가 지역 풍경과 주민을 조화시켜 그린 현지 농부 닉 헐런드의 위엄 있는 초상화에서 끝난다. 그 사이에는 시 레이크(Sea Lake) 마을의 곡물 저장고들에 드래플과 더 주키퍼(Drapl & The Zookeeper)가 마법 같은 말리 지역 풍경을 펼쳐놓았고 로즈베리(Rosebery)에서는 카페인(Kaff-eine)이 기운찬 여성 농부의 모습으로 이제는 사라진 매혹적인 시대와 삶의 방식을 돌아보았다.

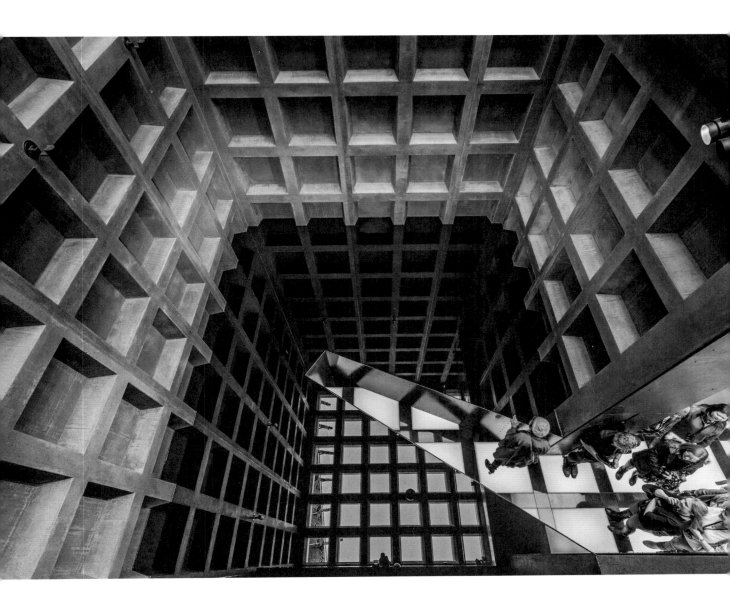

모나 미술관(Museum of Old and New
Art, MONA)

655 Main Rd, Berriedale, Tasmania
7011, Australia

태즈메이니아의 설치미술

호주 태즈메이니아의 부호 데이비드 월시가 2011년 몽상해낸, 어른을 위한 전복적 디즈니랜드인 모나 미술관은 늘 인기 있는 관광지다. 벼랑 위에 자리 잡은 독특한 공간에는 무작위로도 보이는 잡다한 전시들이 이어진다. 특히 새 부속 건물 파로스가 증축되며 현대 설치미술에 있어서 기념비적인 남반구의 장소들 가운데 하나가 되었다. 여기에는 리처드 윌슨의 석유 설비를 재현한 설치미술 〈20:50〉(1987), 키네틱 아티스트 장 팅겔리의 자기 파괴적 조각 작품 〈신성한 바람의 기념관 혹은 가미카제의 무덤(Memorial to the Sacred Wind or The Tomb of a Kamikaze)〉(1969), 제임스 터렐의 작품 4점 등을 볼 수 있다. 그중 가장 감탄을 부르는 것은 〈사건의 지평선 (Event Horizon)〉(2017)으로, 관람객을 말 그대로 자빠트릴 수 있다.

왼쪽 러시아 예술가 율리야 볼치코바가
러패니업 마을에 그린 곡물 저장고 예술
길의 벽화.
위 리처드 윌슨 〈20:50〉(1987).

호주 원주민의 바위예술

호주는 세계에서 가장 오래된 바위예술의 고장이다. 특유의 점묘화, 암벽화, 암각화, 나무껍질 회화, 조각 및 세공 작품 등이 활기차게 뒤섞여 있다. 십자 무늬와 엑스레이 기법에서 추상, 스텐실 등 양식도 다양한데 아마도 최고는 완지나(Wandjina) 회화로, 뉴욕 현대미술관에 있어도 이상하지 않을 것이다. 다음은 그중 최고의 작품들을 볼 수 있는 최고의 장소들이다.

무루주가 국립공원
Murujuga National Park

웨스턴오스트레일리아 버럽 반도

붉은 섬에 세계에서 가장 규모가 큰 고대 암벽 조각들과 가장 오래되었다고 추정되는 인간 얼굴 그림이 있다. 그밖에도 태즈메이니아 호랑이, 굵은 꼬리 캥거루, 수많은 종의 조류, 파충류, 포유류, 해양 생물이 보인다.

카카두 국립공원
Kakadu National Park

노던

누를랑지(Nourlangie), 우비르(Ubirr), 낭굴루워(270쪽)에는 내부 골격을 보여주는 엑스레이 기법을 사용한 암각화가 있어 늘 인기가 좋다. 특히 누를랑지 안방방 갤러리(Anbangbang gallery)의 나마르콘인(Namarrkon man), 우비르의 태즈메이니아 호랑이가 눈에 띈다. 하지만 원주민과 외부인의 접촉을 보여주는 예술도 강렬하다. 우비르에서 초기 백인들을 찾아보자. 장화, 바지, 장총, 담뱃대로 알아볼 수 있다.

킴벌리
The Kimberley

웨스턴오스트레일리아

호주 원주민 신화 속 구름과 비의 정령인 완지나에게 바쳐진 장소다. 완지나는 입이 없고 눈이 커다란 얼굴에 후광 같은 머리 장식을 한 모습으로 그려져서 바스키아와 피카소가 생각난다. 기다란 몸에 정교한 의상을 두르고 장신구를 하고 부메랑과 창을 든, 귀온귀온(Gwion Gwion) 암각화들도 이곳에 있다.

보라데일 산과 아넘 랜드
Mount Borradaile and Arnhem Land

노던

보라데일 산의 벌집 모양 경사면은 5만 년 전까지 거슬러 올라갈 것으로 추정되는 헤아릴 수 없이 많은 암벽화의 전시장이다. 한정된 시간에 소수의 방문자만이 주의 깊게 구성된 저충격 관광(low-impact tourism) 프로그램으로 탐방이 가능해서, 거대한 무지개 뱀, 뛰어오르는 물고기, 돛단배 같은 작품들과의 조우가 더욱 특별해진다.

빅토리아에 위치한 그램피언스 국립공원의 만자 셸터(Manja Shelter).

퀸칸 지역
Quinkan Country

퀸즐랜드

원주민 신화 속 정령인 퀸칸의 그림이 이곳 암벽화의 핵심이다. 딩고, 뱀장어, 다른 야생동물들과 인간도 포함해서 말이다. 주로 적토색으로 그렸지만 흰색, 노란색, 검은색, 드물게 푸른색 안료도 있다. 이 지역을 가장 잘 보려면 케언스에서 북서쪽으로 210킬로미터 떨어진 로라의 퀸칸 지역 문화센터(Quinkan and Regional Cultural Centre)에서 원주민 가이드 투어를 신청하자.

쿠링가이 체이스 국립공원
Ku-ring-gai Chase National Park

뉴사우스웨일스

시드니에서 가장 가까운 곳에 있는 암벽화는 크기가 인상적이고 램버트 반도의 호크스버리 강가를 따라 위치해, 훌륭한 하루 여행지가 되어준다. 왕복 4.4킬로미터의 도보길(Aboriginal Heritage Walk)을 이용하면 편하다.

그램피언스 국립공원
Grampians National Park

빅토리아

사우스오스트레일리아의 핵심적인 암벽화 지역은 이곳이다. 이 국립공원 동쪽의 번질 셸터(Bunjil Shelter)와 다른 네 유적지에 손자국, 에뮤 발자국, 원시적인 달력으로 보이는 기하학적인 수평선 등이 있다.

프레밍하나
Preminghana

태즈메이니아

이 토착민 보호구역을 탐방하려면 허가가 필요하지만, 이곳에서는 1,500년 된 추상적 도안과 무늬의 식각에 뒤덮인 동굴과 바위 표면을 볼 수 있다. 바닷가에 위치해 근처까지 파도가 치는 위치라, 더욱 잊을 수 없는 경험을 선사한다.

다음 쪽 웨스턴오스트레일리아 킴벌리의 래프트 포인트(Raft Point)에 있는 완지나 그림들.

마틴 힐 작업실(Martin Hill Studio)
1 Harrier Lane, Wanaka 9305,
Central Otago, New Zealand

와나카 호수 위에 펼쳐진 마틴 힐의 세계

환경예술가 마틴 힐의 조각과 대지미술 작품들은 마법 같은데, 그중에서도 필리파 존스(Philippa Jones)와 협업한 〈시너지(Synergy)〉(2009)는 최고다. 잔잔한 와나카 호수에서 솟아오른 부들 줄기들이 서로 닿지 않도록 섬세한 원형을 만든 이 작품의 일시적이고 천상의 것인 듯한 면모는 모든 마틴 힐 작품의 특징이다. 덧없음은 대지미술의 공통적 요소이며 그의 작품을 실제로 볼 기회가 흔치 않다는 뜻이기도 하다. 하지만 와나카에 있는 그의 작업실과 전시실에서 이제는 사라진 작품들의 사진을 보는 나름의 즐거움을 느낄 수 있으며, 대지미술에 대한 이해도 얻을 수 있다.

깁스 농장(Gibbs Farm)
Kaipara Harbour, North Island,
North Auckland, New Zealand

시선을 끄는 대지미술, 더 시선을 끄는 대지의 풍광

바람이 세고 거대한 카이파라 항구가 지키는 오클랜드 북부의 깁스 농장에 있는 조각 공원의 풍광은 그곳에 놓일 작품을 의뢰받은 예술가들에게 도전이 될 법하지만, 이미 많은 이들이 성공적으로 해냈다. 리처드 세라, 다니엘 뷔랑, 앤디 골드워시, 마야 린 등은 하나같이 눈길을 사로잡는 멋진 작품들을 선보였고, 그 특징도 크리스 부스의 〈카이파라 지층(Kaipara Strata)〉(1992)처럼 과장되고 묵직한 것부터 마레이커 더 후이(Marijke de Goey)의 〈예술 작품 하나(Artwork One)〉(1999)처럼 보다 친근하거나 가벼운 것들까지 다양하다. 마야 린의 거대하게 물결치는 대지미술인 〈들판의 습곡(A Fold in the Field)〉(2013)은 근방의 해안을 형성하는 혹독한 기상 조건과, 바다로 끌려가는 땅의 비탈을 반영하는 걸작이다.

테 파파 통가레와 국립박물관
(Museum of New Zealand Te Papa
Tongarewa)
55 Cable Street, Wellington 6011,
New Zealand

대지에서 솟아난 사람들의 보물 보관 장소

아름다운 산지를 배경에 둔 뉴질랜드 웰링턴의 테 파파 통가레와 국립박물관은 비교적 최근인 1998년에 설립되었다. '테 파파 통가레와'는 마오리어로 '이곳 대지에서 솟아난 우리의 보물 보관 장소'라는 뜻으로, 이 박물관은 말 그대로 보물 같은, 놀랍도록 독창적이며 광범위한 온갖 작품으로 가득하다. 유럽 스타일의 챙이 넓은 모자에 부두교식 깃털을 단, 프레디 크루거(Freddy Krueger)를 떠올리게 하는 소름 돋게 매혹적인 가면부터, 콜린 맥케언(Colin McCahon), 파러틴 매치트(Paratene Matchitt) 같은 뉴질랜드 예술가의 20세기 회화, 마이클 파레코와이(Michael Parekowhai)의 대담한 작품인 〈아침 하늘(Atarangi)〉(1990)까지 현대 마오리 미술의 정의를 확장하는 컬렉션을 선보인다.

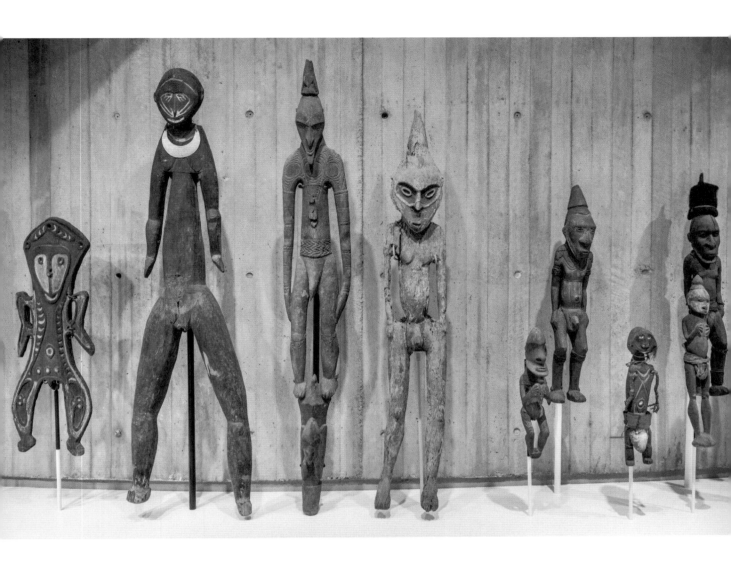

**파푸아뉴기니 국립박물관 및
미술관**(Papua New Guinea National
Museum and Art Gallery)
Boroko Pob 5560, Port Moresby
121, Papua New Guinea

파푸아뉴기니 전역을 망라하는 예술

호주 건축가 마틴 파울러(Martin Fowler)는 1974년 이 역동적인 미술관을 지으면서
마음껏 즐긴 듯하다. 극적으로 솟아오른 입구 아래서 브루탈리즘 콘크리트 건축
과 다채로운 아프리카 미술 모티프들이 멋지게 뒤섞였기 때문이다. 40년 후 또 다
른 호주 건축사무소 아르키텍투스(Architectus)는 밝고 빛으로 가득한 전시 공간들로
파울러의 건축을 갱신했다. 융통성 있는 걸이식 벽면들에 400가지 이상의 컬렉션
이 전시되었는데, 파푸아뉴기니 전역에서 가져온 자연사 유물과 커다란 나무 기
둥 조각품, 인물상, 방패, 머리 장식, 섬유공예부터 현대미술까지 다양하다. 결과
는 방문 후기에 쏟아지는 극찬으로 알 수 있다. "원시 미술의 환상적인 컬렉션. 뉴
욕 메트로폴리탄 미술관보다 낫다!"라든가, "완전 멋진 현대미술"이라든가. 더없
이 공감한다.

인덱스

이미지가 나오는 페이지는 이탤릭으로 표기했다.

도판 저작권

감사의 말

『미술관 밖 예술여행』은 믿을 수 없을 만큼 관대한 친구와 동료들의 열정적인 도움 덕분에 탄생할 수 있었다. 특히 장소를 추천해준 스티브 밀러, 캐시 로맥스, 힐러리 크로스, 앤디 스와니, 잰 푸스코, 마크 크로스포드에게 감사하다. 그러나 다양한 장소를 담을 수 있었던 이유는 많은 사람이 수백 곳을 제안해준 덕분이다.

최종 후보지를 선택하고 이 책이 단순한 정보의 모음 이상이 되도록 도와준 제임스 페인, 루스 자비스, 세라 기, 캐스 필립스, 폴 머피에게 특별한 고마움을 전한다. 편집자 니키 데이비스, 로라 불벡, 라모나 램포트 등 콰르토의 환상적인 팀 역시 최선의 결과가 나올 수 있도록 너무나 열심히 일해주었다.

그리고 마지막으로, 1950년대 이탈리아에서 영국 웨일스로 이주하면서 나에게 귀감이 되어주고 인생의 방향을 잡아준 부모님께 영원한 감사를 바친다.

미술관 밖 예술여행

예술가들의 캔버스가 된 지구상의 400곳

초판 인쇄일 2022년 10월 4일
초판 발행일 2022년 10월 11일

지 은 이 욜란다 자파테라
옮 긴 이 이수영 · 최윤미

발 행 인 이상만
발 행 처 마로니에북스
등 록 2003년 4월 14일 제 2003-71호
주 소 (03086) 서울특별시 종로구 동숭길 113
대 표 02-741-9191
편 집 부 02-744-9191
팩 스 02-3673-0260
홈 페 이 지 www.maroniebooks.com

ISBN 978-89-6053-633-3(03600)

※ 책값은 뒤표지에 있습니다.

Amazing Art Adventures: around the world in 400 immersive experiences
Text © 2021 Yolanda Zappaterra
First Published in 2021 by Francis Lincoln, an imprint of The Quarto Group
All rights reserved

Korean translation © Maroniebooks, 2022
This edition is arranged with The Quarto Group via Agency One, Korea